디자인 트랩

당신을 속이고, 유혹하고, 중독시키는 디자인의 비밀

디자인 트랩

당신을 속이고, 유혹하고, 중독시키는 디자인의 비밀

1판 1쇄 발행 2022. 7. 15.
1판 2쇄 발행 2022. 9. 20.

지은이 윤재영

발행인 고세규
편집 박보람 디자인 정윤수 마케팅 고은미 홍보 이한솔
발행처 김영사

등록 1979년 5월 17일 (제406-2003-036호)
주소 경기도 파주시 문발로 197(문발동) 우편번호 10881
전화 마케팅부 031)955-3100, 편집부 031)955-3200 | 팩스 031)955-3111

값은 뒤표지에 있습니다.
ISBN 978-89-349-6158-1 93650

홈페이지 www.gimmyoung.com 블로그 blog.naver.com/gybook
인스타그램 instagram.com/gimmyoung 이메일 bestbook@gimmyoung.com

좋은 독자가 좋은 책을 만듭니다.
김영사는 독자 여러분의 의견에 항상 귀 기울이고 있습니다.

이 저서는 2022년 대한민국 교육부와 한국연구재단의 지원을 받아 수행된 연구임
(NRF-2021S1A5A2A01064846)

당신을 속이고,
유혹하고,
중독시키는
디자인의 비밀

DESIGN
TRAP

디자인
트랩

윤재영 지음

김영사

프롤로그

"숨어 있는 것이 더 위험하고 무서운 거란다."
영화 〈미나리〉 중에서

조선시대에 곰이나 호랑이 같은 대형 야생동물을 사냥하려고 '벼락틀'이라는 덫을 사용했다. 야생동물이 잘 다니는 길목에 뗏목처럼 평평하게 엮은 통나무 묶음을 활대로 괴어놓고 그 위에 무거운 돌을 잔뜩 올려놓는다. 버팀목 역할을 하는 활대에는 먹음직스러운 미끼를 걸어놓아 지나가던 동물이 보고 건드리면, 활대가 쓰러지면서 돌덩이들이 그 위를 '벼락같이' 덮치게 된다. 얼핏 보면 원시적인 덫처럼 보이지만, 당시에는 효과 좋은 무인 자동장치였다.

야생동물을 사냥하는 또 다른 전통 방법 중 '굴 사냥'이 있었다. 손전등이 없던 시절, 캄캄한 동굴에 있는 곰이나 너구리, 오소리 등을 사냥하는 게 쉽지 않았을 것이다. 이들을 굴 밖으로 유인해야 했는데, 유황이나 고춧가루 등을 태워서 생기는 매운 연기를 동굴 안으로 피워 넣고 이를 견디지 못한 동물이 기진맥진해서 밖으로 나오면 그물과 몽둥이 등으로 잡는 방식이었다.

사냥감을 유인하는 방법에는 이와 같이 동물이 좋아하는 '미끼'로 꾀어내는 방법과 싫어하는 '매운 연기' 등으로 몰아서 유도하는 방법이 있다. 원시적인 사냥법처럼 들리지만 이 원리는 현대를 살아가는 우리도 온라인 서비스에서 쉽게 접할 수 있다.

예를 들어 서비스 측은 온갖 혜택으로 우리를 서비스에 발을 들여놓게 하고 일사천리로 가입시키지만(미끼), 정작 서비스를 해지하려 할 때는 그 과정이 순탄치 않다(매운 연기). 또 우리에게 서비스 약관을 동의받아야 할 때는 '모두 동의' 버튼을 제공하여 과정을 간단히 넘어가게 하지만(미끼), 만약 우리가 약관을 자세히 들여다보고 싶거

나 특정 약관에 동의하고 싶지 않다면 일이 상당히 번거로워진다(매운 연기).

서비스 측이 원하는 방향에 '미끼'를 두어 우리를 유인하고, 원치 않는 방향 쪽에서는 '매운 연기'를 뿜어내어 얼씬도 하지 못하게 하는 방법이다. 서비스가 유인하는 방향으로 가게 되면, 우리는 결국 덫에 걸린 딱한 곰의 처지가 된다. 부지불식간에 구독했다가 정기결제로 몇 달간 돈을 잃기도 하고, 내용도 모르는 약관에 동의했다가 원치 않는 책임을 져야 하는 상황이 생기기도 한다. 이 모든 게 부주의하게 선택한 우리 잘못이라고 생각할 수도 있겠지만, 이 같은 생각은 마치 덫에 걸린 곰이 '매운 연기가 왜 덫인지 몰랐을까'라며 스스로 자책하는 것과 같다. 덫 기술은 인류의 수렵기부터 수많은 시행착오를 거쳐 진화되어 왔기 때문에 그것을 경험해보지 못한 곰은 당연히 걸려들 수밖에 없다.

서비스 측은 현재도 이런 기술을 활용하여 개인정보 수집에 동의하게 만들고, 개개인에 대해 많은 것을 파악한 뒤 구매 버튼을 누르도록 유인하고 있다. 우리가 무엇을 좋아하는지 알기에 오랜 시간 서비스에 머무르게 할 수 있고, 심지어 우리 생각을 조종하는 것도 가능하다. 서비스 측 입장에서는 이윤을 남기는 것이 최종 목적이므로 어쩌면 당연한 처사라 생각할 수도 있겠지만, 주목해야 할 부분은 우리를 속이고, 기만하고, 은폐하는 측면이 이 기술에 적잖이 포함되어 있다는 점이다.

이 책은 일상에서 우리가 알게 모르게 경험하고 있는 덫 기술

에 대해 전반적으로 소개한다. 나는 '사용자 경험UX 디자인'과 '인터랙션 디자인Interaction design'● 분야 연구자이기에 이 덫을 '디자인 트랩Design Trap'이라 통칭하고, 사용자와 디자인적인 측면에 집중하여 설명할 것이다. 이 책에서 지칭하는 '디자인'은 전통적 개념의 시각디자인Visual design을 넘어, 사용자와 디자인의 상호작용 전반을 설계하는 '인터랙션 디자인' 개념에 가까우니 참고하기 바란다.

긴 글을 시작하기에 앞서 이 책이 특정 대상을 비판할 의도는 전혀 없음을 밝힌다. 아직은 우리 사회에서 많이 논의되고 있지 않은, 어쩌면 놓치고 있었던 디자인의 일면을 함께 고민하고자 하는 책이라고 이해해주면 좋겠다. 이 책 내용 중 일부는 심리학 서적을 즐겨 읽는 독자라면 아마 익숙할 수도 있겠다. 이를 디자인적 관점으로 쉽게 풀어, 일반인도 이해할 수 있게 정리하려고 애썼다. 일상에서 심리학 이론이 디자인적으로 어떻게 활용되고 그 원리와 목적, 실체가 무엇인지 조금이나마 이해할 수 있기를 바란다.

지금까지 디자인에서 주로 다룬 심리학 분야는 행동을 긍정적으로 유도하는 '착한 디자인'이었으나 최근에는 어두운 면모, 즉 조작 디자인, 속임수 설계, 다크 넛지 등으로 부르는 다크패턴 디자인Dark Pattern Design에 관심이 높아지고 있다. 인간의 행동을 꾀어내는 교묘한 디자인의 덫에 대해 궁금한 모든 분에게 이 책을 권하고 싶다.

9

● 인터랙션 디자인은 사람과 디자인 간의 상호작용 Interaction을 연구하고 디자인하는 분야이다. 그리고 인터랙션 디자이너는 사용자가 UI(화면)를 잘 사용할 수 있도록 연구하고 디자인한다. 해외에서는 인터랙션 디자인과 사용자 경험 디자인이 거의 같은 개념으로 사용된다.

디자인 트랩은 점점 더 정교하고 기만적인 방식으로 설계되고 있다. 누군가 정성스럽게 남긴 제품 후기가 알고 보니 조작된 광고였고, 시간 가는 줄 모르게 하는 SNS 서비스는 우리가 중독되도록 정교하게 설계된 것이었으며, 아무 의심 없이 눌렀던 클릭이 생각지도 못한 함정이었을 수 있다. 컴퓨터와 모바일 화면 속에 비치는 내용 중에 어떤 게 진실된 것이고 어떤 게 조작된 것일까. 우리를 둘러싼 디자인 트랩의 실체는 무엇이고 어떻게 만들어지는 걸까.

디자인 트랩이란

1장 우리 눈을 가리는 디자인 트랩

"좋은 디자인은 정직하고 효과적인 방식으로 세상과 호흡
하도록 해준다."
로버트 그루딘 (디자인 철학자)

플라톤의 '동굴의 비유'

어렸을 때부터 동굴에 갇혀 묶여 지내는 죄수들이 있다. 딱하게도 이들은 포박 때문에 동굴의 한쪽 벽만 볼 수 있다. 죄수들의 뒤에는 모닥불이 있고, 이들과 모닥불 사이에는 동물이나 물건의 형상을 들고 다니는 사람들이 있다. 죄수들은 이들이 만들어내는 그림자와 소리를 보고 들을 수 있었고, 평생 그것만 보아왔기 때문에 그것을 세상의 전부라고 생각했다. 그러다 죄수 한 사람이 풀려나게 되고 그는 동굴을 빠져나와 실제 세상을 보게 된다. 얼마나 놀랐을까. 그는 지금껏 자신이 착각 속에 살아왔다는 것을 깨닫고, 동굴에 있는 죄수들에게 이 사실을 알려주기 위해 돌아온다. 그러나 이 사실을 들은 다른 죄수들은 믿기 어려워하고 오히려 그를 해치려 한다.

이 이야기는 플라톤의 《국가·정체》에 등장하는 것으로, 동굴 속 죄수는 인간을 비유한다. 우리 인간은 연약하고 불완전한 존재여서 보이는 것과 감각적인 것에만 의존하는 죄수의 모습과 유사하다고 한다. 나아가, 죄수의 뒤에서 형상을 들고 다니는 자, 곧 본질을 왜곡하고 사람을 기만하는 자에 대해서도 비판했다. 사람을 교묘하게 현혹하는 자들 중에는 현대 디자이너도 빠질 수 없다.[1]

20세기는 '과잉 디자인'의 시대

디자인은 매력적이고 실용적인 분야다. 실력 좋은 디자이너는 약간의 디자인적 '조정'만으로도 볼품없는 대상을 특별한 것으로 만들어낸다.

13

좋은 디자인은 대상을 아름답게 보이도록 하는 것을 넘어, 기능적으로도 탁월함을 갖게 한다. 디자인이 잘 작용한다면 사용자는 일상의 불편함과 불만족스러움이 해소되는 긍정적인 경험을 하게 된다. 인간과 세상에 조금이나마 이롭게 기여할 수 있다는 점 때문에 많은 디자이너가 자부심을 느끼며, 또 그런 디자이너가 되고 싶어 한다.

디자인이 비판받던 시기도 있었다. 제2차 세계대전 이후 호황을 누리던 미국에서는 소비주의가 팽배했다. 미국의 1세대 디자이너들은 디자인을 판매와 이윤을 높이기 위한 수단으로 삼았고,[2] 디자인이 사람의 마음을 끌 수 있도록 최대한 실체를 가리고 매력을 촉진해야 한다고 믿었다.[3] 당시 이러한 상황에 대한 비판이 이어졌는데, 디자인이 사람들을 지나치게 부추겨 필요하지도 않은 물건을 사도록 하고,[4] 허상을 만들어 사람들에게 실체를 보기 어렵게 한다는 것이었다.[5] 이러한 소비주의 디자인을 '과잉 디자인Overdesign'이라 부르고 대중에 대한 눈속임과 거짓말이라고 비판하기도 했다.[6]

21세기는 '기만 디자인'의 시대로

20세기 디자인이 과잉 디자인에 비판의 초점을 맞추고 있었다면, 21세기에 나타나는 디자인(디자인 트랩)은 점점 더 정교하고 기만적인 방식으로 설계되고 있다. 온라인상에서 대부분의 일이 가능해진 요즘, 사용자는 컴퓨터나 스마트폰 화면User interface을 통해 세상을 보고

살아간다. 온라인으로 업무를 보고, 물건을 사고, 음악을 듣고, 사람을 만나고, 수업을 듣고, 취미생활을 하면서 기존에 오프라인에서 하던 대부분의 일이 온라인으로 옮겨지고 있다. 이때 사람들이 컴퓨터나 스마트폰 화면으로 보이는 부분에 지나치게 의존해서 살아간다면 우리 모습은 플라톤이 이야기한 동굴 속 죄수의 모습과 흡사해질 것이다.

여기에서 누군가 만약 의도적으로 컴퓨터나 모바일 화면에 비치는 내용을 정교하게 조작한다면 어떤 일이 벌어질까. 마치 동굴 속 '형상을 들고 다니는 자'들처럼 말이다. 누군가 정성스럽게 남긴 제품 후기가 알고 보니 조작된 광고였고, 시간 가는 줄 모르게 하는 SNS 서비스는 우리가 중독되도록 정교하게 설계된 것이었으며, 우리가 아무 의심 없이 눌렀던 클릭이 생각지도 못한 함정이었을 수 있다. 조작이 정교하게 디자인되어 있을수록 많은 사람은 인식하지 못한 상태에서 속수무책으로 넘어갈 것이다. 설령 의심이 가더라도 사용자 개인이 조작 여부를 판단하고 큰 조직을 상대로 대응하기는 쉽지 않다. 그리고 더 큰 문제는 온라인상의 이런 디자인이 어느덧 너무 흔해져서 '원래 그런가 보다'라고 생각하며 문제에 대한 경각심이 무뎌지고 있다는 점이다.

2장 디자인 트랩은 어떻게 작동하는가

"우리는 분명한 것에 눈이 멀 수 있고, 우리 눈이 멀었다는
사실에도 눈이 멀 수 있다."
대니얼 카너먼(행동경제학자)

사용자를 기만하고 교란시키기 위해 다양한 디자인 트랩 전략이 활용되고 있다.

우연히 온라인 음악 서비스에서 진행하는 '한 달 무료 이벤트' 광고를 보고 관심이 생겼다. '무료라니까 한 달만 써봐야지' 생각하고 가입을 시도했는데, 깨알같이 적힌 약관과 함께 내 개인정보 입력을 요구한다. 내키진 않았지만, '무료로 서비스를 사용할 수 있다니까' 하며 정보를 입력하고 나니 손쉽게 가입이 끝난다. 이후 이 서비스에 대해 까맣게 잊은 채 몇 달을 지내다, 카드가 매달 자동 결제되고 있었음을 불현듯 깨달았다. 허겁지겁 그 서비스에 접속해보았지만, 역시나 몇 달간 생돈이 나갔다! 다음 달 결제라도 막아보고자 마이페이지, 플랜정보 페이지, 결제정보 페이지 등 모두 뒤져보지만, 해지나 결제 취소 버튼은 코빼기도 보이지 않는다. 생뚱맞은 곳에서 겨우 해지 버튼을 찾고 '아 다행이다' 안도의 한숨을 쉬며 꾹 누른다. 어! 해지가 바로 되지 않는다. 이번에는 내가 잃게 될 혜택을 보여주며 계속 나를 교란한다. 결국 마지막 단계에서 겨우 찾아낸 그들의 메시지. "평일 근무시간에 고객센터로 전화하십시오." 허탈감에 나는 잠자리에 들었고 지금까지도 그 서비스를 해지하지 못하고 있다.

디자인은 사람의 행동을 어떻게 유도하는가

서비스가 어떻게 설계되느냐에 따라 사람의 행동에 크고 작은 영향을 준다. 이를 잘 이해하려면 먼저 행동이 발생하는 과정과 원리를 살펴봐야 한다.

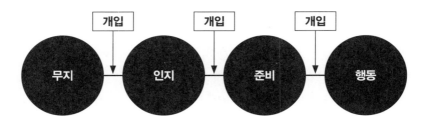

행동 단계의 변화. 각 단계에서는 개입을 통해 다음 단계로 넘어간다.

대표적인 행동이론[1][2][3]을 살펴보면 대체적으로 무지-인지-준비 – 행동, 이 4단계 과정을 거쳐 나타난다. 가장 초기인 '무지' 단계에서는 특정한 행동을 해야 하는 이유나 방법을 알지 못해서 행동이 일어나지 않는다. 두 번째 '인지' 단계에서는 행동의 필요성과 방법을 알지만 동기가 부족해서 행동하지 않는다. 세 번째 단계에서는 행동 동기를 가지고 행동할 '준비'를 한다. 네 번째 단계에서는 드디어 '행동'을 실행한다.●

각 단계에서 그다음 단계로 넘어갈 때는 외부의 '개입'이 필요한데,[4] 이것을 잘 설계하면 디자인적 개입을 통해 사람의 행동을 유도할 수 있기 때문에 디자인이 힘을 발휘할 좋은 기회가 된다.●●

● 일반적으로 행동 변화 단계는 '습관' 단계로 마무리되지만, 이 책에서는 범위상 그 전 단계인 '행동' 단계까지 초점을 맞춘다. 좀 더 자세한 내용은 제임스 프로차스카James Prochaska와 카를로 디클레멘테Carlo Di Clemente의 '범이론적 모형Transtheoretical Model'을 참고하라.

●● 겔러Geller의 행동 모형에 따르면, 행동 단계를 넘어가기 위한 개입에는 교육적 개입Instructional intervention, 동기적 개입Motivational intervention, 지원적 개입Supportive intervention 등이 있다.

예를 들어 운동을 하고 싶게 해주는 앱, 독서를 포기하지 않게 격려해주는 앱, 외국어 학습을 꾸준히 하도록 동기를 유발하는 앱 등에서는 사용자가 목표한 행동을 잘 수행할 수 있도록 부드럽게 '개입'한다. 이를 위해 서비스 측은 사용자의 '랭킹'과 '목표 달성률'을 보여주거나, '알림'과 '조언'을 제공하거나, 목표를 달성하면 '보상'을 해주어 행동이 다시 일어나게 유도한다. 이것은 사용자가 목표하고 의도한 행동을 긍정적으로 강화하고 향상시키는 '건전한' 방식의 개입이라 할 수 있다.

'디자인 트랩'은 어떻게 행동을 꾀어내는가

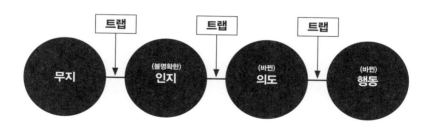

디자인 트랩으로 인한 행동 단계의 변화

이와는 달리, 사용자를 기만하는 방식으로 행동을 꾀어내는 개입도 있다. 바로 우리가 주목하는 '디자인 트랩'의 개입 방식인데,

교묘한 방법으로 사용자의 인지를 흐리고 의도를 바꾸도록 하여 결국 사용자가 목표하고 의도한 행동을 하지 못하게 하거나 바꾸게 한다.

앞서 소개한 온라인 음악 서비스의 사례에서 내가 의도한 행동은 두 가지였다. '한 달만 서비스 사용하기'와 '서비스 해지하기'다. 서비스 측은 이 행동을 교란하기 위해 해지 경로를 어렵게 만들거나 약관을 읽기 어렵게 만드는 등 다양한 개입을 했다. 결국 나를 포함한 많은 사용자가 (늦은 밤) 모바일 화면 속에서 고군분투하다 한계에 직면하고, 원래 의도와 다른 행동을 하거나 하려던 행동을 포기하게 된다.

디자인 트랩의 원리 1 - 미끼와 매운 연기

20

디자인 트랩 전략은 크게 '미끼'와 '매운 연기' 전략으로 나뉜다. '미끼'는 벼락틀처럼 좋아할 만한 것으로 꾀는 전략이고, '매운 연기'는 굴 사냥처럼 싫어할 만한 것으로 몰아 유인하는 전략이다. 음악 구독 서비스에서 사용하는 대표적인 디자인 트랩 전략도 다음과 같이 구분할 수 있다.

서비스 가입 시에는 '한 달 무료 이벤트'로 꾀어내고, 이때 망설일 만한 내용이 있으면 '깨알 같은 글자의 약관'에 넣어 최대한 보지 않게 유도한다. 서비스 해지 시에는 '해지 경로를 험난하게' 만들어 중도에 포기하도록 하고, 목적지에 다다르면 그동안 잘 보이지 않던 '혜택을 계속 보여주며' 해지를 막는다.

	미끼	매운 연기
서비스 가입 시	한 달 무료 이벤트	깨알 같은 글자의 긴 약관
서비스 해지 시	반복적으로 혜택 보여주기	꼬아놓은 해지 경로

온라인서비스에서 경험할 수 있는 '미끼'와 '매운 연기'의 예

　　미끼와 매운 연기는 '당근'과 '채찍' 개념과 비슷한 면이 있지만, 제공되는 순서에서 차이가 있다. 당근과 채찍은 이미 일어난 행동에 대한 보상과 처벌적 성격이 강하지만, 미끼와 매운 연기는 행동이 일어나기 전에 '유도'할 목적으로 사용된다.● 미끼와 매운 연기의 작용 원리는 대니얼 카너먼Daniel Kahneman의 이중 프로세스 이론으로 쉽게 설명할 수 있다.[5]

디자인 트랩의 원리 2 - 시스템 1과 시스템 2

사람이 의사결정을 할 때는 뇌에서 '시스템 1'과 '시스템 2'로 불리는 두 가지 기제System가 작용한다. 시스템 1은 쉽고 빠른 결정을 내릴

●　'미끼'와 '매운 연기'는 B. F. 스키너B. F. Skinner의 '정적 강화', '부적 강화' 이론과 연관이 있다.

때 본능적으로 작용하는 기제이고, 시스템 2는 이성적으로 생각하고 노력과 주의가 필요한 일을 할 때 작용하는 기제이다. 예를 들어 매일 다니는 편한 길을 운전할 때는 시스템 1, 처음 가는 길을 운전할 때는 시스템 2가 주로 작용할 것이다. 사람은 처리할 수 있는 정보의 양에 한계가 있기 때문에 평소에는 본능적으로 시스템 1에 따라 살다가, 주의가 필요할 때 시스템 2를 소환한다. 그러나 시스템 2를 작용하려면 에너지가 많이 들기에 게으른 우리는 시스템 2가 소환되는 걸 그다지 좋아하지 않는다.

이 기본 원리만 적절히 활용하면 사람의 행동을 입맛대로 유인할 수 있다. 예를 들어 서비스 가입 시 작은 글자로 빼곡한 약관이 나오면 시스템 2가 스멀스멀 소환된다. 주의해야 할 내용이 적혀 있을

시스템 1	시스템 2
무의식적으로 작용	의식적으로 작용
빠르게 작용	느리게 작용
노력 필요 없음	노력 필요
직관적	이성적

시스템 1과 시스템 2의 특징

거라고 짐작은 하지만, 그것을 읽는 건 골치 아픈 일이다. 바로 누구든 피하고만 싶은 '매운 연기'이다. 그러다 바로 아래 큼지막한 '전체 동의' 버튼이 있다는 것을 깨닫는 순간 0.1초의 고민도 하지 않고 그것을 눌러 상황을 모면한다. 누구나 시스템 1 모드로 돌아가고 싶은 것이다. 여기서 '전체 동의' 버튼이 '미끼' 역할을 한다.

서비스 측에서는 이를 다양하게 활용할 수 있다. 사용자 데이터를 대량 수집하고, 이 데이터를 마케팅과 홍보 목적으로 활용하고, 문제가 생겼을 때 책임지지 않겠다는 식의 '서비스 측에는 유리하고 사용자에게는 불리한' 내용을 마음껏 삽입한다. 약관의 내용을 읽기 싫게 디자인하고 그 상황을 모면할 수 있도록 눈에 띄는 전체 동의 버튼을 근처에 배치하면, 사용자는 대부분 읽지도 않고 그 버튼을 누르고 만다. 이후 문제가 생기면 모든 책임은 제대로 확인하지 않은 사용자의 몫이 된다.

사용자의 행동을 유인하는 미끼와 매운 연기는 단독으로 사용되기보다 대부분 같이 사용된다. 두 갈래 길(A길, B길)에서 서비스 측이 사람들을 A길로 유인하고 싶을 때 A길을 '꽃길'로 만드는 '미끼' 방법과 B길을 '가시밭길'로 만드는 '매운 연기' 방법 중 한 가지만 사용할 수도 있겠지만, 두 방법이 함께 작용하면 사람들이 A길을 선택할 가능성이 배로 늘어난다. 평소에 이런 디자인들을 무심코 지나쳐 왔다면 지금부터라도 당신을 유인하는 디자인의 원리에 대해 생각해보고 주의 깊게 이용하는 것도 좋겠다.

3장 미숙한 디자인, 좋은 디자인, 나쁜 디자인

"우리는 도구를 만든다. 그리고 도구가 우리를 만든다."
마셜 매클루언(미디어 이론가)

보기만 해도 힐링이 되는 광고 속 여행지 숙소는 실제와 얼마나 일치할까?

여행·숙박 앱을 보고 있으면 당장이라도 여행을 떠나고 싶은 마음이
든다. 매력적인 사진 속 숙소는 보기만 해도 설레고 힐링이 된다. 숙소
에 대한 설명과 가격, 위치 등을 확인한 뒤 부푼 기대를 안고 결제하지
만 막상 도착해보면 기대하던 만큼 좋은 경우는 거의 없다. 앱의 사진
은 예쁘게 나올 부분만 골라서 찍은 것이고, 실제 공간은 사진보다 좁
고 허름하다. 애초에 집주인이 숨기고 싶은 부분은 대부분 누락되고,
장점 위주로만 실려 있었던 것이다. 이 같은 전략은 어느 정도 용인되
는 타당한 전략일까, 아니면 실체를 숨긴 기만행위일까? 용인과 기만
의 기준이 되는 '적정선'이라는 게 과연 존재할까?

미숙한 디자인 vs 나쁜 디자인

디자인이 적용되는 단계를 살펴보면 디자인 트랩의 개념을 간단하게
나마 이해할 수 있다. '0단계'는 디자인이 적용되지 않은 '실체' 그 자
체이다. '1단계'는 디자인이 '미숙하게' 적용되어 실체에 도움이 안 되
는 경우이다. '2단계'는 디자인이 적절히 적용된 '좋은 디자인'이다.
'3단계'는 적정선을 넘어 나쁜 디자인, 즉 '디자인 트랩'을 뜻한다.●

● 디자인이 '적절히 적용되다', '적정선을 넘다'라는 표현이 다소 모호하게 들릴 것이다. 사실 이 점
이 이 책에서 다루고 싶은 중요한 부분이기도 하다. 오랫동안 많은 연구가 진행되었으나 '기만'을
판단하는 기준이 애매모호하여 아직 명확한 기준이 마련되지 않은 상태이다. 그 때문에 관련 법이
만들어지기도 어렵고, 사용자를 기만하는 자들은 이런 상황을 최대한 활용하고 있다. 이에 대한
자세한 설명은 '8부 디자인 트랩을 바라보는 시각'을 참고하라.

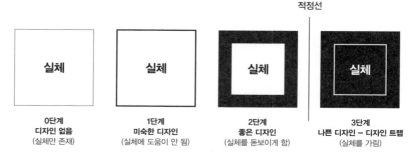

디자인이 적용되는 단계(검은색은 디자인이 적용된 정도)

쉬운 예로 서비스에 가입할 때 제공하는 약관을 생각해보자. 0단계는 약관의 내용 자체이다. 1단계는 미숙한 디자이너가 약관 내용을 읽기 어렵게 디자인한 경우이다. 2단계는 디자이너가 약관 내용을 쉽게 이해할 수 있도록 디자인한 경우이다. 3단계는 디자이너가 약관에 악의적인 내용을 포함하고 사용자가 읽지 않도록 만든 '디자인 트랩'이다. 문제는 1단계 미숙한 디자인과 3단계 디자인 트랩의 결과물만 놓고 보면, 모두 읽기 어렵게 디자인되어 구분이 모호할 수 있다는 점이다. 그래서 악의적으로 디자인한 뒤 비판받으면 "미숙한 디자인이었다"라고 둘러대는 경우가 많다. 두 디자인의 가장 큰 차이는 '설계자의 악의가 있었는지'인데, 안타깝게도 디자이너의 마음속을 들여다보기 전까지는 판단하기가 쉽지 않다. 또 "다들 이렇게 하고 있으니 어쩔 수 없다", "지금까지 이렇게 해왔으니 괜찮은 거 아닌가?", "기업에서 시키니 별수 없다", "아직 이에 대한 마땅한 가이드라인이 없다"

라고 자주 이야기하곤 한다. 일리가 있는 이야기다. 그래서 기업도, 디자이너도 이 애매모호함을 잘 활용하고 있다.

좋은 디자인 vs 디자인 트랩

2단계 좋은 디자인과 3단계 나쁜 디자인의 경계(적정선) 역시 모호한 면이 있다. 예를 들어 어떤 약관의 디자인까지가 납득할 수 있는 것인지, 악의적이라 할 수 있는 것인지, 세부 약관 중 특정 약관을 어떻게 디자인해야 합리적이라 할 수 있는 것인지 등 앞으로 고민할 내용이 많다. 대부분의 디자인 서적이나 강의는 1단계 미숙한 디자인을 2단계 좋은 디자인으로 만드는 방법을 주로 다룬다. 이 책은 그와 차별적으로 적정선을 넘거나 경계에 있는 3단계 디자인 트랩에 초점을 맞출 것이다.

덫 기술이 인류 역사에서 수많은 시행착오를 거쳐 완성도가 높아졌듯이 디자인 트랩 또한 심리학과 마케팅, 디자인 등의 분야에서 오랜 기간 연구하고 활용되어 현재와 같은 수준에 이르렀다. 모두 표면적으로는 사용자를 위한다는, 이른바 '사용자 중심 디자인'을 내세우지만 자신들의 목적을 추구하기 위해 다양한 방법으로 사용자를 기만한다. 이들은 온라인 세상에서 어떤 방식으로 디자인 트랩을 활용하고 있을까? 지금부터 하나씩 살펴보기로 하자.

27

SNS 디자인은 많은 부분에서 슬롯머신 디자인과 흡사하다. 흔히 언급되는 '간헐적 보상' 외에도 쉽고 단순 반복되는 동작(무한 스크롤, 무한 스와이핑), 몰입형 UI, 숏폼 영상, 자동 플레이, 이탈 방지 디자인 등 다양한 디자인 요소들이 슬롯머신과 SNS에 공통적으로 구현되어 있다. 슬롯머신 디자인이 사용자의 중독을 위해 오랜 연구 끝에 나온 것인 만큼, SNS의 중독성 역시 이와 비슷한 원리라고 할 수 있다. 이밖에 MZ세대에서 폭발적으로 인기를 누리는 휘발성 SNS와 '좋아요'나 '팔로우' 수에 집착하게 하는 디자인도 사용자가 끊임없이 온라인에 접속하도록 하는 '중독' 디자인 트랩의 역할을 한다.

'중독'에 빠뜨리다

4장 슬롯머신을 닮은 SNS 디자인

"스마트폰은 주머니 속의 슬롯머신이다."
트리스탄 해리스(디자인 윤리학자)[1]

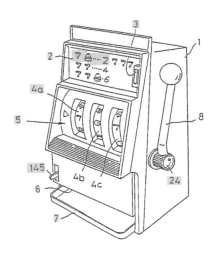

레버식 슬롯머신(좌)[2]과 버튼식 슬롯머신(우)[3]. 빠르고 간편한 게임 진행을 위해 레버식에서 버튼식으로 바뀌었고 사용자들은 짧은 시간에 더 많은 게임을 할 수 있게 되었다.

슬롯머신 사용자는 '머신존Machine zone'이라는 몰입상태에 빠지려고 도박을 한다.[4] 이는 자아와 신체감각 등이 모두 사라진 것과 같은 정서적으로 고요한 무아지경 상태와 비슷하다. 슬롯머신 사용자는 머신존으로 들어가려고 부단히 노력하는데, 이 과정에선 게임을 이기고 지는 것조차 덜 중요해진다. 일단 머신존 상태에 진입한 사람은 세상과 단절된 상태를 오래 유지하고 싶어하고, 몰입이 깨지는 것을 매우 싫어한다. 따라서 카지노 입장에서는 수익을 높이기 위해 슬롯머신 사용자가 머신존 상태에 가능한 한 빨리 진입해 그 상태를 오랫동안 유지하도록 디자인하는 것이 중요하다.

중독되도록 슬롯머신을 디자인하다

《디자인된 중독Addiction by Design》의 저자 나타샤 슐Natasha Schüll은 슬롯머신 사용자가 머신존에 들어가려면 세 가지 디자인이 중요하다고 지적한다. 즉, 슬롯머신 게임을 쉽고 빠르게 진행할 수 있어야 하고Speed, 물 흐르듯 연속적으로 이어져야 하며Continuity, 방해받지 않고 몰입할 수 있어야Solitude 한다.

먼저 '쉽고 빠른' 진행을 위해 슬롯머신 디자인은 어떻게 진화했을까? 기존의 슬롯머신은 레버를 위에서 아래로 당기는 다소 큰 동작이 필요했다. 그러나 이 동작을 반복하다 보면 사용자의 팔이 불편해지기도 하고, 게임도 더디게 진행되어 카지노 입장에서는 수익에 도

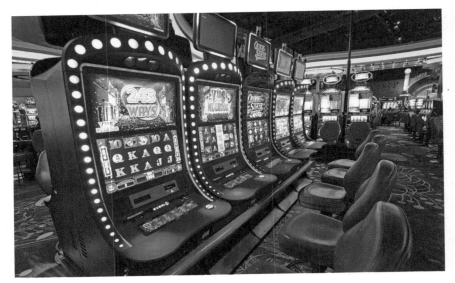

카지노는 사람들이 게임에 온전히 몰입할 수 있도록 게임의 내부 설계 디자인에서부터 게임 기기 디자인, 카지노 내부 디자인까지 전방위적으로 힘을 쏟는다.

움이 되지 않았다. 이를 개선하려고 슬롯머신의 작동 방식을 손가락 으로 가볍게 버튼만 눌러도 릴이 돌아갈 수 있게 바꿔서 디자인했고, 이후부터는 쉽고 빠른 진행이 가능해졌다. 기존의 레버를 당기는 슬 롯머신은 시간당 300판까지 가능했다면 버튼식 슬롯머신은 시간당 1200판까지 가능하게 만들었다. 버튼을 누르기조차 귀찮아하는 사람 을 위해서는 아예 자동으로 게임을 시작하게 해주는 슬롯머신까지 나 왔다.

　　또한 게임이 '물 흐르듯 연속적으로' 이어지게 하려고도 디자 인적으로 노력했다. '잭팟' 때 나오는 이벤트 효과마저도 게임의 흐름

을 끊을 수 있다고 해 최대한 짧고 굵게 제공하는 것으로 바꾸었고, 심지어 사용자가 원하면 언제든 이벤트를 건너뛸 수도 있었다. 또 적은 액수의 판돈으로 게임을 할 수 있는 슬롯머신도 늘렸는데, 갑자기 큰 손실이 나서 게임을 중단하는 경우를 줄이려는 것이었다.

마지막으로 사용자가 게임에 '몰입'할 수 있도록 슬롯머신 의자 등도 인체공학적으로 디자인했다. 또 게임 도중에 배가 고프거나 화장실에 가고 싶을 때 카지노를 이탈하지 않게 근방에서 모든 것이 해결되도록 카지노 내부를 디자인했다. 카지노는 시계나 창문, 거울이 없는 것으로 유명한데, 이 모든 것이 사용자의 몰입을 해치기 때문이다. 결국 슬롯머신은 사용자가 게임을 빠르게, 연속적으로, 몰입해서 할 수 있도록 정교하게 디자인했기 때문에 사람들을 중독에 빠뜨린다. 그리고 이런 슬롯머신 디자인 요소는 현재 우리가 사용하는 SNS 디자인의 방향성과 밀접하게 맞닿아 있다.[5]

33

SNS 중독, 얼마나 심각한가

전 세계적으로 3억 3000만 명 이상의 사람이 SNS 중독으로 고통받는다. 페이스북은 가장 많은 사용자를 보유한 SNS 플랫폼이고, 틱톡은 가장 중독성이 강한 플랫폼으로 알려졌으며, 유튜브는 사용자가 가장 오랜 시간을 소비하는 플랫폼이다.[6] 우리나라는 국민의 89.2%가 SNS를 사용해 세계에서 두 번째로 많이 사용하는 나라로 기록됐는데, 이

는 세계 평균의 2배에 육박하는 수치이다.[7] 10대 사용자의 경우, 하루 평균 3시간에서 많으면 9시간까지 SNS에서 보낸다.[8]

　　스티브 잡스Steve Jobs는 2010년 애플 아이패드를 선보이는 자리에서 "누구나 아이패드를 하나씩 가져야 한다"라고 선포했으나, 정작 자신의 자녀에게만큼은 아이패드를 사용하지 못하도록 했다. 다른 IT 기업 리더들도 비슷한데, 이는 그들 스스로 전자기기의 위험성과 중독성을 잘 알기 때문이다. 구글의 디자인 윤리학자였던 트리스탄 해리스Tristan Harris는 중독성 있게 설계하고 디자인한 '서비스'가 문제라고 지적했다.[9] 또한 페이스북의 공동 창업자였던 숀 파커Sean Parker는 SNS가 사용자의 심리적 약점을 최대한 악용하여 설계되었음을 인정하기도 했다.[10]

34

중독되기 쉬운 SNS를 디자인하다

SNS도 '머신존'과 같이 사용자의 과몰입 상태를 유도한다.[11] 사용자들은 클릭과 스크롤을 반복하면서 과몰입 상태로 진입하는데, 그 몰입은 미하이 칙센트미하이Mihaly Csikszentmihalyi가 이야기한 긍정적 개념의 '몰입Flow'•과 비슷하지만, '중독' 쪽으로 향해 있는 반대 방향의 길이

●　칙센트미하이의 '몰입'은 어떤 행위에 흠뻑 빠져 시간의 흐름이나 자아를 잊고 몰입 대상과 일체감을 갖는 심리 상태를 뜻한다. 이는 외적 보상을 위해서가 아닌 몰입 자체를 목적으로 하는 것이 특징이다. 한국에서도 몰입 이론을 공부와 업무 등에 접목하면서 크게 화제가 되었다.

다. SNS의 중독성을 디자인적으로 이해해보기 위해 슬롯머신 디자인과 함께 살펴보도록 하자.

쉽고 반복되는 동작 – 무한 스크롤

슬롯머신의 레버를 당겨야 하는 수고로움을 줄이기 위해 등장한 버튼식 슬롯머신은 사용자의 쉽고 반복되는 행동을 유도한다. SNS에서도 이전에는 사용자가 콘텐츠를 계속 보려면 페이지 번호를 일일이 클릭해야 하는 번거로움이 있었지만, '무한 스크롤' 기능이 생긴 이후에는 단순 스크롤 동작만으로도 모든 콘텐츠를 볼 수 있다. 무한 스크롤은 사용자의 번거로움을 해소한 측면이 있지만, 필요 이상으로 콘텐츠를 보게 하는 중독성을 지니고 있다.[12]

35

일일이 누르지 않아도 자동으로 알아서 – 자동재생

슬롯머신에는 버튼을 누르는 것조차 귀찮은 사람들을 위해 '자동플레이' 기능이 마련되어 있다. 이와 비슷하게 유튜브와 넷플릭스 등은 보던 영상이 끝나면 다음 영상이 자동으로 이어서 재생된다. 페이스북에서는 스크롤 시 영상이 자동 재생되고, 인스타그램 스토리에서는 스크롤 할 필요도 없이 콘텐츠를 자동으로 차례차례 보여준다. 자동재생 기능은 무한 스크롤과 함께 SNS의 중독성과 관련하여 가장 많이 언급되는 기능이다.[13]

짧게 제작되고 소비되는 영상 – 숏폼 비디오

사용자가 슬롯머신을 빠르게 이용할 수 있도록 게임의 스피드가 높아지고 있다. 또 판돈의 액수를 줄여 적은 액수의 금액으로도 게임할 수 있게 되자, 부담이 적어진 만큼 더 많은 게임을 하게 되었다. 틱톡, 인스타그램 릴스, 유튜브 쇼츠에서는 흥미롭고 짧은 토막 영상들을 빠르게 소비할 수 있는 것이 특징인데, 이런 숏폼Short-form 동영상일 경우 기존의 긴 동영상보다 더 많이 소비되고 더 오래 서비스에 머무른다는 연구 결과가 있다.[14]

정기적이지 않은 이벤트 – 간헐적 보상

사람은 '예측 가능한 보상'보다 '예측할 수 없는 보상'이 주어질 때 더 열심히 일한다. 언제 터질지 모르는 잭팟을 위해 슬롯머신 게임을 되풀이하는 것처럼 언제 받을지 모르는, 또 놓쳤을지 모르는 친구들의 '좋아요'나 '댓글' 등을 확인하기 위해 끊임없이 SNS에 접속한다. SNS를 통해 간헐적으로 받게 되는 도파민 보상은 사용자를 집착하게 만들고 이것이 중독으로 연결된다.

인체공학적 디자인 – 몰입형 UI

사용자가 슬롯머신을 오랜 시간 동안 플레이해도 불편하지 않도록 카지노 측에서는 좌석과 게임기기의 디자인을 인체공학적으로 디자인했다. 마찬가지로 SNS의 UI 디자인도 인체공학적으로 진화하고 있다.

몰입형 UI에서는 액션 버튼을 엄지 영역에 배치해 효율성을 높인다. 녹색 영역이 엄지가 자연스럽게 닿는 부분이다.[15]

최근 나오고 있는 SNS(틱톡, 인스타그램 스토리 등)의 UI는 화면 전체를 세로형으로 사용하기 때문에 이전보다 몰입감이 높아졌다. 그리고 액션 버튼(좋아요, 공유 버튼 등)을 모두 사진이나 영상 안으로 넣고, 사용자가 엄지로 쉽게 누를 수 있는 엄지 영역Thumb zone에 배치하여 효율성을 높였다.[16] SNS 사용자가 오랜 시간 사용해도 불편하지 않도록 하는 디자인이다.

이탈을 막는 디자인 – 혼란스러운 경로, 인앱브라우저 등

카지노는 내부 디자인으로 사용자의 이탈을 막는다. 창문이나 시계,

거울을 없애 시간이 오래 흘렀음을 인지하지 못하게 한다. 또한 카지노 내부 동선을 의도적으로 빙글빙글 돌게 만들어 바깥으로 이탈하기 어렵게 한다.

SNS에서도 탈퇴를 막기 위해 해지 버튼을 찾기 어렵게 만들고, 유튜브 등은 전체 화면 시 시계 등 방해거리를 없애 몰입감을 높인다. 인스타그램은 사용자의 이탈을 막기 위해 게시물에 외부 링크 삽입을 허용하지 않고,[17] 페이스북은 외부 링크 삽입 때 앱 내부에서 열리게 해(인앱브라우저) 사용자의 이탈을 막는다.●

슬롯머신으로 전락하지 않기 위한 노력

38

앞서 소개한 SNS 기능(무한 스크롤, 자동재생, 숏폼 영상, 몰입형 UI 등)은 사용자에게 주는 효율, 흥미, 편의적 측면에서 장점이 분명히 존재한다. 그렇다고 해서 장점에 가려진 부작용이 정당화되는 것은 아니다. SNS 중독에 영향을 주는 기능으로 가장 많이 언급되는 것은 무한 스크롤과 자동재생인데, 현재 인스타그램은 무한 스크롤의 폐해를 막기 위해 새로운 게시물을 모두 보면 다 봤다는 안내를 제공하고 있다.[18] 그리고 자동재생을 제공하는 유튜브도 사용자가 너무 오래 시청할 경우 중간에 한 번씩 끊어주는 기능을 넣어서 중독으로 이끄는 것

● SNS에서 외부 링크를 제한하는 목적은 사용자의 이탈을 막으려는 것 외에도 외부 링크 첨부가 필요한 사용자를 유료 서비스로 유인하고, 스팸과 해킹의 위험을 방지하려는 이유 등이 있다.

을 막으려고 노력한다.[19]

공통점이 없을 것 같은 슬롯머신과 SNS가 사용자의 중독이라는 공통의 목적을 위해 디자인적으로 비슷하게 구현되었다는 점이 흥미롭지 않은가. 마치 주머니 속에 항상 슬롯머신을 넣고 다니면서 생각날 때마다 꺼내 플레이를 하는 셈이다. 이러한 디자인들은 어떻게 생겨났고, 또 어떻게 발전되어 가고 있는지 SNS 디자인 트랩에 대해 하나씩 살펴보기로 하자.

5장 휘발성 SNS의 열풍

"이 메시지는 5초 뒤에 자동으로 폭파됩니다."
영화 〈미션임파서블〉 중에서

미국의 MZ세대에게 큰 인기를 끌고 있는 휘발성 SNS, 스냅챗

아내가 친구와 톡 문자를 나누느라 손이 바쁘다. 연신 "어머! 어머!" 하길래, 뭔데 그러냐고 슬쩍 엿보니 대화방 속 아내의 친구는 문자를 보냈다 지우기를 반복한다. 내가 신기해서 왜 상대방이 톡 문자를 지우면서 대화하냐고 물어보니 기록이 남으면 안 되는 이야기이기 때문이라고 한다. 직접 만나서 나누는 대화였다면 가볍게 주고 받을 말이었을 텐데 '온라인이 번거로울 때도 있구나' 하고 생각하게 된다. 이처럼 일상에서 '말'로 하는 대화는 입 밖으로 나오면서 휘발되고, 톡과 같이 '글'로 나누는 대화는 기록으로 남기 때문에 같은 내용의 대화라도 그 무게와 성질이 다르다.

기록되는 소통 vs 휘발되는 소통

대부분의 온라인 커뮤니케이션 도구(메일, 문자 등)는 사용자의 대화 기록을 저장한다. 그래서 대화가 끝난 이후에도 언제 누구와 어떤 대화가 오갔는지 다시 확인할 수 있고, 사용자가 휴대전화를 교체해서 기록이 남아 있지 않더라도 서비스 측은 모든 기록을 가지고 있다. 이에 반해 현실에서 우리가 나누는 실제 대화는 일부러 녹음하고 녹화하지 않는 한, 기억으로만 저장될 뿐이다. 이러한 특징 때문에 일상의 대화는 다소 즉흥적으로 오가지만, 온라인상의 소통은 조심스럽다.

만약 '온라인상의 대화'가 기록으로 남지 않고 휘발된다면 어떤 경험을 하게 될까? 이에 관심 있었던 스냅챗Snapchat은 2011년, 휘

발되는 메시지로 친구와 소통할 수 있는 새로운 플랫폼을 선보였다.[1]
이는 출시 후 미국의 MZ세대를 중심으로 큰 인기를 끌었는데, 당시
13~24세 스마트폰 보유자의 90%가 스냅챗을 설치했다.[2] 2013년에는
페이스북이 3조 원대, 2016년에는 구글이 33조 원대의 천문학적인 액
수로 스냅챗에 인수 제안을 했지만 모두 성사되지 않았다. 2021년 스
냅챗의 시총은 113조 원을 넘어섰다.[3]

휘발성 SNS에서 무엇을 하는가

휘발성 메시지의 원리는 간단하다. 기존의 커뮤니케이션 툴과 마찬
가지로 텍스트나 사진, 영상 등을 보낼 수 있지만 기록으로 남지 않는
다는 것이 큰 차이점이다. 상대방이 메시지를 확인할 수 있는 시간은
1~10초까지 제한할 수 있다. 만약 상대방이 기록을 남기고 싶어 스크
린 캡처를 하면 보낸 이에게 "○○이 캡처했다"라는 알림이 전달된다.

　　휘발성 메시징 기능으로 시작한 스냅챗은 2014년에 '스토리
Stories' 기능을 출시했다. 이것은 콘텐츠를 24시간 동안만 다른 사람
과 공유할 수 있는 휘발성 SNS 기능이었다. 페이스북처럼 게시물이
온라인상에 올라가지만, 24시간 뒤에는 사라져 볼 수 없는 새로운 형
태의 SNS 기능이다.● 이 스토리 기능은 출시 이후 뜨거운 반응을 얻

●　일반적으로 스토리 게시물은 24시간 뒤 사라지지만, 게시자는 보관함에서 해당 게시물을 계속 확
인할 수 있다. 만일 보관을 원하지 않는다면 삭제할 수 있도록 설정이 가능하다.

었고, 인스타그램을 포함한 많은 SNS 플랫폼에서도 빠르게 도입하고 있다.

왜 휘발성 소통에 열광할까

기존의 SNS만 경험해본 사용자라면 몇 시간 뒤에 사라질 게시물이 무슨 의미가 있나 싶을 것이다. 휘발성 SNS 사용자는 현재의 기분과 현장의 분위기를 날것 그대로 남기고 싶어 한다. 기존 SNS에서는 가장 잘 나온 사진을 골라 시간을 들여 정성스럽게 가공한 뒤 올리지만, 휘발성 SNS에서는 사용자가 느끼는 현재의 감정을 최대한 빠르고 생생하게 올린다. 어차피 몇 시간 뒤면 없어질 게시물이기에 보정이나 편집도 최소한으로 하고, 올릴 때 고민도 덜한다. 따라서 흔들린 사진에 대충 스티커만으로 감정을 표현해 올리는 경우도 많다. 휘발성 게시물은 박제되어 흑역사로 남을 위험도 없기에 우스꽝스럽거나 치기 어린 게시물도 부담 없이 올릴 수 있어 어느덧 젊은 사용자들이 소통하는 방식으로 자리 잡았다.[4]

43

휘발성 SNS를 도입하는 SNS 플랫폼들

대표적인 휘발성 SNS에는 스냅챗 스토리, 인스타그램 스토리, 트위터

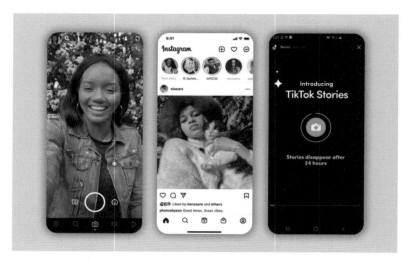

왼쪽부터 스냅챗 스토리, 인스타그램 스토리, 틱톡 스토리

플릿Fleets과 틱톡 스토리가 있다.

스냅챗 스토리

휘발성 메시지와 SNS는 스냅챗이 원조이기 때문에 이를 빼놓고 이
야기할 수 없다. UI 화면 상단의 동그란 프로필 사진을 누르면 해
당 인물의 게시물이 보이고 24시간 안에 자동으로 삭제된다. 이 기
능이 큰 인기를 끌면서 인스타그램, 페이스북, 트위터, 틱톡 등 인기
플랫폼도 줄줄이 비슷한 기능을 도입하고 있다.[5]

인스타그램 스토리

2013년 스냅챗 인수에 실패한 페이스북(인스타그램의 모기업)●은 2016년 스냅챗의 주요 기능과 디자인 요소를 인스타그램에 도입해 논란이 되었다. 하지만 결과적으로 인스타그램 스토리는 폭발적인 인기를 얻었고, 스냅챗은 타격을 감수해야 했다. 2021년에는 5억 명이 넘는 사람이 매일 인스타그램 스토리로 교류했다.

트위터 플릿

2020년 트위터 역시 인스타그램 스토리와 유사한 플릿을 선보였다. 기존 트위터 서비스의 공개성, 영구성, 리트윗 공개 등을 부담스러워하는 사용자를 위해 출시한다고 이유를 밝혔으나 출시한 지 1년도 안 되어 서비스가 종료되었다. 트위터 측에 따르면 새로운 사용자층의 유입을 기대했으나, 대부분 기존 사용자였고 이용률도 저조했기 때문이다.[6]

틱톡 스토리

2021년 틱톡 역시 스토리 기능을 위한 테스트를 시작한다고 발표했다. 틱톡 스토리도 마찬가지로 24시간 뒤에 사라지는 기능이고, 2022년 현재 몇몇 나라에서 제한적으로 테스트되고 있다.[7]

● 페이스북은 2021년 사명을 메타Meta로 변경했다.

휘발성 SNS의 디자인

휘발성 SNS는 스냅챗이 시작한 이래로 많은 SNS 플랫폼에서 도입하고 있는데, 흥미로운 것은 독특한 UI 디자인까지 가져오고 있다는 점이다. 휘발성 SNS의 디자인을 살펴보면 다음과 같은 요소를 발견할 수 있다.[8]

띠를 두른 동그라미(메인 페이지 디자인)

화면 상단에는 동그라미 프로필 사진들이 가로로 배치되어 있다. 이는 스토리 게시물을 올린 친구들의 리스트이다. 띠가 있는 동그라미는 아직 확인하지 않은 게시물이 있다는 뜻이고, 확인하고 나면 동그라미의 띠가 없어진다. 기존의 SNS 피드 등에서는 상하 스크롤이 기본이었으나, 상단에 가로 스크롤 탐색 기능을 탭 기능으로 넣은 방식은 스냅챗이 처음으로 선보였다. 이는 이후에 등장하는 휘발성 SNS 디자인의 원형처럼 사용된다.

세로 화면이 기본(상세 페이지 디자인)

스토리 기능에서 세로 화면을 처음 선보였을 때 많은 사용자가 거부감을 보였지만, 이 방법에 점점 익숙해지면서 현재는 오히려 대세가 되었다. 세로 화면은 화면을 가득 채우는 역동적인 느낌과 새로운 경험을 사용자에게 제공한다. 또한 스마트폰 회전을 강요하지 않고 세로로 든 채 콘텐츠를 바로 즐길 수 있다. 제작자도 바로바로

휘발성 SNS(인스타그램 스토리)의 메인 페이지와 상세 페이지

찍어 간편하게 업로드할 수 있다.

47

부담 없는 스토리텔링 제작 기능(디자인 제작 환경)

휘발성 콘텐츠는 기록이 남지 않아 일반 콘텐츠에 비해 공들여 제
작할 필요가 없다. 사용자는 큰 부담 없이 현재 일어나는 일을 이모
지나 텍스트, 해시태그, 이펙트 등만 활용해 간편하고 빠르게 스토
리 게시물로 제작할 수 있다. 간편함과 현장감의 장점을 모두 살릴
수 있는 제작 환경을 갖춘 것이 특징이다.

기존 SNS보다 더 중독적인 '휘발성 SNS'

기존 SNS 중독성의 대표적 원인은 앞서 소개한 '간헐적 보상'이다. 자신의 SNS 글에 대한 '좋아요'와 댓글, 또 친구들의 새로운 소식이 예측하기 어렵게 오기 때문에 수시로 휴대전화를 확인해야 한다. 이런 예측 불가능함은 사용자에게 불안감을 준다. 휘발성 콘텐츠는 여기서 한발 더 나아가 늦게 확인하면 사라지기 때문에 더 자주 확인해야 한다. 따라서 사용자가 느끼는 불안감은 더욱 커질 수밖에 없다. 기존 SNS에서 사용자가 소식을 제때 확인하지 못해 발생하는 두려움, 이른바 포모FoMO●가 휘발성 콘텐츠에서는 극대화하는 것이다.

휘발성 SNS는 새로운 차원의 강박에 부채질을 하고 있다. 24시간마다 나타났다 사라지기를 반복하는 동그라미 탭은 마치 확인을 종용하는 휴대전화 알림의 진화된 버전 같기도 하다. 그리고 인스타그램 스토리는 특별한 스크롤 조작 없이도 자동으로 차례차례 재생되기 때문에 마치 넷플릭스에서 정주행하는 것처럼 볼 수 있어 기존 SNS의 피드보다 매력적이고 중독적이다.

48

● 포모는 'Fear of Missing Out'의 약자로, 놓치는 것에 대한 두려움을 뜻한다. 원래는 마케팅 용어였지만, 최근에는 SNS 사용자에게서 많이 나타나 사회적 현상으로 인식된다.

톡 보내기도 휘발성으로

게시물을 공유하는 SNS뿐 아니라 메신저 앱도 점점 휘발성으로 변모를 시도하고 있다. 전 세계적으로 가장 널리 사용되는 와츠앱 WhatsApp●●은 20억 명의 사용자를 보유하고, 매일 1000억 개 이상의 메시지를 전송한다. 이 메신저 앱도 휘발성 메시지를 주고받을 수 있는 기능을 2020년 말에 추가했다. 처음 출시했을 때는 '7일' 뒤 휘발 설정을 할 수 있었고, 2021년 12월부터는 '24시간', '7일', '90일' 뒤 휘발 설정을 할 수 있게 했다. 휘발성 메시징 기능의 추가로 더 개방적이고 솔직하며 어색하지 않은 대화를 나눌 수 있다.[9]

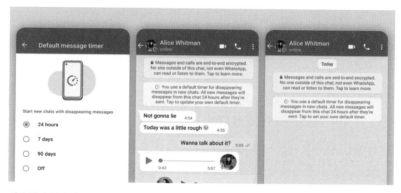

와츠앱의 휘발성 메시지. 24시간, 7일, 90일 뒤에 사라지도록 설정할 수 있다.

●● 카카오톡과 비슷한 글로벌 메신저 앱으로, 페이스북이 2014년 인수했다.

페이스북의 배니시 모드. 메시지의 휘발 설정이 가능하다.

 페이스북에서도 2020년 후반 메신저 애플리케이션과 인스타그램에 '배니시 모드Vanish mode' 기능을 추가했다. 이 또한 마찬가지로 상대방에게 문자, 사진, 음성 메시지, 이모티콘, 스티커를 보낼 때 언제 사라지게 할지 등을 설정해서 보낸다.[10]

 '말'로 대화하면 휘발되고, '글'로 쓰면 기록으로 남는 게 기존 상식이었으나 휘발성 SNS나 메신저가 나온 후부터는 '글도 휘발될 수 있다'는 새로운 경험 방식을 제공하게 되었다. 이는 최근에 나온 커뮤니케이션 방식이기 때문에 휘발 설정을 어떻게 제공해야 하는지, 게시물이나 메시지가 사라지기까지의 남은 시간을 어떻게 보여줘야 하는지, 사라지고 난 뒤에는 어떻게 보여줄지, 사라지는 것은 상대방이 읽은 후부터 카운트해야 할지, 아니면 생성 때부터 해야 할지 등 UX 디

자인적 고민이 아직 많이 필요하다.

휘발성 SNS가 사용자에게 새로운 소통 방식과 경험을 제공했다는 측면에서 의의가 있지만, 디자인 트랩으로서 가지고 있는 문제점에 대해서도 고민을 시작할 때이다. 지나친 중독성이 생기지 않게 하려면 어떻게 개선되어야 하는지, 사라지는 메시지를 놓칠까 봐 생기는 포모를 줄이려면 어떻게 디자인해야 하는지 등에 대해 UX 연구자들의 관심과 노력이 필요한 시점이다.

<u>6장</u> SNS '좋아요' 디자인

"최초의 디지털 마약은 '좋아요'다."
애덤 알터(《멈추지 못하는 사람들》저자, 뉴욕대 교수)

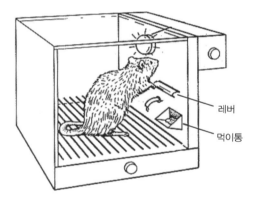

레버

먹이통

스키너의 상자 Skinner Box. B. F. 스키너는 행동 심리를 이해하기 위해 통제된 환경
속의 동물 행동을 관찰했다.

상자 안에 쥐가 있고, 쥐가 누를 수 있는 레버 장치가 있다. 쥐가 레버를 누르면 먹이가 상자 안으로 공급된다. 쥐는 처음에 별생각 없이 돌아다니다 우연히 레버를 건드렸고, 먹이가 나오자 큰 관심을 보인다. 그리고 레버를 누를 때마다 먹이가 나온다는 사실을 깨닫고는 레버를 계속해서 누르게 된다. 누르는 행위에 대한 분명한 보상이 있으니 지속적으로 행동하게 된다.

다음에는 실험을 살짝 바꿔보았다. 쥐가 레버를 누를 때마다 먹이를 주지 않고 가끔만 주었다. 레버를 누를 때 먹이가 안 나올 때도 있으니 쥐는 흥미를 잃고 레버를 덜 누르게 되었을까? 그렇지 않다. 예상과 달리 쥐는 레버를 더 열심히 광적으로 눌렀다.

하염없이 기다리게 되는 '좋아요'

53

이는 SNS 이용자가 중독되는 주요 원인 중 하나인 간헐적 보상 체계에 대한 B. F. 스키너의 유명한 실험 내용이다.[1] '이번에는 먹이가 나오겠지'라고 기대하며 레버를 누르는 쥐처럼, 인스타그램 등 SNS 사용자도 도박하는 심정으로 게시물을 올린다.[2] 먹이가 나오기만을 간절히 바라듯, 좋은 반응을 기대하며 확인하고 또 확인한다. 기대한 만큼 반응이 없으면 게시물을 수정해서 다시 올리거나 새로운 게시물을 또 올려본다. 도움이 될까 싶어 다른 사람이 올린 게시물을 찾아다니며 '좋아요'를 고루 선사해보기도 한다. 그러다 기다리던 '좋아요'의 반응

이 뜨거워지면 사용자의 마음도 뜨겁고 웅장해진다. 마치 잭팟이 나온 것처럼.

빛을 보지 못할 뻔한 '좋아요'

'좋아요' 버튼은 단순해 보이지만, SNS 내에서는 상징적인 의미와 힘이 있다. '좋아요' 기능은 페이스북에서 2010년경부터 선보이면서 알려졌다. 하지만 이미 2000년대 초반부터 B3ta, 디그Digg, 스텀블어폰StumbleUpon, 파일파일FilePile, 비메오Vimeo, 프렌드피드FriendFeed와 같은 웹사이트에서 사용자가 게시물에 대해 좋고 싫음을 평가하는 버튼이 구현되어 있었다.[3]

페이스북은 2007년에 처음 '좋아요' 버튼 기능을 개발 완료했다. 개발 초기의 명칭은 '멋져요Awesome'였는데, 이 버튼이 바로 출시되지는 않았다. 페이스북은 '멋져요' 버튼을 플랫폼에 넣을지 여부를 놓고 2년여 동안 고민했다. 특히 CEO인 마크 저커버그Mark Zuckerberg가 '좋아요' 기능에 몹시 회의적이었다.[4] 그 이유는 게시물을 본 사용자가 댓글을 달고 공유해야 SNS상에서 활발한 소통이 이뤄질 텐데, 단순히 '좋아요' 버튼만 누를 것이라는 우려 때문이었다. 또한 '좋아요' 수치를 작성자에게만 공개할지, 다른 사용자에게도 공개할지에 대해서도 고민이 많았다. '좋아요'를 많이 받지 못하면 낙담한 사용자가 게시물을 더 이상 올리지 않고 서비스를 떠날까 봐 걱정한

것이다.[5] 이에 페이스북 데이터 분석팀은 '좋아요' 버튼에 대한 테스트를 실시했고, 이 기능이 게시물의 댓글 수를 오히려 더 늘리는 효과를 낸다는 사실을 발견했다. 그리고 '좋아요'를 많이 받지 못한 사용자는 '좋아요'를 받으려고 오히려 더 노력한다는 사실도 알게 되었다. 이 결과가 저커버그에게 보고되고 나서야 '좋아요' 기능은 세상에 나올 수 있었다.[6]

SNS의 다양한 '좋아요'

페이스북
'좋아요'

페이스북의 '좋아요' 버튼은 엄지척 모양의 버튼으로 2009년 처음 소개되었다. 2016년부터 '좋아요' 외에 '최고예요', '힘내요', '웃겨요', '멋져요', '슬퍼요', '화나요' 등 다른 감정을 표현하는 버튼도 추가되었다. 사용자가 '좋아요'를 누르면 '좋아요'의 수가 공개적으로 표시되고, 콘텐츠를 올린 사람에게도 알림이 간다. 사용자가 누른 '좋아요' 게시물을 바탕으로 페이스북은 사용자에게 맞춤형 추천 피드를 제공한다.[7]

구글 '+1'

2011년 처음 출시되었다. 페이스북의 '좋아요'와 비슷한 기능으로, 구글 검색 결과에서 얼마나 많은 사람이 해당 사이트를 추천하는지 볼 수 있다. 이후 '+1' 버튼은 구글플러스의 공유 버튼으로 바뀌었으나,[8] 2019년 구글플러스 서비스가 종료되면서 이 기능도 사라졌다.

인스타그램 '좋아요'

페이스북의 '좋아요'와 비슷한 기능으로, 인스타그램에서는 하트로 표시된다. '좋아요' 수에 대한 집착 탓에 사회적으로 문제가 계속되자, CEO 애덤 모세리Adam Mosseri는 인스타그램이 경연대회처럼 되는 것을 원하지 않는다면서 2019년부터 '좋아요' 디자인에 대한 다양한 시도와 연구를 진행하고 있다고 밝혔다.[9]

트위터 '리트윗'과 '마음에 들어요'

트위터의 '마음에 들어요' 버튼도 다른 SNS의 '좋아요'와 거의 같은 기능으로, 사용자가 게시물에 호감을 표하는 용도로 사용된다. 트위터엔 '마음에 들어요' 기능과 별도로 '리트윗'이라는 상징적인 기능이 있다. 특정 게시물을 많은 사람에게 보여야 할 때 자신의 타임라인으로 퍼가는 것이다. '리트윗'은 호감을 넘어 더 적극적인 기능이며, '리트윗'이 얼마나 되었느냐 역시 해당 게시물의 파급력을 볼 수 있는 지표이다.

Like Dislike

유튜브 '좋아요'

유튜브에서는 페이스북과 마찬가지로 엄지척 아이콘을 사용한다. 다른 SNS와 달리 유튜브엔 엄지를 내리는 '싫어요' 아이콘도 있어서 사용자가 긍정과 부정의 의견 간 우세를 볼 수 있었다. 유튜브 사용자 중에는 '싫어요' 수를 보고 영상을 볼지 말지를 판단하는 사람도 많았다. 2021년부터는 '좋아요' 수치만 보여주고 있다.

틱톡 '좋아요'

틱톡의 '좋아요' 버튼은 하트 기호로 표시되며, 다른 SNS와 마찬가지로 게시물에 호감을 표현하는 용도로 사용된다. 만약 해당 게시물이 비호감일 경우, '관심 없음' 기능을 사용해 비슷한 콘텐츠가 피드에 올라오는 것을 막거나 문제가 된다면 신고할 수도 있다.[10]

'좋아요'에 왜 목숨을 거는가

홍콩의 한 인플루언서는 위험천만한 익스트림스포츠를 하는 자신의 사진을 SNS에 올려 유명해졌는데, 결국 폭포 위에서 아슬아슬한 셀카를 찍다가 절벽 아래로 추락해 사망했다.[11] 국내에서도 '좋아요' 수가 목표치를 달성하면 락스를 마시거나 자신의 신체를 훼손하는 등 자극적인 영상을 공개해 관심을 모은 사례가 있다.[12] 이들은 극단적인 사례이긴 하지만, 일반 SNS 사용자 또한 '좋아요' 수에 적지 않은 신경을 쓰고 있다.

사용자가 SNS에 게시물을 올리면 중독성 물질을 섭취할 때와 동일한 뇌 반응이 나타난다고 한다. 뇌에서는 도파민 생성 영역의 뉴런이 활성화되고 도파민 수치가 상승한다. 자신이 올린 게시물에 '좋아요'를 받거나 댓글이 달렸다는 알림을 받으면 뇌는 도파민을 분비해 쾌감을 느끼고, 즉각적인 보상과 긍정적인 강화로 이어지면서 이를 끊임없이 반복하려고 해 습관과 중독으로 자리 잡는다.[13]

또한 SNS는 어느덧 온라인 사회의 지위를 나타내는 지표로 자리 잡았다. '좋아요' 버튼은 사용자가 올린 게시물을 보았고, 즐겼으며, 동의하고, 존중한다는 복합적인 감정을 게시자에게 함축적으로 전달하는 방법으로 통용된다. 그래서 '좋아요' 버튼은 암묵적으로 합의된 사회적 신호의 역할을 한다.[14]

'좋아요'를 많이 받는 사용자는 자신의 우월한 사회적 지위가 공개되어 만족스러울 수 있지만 그만큼 명예를 손상하지 않고, 늘 '좋

아요' 반응을 얻도록 노력해야 한다. '좋아요'를 받지 못하는 사람 역시 자신의 사회적 지위를 높이기 위해('좋아요' 수를 끌어올리기 위해) 고군분투한다. 두 유형의 사용자 모두 자신의 예상보다 '좋아요'를 충분히 받지 못하면 불안감과 당혹감을 경험한다. 개인 성적표를 받고 속앓이하는 수준이 아닌, 공개적으로 망신을 당하는 것으로 느낀다. 다른 사람이 자신을 어떻게 생각하는지 신경이 많이 쓰이는 젊은 층의 사용자에게는 특히 어려운 문제이다.[15]

사용자를 우울하게 하는 '좋아요'

58

페이스북의 엔지니어인 저스틴 로젠스타인Justin Rosenstein은 '좋아요' 기능을 처음 개발했을 때 세상에 긍정과 사랑을 전파할 수 있으리라고 기대했지, 어린 사용자들이 이 기능 탓에 우울감을 겪을 거라고는 예상하지 못했다고 한다.[16] 그도 그럴 것이 좋아 보이는 게시물에 '좋아요'라고 칭찬하는 게 이런 부작용을 낳을지 누가 알았겠는가?

사람들은 자신을 이해하려는 목적으로 항상 자신을 다른 사람과 비교한다.[17] 자신보다 우월한 사람과 비교하는 '상향식 비교'는 자신을 향상시키려는 동기유발에 도움이 되지만, 자존감의 하락으로 이어질 수도 있다. 한편 자신보다 열등한 사람과 비교하는 '하향식 비교'는 불안감을 낮추고 자존감을 유지하게 해주는 측면이 있다. 현실 세계에서의 사회적 비교는 일반적으로 지인 몇 명과 비교하는 정도에

서 머물지만, SNS에서의 비교 대상은 거의 무한대로 늘어난다. 연구에 따르면 SNS 이전에는 일반 사람이 평균 10~20명과 친밀한 관계를 맺고 최대 150명과 사회적 관계를 맺었지만,[18] SNS 이후에는 온라인 '친구'가 평균 338명으로 늘어났다.[19] 온라인의 사회적 연결은 사람들에게 여러 기회를 제공하지만, 연결이 많아질수록 사회적 비교를 더 많이 하게 돼 불안감을 조장하는 부작용도 있다.[20]

　　더 나아가 사용자는 자신을 본질적으로 이해하려는 데 집중하는 것이 아니라 남들이 자신을 어떻게 생각하는지, 또한 남들이 자신을 좋아하도록 하려면 어떻게 해야 하는지에만 집중한다. '보이는 나'는 곧 열등감으로 이어지고, 이를 극복하기 위해 '좋아요'로 인정받으려는 욕구가 생긴다. 이러한 '인정 욕구'는 SNS 중독으로 이어질 수 있고, 소외감과 외로움을 잘 느끼는 사람일수록 높게 나타난다. 이때 사람들은 SNS에서 자기 노출을 통해 타인과 소통하는 데 과도하게 몰입하고 시간을 쏟을 위험이 있다.[21]

'좋아요' 외 다양한 감정을 표현하고 싶을 때

무언가를 평가할 때 '좋아요'와 '싫어요' 두 가지로만 표현하게 되면 단편적인 평가가 될 수밖에 없다. 마치 100점 아니면 0점만 있는 셈이다. 그런데 특이하게도 우리가 사용하는 SNS에는 이보다 더 간단한 '좋아요'만 있다. 좋아하는 사람만 누르고 그 외의 감정(중립, 반대 등)

이 드는 사람은 누르지 않는다.

사람의 감정은 단순하지 않은데, 이처럼 단순하게 평가하다 보니 문제가 생길 수 있다. 대표적으로 초창기 페이스북에서 '좋아요' 기능만 있었을 때 슬픈 일을 다룬 게시물이 올라오면 사용자는 어떻게 공감을 표현해야 했을까. '좋아요'를 눌러서 공감을 표시해야 할 것인지, 또는 오해를 줄 수 있으니 누르지 말아야 할 것인지 혼란이 있었다. 이후 페이스북에서는 다양한 감정을 좀 더 정확하게 표현할 수 있도록 '최고예요', '힘내요', '웃겨요', '멋져요', '슬퍼요', '화나요' 등으로 세분화했다.[22] 인스타그램 등에서는 '좋아요'라는 호칭을 숨기고 '하트' 형태로만 표현해 마음을 함께한다는 식으로 표현한다.

60

'좋아요'가 게시물의 질을 오히려 낮출 수 있다

이보다 더 심각한 이슈는 앞서 소개한 '좋아요'가 온라인 사회의 지위를 나타내는 부분이다. 숫자로 비교하기 쉽게 보여줄 경우 방문자 입장에서는 수많은 게시물 중 어떤 것이 반응이 좋은지 쉽게 알 수 있다는 장점이 있는 반면, 게시자 입장에서는 성적표가 실시간으로 공개되는 셈이어서 큰 스트레스가 될 수 있다.

결국 콘텐츠 제작자들은 방문객의 이목을 끄는 것을 목적으로 점점 자극적인 게시물을 만들어내고, 검증되지 않은 가짜 뉴스를 전하거나 만드는 현상이 나타난다. 이 때문에 '좋아요' 버튼이 인터넷 환경

을 망칠 것이라는 우려와 경고의 목소리가 계속해서 나오고 있다.[23]

인스타그램의 노력, '좋아요'는 없어질까?

인스타그램은 젊은 사용자의 정신 건강에 가장 해로운 소셜미디어 플
랫폼으로 보고되었다.[24] 논란이 지속되자, 인스타그램의 CEO 애덤 모
세리는 2019년 공개석상에서 "인스타그램이 경쟁을 부추기지 않고,
압박감 적은 공간이 되기 바란다"라면서 '좋아요' 기능을 없애는 데
대한 테스트를 시작했다고 밝혔다.[25] 이후 발표된 테스트 결과, '좋아
요' 기능을 삭제할 경우 오히려 사용자는 자신의 게시물에 대한 반응

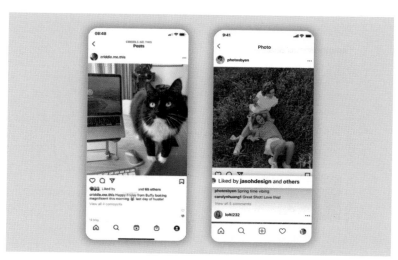

인스타그램에서 '좋아요'를 활성화한 경우와 숨긴 경우의 화면

을 알기 어려운 점이 불만이었고, 광고로 수익을 내는 업체 역시 '좋아요' 기능 삭제에 대한 반발이 컸다. 또한 '좋아요' 기능은 사용자에게 게시물을 올리도록 하는 주요 동기 요소이자 보상 요소로 작용하기 때문에 온라인 네트워크를 유지하는 데 중요한 요인이었다.

　'좋아요' 기능 때문에 정신 건강이 피폐해지는 젊은 층 사용자와 '좋아요' 기능을 지지하는 사용자 모두를 위해 2021년 5월 인스타그램은 '좋아요'의 수정된 디자인을 발표했다. 사용자는 이제 '좋아요'의 숫자를 직접적으로 보여줄 수도 있고, 'ㅇㅇ 외 여러 명이 좋아합니다'와 같이 간접적으로 보여줄 수도 있다. 애덤 모세리는 사용자에게 선택권을 주는 기능이라면서 각자의 필요에 따라 설정할 수 있도록 더 정교하게 디자인한 것이라고 했다.

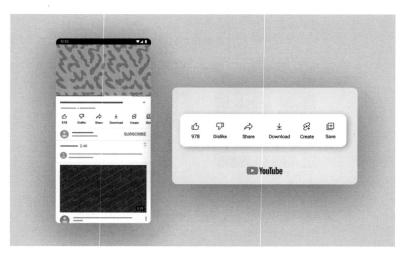

유튜브에서는 2021년부터 '싫어요'의 수치를 공개적으로 보여주지 않는다.

마찬가지로 유튜브 역시 2021년 4월부터 '싫어요' 버튼에 대한 다양한 고민과 테스트를 진행했다. 그 결과 2021년 11월, '싫어요' 버튼은 유지하되 수치만 보여주지 않는 것으로 결정되었다. 사용자는 '싫어요' 버튼을 여전히 누를 수 있지만, 숫자는 콘텐츠 게시자만 볼 수 있다.[26] 이 결정 이후 '싫어요' 기능을 돌려달라는 유튜브 사용자의 요청이 쇄도하고 있다. '싫어요' 수치를 보고 특정 영상을 시청할지 말지를 결정했던 많은 시청자가 불편함을 느끼고 있고, 이를 극복하기 위해 개발된 구글 크롬의 확장프로그램을 이용하여 임시로 '싫어요'의 수를 확인하기도 한다.[27]

'좋아요'가 페이스북에서 처음 선보였을 때 이렇게까지 사회적으로 파장이 있을지 예상한 사람은 아마 없었을 것이다. 겉보기에는 귀엽고 친절한 느낌의 '좋아요'가 이제는 온라인 사회에서 지위를 나타내는 상징이 되었고 사용자의 우울증이나 불안감, 열등감을 일으키는 원인이 되곤 한다. SNS를 이용하는 당신의 모습이 먹이에 집착해 레버를 광적으로 누르는 쥐의 모습과 흡사하다면 당신은 이미 디자인 트랩에 걸려든 것이다.

63

디자인 트랩은 양면성이 있다. 기능이 제공하는 편리함으로 정당성을 확보하지만 그 이면에서 발생하는 부작용에는 침묵한다. 대표적으로 '무한 스크롤' 디자인은 기존에 있었던 번거로움을 획기적으로 개선해 큰 찬사를 받았다. 하지만 사용자에게 지나치게 많은 콘텐츠를 소비하도록 유도하는 부작용이 있음에도, 이에 대한 보완과 개선은 적극적으로 이뤄지지 않고 있다. 사용자가 많은 콘텐츠를 소비하면 할수록 서비스 측에 이득이기 때문이다. 이외에도 영상이 끝나면 다음 동영상을 자동으로 재생해주는 기능이나 서비스에서 일어나는 다양한 일을 알아서 전해주는 알림 기능 역시 겉보기에는 편리한 면이 있지만, 그에 못지않은 부작용이 있기 때문에 지속적으로 개선해나가야 한다.

편리함의 가면을 쓰다

7장 관성을 이용한 디자인

"사용하기 쉽게 만드는 게 항상 좋은 것은 아니다."
아자 래스킨(무한 스크롤을 개발한 디자이너)

관성 스크롤 디자인(2005)[1]. 바운스백 디자인과 더불어 바스 오딩이 관성을 적용
해 개발한 대표적 디자인이다.

관성이란 현재의 운동 상태를 유지하려는 현상으로 뉴턴의 운동 제1원칙이다. UI 내에서도 관성의 법칙이 적용되는데, 가장 잘 알려진 것은 애플의 '관성 스크롤Inertial scroll' 디자인이다. 당시의 터치스크린은 부자연스러운 터치감 때문에 사용자에게 매력적으로 다가가지 못했다. 애플의 UI 디자이너였던 바스 오딩Bas Ording은 터치스크린에서 스크롤을 하다가 손가락이 화면에서 떨어지면 스크롤이 서서히 멈추게 되는 관성 디자인을 선보였다. 현실 세계에서나 경험하던 관성을 화면 내에서 적용한 덕분에 사용자는 자연스럽고 실감 나는 경험을 하게 되었다.[2] 오딩은 이외에도 다양한 UI 요소에 관성을 적용했는데, 대표적으로 바운스백Bounce back 디자인이 있다. 이는 사용자가 스크롤을 하다 끝을 만나면, 더는 내용이 없다는 표현으로 (관성이 적용된) 튕기는 움직임을 보여주는 효과다. 이들 디자인은 훗날 애플과 삼성의 특허분쟁에도 등장해 국내에서도 큰 화제가 되었고,[3] 현재는 많은 애플리케이션에서 쉽게 볼 수 있는 기능이 되었다.

67

관성을 유도하는 디자인 – 인스타그램의 무한 스크롤

앞의 사례와는 조금 다른, 사용자의 '관성적인 동작'을 유도하는 디자인도 있는데 대표적으로 무한 스크롤이 있다. 이는 인스타그램 등에서 위아래 스크롤을 하다 페이지 끝에서 스크롤을 계속하면, 안 보이던 다음 콘텐츠가 로딩되어 나타나는 인터랙션 기법이다.

(왼쪽부터) 페이지네이션, 더 보기, 무한 스크롤 기법

68

 기존의 리스트 뷰에서는 페이지 끝에서 다음 내용을 보려면 다음 페이지로 가는 버튼을 누르거나('페이지네이션Pagination'), '더 보기'를 눌러야 했다(위 그림 참조). 당시 파이어폭스Firefox의 UI 디자이너였던 아자 래스킨Aza Raskin은 이러한 번거로움을 단순하고 명쾌하게 해결했는데, 사용자가 스크롤 동작을 계속하는 것만으로도 콘텐츠를 끊김 없이 볼 수 있게 디자인한 것이다. 사용자는 이 기능의 편의성에 크게 만족했고, 현재 다양한 애플리케이션에서 이 기능이 사용되고 있다.[4] 그러나 래스킨도 예측하지 못한 부작용이 생겨났다. 사람들이 별생각 없이 반복적으로 스크롤 하다 보니 '관성'적으로 콘텐츠를 소비하게 된 것이다. 반복적인 행동과 즐거움은 사용자를 머신존으로 쉽게 이끌고, 결국 습관적인 사용이 중독으로까지 이어질 수 있다.[5]

관성으로 실수를 유도하는 디자인 – 틴더의 무한 스와이프

미국에서는 데이트의 40%가 온라인 플랫폼을 통해 시작된다고 한다. 그중 틴더Tinder는 세계적으로 5700만 명이 사용하는 가장 유명한 데이팅 앱이다.[6] 작동 방식은 화면에 보이는 상대방의 사진과 프로필을 보고 마음에 들면 '오른쪽'으로 스와이프Swipe(손가락으로 화면을 쓸어 넘기는 동작), 마음에 들지 않으면 '왼쪽'으로 스와이프를 하면 된다. 수많은 스와이프를 하던 중에 쌍방이 서로 마음에 들어 하는 경우가 생기면 '매칭'이 성사된다. 사용자들은 이 플랫폼으로 수많은 사람을 쉽게 접하고 만날 수 있다는 점에서 큰 매력을 느꼈다.

 틴더에서 사용되는 오른쪽, 왼쪽 스와이프 동작은 무척 간단

틴더 앱의 메인 페이지(좌)에서 상대가 마음에 들면 오른쪽으로 스와이프, 마음에 들지 않으면 왼쪽으로 스와이프를 하면 된다. 서로 마음에 들어 하면 매칭이 성사된다(우).

하고 효율적이다. 사용자는 복잡한 인터랙션을 신경 쓸 필요 없이 상대방의 프로필과 사진을 보면서 좋으면 오른쪽, 싫으면 왼쪽으로 화면을 스와이프만 하면 된다. 평가가 쌓일수록 서비스 알고리즘은 사용자의 취향을 점점 정확히 파악하고, 사용자가 좋아할 만한 후보자를 맞춰서 보여줘 효율이 높아진다.

그런데 이렇게 사용자가 반복적이고 관성적으로 하게 되는 스와이프 동작 이면에는 사용자의 실수를 유도하는 측면이 있다는 분석도 있다.[7] 예를 들어 상대방의 프로필 사진 중간마다 광고가 삽입되는 경우가 있는데, 스와이프를 반복하다가 순간적으로 멋진 광고 모델이 나오면 많은 사용자가 관성적으로 오른쪽 스와이프를 하게 된다. 오른쪽 스와이프는 '좋아요'의 뜻이니 광고를 보겠다는 것이다. 틴더의 광고는 프로필 사진과 비슷하게 디자인되어 있어 사용자가 순간적으로 인지하기 어렵기 때문에 광고에 낚이지 않으려면 정신을 바짝 차려야 한다.

또 그와 반대의 상황도 있다. 마음에 들지 않는 상대가 계속 보여져 왼쪽 스와이프('싫어요')를 반복하다가 괜찮은 상대가 갑자기 나타나면 관성 때문에 실수로 왼쪽 스와이프를 할 가능성이 크다. 가까스로 나온 훈남 또는 훈녀인데 이 얼마나 안타까운 상황인가. 평생의 반려자가 될지 모르는 사람을 방금 실수로 넘겨버린 것이다. 이런 난감한 상황을 되돌리려면 화면 왼쪽 하단에 '되돌리기(↻)' 버튼이 있어 누르면 되는데, 이 기능을 사용하려면 유료 서비스인 틴더플러스Tinder Plus에 가입해야 한다.

틴더 서비스에서 의도를 가지고 이 같은 전략을 알고리즘적
으로 적용했는지는 내부 관계자가 아니고서는 확인이 어렵지만, 의도
적이었다면 사용자의 실수를 교묘하게 유도하는, 상당히 정교한 전략
이 아닐 수 없다. 정교한 설계는 마음먹기에 따라 사용자를 실수하게
하여 덫에 빠뜨리고, 사용자는 실수한 자신을 탓하며 자책한다. 그리
고 사용자가 실수를 만회할 수 있도록 돈을 지불하게 만든다.

중독으로 이끄는 관성 디자인

별생각 없이 SNS에 들어갔다가 해야 할 일을 망각한 채 몰입한 상태
로 스크롤을 반복하다 문득 정신을 차린 적이 한 번쯤은 있을 것이다.
이런 몰입은 왜 나타나는 걸까? 앞서 슬롯머신 디자인의 목적이 사용
자가 무아지경과 쾌락의 상태인 '머신존'에 빨리 들어가게 하는 것이
라고 소개했다. 머신존에 들어가려면 게임을 빠른 속도로 반복해야 하
는데, 일단 이 상태에 들어서면 사용자는 시간의 흐름도 느껴지지 않
고 슬롯머신과 물아일체가 된 듯한 느낌이 든다.[8]

 SNS의 디자인도 사용자를 머신존으로 이끈다. 머신존으로 진
입하려면 단순한 반복 행동이 요구되는데, SNS에서는 무한 스크롤이
나 무한 스와이프 등을 통해 무아지경의 상태로 빠지게 된다. 이런 머
신존 상태를 SNS에서는 '페이스북존'이라 부른다.[9] 단순 반복 행동은
사용자를 페이스북존으로 이끌고, 반복적으로 느끼는 쾌락은 도파민

71

분비를 통해 사용자의 내적 보상Intrinsic reward으로 연결된다. 이 과정에서 사용자의 행동 동기가 더욱 강화되어 반복 행동이 이어지고 마침내 중독 단계에 이르는 것이다.[10] SNS 기업들은 이런 부작용을 이미 파악하고 있지만, 재미와 효용을 최우선으로 한다는 명분을 내세워 갖가지 디자인 전략으로 사용자를 더욱 중독의 나락에 빠뜨리고 있다.

관성 디자인의 부작용을 개선하려는 노력

'무한 스크롤' 기능이 사용자에게 상당히 편리한 기능임은 부인하기 어렵다. 그러나 아무리 편리한 기능일지라도 부작용이 있다면 디자이너는 끊임없이 이를 보완하고 개선해야 할 책임이 있다. 인스타그램에서도 이런 논란을 의식했는지 개선을 위한 디자인을 선보이고 있다.

2018년, 인스타그램은 사용자가 새로운 콘텐츠를 모두 확인한 경우 '최근 게시물 확인 완료You're All Caught Up'라는 메시지가 뜨도록 디자인했다.[11] 메시지 이후의 게시물은 인스타그램 추천 게시물로 이어지긴 하지만, 사용자를 환기시키는 메시지를 제공하는 점에 대해서는 좋은 결단이라고 본다. 이어서 2021년 12월에는 '휴식Time for a break' 기능을 선보였다. 사용자가 설정한 시간이 지나면 휴식을 취하라는 안내 메시지가 나오고 사용자는 인스타그램을 잠시 쉬어야 한다. 한국에서는 2022년부터 사용 가능할 것으로 알려졌다.[12]

중독성이 강하다고 알려진 틱톡은 10대 자녀가 틱톡에서 보

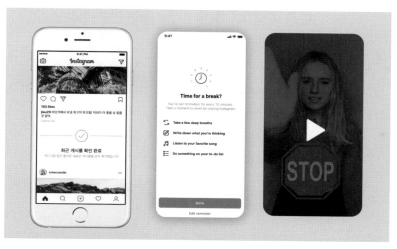

왼쪽부터 인스타그램의 '최근 게시물 확인 완료' 메시지와 '휴식' 기능, 틱톡의 캠페인성 영상

낼 수 있는 시간을 제어할 가족 페어링Family Pairing 기능을 2020년부터 시작했다. 부모는 10대 자녀 사용자의 사용 시간을 관리하고, 제한 모드를 설정할 수 있다. 자녀가 쉬어야 하는 시점이 되면 틱톡이 제공하는 짧은 토막 영상을 보게 되는데, 유명 인플루언서가 휴식을 취할 방법을 소개해 이를 거부감 없이 받아들이도록 유도한다.[13]

관성적 사용을 유도하는 디자인(무한 스크롤)은 다음 장의 '자동재생' 기능과 함께 사용자를 중독시키는 대표적인 기능으로 꼽힌다. 다음 장에서 소개하는 자동재생 기능은 사용자가 생각하거나 손을 거의 댈 필요도 없이 콘텐츠를 자동으로 제공하기 때문에 중독 등의 문제는 더 심각해질 수 있다. 자동재생 디자인 트랩에 대해 이어서 더 살펴보도록 하자.

8장 자동재생 디자인

"편리함의 대가는 자율성의 상실이다."
데이비드 브룩스(〈뉴욕 타임스〉 평론가)

74

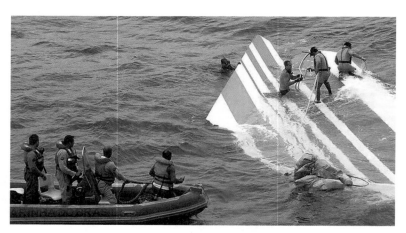

자동조종장치로 비행하다가 조종사의 실수로 추락한 에어프랑스 447편의 사고
잔해를 수거하고 있다.[1]

1950년대 이전까지만 해도 비행기 조종석에는 조종사와 부조종사, 기관사, 항법사, 무선통신사까지 5명이 있었다. 당시만 해도 비행기 조종은 많은 것을 신경 써야 했기 때문이다. 이후 무선통신기술이 발전하면서 무선통신사가 조종석에서 사라지고, 또 네비게이션 시스템이 발전하면서 항법사가 조종석을 떠났다. 1970년대 말부터는 자동화 장치가 생겨나면서 기관사 역시 사라져, 현재 조종석에는 조종사와 부조종사 2명만 남았다. 기술의 발전으로 복잡한 일이 쉬워지고 자동화되면서 컴퓨터가 사람을 대체했지만, 인간의 실수와 오류를 막아줘 비행기 사고율은 실제로 점점 줄어들고 있다.[2] 조종사의 역할 역시 이제 비행기를 직접 조종하기보다 자동조종장치를 감시하고 관리하는 방식으로 바뀌고 있다. 이처럼 발전하는 기술 덕분에 조종사도 편해지고 비행 사고도 줄어드니 승객도 좋고 다행인 듯 보이지만, 예상치 못한 문제가 발생하고 있다.

2009년 에어프랑스 A330기는 자동조종장치로 브라질에서 프랑스로 향하고 있었다. 그런데 이륙한 지 3시간 만에 난기류를 만나 자동조종장치가 해제된다. 당황한 조종사가 판단 오류로 조종간을 당겨 비행고도를 상승시켰고, 이 때문에 비행 속도가 줄어들어 비행기는 추락하기 시작했다. 뒤늦게 실수를 알아차린 다른 조종사가 급하게 조종을 맡았지만 이미 상황은 늦었다. 실수한 조종사는 비행기가 바다에 떨어지기 직전까지도 무엇이 문제인지 몰랐다고 한다.

〈비행기 자동조종에 대한 연구 보고서〉에 따르면 최근 일어난 비행기 사고의 절반 이상이 조종사의 수동비행 기술 부족이나 상

황 인식 저하와 같은 자동화 문제 때문이다.[3] 실제로 요즘 조종사는 이착륙 시 1~2분씩만 조종간을 잡고 대부분의 시간은 조종석의 스크린(UI)을 모니터링하는 데 할애한다. 그러다 보니 조종사는 편리함에 점점 길들여지면서 자동조종장치에 지나치게 의존하게 되었다.[4] 이 때문에 미국 연방항공청FAA에서는 자동화에 중독된 조종사의 모습을 지적하고 비상 상황 시 무력해지는 위험성을 경고하기도 했다.[5]

편리함을 주는 자동화 기기의 위험성

우리는 편리한 시대에 살고 있다. 세탁기나 식기세척기 등은 진작부터 가사노동의 상당 부분을 담당해주었고, 청소기는 때가 되면 알아서 집 청소를 해주고, 공기청정기도 알아서 오염된 공기를 찾아다니면서 집 안 구석구석을 청정하게 해준다. 기계화에 따른 자동화로 단순하고 소비적인 일은 기계가 맡고 사람은 이전보다 체력적·시간적으로 더 효율적인 삶을 누릴 수 있다. 게다가 기계와 컴퓨터는 사람보다 오류가 적고 효율성이 좋아서 이전보다 많은 것을 개선할 수 있었다. 컴퓨터 자동화가 인류를 무노동의 세계로 들어서게 할 것이라고 예측하기도 한다.[6]

　　이런 현대 기술을 희망적으로 바라보는 것을 위험하다고 말하는 이들도 있다. 작업의 정밀성과 경제성, 효율성에만 집중한다면 사람이 저지르는 실수와 오류를 최대한 줄이는 방향으로 가게 되기 때

문이다. 이 과정에서 인간은 점점 더 많은 곳에서 배제될 테고, 기계 중심으로 자동화될 것이다.[7] 기계 중심의 사고는 인간을 부족하고 정밀한 작업을 할 수 없는 부족한 존재로 인식하게 만들지도 모른다. 결국 우리 사회는 인간성을 상실한 채 많은 가치를 기계가 잘하는 것으로 자리매김하는 상황이 발생할 수도 있다.[8]

자동화의 역설

니컬러스 카Nicholas Carr는 저서 《유리감옥》●에서 자동화의 폐해를 설명하기 위해 로버트 여키스Robert Yerkes와 존 도슨John Dodson의 실험을 소개한다. 여키스와 도슨은 쥐가 들어 있는 상자 안에 흰색과 검은색 통로를 설치하고, 검은색 통로에는 쥐가 지나갈 때 전기충격을 가하도록 설계했다. 두 사람은 다른 강도로 나눠 전기충격을 실험했는데, 쥐는 어느 정도의 강도일 때 흰색과 검은색 통로를 잘 구분할 수 있었을까? 연구자들은 전기충격이 강할수록 잘 구분할 것이라고 예상했지만, 중간 정도일 때 가장 효과가 좋았다.

　　　　쥐는 자극 정도가 지나치게 높을 때는 스트레스를 받아 아무것도 하지 못하고, 자극 정도가 지나치게 낮을 때는 빈사 상태에 빠질

● 니컬러스 카는 디지털 사상가로, 이 책에서 기술이 우리 생각을 통제하고 방해하는 감옥이 될 수 있다고 경고한다.

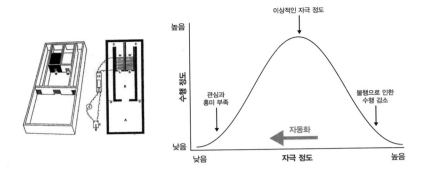

여키스와 도슨의 실험상자(좌)와 여키스-도슨 곡선(우)[9]

정도로 무기력해졌다.[•] 카와 많은 연구자는 이 실험의 낮은 자극에 대한 결과에 주목했는데, 자동화로 인해 자극이 약해질수록 사람은 의욕이 사라지고 무기력해질 수 있다고 경고한다.[10]

현대사회는 정보 과부하에만 초점을 맞춰 우려하고 경고하지만, 지나친 '정보의 저부하'도 문제다. 삶을 편리하게 만들어주는 장점 이면에는 인간이 관여하는 부분이 줄어들면서 여키스-도슨 곡선의 왼쪽 하강 면처럼 인간의 능력이 점차 줄어들게 된다. 그리고 자동화된 시스템이 만들어내는 저부하는 고부하보다 감지가 어려워 더 은밀하고 심각한 문제를 부를 수 있다.[11] 자동화시스템이 정교해질수록 인간은 무방비 상태가 되기 때문에 문제가 발생해도 해결 능력이 부족해 더 극한 상황에 직면할 것이라는 '자동화의 역설The Paradox of

● 연구에서는 쉬운 일을 할 때보다 어려운 일을 할 때 이 같은 현상이 더욱 두드러진다고 말한다.

Automation'을 조심해야 하는 것이다.[12]

SNS의 자동재생은 무엇을 위한 기능일까?

온라인에서 평소에 가장 많이 접하는 자동 기능은 '자동재생'이다. 유튜브는 영상이 끝나면 다음 영상이 자동으로 재생된다. 페이스북, 인스타그램 등은 영상 콘텐츠의 경우 재생 버튼을 누르지 않아도 자동으로 시작한다. 인스타그램 스토리, 스냅챗 스토리는 아예 스크롤 할 필요도 없이 콘텐츠를 자동으로 차례차례 보여준다. 마치 슬롯머신 사용자 중 레버를 당기거나 버튼을 누르는 것조차 귀찮은 사람을 위해 자동 시작 기능을 추가한 것과 비슷하다. 자동재생 기능 덕분에 번거로움이 줄고 SNS 이용이 편리해졌지만, 이 기능은 과연 사용자의 편의만을 위해서 적용된 기능일까?

　　SNS 플랫폼의 가장 큰 수익은 광고에서 나온다. SNS 기업은 광고를 사용자에게 노출하고 광고주에게서 광고비를 받는데, 동영상 광고는 얼마나 오래 시청하는지로 광고비가 책정된다. 따라서 SNS 기업 입장에서는 사용자에게 광고가 많이 재생될수록 수익이 늘어난다. SNS에서 (광고를 포함한) 동영상이 자동으로 시작되는 이유는 사용자가 좋든 싫든 광고를 재생할 수 있기 때문이다. 실제로 SNS 기업은 자동재생 기능으로 이전보다 20~50배까지 동영상 광고 수익을 올릴 수 있었다.[13]

넷플릭스는 사용자의 수면 시간과 경쟁한다

재밌는 심리 실험이 있었다. 한 그룹에는 '수프를 자동으로 채워주는 그릇'을 제공했고, 다른 그룹에는 '일반 그릇'을 제공한 후 수프를 마음껏 먹도록 했다. 두 그룹을 비교했더니 전자의 경우 73%나 더 먹었으나, 정작 본인들은 더 많이 먹었다고 생각하지도, 포만감을 더 느끼지도 않았다.[14] 자동재생 기능은 단순히 사용자를 편하게 해주는 면도 있지만, 사용자 자신이 영상을 많이 시청했다는 생각이 들지 않게 하는 부작용도 있다. 사용자의 의지로 영상을 선정하고 재생 버튼을 눌러 시작한 게 아니기 때문에 감이 없는 것이다.

넷플릭스의 CEO 리드 헤이스팅스Reed Hastings는 인터뷰에서 "넷플릭스의 최대 경쟁자는 사용자의 수면욕"이라고 밝혔다.[15] 사용자들이 '잘까 아니면 한 편만 더 볼까'를 고민할 때, 보도록 하는 것이 그들의 최대 목표인 것이다. 넷플릭스의 자동재생 기능도 사용자가 잠을 줄여가며 시리즈를 정주행하도록 하는 데 크게 일조하고 있다. 기존 TV 시리즈는 10부작을 두세 달 동안 손꼽아 기다리면서 봐야 했다면 지금은 10시간짜리 영화를 보듯 몰입해 '몰아서' 볼 수 있다.[16] 아무리 급박하고 궁금한 장면으로 한 편이 끝나도 5초만 기다리면 다음 영상이 자동으로 재생되니 계속 볼 수밖에 없다.

실제로 미국인의 60%가 몰아서 보는 시청 형태를 띠고 있고, 18~29세의 경우 73%가 이런 형태로 영상을 시청한다.[17] 이 때문에 실제로 사용자의 수면 질에 악영향을 끼치며, 피로감이 증가하고 불면증

을 일으키고 있다. 이러한 사용자는 잠들기까지 오래 걸리는 경향이 있고, 아침이 되고 나서야 잠자리에 들기도 해 건강에 심각한 영향을 끼칠 수 있다.[18] 〈행동 중독 저널Journal of Behavioral Addictions〉에 실린 연구에서 경고하는 바에 따르면, 이와 같은 '몰아 보기' 때문에 사회적으로 고립되거나 중독으로 이어져 정신 건강에 악영향을 끼칠 수 있다고 한다.[19]

자동재생을 '기본 설정(디폴트)'으로

이와 같은 부작용이 있음에도 자동재생 기능을 계속 유지하는 이유는 사용자를 서비스에 오래 머물 수 있게 하고, 광고 수익을 포기할 수 없기 때문이다. 유튜브와 페이스북 등이 자동재생을 기본 기능(디폴트)으로 설정한 것도 이러한 목적 때문이다. 사용자 입장에서 자동재생을 거부하려면 일일이 일시 정지로 중지하거나 미리 설정된 것을 재설정해야 하는 수고를 들여야 하니(매운 연기) 귀찮아서 포기하고 기본 설정에 순응하는 것이다.[20]

자동재생을 비활성화하는 방법은 플랫폼마다 모두 다르고 대부분 찾기 어렵게 디자인되어 있다. 페이스북은 설정 페이지, 넷플릭스는 계정 페이지, 유튜브는 재생 화면에서 각각 자동재생을 해제할 수 있다. 인스타그램과 틱톡은 아예 자동재생 기능을 끌 수 없게 되어 있다.

진화하는 자동재생 디자인

'넷플릭스증후군'이라는 신조어가 있다. '넷플릭스증후군'은 너무 많은 선택지 때문에 보고 싶은 영상을 고르지 못하는 상황을 가리키는 말이다. 기업 입장에서는 사용자가 영상을 고르지 못하고 망설인다면 그만큼 손해이기에 어떤 영상이든 시작하게끔 해야 한다. 그래야 그다음 영상도 자동재생을 할 수 있다. 그래서 만들어진 것이 넷플릭스에서 2021년 출시한 '지금 바로 재생Play Something' 기능이다.●[21] 이 기능으로 사용자는 생각을 더 안 하게 될 테고, 무기력하고 수동적으로 중독적인 시청을 하게 된다. 결국 자동재생의 부작용이 한층 커질 수 있다.

자동재생 기능이 싫다면 다음 영상이 나오기 전에 '취소' 버튼을 누르고 끊으면 된다. 하지만 기업 입장에서는 사용자가 취소 버튼을 누르는 것이 달갑지 않기 때문에 최대한 눈에 띄지 않게 한 측면이 있다. 오른쪽 그림의 UI를 보면 4개의 영역(❶섬네일 사진, ❷제목, ❸취소 버튼, ❹'지금 플레이하세요' 버튼)에서 취소(❸) 버튼을 제외한 나머지 영역(❶, ❷, ❹) 모두가 다음 영상으로 이어지는 버튼 역할을 한다.[22] 영역만으로 봤을 때 자동재생을 끊을 수 있는 버튼의 영역은 상대적으로 작게 만든 것이다. 또한 다음 영상이 재생되기까지의 대기시간 역시 점점 줄어들고 있어 자동재생을 멈추기가 점점 더 어려워지고 있다.

● 넷플릭스 국내 버전에서는 이 기능을 '콘텐츠 랜덤 재생' 혹은 '뜻밖의 발견 기대할게!' 등으로 표현한다.

어떤 영상을 볼지 결정하지 못하는 사용자를 위한 '지금 바로 재생' 기능(화면 우측 하단)

유튜브의 자동재생 시 화면. 자동재생을 취소할 수 있는 ❸번 영역이 상대적으로 작다.

자동재생 부작용을 위한 노력

유튜브는 자동재생 기능에 대한 논란을 의식했는지 2018년 장시간 시청하는 사용자를 위해 '시청 중단 시간 알림'이라는 디지털 웰빙Digital Wellbeing 기능을 출시했다.[23] 기본으로 설정된 기능은 아니지만, 원한다면 설정 페이지에서 언제 받고 싶은지 설정한 뒤 영상 시청 중 알림을 받을 수 있다. 스스로 리마인더 알림 기능이 필요하다고 판단하는 사용자에게는 효과를 줄 수 있다.

어린아이와 청소년 사용자의 중독성 문제가 특히 심각해지면서 자동재생 기능을 변경해야 한다는 비판이 계속되자,[24] 유튜브는 2021년부터 자동재생 서비스를 개편했다. 만 13~17세 사용자일 경우 자동재생 기능을 기본으로 비활성화하고, 유튜브 키즈앱도 이를 기본

유튜브의 '시청 중단 시간 알림' 기능(좌)과 넷플릭스의 '재생 종료 타이머'(우)

으로 비활성화했다.[25]

2021년 넷플릭스 역시 안드로이드 사용자를 대상으로 '재생 종료 타이머' 기능을 테스트하고 있다는 기사도 나왔다.[26] 이는 영상을 시청하면서 타이머 설정을 '15분', '30분', '45분', '끝까지' 중에서 선택하면 해당 시간이 지난 뒤에 넷플릭스 앱이 종료되는 기능이다. 이를 잘 활용한다면 사용자의 업무나 수면에 어느 정도 도움을 줄 것이다.

자동재생의 가장 우려되는 부분은 생각을 하지 않게 만드는 점이다. 사용자는 손 하나 까딱하지 않아도 되는 편리함에 의지하여 서비스가 선택해주는 영상을 수동적으로 시청한다. 마치 플라톤의 동굴 속에서 누군가가 보여주는 것만을 무력하게 보고 있는 죄수의 모습과 흡사하다. 서비스 제공자는 앞서 살펴본 바와 같이 디지털 디톡스Digital detox, 디지털 웰빙 전략[27] 등으로 문제를 개선하려는 시도를 보이고 있지만, 효용성에 대해서는 아직까지는 미지수인 실정이다.

9장 빨간 동그라미 알림 디자인

"우리는 아침에 일어나서 사랑하는 가족에게 인사도 하기
전에 알림부터 확인한다."
니르 이얄(《훅》의 저자)

우리가 스마트폰에서 매일 보는 알림은 왜 빨간색일까?

우리 주변에서 사용되는 빨간색에 대해 한번 생각해보자. 빨간색은 신호등이나 소방차, 사이렌 등 대부분 긴박하고 주의를 기울여야 하는 상황과 연결되어 있다. 코로나19, 오존, 지진, 교통사고 등 많은 지수Index에서도 가장 '심각' 단계는 대부분 빨간색을 띤다. 이는 색의 심리학이 적용된 것인데, 빨간색을 사용하는 목적은 대체로 '위험'과 '경고' 때문이다.[1] 빨간색은 파장이 길어 가장 눈에 잘 띄는 색 중 하나이다. 따라서 사람들의 시선과 주의를 잘 끌 수 있어 긴박한 상황에서 위험을 알릴 때 많이 사용한다. 또한 어렸을 때부터 경험한 '피'와 '불'의 색이기 때문에 자연스레 '응급'이나 '위험'의 감정으로 학습되었고, 역사적으로는 '강인함'이나 '권력'의 용도로도 사용되었다.[2] 이 빨간색이 휴대전화 안에서도 작은 동그라미로 나타나는데, 바로 이 '빨간 동그라미 알림'이 매 순간 우리를 안달 나게 하고 있다.

휴대전화 알림은 언제부터 등장했을까

스마트폰 이전에도 알림은 존재했다. 이메일도 없던 시절에는 전화나 문자 정도가 알림의 전부여서 지금보다 알림을 받는 횟수가 훨씬 적었다. 이후 블랙베리Blackberry 폰에서 이메일이 도착하면 실시간으로 알림을 보내주는 '푸시 알림Push notification' 기능을 처음 선보였다. 이 기능은 출장이 잦은 사업가나 이메일 업무가 많은 직업군에서 큰 인기를 끌었다.[3]

1세대 아이폰에서 보이는 빨간색 동그라미 알림(하단)⁴

현재 스마트폰에서 흔히 볼 수 있는 '빨간색 동그라미 알림'은 맥 OSX 초기 버전에서 처음으로 등장했다.⁵ 처음에는 애플 메일에서 현재와 비슷한 용도(읽지 않은 메일을 숫자로 표시함)로 사용했는데, 효과가 좋았는지 점점 다른 애플리케이션으로 확대해서 적용했다. 그리고 2007년 출시한 아이폰에 본격적으로 적용되면서, 빨간색 동그라미 알림은 이후 많은 스마트폰 앱에서 기본 기능으로 정착되어 사용된다. 사용자는 알림 기능으로 다양한 앱(은행, 뉴스, SNS, 날씨 등)에서 오는 정보를 신속하고 효율적으로 전달받을 수 있다.

알림을 왜 이렇게 많이 보낼까

푸시 알림은 이제 스마트폰 앱에서 필수적인 기능이 되었다. 알림을

통해 사용자에게 전달하고 싶은 수많은 내용(읽지 않은 메시지나 업데이트 공지 등)을 실시간으로 끊임없이 알려준다. 그리고 수많은 앱이 계속 생겨나는 만큼 사용자가 받는 알림도 눈덩이처럼 불어나고 있다.

왜 이렇게 많은 알림을 보내는 걸까? 서비스 입장에서 실제로 효과가 있기 때문이다. 이는 노출이 반복될수록 호감이 증가하고 광고 효과가 높아지는 '단순노출효과Mere Exposure Effect'와도 관련이 있다.[6] 서비스 제공자는 사용자가 조금이라도 서비스에 관심을 보이고 접속하도록 유도하는 게 중요하므로 알림을 계속 보내는 것이다. 이런 목적으로 서비스 제공자는 정말 중요한 정보가 아닌 사소한 업데이트 정보 등도 긴급 알림처럼 보내 사용자의 주의를 끌려고 노력한다.

알림의 근본적인 목적은 수시로 사용자의 관심을 서비스로 돌리는 것이다. 따라서 우리가 집중하고 있는 일에서 멀어지게 하고 방해하려는 목적이 숨어 있다.[7] 예를 들어, 스마트폰으로 확인할 내용이 있어 잠깐 들어갔다가 수많은 알림에 낚여 정작 하고자 했던 일이 예정보다 늦어진 경험이 있을 것이다. 〈뉴욕 타임스〉는 이런 알림을 가리켜 사용자를 방해하고 중독으로 이끄는 범죄 도구라고까지 지칭하기도 했다.[8]

89

알림은 '중독'과 '불안'을 유발한다

SNS에 올린 자신의 게시물에 누군가 댓글을 남겼다는 알림을 받으면

그것을 무시하기는 어렵다. 알림만 봐서는 어떤 내용인지 확인하기 어렵고 보통 앱에 접속해서 확인해야 한다. 사용자는 알림을 받고, 앱에 접속하고, 내용을 확인하고, 다시 알림을 기다리는 일련의 과정을 반복한다. 이 과정에서 사용자에게 '중독'과 '불안감'을 일으킨다.[9] 중독과 불안은 구분해야 하는데, 먼저 중독은 좋은 기분을 느끼게 하는 도파민과 관련되어 있다. 알림을 통해 받는 '좋아요'나 댓글, 팔로우 소식 등은 사용자의 도파민을 분비시키고, 이때 형성되는 좋은 기분을 유지하려고 과정을 반복하면서 중독으로 이어지게 된다.

불안은 코르티솔, 에피네프린 등의 신경전달물질이나 호르몬과 관련이 있다. 사람들은 평균 4~5분마다 스마트폰을 확인한다고 하는데,[10] 이는 스마트폰을 보지 않으면 당장 놓치는 알림이나 빠뜨리는 정보가 있을까 봐 불안한 '포모' 때문이다. 또 다른 관점으로, 알림은 완료된 일보다는 완료되지 않은 일에 신경을 쓰는 자이가르닉Zeigarnik 효과와도 관련이 있다. 빨간색 동그라미가 뜨면 그것을 없애려고 바로 확인해야 하는 사람 역시 남아 있는 작업에 대한 불안 때문이라고 할 수 있다.[11] 결국 이 조그만 빨간색 동그라미 알림은 사용자를 기쁘게도 불안하게도 하는, 무시하기 어려운 힘이 있는 것이다.

'알림'에 숨은 디자인 트랩

나 역시 알림과 연관 있는 디자인 트랩을 직접 경험한 적이 있다. 박사

연구를 마무리하고 취업을 위해 여기저기 알아보고 있을 때였다. 나는 구직하는 사람이 많이 사용하는 비즈니스 전문 SNS 링크드인Linkedin 에 가입하고 경력과 포트폴리오 등을 업로드했다. 인맥관리 서비스업계 1위답게 여러 회사 관계자와 손쉽게 연결될 수 있었고, 금방이라도 취업할 것만 같았다. 그러나 취업은 생각보다 어려웠고 거절 메일만 받는 날이 이어졌다.

　　링크드인은 나에게 끊임없이 알림을 보내왔다. 혹시나 회사 관계자가 연락을 줬을지 몰라 지푸라기라도 잡는 심정으로 확인해보면, 대부분 다른 지인들의 프로필에 추천글을 작성하라거나 프리미엄으로 업그레이드하고 유료 서비스 혜택을 받으라는 식의 광고성 알림이었다. 사용자의 절실한 상황을 이용해 중요한 메시지와 중요하지 않은 메시지를 구분하지 않고 보내 확인과 접속을 끊임없이 유도하는

링크드인과 페이스북의 '알림' 디자인 트랩

'알림' 디자인 트랩이었다.

　　페이스북 역시 알림을 보편화한 대표적인 서비스 중 하나이다. 페이스북은 사용자에게 맞춤형 알림을 디자인해서 전송하면 사용자가 확인할 가능성이 커진다는 사실에 주목했다. 따라서 자신들이 보유한 방대한 사용자 데이터를 바탕으로 사용자가 무엇을 좋아하는지, 어떤 생활 패턴이 있는지, 어떤 생각을 하는지 등을 파악하여 알림에 적용했다. 사용자가 알림을 확인할 만한 가장 적절한 타이밍에 가장 궁금할 만한 내용('좋아요', 댓글 등)으로 디자인한 알림을 보내 사용자가 기어코 열어보게 하는 것이다.

　　트위터는 사용자가 자신에 대한 알림을 모두 확인하면, 다른 사람의 활동 소식까지 탈탈 끌어모아 알림으로 보낸다. 알림으로 전할 만큼 중요한 내용이 아니더라도, 어떻게든 관심 있을 만한 내용을 전달함으로써 사용자를 트위터로 계속 유입하려는 전략이다.

　　알림 기능을 애초에 디폴트로 설정하여 사용자에게 선택권을 주지 않는 부분이나, 이후 알림을 원하지 않을 때 차단을 어렵게 만들어놓은 것도 전형적인 디자인 트랩에 해당한다. 알림의 홍수 속에서 서비스마다 자신들의 알림을 좀 봐달라고 아우성치는 듯하다. 기업의 이윤과 목적 때문에 마케팅 기법이라는 허울을 내세워 지나치게 많은 알림을 노출시키거나 중독과 불안 심리를 이용하는 것에 대해 '사용자 중심 디자인'과 멀어지고 있다는 우려의 목소리가 커지고 있다.[12]

92

바람직한 알림 디자인

긍정적인 부분은 알림 디자인에 대한 가이드라인의 논의가 조금씩 진행되고 있다는 점이다. 대표적으로 구글의 머티리얼 디자인Material Design,[13] 애플의 휴먼 인터페이스 가이드라인 Human Interface Guidelines,[14] 그 밖의 많은 자료[15][16]에서 바람직한 알림 디자인에 관한 내용을 다룬다. 예를 들어, 적절한 타이밍에 적절한 양만큼 맞춤형으로 디자인되어야 하며 중요한 알림과 그렇지 않은 알림을 구분해서 보내야 한다는 것이다. 또한 알림 자체의 시각디자인과 문구도 세심하게 디자인하고, 알림을 한곳에 모아두는 알림 센터도 유용하다고 한다.

사용자가 알림과 관련해 가장 피해를 보는 부분은 '알림이 너무 많이 와서 방해받는 것'인데, 이에 대한 해소책으로 알림을 중요도에 따라 세분화하는 디자인을 소개한다. 구글 머티리얼 디자인에서는 알림의 중요도를 '긴급High', '일반Default', '낮음Low', '중요하지 않음Min'으로 구분한다. '긴급' 단계는 사용자가 즉시 알아야 하고 조치해야 하는 중요 정보로 문자나 알람, 전화를 예로 들 수 있다. '일반' 단계는 사용자가 빨리 볼 수 있어야 하지만, 방해받지 않아야 하는 정도의 정보를 뜻한다. 교통정보나 할 일 등이다. '낮음' 단계는 그보다 낮은 중요도의 정보를 뜻하고, 새로 구독한 콘텐츠나 SNS 초대장 등이 그것이다. 마지막으로 '중요하지 않음' 단계는 사용자와 관련 없고 중요하지 않은 광고, 프로모션 정보 등을 말한다. 다음 도표에 각 단계에서 시각적·청각적 신호를 어떻게 보내야 하는지 나와 있다.

중요도	제공 방법	용도	예시
긴급 (High)	화면 제공 사운드 제공	사용자가 즉시 알아야 하고 조치를 취해야 하는 중요 정보	문자, 알람, 전화
일반 (Default)	사운드 제공	사용자가 빨리 볼 수 있어야 하지만 방해받지 는 않아야 하는 정보	교통정보, 할 일, 알림
낮음 (Low)	사운드 없음	사용자와 관련 있지만 중요하지 않은 정보	SNS 초대장, 새로 구독한 콘텐츠
중요하지 않음 (Min)	사운드와 진동 모두 없음	사용자와 관련 없고 중요하지 않은 정보	광고, 프로모션 정보

94　　**구글 머티리얼 디자인의 알림 디자인 가이드라인**

알림의 미래

어떤 알림을 중요하게 생각하는지에 관한 조사가 진행되었는데,[17] 가장 중요하게 생각하는 것은 승차(택시 등), 식음료(주문·배달 앱 등), 금융 관련 알림이었다. 사람들은 실시간으로 위치 정보를 받아야 하거나 돈이 오가야 하는 상황일 때 알림을 중요하게 생각하고 있었다. 반면에 여행이나 뉴스 기사, SNS 관련 알림은 중요하게 생각하지 않았다. 이러한 차이가 있음에도 각 서비스들은 어떻게든 사용자의 시선을 끌

기만을 바라면서 알림을 보내고, 결국 사용자는 너무 많은 알림을 받게 되어 생활에 지장과 불편을 느낀다.

서비스가 사용자에게 알림을 제공하는 것은 대부분 기본(디폴트) 설정으로 되어 있다. 특정 서비스의 알림만 선별해서 받으려면 휴대전화의 알림 센터에서 번거로운 작업을 거쳐 설정해야 한다(매운 연기). 또 하나의 서비스 안에서도 받고 싶은 중요한 알림과 그렇지 않은 광고성 알림이 있는데, 이를 구분해서 설정하려면 역시 서비스 내 설정 페이지에 가서 일일이 확인 작업을 거쳐야 한다. 서비스 입장에서는 사용자에게 되도록 많은 알림을 보내고 싶기 때문에 알림을 비활성화하는 행동을 하지 못하도록 이 같은 방법을 사용한다. 이 덫에 걸린 사용자는 결국 어쩔 수 없이 알림에 온전히 노출되는 처지가 되고 만다.

현재는 인공지능으로 알림의 중요도를 파악하고 구분해 강도에 따라 다르게 디자인된 알림을 제공하는 방법을 논의하고 있다.[18] 마치 이메일 서비스에서처럼 스팸 알림에 대해서는 대신 처리를 해주거나, 주로 확인하는 알림은 알아서 중요 표시를 해주는 방법도 일부 해결책이 될 것으로 기대된다.

사용자에게 편리함을 제공한다는 명분으로 그 이면에서 발생하는 수많은 부작용이 용인되곤 한다. 누군가는 편리함을 누리기 위해서 어쩔 수 없이 감수해야 하는 것들이라고 생각할지 모른다. 그러나 모든 것을 '모 아니면 도' 식으로 생각할 필요는 없다. 정교한 디자인 개선을 통해 사용자의 피해를 줄이려는 노력이 필요하다. '편리함'이라는 허울 좋은 가치보다 사람이 언제나 더 우선되어야 한다.

광고 디자인 트랩은 어제오늘의 일이 아니다. 사용자를 기만하는 광고 속임수 기법에 대해서는 이미 1950년경에 밴스 패커드Vance Packard가 《숨어 있는 설득자The Hidden Persuaders》, 《출세 지향자The Status Seekers》, 《쓰레기 생산자The Waste Makers》 등 3부작을 발표해 큰 반향을 일으켰다. 최근 온라인에서는 광고를 광고처럼 보이지 않게 일반 게시물로 둔갑시키는 디자인을 하고 있다. 사용자는 검색 후 나온 게시물을 광고인 줄도 모르고 클릭하고, 서비스 제공자는 이를 통해 수익을 올린다. 서비스 제공자는 광고비를 많이 지불한 광고를 상위에 보여주고, 사용자는 그것이 자신의 검색과 가장 일치해서 상위에 추천된 걸로 인식하고 클릭하는 것이다. 4부에서는 이처럼 사용자의 관심과 클릭을 유도하려는 온라인광고 방식인 네이티브 광고, 라이브 커머스, 문간에 발 들여놓기 기법에 대해 알아본다.

눈속임 광고로
진화하다

10장 광고인 듯, 광고 아닌, 광고 같은 디자인

"어떤 사람들은 속이지 않음으로써 속인다."
발타사르 그라시안(철학자)

시선을 끌기 위한 팝업창으로 가득 찬 인터넷 화면

인터넷 초창기의 온라인광고는 지금과는 사뭇 다른 모습이었다. 사람들의 시선을 끌 수 있도록 최대한 동적이고 화려하게 디자인된 광고들이 난무했다. 마치 시장에서 목소리 큰 사장님이 "엄청 싸요!"라고 행인들에게 외치는 식의 광고 방식인데, 일단 사용자의 이목을 끌어야 그만큼 광고 효과가 생길 수 있다는 논리였을 테다. 당시 인터넷을 써본 독자라면 눈이 아프게 번쩍이는 광고들이 덕지덕지 붙어 있는 페이지들을 기억할 것이다.

시간이 흐르면서 이러한 광고 방식에 사람들은 강한 거부감과 내성이 생겼고, 광고처럼 생긴 것은 무시하고 보는 광고 맹목Ad blindness 현상으로 이어졌다. 이목을 끌기 위해 화려하게 만들면 사람들은 오히려 더 주목하지 않게 된 것이다. 당시 광고업계에서는 광고를 화려하게 만들어도 보지 않고, 화려하지 않게 만들어도 보지 않으니 아주 난감한 상황이었을 것이다.

시선 끄는 광고에서 보이지 않는 광고로

이런 상황에서 검색광고가 주목받았다. 검색광고는 사람들이 검색하는 내용에 기반해 맞춤형으로 광고를 보여주는 방식으로, 구글이 2002년경 도입해 큰 성공을 거두었다. 사용자는 관심 있는 내용의 광고이므로 거부감을 덜 느꼈고, 광고주는 이전보다 더 높은 광고 효과를 볼 수 있었다. 하지만 합리적인 듯 보이는 이 방식은 시간이 흐르면

구글의 검색광고 초기 형태: 광고 영역의 배경색 구분이 명확하다.¹

서 디자인적으로 논란에 휩싸이게 된다.

　　위의 그림은 구글의 초창기 광고 형태로, 배경색을 넣어 광고 영역과 그 밑의 검색 결과 영역을 확실하게 구분했다. 하지만 시간이

SEO Services Manchester - lakestarmccann.com www.lakestarmccann.com/Manchester ▾ Let our UK team of SEO specialists boost your online sales today! Paid Search - Affiliate Marketing - Client Case Studies	2007		광고 영역에 배경색 적용
Give a Dog a home - bluecross.org.uk Ad www.bluecross.org.uk/dogs ▾ Give A Loving New Home To One Of Our Dogs Waiting For Adoption	2013	Ad	광고 영역을 표시하던 핑크색 배경 제거 그 대신 노란색 광고 태그삽입
Budapest Hotels, Hungary - Amazing Deals Ad www.hotelscombined.com/Save-on-Hotel ▾ Compare and Save on Hotels Online. Best Price Guaranteed. Book Now! 5 Million Hotel Deals • 1000's Sites Compared • Hotels Up to 80% Off	2016	Ad	광고 태그를 url과 같은 색 으로 변경
Food For The Poor - Donate To Charity Ad www.foodforthepoor.org/Donate ▾ Your Donation Can Help Feed A Hungry Child. Help And Make A Difference Today! BBC Accredited Charity • $11B Provided Since 1982 • Operating In 17 Countries	2017	Ad	광고 태그에 채워진 색을 제거
Ad • www.foodforthepoor.org/Donate ▾ Trains From Paris to Amsterdam Europe's leading independent train ticket app. Buy cheap train tickets today. Book your train tickets form Paris to Amsterdam with Trainline. Deals & Discounts • Trains To Paris • Trins In France • Trains To Brussels	2020	Ad	태그와 색을 모두 삭제하고 텍스트만 남김

구글 광고디자인의 변화: 광고임을 나타내는 배경색, 'Ad' 표시가 점점 약해지고 있다.

지날수록 광고임을 알 수 있게 해주는 디자인 요소를 조금씩 걷어내고 있다. 예를 들어, 2013년에는 광고 영역에 넓게 넣었던 핑크색 배경색을 없애고, 작은 크기의 광고 태그(**Ad**)를 삽입했다. 이 광고 태그는 점점 눈에 잘 띄지 않는 색(**Ad**, (Ad))으로 바뀌다 현재는 색과 테두리 없이 텍스트(Ad)로만 표현된다.[2]

　　여기서 더 나아가 구글은 역으로 검색 결과를 광고와 비슷하게 보이도록 하는 디자인을 최근 선보였다. 일반 검색 결과에도 광고 태그 자리에 파비콘Favicon●을 넣은 것이다. 이 때문에 사용자는 광고와 검색 결과를 구분하기가 더욱 어려워졌고, 광고를 누르지 않으려면 우리 뇌에서 시스템 2를 소환해야 한다.[3]

Ad · www.gak.co.uk/ ▾
Shop Acoustic Guitars At GAK | GAK Music Megastore
Browse Our Range Of Acoustic Guitars With Free Delivery On £99+ Orders. 100% Secure
Online Shopping, All Major Credit/Debit Card & Online Payment Types Accepted. Next Day
Delivery. Free Gifts On Many Items. Lines Open 7 Days A Week. 0% Finance Deals.
Guitar Pedals · Electro-Acoustic Guitars · Classical Guitars · Electric Guitars

Ad · www.dawsons.co.uk/Online-Store/AcousticGuitars ▾
Acoustic Guitars | Dawsons | Extra 10% Off All Acoustics
★★★★★ Rating for dawsons.co.uk: 4.8 - 2,968 reviews
Use promo code EXTRA10 at checkout for 10% off any acoustic guitar. We stock a wide...
Winter Sale: Up to 20% off Blackstar Amps

G www.gear4music.com › acoustic-guitars ▾
Acoustic Guitars | Guitar Shop | Gear4music
If you're looking for a new acoustic guitar, Gear4music have top brands like Taylor, Martin, &
Gibson. Buy now & get free delivery & 30-day money back ...
Acoustic Brands · Electro Acoustic · Acoustic · Acoustic Types

A www.andertons.co.uk › acoustic-dept › acoustic-guitars
Acoustic Guitars - Andertons Music Co.

Ad와 파비콘이 혼재되어 광고가 두드러지게 보이지 않는다.[4]

● 　인터넷 브라우저 탭이나 주소창에 보이는 작은 아이콘

파비콘을 적용해 만든 광고디자인에 대해 구글 측은 "사용자가 검색 결과를 더 쉽게 이해할 수 있도록 만든 디자인이다"라고 입장을 밝혔다.[5] 기존에 없던 파비콘이 검색 결과에 보이니 완전히 틀린 얘기는 아니지만, 구글이 광고 클릭률과 매출을 높이려고 사용자를 기만했다는 전문가와[6] 일반 사용자의 비판과 반발이 거셌다.[7] 또한 구글의 잘 알려진 모토인 "사악해지지 말자Don't be evil"라는 말과도 걸맞지 않는다며 검색 결과와 광고를 분리해야 한다고 지적했다.[8] 이러한 비판 여론을 의식했는지 구글도 해당 디자인을 다시 검토하겠다고 한발 후퇴했다.[9]

사실 국내 온라인광고의 상황도 크게 다르지 않다. 국내의 대표적인 검색 포털 역시 초기에는 광고 영역에 노란색을 배경색으로 넣어 잘 구분되도록 디자인했다. 그러나 2015년 이후 광고 배경색이 점점 옅어지다가 2019년 이후부터는 광고와 일반 검색 결과의 형태가 거의 흡사하게 디자인되었다. 현재는 광고를 구분하려면 조그만 광고 태그를 신경 써서 보는 수밖에 없다.

이렇게 일반 콘텐츠와 비슷하게 만드는 광고를 보통 '네이티브 광고Native Ad'라고 한다. 네이티브 광고는 현재 마케팅의 일환처럼 인식되어 포털사이트뿐 아니라 분야를 막론하고 많은 온라인서비스에서 흔하게 볼 수 있는 기법이 되었다. 그러나 사용자를 기만하는 측면에 대해서는 아직 논란이 있다. 네이티브 광고를 다룬 한 실험 연구에 따르면 실험 참가자 가운데 3분의 2 이상(67.9%)이 광고 태그가 붙은 네이티브 광고를 광고로 인지하지 못했으며, 제대로 광고로 인식한

국내의 한 포털 사이트 광고에서는 2019년부터 배경색이 흐려졌다.[10]

비율은 17.5%에 불과했다.[11]

네이티브 광고의 디자인 원리

불과 몇 년 전까지만 해도 광고의 가장 중요한 목적은 '사람들의 이목을 끄는 것'이었다. 눈에 띄는 광고를 만드는 방법은 게슈탈트Gestalt 이론●의 '초점의 원리'를 활용하면 된다. 멀리 보이는 스타 연예인이 여러 백댄서 사이에서도 시선을 집중시킬 수 있는 것은 스타 혼자만 다른 의상을 입었기 때문이다. 다음 그림의 좌측 동그라미 무리 속에

● 20세기 초 독일을 중심으로 발전한 형태주의 심리학 이론으로 유사성, 근접성, 연속성, 폐쇄성, 초점의 원리 등이 있다.

눈에 띄게 광고를 만드는 이전 방식(좌, 초점의 원리)과 눈에 띄지 않게 광고를 만드는 현재 방식(우, 유사성의 원리)

서 파란색 동그라미가 눈에 띄는 것도 같은 원리이다.

시간이 지나 전통 방식의 온라인광고에 대한 광고 기피와 맹목 현상이 커지자 현재는 광고를 되도록 광고 같지 않게 디자인하고 있다(우측 동그라미 참조). 동그라미들 사이의 차이를 줄이면 다른 것들과 구별이 어려워진다. 이는 게슈탈트 이론의 '유사성의 원리'와 같다.

이와 같이 많은 기업이 광고를 일반 콘텐츠처럼 보이도록 노력하고 있으나, 구글은 기발하게도 역발상을 했다. 일반 콘텐츠를 광고와 비슷한 형식으로 만든 것인데, 이 또한 게슈탈트 이론의 유사성의 원리를 활용한 것이다. 옆의 그림과 같이 광고 표시(A)와 비슷한 파비콘을 일반 콘텐츠에도 적용해 광고가 두드러지지 않게 디자인한 것이다. 디자인만 놓고 봤을 때는 상당히 기발하고 똑똑한 디자인이라 할 수 있다.

일반 게시물에 광고 태그와 비슷한 파비콘을 적용해 광고 구분을 한 번 더 어렵게 만든 디자인 원리(유사성의 원리)

네이티브 광고의 목적과 효과

기업은 왜 이런 네이티브 광고를 제작하는 데 열을 올리는 것일까? 구글의 매출은 상당 부분 광고에서 발생하는데 사용자가 광고를 클릭하는 횟수에 비례해 광고비를 받을 수 있다.[12] 이 때문에 검색광고를 광고답지 않게, 최대한 일반 검색 결과와 유사하게 만들고 혼동을 일으켜 사용자의 클릭을 유도하는 것이다.[13]

이렇게 만든 광고디자인의 효과는 어떨까? 구글의 광고디자인이 바뀌고 나서 최대 10.5%까지 클릭률Click-through rate이 증가했다는 조사 결과가 있고, 많은 광고 전문가가 이 같은 디자인의 변화는 광고주와 구글에 이익이 될 것이라고 전망했다.[14] 국내 포털업체 역시 검색광고를 포함한 비즈니스 플랫폼의 매출이 가파르게 상승 중이며, 광고의 개수와 비중도 점점 늘어나고 있다.[15]

네이티브 광고에 대한 시선

국내에서도 이러한 광고 디자인 트랩의 사례에 관한 논의가 활발해지고 있다. 공정거래위원회는 2021년 주요 온라인 플랫폼(포털, 오픈마켓, 가격비교사이트, 앱마켓, O2O● 등)의 검색광고에 대한 소비자 인식 조사 결과를 발표했다.[16] 1152명의 소비자를 대상으로 조사한 결과, 희미한 색상이나 그림 표시, 모호한 표현 등 소극적으로 광고임을 표시한 경우 광고 인식률이 30% 정도로 낮았다. 또한 광고 상품을 순수 검색 결과 사이에 배치할 때는 35.8%만 인식하는 것으로 나타났다. 그리고 대다수 소비자가 표기 형태, 글자 크기, 색깔, 표기 위치 등 명확한 광고 표시 형태를 위한 가이드라인이 필요하다고 말했다.[17]

공정거래위원회는 2021년 소비자가 검색 결과와 광고를 혼동해서 생기는 부작용을 막기 위해 플랫폼 사업자에 대한 광고 규제를 추진한다고 발표했다. 주요 내용으로는 검색 결과와 검색광고 구분, 검색 순위 주요 결정기준 표시, 이용 후기 수집 및 처리에 대한 정보 공개, 맞춤형 광고 사실 고지 등이 있다. 이를 통해 정보의 투명성을 강화하려는 취지이지만, 한편으로는 반대의 목소리도 만만치 않다. 플랫폼의 책임을 지나치게 강화하는 것은 시장이 위축되는 결과를 낳고 영세한 소상공인에게 피해를 주는 부작용이 생길 수 있기 때문이다.[18]

네이티브 광고는 대표적인 '다크패턴 디자인Dark Pattern

● 'Online to Offline'의 약어. 온라인과 오프라인을 이어주는 서비스로, 온라인에서 음식을 주문하거나 숙박 시설을 예약하면 오프라인에서 이를 제공하는 배달의민족, 야놀자 등을 예로 들 수 있다.

Design'●●의 유형인데, '위장된 광고Disguised Ad'로 불리며 다양한 방식으로 사용자를 유혹한다. 기업 입장에서는 단기적인 이윤에 도움이 될 수 있지만, 사용자는 부지불식간에 광고를 클릭하게 되어 함정에 빠졌다는 느낌이 들 수 있고 그 피해도 온전히 감당해야 한다. 현재 우리나라 정부를 비롯해 세계 각국의 단체들이 광고 디자인 트랩의 심각성을 인지하고 관련 법안과 제재할 방법을 활발히 연구하고 있다.

광고를 광고가 아닌 것처럼 둔갑시켜 클릭하게 만드는 광고는 사람을 속인다는 측면에서 문제의 소지가 있다. '은폐'되어 있는 디자인 트랩의 특성상, 잘 드러나지 않는 탓에 많은 사람은 이 문제에 대해 인식조차 못하고 있다. 또 네이티브 광고가 요즘 흔하게 사용되는 전략이다 보니 이미 익숙한 사람들에게 역시 문제로 인식되지 않는 측면이 있다. 그러나 기만적 디자인이 이런 식으로 하나둘씩 용인될 때마다 사회는 점점 불투명해지고, 서로를 신뢰하지 않게 될지도 모른다. 우리가 이런 기만적인 디자인의 문제에 대해 계속 관심과 경각심을 가져야 하는 이유이다.

107

●● 해리 브리그널 Harry Brignull이 처음 정리한 '사용자를 기만하는 12가지 UX 디자인 패턴'으로, 속임수 질문, 바구니에 끼워 넣기, 가격비교 차단, 주의집중 분산, 미끼와 스위치, 위장된 광고 등이 있다. https://www.darkpatterns.org/.

11장 급부상하는 라이브 커머스

"마음이 조급한 자는 어리석음을 나타내느니라."
잠언 14장 29절

오프라인 쇼핑, 홈쇼핑, 온라인 쇼핑의 장점을 살린 라이브 커머스

코로나19의 영향으로 비대면 문화가 확산되면서 쇼핑 형태도 새롭게 변화하고 있다. 오프라인 쇼핑에서는 제품을 실제로 경험해보고 궁금한 게 있으면 점원에게 이것저것 물어볼 수 있는 장점이 있지만, 여러 제품을 비교해보려면 일일이 매장을 돌아다녀야 하는 번거로움이 있다. 홈쇼핑은 집에서 TV로 보면서 편하고 재미있게 제품 설명을 들을 수 있지만, 궁금할 때 물어보기가 어렵다. 반면 온라인쇼핑(이커머스)은 빠르게 제품을 비교·탐색할 수 있지만, 주어진 정보를 사용자가 일일이 읽고 이해해야 해서 번거롭다.

혜성처럼 등장한 라이브 커머스

이런 기존 쇼핑의 장점을 나름 잘 버무린 새로운 쇼핑 방식이 등장했는데, 바로 '라이브 커머스Live Commerce'다. 이는 '생방송(라이브)'으로 제품을 '온라인상'에서 홍보하는 방식으로, 사용자가 매장에 직접 가지 않아도 매장 주인이 생생하게 제품 설명을 해준다. 양방향 소통이어서 사용자의 요청에 따라 판매자나 모델이 제품을 착용해주기도 하고, 다양한 질문에 친절하게 답해주기도 해서 마치 매장에 있는 듯한 현장감을 느낄 수 있다.

　　국내 라이브 커머스 시장은 2020년 4000억 원대에서 2021년에는 2조 8000억 원 그리고 2023년에는 10조 원까지 급성장할 것으로 전망된다.[1] 네이버에서 출시한 라이브 커머스 서비스인 '쇼핑라

이브'는 출시한 지 1년도 되지 않아 누적 3억 500만 뷰, 누적거래액 2500억 원을 달성했다고 2021년 6월 발표했다.[2] 같은 해 12월에는 누적 7억 뷰, 누적거래액 5000억 원으로 2배까지 늘어나 2022년 현재 국내 라이브 커머스 점유율 1위를 달린다. 네이버, 카카오 등의 플랫폼 업체뿐 아니라 기존의 이커머스 업체(쿠팡, G마켓, 티몬 등), 홈쇼핑 업체(CJ, GS 등), 전통 유통업체(신세계, 롯데 등) 그리고 개인 매장을 운영하는 크고 작은 사업자까지 너나 할 것 없이 라이브 커머스 시장에 뛰어들고 있다.

중국의 라이브 커머스 붐은 우리보다 더 일찍 2016년부터 시작되어 폭발적인 성장세를 보였다.[3] 2021년 중국의 라이브 커머스 시장은 200조 원을 넘어섰고,[4] 앞으로도 50%가 넘는 연 성장률을 유지할 것으로 전망한다.[5] 2022년 현재 중국의 라이브 커머스 이용자는 8억 명 정도이고 가장 인기가 많은 플랫폼은 타오바오, 콰이쇼우, 틱톡라이브 순이다.

미국 역시 아마존, 페이스북, 월마트, 넷플릭스 등에서 라이브 커머스의 가능성을 보고 다양한 시도를 하고 있다. 월마트는 틱톡과 파트너십을 체결해 온라인 시장 점유율을 높이기 위해 노력하고,[6] 아마존은 아마존 라이브, 페이스북은 페이스북 숍 서비스를 시도하고 있지만 아직 크게 주목받지 못하고 있다.

사용자는 왜 라이브 커머스에 열광하는가

라이브 커머스는 '라이브 스트리밍Live streaming(생방송)'과 '이커머스e-commerce(온라인 상거래)'의 합성어로 '온라인 생방송 상거래' 정도로 해석할 수 있다. 다음 그림과 같이 전체 화면으로 호스트가 제품 설명을 하고, 이를 보는 방문자가 질문이나 댓글, '좋아요' 등을 남기며 소통한다. 생방송으로 보다가 제품이 마음에 들면 하단의 '구매' 버튼을 눌러서 쉽게 구매할 수 있다. 라이브 커머스의 인기가 MZ세대를 중심으로 높아지고 있는 데는 다음과 같은 이유가 있다.

비대면인데도 생생한 현장감

코로나19가 장기화하면서 물건을 사야 할 때도 온라인쇼핑을 선호

라이브 커머스 서비스의 주요 화면

하게 되었다. 라이브 커머스는 기존의 온라인쇼핑과 달리 현장에서
실시간으로 물건을 소개받는 느낌이 들기 때문에 채널을 옮겨 다니
면 마치 순간 이동을 하는 것 같은 착각이 든다. 정해진 각본 없이
매장 주인이 휴대전화로 현장에서 생방송으로 진행하는 경우 더욱
현장감 있다.

호스트와 실시간 소통

라이브 커머스는 얼핏 보면 홈쇼핑과 유사해 보이지만, 가장 큰 차
이점은 호스트(판매자)와 방문자의 실시간 소통이 가능하다는 것
이다. 방문자는 보통 채팅창으로 의견이나 질문을 올리고 호스트는
말로 대답하는 식인데, 대부분 호스트는 방문자의 이름을 불러주며
성의 있게 답하려고 노력한다.

새로움과 재미

라이브 커머스는 새로운 구매 방식이어서 방문자에게는 신선하고
재미있는 경험이다. 호스트 가운데는 이미 대중에게 알려진 연예인
이나 인플루언서도 더러 있는데, 멀게만 느껴지던 이들과 직접 소
통할 기회를 얻을 수 있다는 점도 매력적이다.

과감한 가격할인 이벤트

라이브 커머스는 한정된 시간에 집중적으로 판매해야 해서 일단 사
람을 많이 모아야 한다. 이를 위해 이벤트성으로 할인 행사를 자주

하는데, 홈쇼핑에서 많이 사용하는 전략이기도 하다. 방문자 입장에서는 할인된 가격으로 물건을 살 수 있어 관심을 보이게 된다.

판매자도 라이브 커머스를 선호하고 있다

사용자뿐 아니라 판매자 입장에서도 라이브 커머스를 선호할 이유가 많다.

점점 줄어드는 TV 시청률

방송통신위원회에서 2021년 실시한 필수 매체 인식 조사에[7] 따르면, 스마트폰(빨간 선)은 2012년부터 2021년까지 24.3%에서

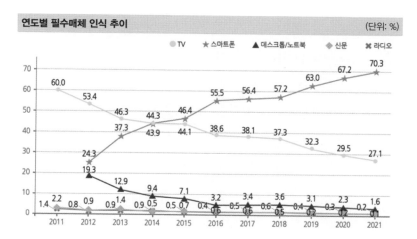

연도별 필수매체 인식 추이 (단위: %)

스마트폰 이용률은 높아지고 있지만, TV 이용률은 낮아지는 추세이다(방송통신위원회)

70.3%로 크게 늘어났지만, TV(노란 선)는 계속 감소 추세에 있다 (앞의 그림 참조). 낮은 연령대로 갈수록 이 차이는 더욱 벌어져, TV 를 떠나는 젊은 층에게 트렌디함으로 무장한 라이브 커머스의 인기 가 점점 높아지고 있다. 이에 판매자 역시 이용자가 고연령층으로 한정된 TV 홈쇼핑을 벗어나 라이브 커머스로 눈을 돌리고 있다.[8]

저렴하고 간편한 제작 방식

TV 홈쇼핑은 전문 스튜디오와 방송 장비, 콜센터 등이 필요해 적지 않은 비용이 요구되지만,[9] 라이브 커머스는 스마트폰만 있으면 가 능하다. 그리고 TV 홈쇼핑은 송출 수수료가 판매액의 30% 정도이 지만, 라이브 커머스의 수수료는 10% 내외 수준이다.[10][11] 상대적으 로 부담이 덜한 비용과 간편함 때문에 개인 자영업자도 라이브 커 머스에 많이 뛰어들고 있다.

높은 구매전환율

구매전환율은 총방문자 수 대비 상품을 구매한 방문자 수의 비율 을 뜻한다. 기존 이커머스의 구매전환율은 0.3~1%에 머무르지만 (1000명이 방문하면 3~10명이 구매), 라이브 커머스의 구매전환율은 5~8%에 달한다(1000명이 방문하면 50~80명이 구매).[12] 판매자 입장 에서는 라이브 커머스가 적은 비용으로 높은 구매율을 올리는 효율 적인 홍보 방법이 될 수 있다.

높은 자유도

TV 홈쇼핑과 달리 라이브 커머스는 아직 방송통신심의위원회의 규제를 받지 않는 사각지대에 있는 상황이다. 따라서 호스트의 멘트나 판매 방식, 송출되는 문구 등에서 높은 자유도가 있다는 이점을 라이브 커머스 방송에 적극적으로 활용하고 있다.

라이브 커머스의 디자인

현재 네이버 쇼핑라이브와 카카오 쇼핑라이브, 그립, 쿠팡라이브 등 라이브 커머스를 위한 다양한 플랫폼이 있지만, 살펴보면 공통으로 나타나는 디자인적 특성이 있다.

❶ 인터넷방송 디자인

라이브 커머스의 UI는 기존 '인터넷방송'을 호령하던 아프리카 TV나 트위치 등의 UI와 유사점이 많다. 그도 그럴 것이 인터넷 방송으로 물건을 판매하는 게 바로 라이브 커머스이기 때문이다. 호스트를 중심으로 하는 메인스트리밍 영상, 그 옆에 배치된 방문자의 채팅 텍스트와 이모티콘 등이 공통적인 디자인 요소이다. 기존 인터넷방송과 가장 구별되는 부분은 라이브 커머스의 경우 제품 판매가 주목적이기 때문에 방문자가 제품을 구매할 수 있는 버튼이 하단에 잘 보이도록 배치되어 있다.

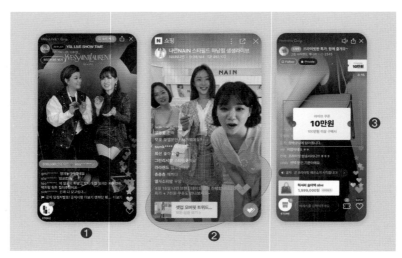

❶ 인터넷방송과 닮은 UI 디자인 ❷ 숏폼 영상 플랫폼과 닮은 UI 디자인 ❸ 기존 쇼핑 앱에서
도 많이 사용되는, 희소성을 강조하는 디자인

116

❷ 세로형 영상과 몰입형 UI

요즘 대세인 숏폼 영상 플랫폼, 즉 틱톡이나 인스타그램 릴스, 유튜
브 쇼츠 등에서 공통으로 사용되는 UI 디자인의 영향을 많이 받았
다. 세로형 영상을 '전체 화면'으로 만들어 몰입감을 올리고, '좋아
요'와 공유 등의 버튼은 화면 가장자리 '엄지존'에 배치해 사용성을
높인다.

❸ 한정된 수량, 한정된 시간, 한정된 쿠폰과 혜택

라이브 커머스에서는 주로 생방송 영상이 스트리밍되는 동안 한정
적으로 가격할인 행사를 한다. 할인율과 남은 시간에 대한 정보는

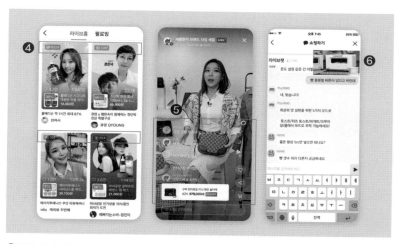

❹ 접속자 수를 나타내는 방식 ❺ 빠르게 올라가는 채팅과 이모티콘 ❻ 멀티태스킹 지원

대부분 붉은색으로 표시하는데, 구매전환율을 높이기 위해 사람들의 불안심리를 자극한다. 즉 한정된 시간에 한정된 물품을 할인하고 있다는 점을 강조해 희소성이 있음을 느끼도록 한다.

❹ 현재 접속자 수 vs 누적 접속자 수

얼마나 많은 사람이 해당 방송을 보고 있는지를 나타낸다. 보통은 '눈' 등의 아이콘으로만 표시되어 있어서 현재 보고 있는 사람을 말하는지, 누적된 수치를 보여주는지 알 수 없다. 하지만 숫자가 줄어드는 경우가 없는 것으로 보아 누적 접속자일 가능성이 크다. 사용자에게 많은 사람이 들어와서 보고 있는 듯 느끼도록 하려는 것이다.

➎ 빠른 채팅과 이모티콘

접속자 수가 많으면 이를 단순히 숫자로 보여주는 것만으로는 부족하다. 빠르게 넘어가는 채팅 텍스트와 형형색색의 이모티콘으로 접속자 수가 많음을 시각적으로 보여줄 수 있어 '군중심리'를 자극하기에 좋다.

➏ 작은 스트리밍 화면을 통한 멀티태스킹 지원

호스트의 메인스트리밍 영상을 하단으로 내려 작은 화면으로 시청하면서 다른 제품을 탐색하거나, 다른 앱을 '멀티태스킹' 하는 것도 가능하다.

118

라이브 커머스와 휘발성 SNS의 공통점

라이브 커머스는 앞서 5장에서 살펴본 휘발성 SNS의 사용자 경험과 여러모로 유사한 면이 많다. 잘 짜인 시나리오로 연출된 것이라기보다는 날것 그대로라 덜 세련된 느낌이 있지만, 오히려 더 진정성이 느껴질 수 있다. 휘발성 SNS(인스타그램 스토리 등) 역시 제작하는 데 큰 부담을 느끼지 않고 현장의 느낌을 생생하게 전하는 것이 목적으로, 지나치게 가공하지 않아 더 친밀하고 개인적인 느낌을 줄 수 있다는 점에서 유사하다.

또한 라이브 커머스가 진행되는 시간 동안 한정된 수량만 할

인 이벤트를 제공하기 때문에 보는 사람에게 긴박감과 절박감을 느끼도록 하는데, 휘발성 SNS도 24시간 이내에 보지 못하면 사라져서 발생하는 포모 원리가 적용된다는 점에서 일맥상통한다.[13]

라이브 커머스, 이대로 괜찮을까?

높아지는 인기에 너도나도 뛰어들고 있는 라이브 커머스지만, 문제점과 한계점도 많은 실정이다. 규제의 사각지대에 놓여 자유롭게 방송할 수 있다는 점에서 발전이 기대되기도 하지만, 다음과 같이 우려되는 점도 있다.

법적 책임 문제

라이브 커머스는 '생방송으로 물건을 판매한다'는 점에서 TV 홈쇼핑과 비슷하다. 그런데도 TV 홈쇼핑은 '방송'으로, 라이브 커머스는 '전자상거래'로 분류되기 때문에 이들이 져야 하는 법적 규제와 책임은 차이가 크다. 예를 들어 TV 홈쇼핑은 까다로운 사전심의와 표시, 광고 규제 등으로 법적 책임을 진다. 하지만 라이브 커머스는 물건을 팔더라도 '통신매체'로 분류되고, 플랫폼 사업자는 '통신판매중개자'여서 문제 발생 시 법적 책임에서 상대적으로 자유롭다.

또한 라이브 커머스는 신생 플랫폼이기 때문에 관련 법과 소비자 보호제도가 아직 제대로 정비되지 않은 실정이고,[14] 라이브 커머스

의 특성상 방송 후 기록이 남아 있지 않은 경우가 많아서 소비자 피해를 신고해도 조사가 어려운 한계점이 있다.

허위, 조작, 과장 광고

한국소비자원의 2020년 라이브 커머스 광고 실태 조사에 따르면, 실제 많은 문제점을 포함하고 있다.[15] 라이브 커머스 방송의 4건 중 1건은 부당한 표시·광고에 해당될 소지가 있었는데, 이들은 품목별 법규 위반(식품표시광고법, 화장품법, 의료기기법)과 표시·광고법 위반의 소지가 있었다. 이 중 가장 많이 발견된 위반 사례는 '식품표시광고법 위반 소지가 있는 광고'다. 건강기능식품 광고 심의를 받지 않은 표시·광고, 질병의 예방과 치료에 효능이 있다고 인식할 우려가 있는 표시·광고, 건강기능식품이 아닌 것을 건강기능식품으로 인식할 우려가 있는 표시·광고 등이 많은 것으로 나타났다.

또한 표시·광고법 위반 사례로는 실증자료 없이 '최저가', '최고' 등 절대적 표현을 사용하는 경우가 가장 많았다. 이를테면 '최고의 제품을 최저 가격으로', '전국 최저가' 등으로 표현하는 식이다. 다음은 자사와 타사 제품의 부당한 비교, 거짓되고 과장된 표시·광고 등이 뒤를 이었다. 최근 1년간 라이브 커머스에서 구매한 경험이 있는 사람을 대상으로 조사한 결과, 부적절한 표현의 1위는 역시 근거 없이 '최고'나 '최대', '제일' 등의 절대적 표현을 사용하는 것(74.6%)으로 나타났다. 그리고 상품의 성능과 효능을 지나치게 과장하는 발언(69.8%), 중요 정보를 은폐하거나 축소하는 행태

(66.7%)가 그 뒤를 이었다.

포모를 일으켜 충동구매 유도, 이마저도 조작 가능성

라이브 커머스에서도 다양한 심리 요소를 활용하여 구매를 유도한
다. 생방송 중에만 제공되는 할인가는 사람들에게 포모 등과 같은
불안감을 일으킨다. 이를 부추기기 위해 디자인적으로도 노력했는
데, 사람들이 와글와글 모여 있는 것과 같은 효과를 보여주는 채팅
문구와 어지럽게 올라가는 이모티콘, 긴박감이 느껴지는 카운트다
운 시간, 사람이 많아 보이게 하는 누적 접속자 수, 그리고 수량이
얼마 남지 않았음을 알리는 진행자의 다급한 목소리 등이 어우러져
사용자의 조바심을 유도한다. 이렇게 사람들의 조급함을 부추기는
방식은 '희소성의 원칙Law of Scarcity'을 활용한 것으로,[16] TV 홈쇼
핑이나 이커머스에서 흔하게 사용된 방법이어서 많은 사람에게 이
미 익숙하다.

2019년 프린스턴 대학과 시카고 대학의 공동 연구에서 1만 1000여
곳의 온라인쇼핑 사이트를 웹크롤러로 분석한 결과, 온라인쇼핑 사
이트 중 11%는 속임수로 소비자를 부추기고 현혹한다.[17] 예를 들어,
기한을 두어 사용자를 조급하게 하는, "10분, 9분, 8분 뒤에 마감합
니다"라는 식의 카운트다운 타이머를 두는 사례를 분석해보니, 그
결과 쇼핑 웹사이트 140곳에서 157개의 카운트다운 타이머 조작을
발견했다. 또한 "2개 남았습니다"라는 식으로 얼마 남지 않은 재고
량을 표시하는 방법에서도 사이트 17곳에서 조작을 발견했는데, 재

고랑을 서버에서 끌어오는 방식이 아닌 랜덤으로 보여준 것으로 밝혀졌다.

한국소비자원 역시 국내 TV 홈쇼핑을 조사한 결과, "단 한 번도 없던 초특가로 방송에서만 살 수 있다"라는 식으로 홍보했던 사례 가운데 약 83%는 알고 보니 자사 인터넷몰에서 계속 판매하거나, 다른 쇼핑몰에서는 더 저렴하게 살 수 있는 것으로 나타났다.[18]

TV 홈쇼핑과 일반 온라인쇼핑 사이트에서조차 이런 행태가 벌어지고 있는데, 규제가 상대적으로 덜하다는 라이브 커머스는 어떨지 불 보듯 뻔하다. 실제로 중국에서는 접속자 수가 많아 보이도록 알고리즘을 조작하고 가짜 트래픽을 늘리는 방법을 사용하며,[19] 팔로워 수와 댓글, 매출액까지 조작해서 큰 물의를 빚고 있다.

122

라이브 커머스 관련 규제는 조금씩 나오는 중

라이브 커머스 관련 문제들이 생겨나자, 중국은 2021년 '인터넷 라이브 커머스 관리방법'을 시행한다고 발표했다.[20] 이 법을 시행하기 이전에는 틱톡, 콰이쇼우 등에서 생방송 이후 '다시 보기' 기능이 없었지만, 시행 이후부터는 60일 동안 다시 볼 수 있어야 하고 3년 이상 저장 기록을 남겨야 한다. 생방송을 나중에도 다시 볼 수 있으면 근거 자료가 남기 때문에 판매자 입장에서는 조작이나 사기 판매에 대한 부담이 훨씬 커진다. 이 같은 법의 시행으로 중국 라이브 커머스 시장이 더욱

건전하고 안정적으로 발전할 것이라 기대도 있다.[21]

한국에서도 앞서 소개한 문제들을 비판하는 목소리가 꾸준히 제기되고 있다. 또 다른 한편에서는 규제가 너무 심해지면 자율성을 해치고, 라이브 커머스의 발전을 저해할 수 있다고 우려한다. 식약처는 2021년 8월 라이브 커머스 플랫폼 업체를 모아 관련 법령과 업계의 자율관리 방안, 판매자와 플랫폼 업체의 책임 강화 등을 설명하며 자정적인 움직임을 당부했다.[22] 이러한 자정 노력과 더불어 법의 사각지대에서 거짓·조작·기만으로 무분별하게 라이브 커머스 콘텐츠를 제작하는 이들을 막을 방안이 하루 빨리 마련되어야 한다.

<u>12장</u> 문간에 발을 들여놓게 하는 디자인

"우리는 실수를 너무 많이 저지른다."
요기 베라(뉴욕 양키스의 전설적인 포수)

거리에서 시민들에게 홍보하는 모습

① 홍대입구역 9번 출구에선 밝은색의 비영리 봉사단체 옷을 입은 이들이 말을 걸며 아프리카에서 굶주리는 아이들을 위해 "스티커만 붙여달라"라고 부탁한다. 어려운 일이 아니기에 요청대로 스티커를 붙이자, 여러 장의 깡마른 아이들 사진을 보여주며 정기 후원을 해줄 수 있는지 묻는다. 한 달에 3만 원 자동이체. 잠깐 스티커만 붙이러 온 사람들은 생각보다 큰 후원 액수에 놀라지만, 일단 발을 들여놓은 이상 매정하게 뿌리치기가 어렵다.

② 홍대 앞에서는 이동통신사 대리점 직원들이 경품을 주겠다며 다트나 제비뽑기 게임을 권하는 일도 자주 있다. 휴대전화의 액정필름을 무료로 바꿔주겠다고 하는 경우도 많은데, 손님이 대리점 안에 들어가 앉는 순간 그들의 본색이 드러난다. 직원 중 하나가 휴대전화의 (싸구려) 액정필름을 최대한 천천히 교체하는 동안 다른 직원이 기다리는 손님에게 다가가 전화기를 지금 바꿔야 하는 이유와 새로운 요금제 등을 소개하며 개인정보까지 수집한다. 손님은 '아뿔싸' 하는 생각에 그냥 나가고 싶지만, 자신의 휴대전화가 이미 볼모로 잡혀 있어 무작정 뿌리치고 나갈 수 없다.

이런 수법에 대해 어떤 생각이 드는가? 너무 많이 사용되는 마케팅 수법이라 별로 거부감이 들지 않는 사람도 있을 테고 윤리적으로 옳지 않다고 생각하는 사람도 있을 것이다. 그런데 두 가지 수법은 비슷해 보이지만 미묘하게 다른 부분이 있다. 비슷한 사례를 더 살

125

펴보자.

③ 코로나 이전만 해도 대형마트에 가면 시식 코너가 상당히 많았다. 주로 신제품이 나왔다고 홍보하는 방법인데, 지글지글 소리가 나고 맛있는 냄새까지 풍기면 궁금한 마음에 줄을 서서 먹곤 했다. 맛을 보고 갈 길을 가려고 하면 어김없이 직원이 한마디 건넨다. "맛있으면 하나 사가세요." 공짜 시식을 해서인지 쉽게 거절하기가 어렵다.

④ 출근길 운전 도중 타이어에 펑크가 났다. 오전부터 미팅이 줄지어 있던 터라, 얼른 견인차를 호출했다. 그리고 펑크 난 타이어와 똑같은 제품이 있는지 미리 물어본 정비소로 향했다. 정비소에 도착하니 직원들이 일사천리로 차를 리프트에 올리고 펑크 난 타이어 바퀴를 빼낸다. 다행히 서두르면 오전 미팅에 늦지 않을 듯하다. 몇 분 뒤 직원이 다가오더니, 기존 타이어 재고가 없는데 몇십만 원 더 비싼 외제 타이어로 교체하면 안 되겠냐고 묻는다. 똑같은 타이어가 있다고 해서 여기까지 견인해 왔는데 갑자기 없다고 하면 어떡하냐고 항의하지만, 대수롭지 않은 듯 어쩔 수 없다고 한다. 타이어가 빠진 채 힘없이 리프트에 올라가 있는 차가 마치 내 모습같이 느껴진다. 눈 뜨고 바가지를 당해야 하는가, 아니면 미팅을 줄줄이 취소하고 다른 정비소를 알아봐야 하는가?

문간에 발 들여놓기와 문 닫기 전략

다른 듯 비슷한 수법처럼 보이는 앞의 사례들은 몇 가지 심리 법칙이 뒤섞여 있다. 먼저 '문간에 발 들여놓기Foot in the door'라는 기법이 있다. 이는 '미끼'를 이용해 관심을 끈 후 사람들이 발을 들여놓으면, 본래 목적을 달성하기 위해 문을 닫아버리는 것이다. 예를 들어, 사람들의 감정(죄책감)을 자극해서 떠나지 못하도록 상황을 설계한다. 앞의 사례는 모두 '문간에 발을 들여놓고 문을 닫아버리는' 전략을 사용하고 있다.

	문간에 발을 들여놓게 하는 전략 (미끼)	문 닫기 전략 (매운 연기)	최종 목적
① 자선단체	스티커 붙이기 (작은 부탁)	아프리카 아이들에 대한 죄책감	정기 후원 가입 유도
② 이동통신 대리점	다트게임 + 경품 (소소한 흥미 자극)	휴대전화를 볼모로 삼음	휴대전화·요금제 광고 및 교체 유도
③ 시식 코너	공짜 시식 (호기심 자극)	시식 후 사지 않음에 대한 죄책감	시식한 제품 구매 유도
④ 타이어 정비소	필요한 물건 (거짓 확인)	차를 리프트에 올려 볼모로 삼음	더 비싼 제품 구매 유도

문간에 발을 들여놓게 하고 문 닫는 전략

먼저 문간에 발을 들여놓게 하려는 전략으로 ①번은 스티커를 붙여달라는 작은 부탁으로 시작했고, ②번은 게임과 경품으로 흥미를 자극했다. ③번은 공짜 시식으로 호기심을 자극했고, ④번은 예비 손님에게 필요한 물건이 있다며 거짓 미끼를 던졌다.

이후 발을 들인 사람이 문밖으로 나갈 수 없게 하는 전략으로 ①번은 아프리카의 불쌍한 아이들 사진을 보여주며 정기 후원을 권했고, 이를 뿌리치면 아이들을 못 본 척하는 사람이 되는 듯한 죄책감이 들게 했다. ②번은 액정필름을 바꿔주겠다는 빌미로 휴대전화를 넘기도록 해서 손님이 빠져나가지 못하게 했다. ③번은 음식을 먹고 그냥

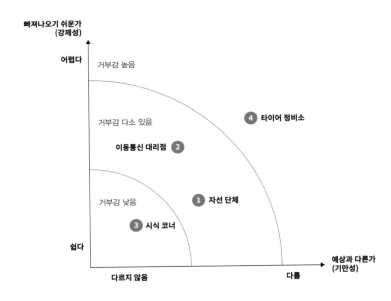

기만성과 강제성에 따른 거부감 정도

가면 호의를 저버리는 듯한 죄책감이 들게 했고, ④번은 자동차를 리프트에 바퀴를 빼놓은 채 올려놓아 지금 쉽게 빠져나갈 수 없는 상황임을 보여주었다.

이는 모두 '발을 들여놓게 하는 미끼'이자 '발을 빼지 못하게 하는 매운 연기' 전략이다. 그리고 최종 목적은 그들이 원하는 대로 우리를 유인하는 것이다. '마케팅인데 뭐가 문제인가?'라고 반문할 수도 있겠지만, 문제는 각 사례의 상황에 따라 보이는 기만성과 강제성의 정도에 있다.

③ 시식 코너에서는 기만적 성격이 대체로 적지만, ① 자선단체와 ② 이동통신 대리점의 접근 방식에서는 예상과 다르게 일이 진행되었다는 측면에서 어느 정도 기만적 성격이 있다. 그리고 ④ 타이어 정비소는 거짓 정보를 미끼로 삼았기 때문에 매우 '기만적'이라 할 수 있다.● '강제성'에서는 ② 이동통신 대리점과 ④ 타이어 정비소의 경우 손님의 물건을 볼모로 삼기 때문에 다른 사례에 비해 더욱 사람들을 옴짝달싹 못 하게 하는 강제적 측면이 있다.

이처럼 기만성과 강제성의 정도에 따라 사람들은 크고 작은

● 타이어 정비소의 의도치 않은 재고 확인 실수를 기만적이라고 단정할 수 있는가라고 생각한 독자가 있을 것 같다. ④번 이야기는 저자의 경험담인데, 이를 뒷받침할 후속 이야기가 더 있다. 저자는 사건을 겪은 직후 다른 정비소에 연락하여 당시의 처지를 토로하고 필요한 타이어를 보유하고 있는지 단단히 확인을 한 후 다시 차를 견인해서 방문했다. 그러나 어이없게도 첫 번째 정비소와 똑같은 방식으로 타이어가 없으니 더 비싼 타이어로 교체해 주겠다고 제안하였다. 집에 와서 검색해 보니 타이어 업체에서는 흔한 상술이라고들 한다. 독자 중에 비슷한 일이 생기면 주의를 당부한다.

부정적 경험을 하게 된다. 이러한 문제가 지속되고 있음에도 단기적인 실적과 성과를 위해 근절되지 않은 채 지금도 성행하고 있고, 피해는 오로지 우리의 몫이다.

온라인 문간에 발 들여놓기 – 한 달 무료 체험

온라인에서도 이러한 행태가 버젓이 성행한다. 문간에 발을 들여놓는 가장 대표적인 전략은 '한 달 무료 체험'이다. 대표적인 구독 서비스 넷플릭스와 왓챠, 멜론, 밀리의서재 등은 새로 가입하는 사용자에게 한하여 일주일에서 한 달 정도의 무료 체험을 제공해왔다. 사용자로서는 돈을 내기 전에 미리 체험해볼 수 있어 상당히 매력적이다. 이외에도 가격을 할인해주거나 반짝 행사로 쿠폰을 지급하는 식으로 사람들의 관심을 끌고 서비스의 문간에 발을 들여놓게 한다.

사용자가 해당 서비스를 미리 경험해볼 수 있도록 하는 방법은 사용자 입장에서 솔깃하고 합리적이다. 마치 관심 있는 신발을 공짜로 한 달간 신어본 후 만족스러우면 사고, 아니면 사지 않아도 되는 격이다. 이는 바로 '체험 마케팅'인데,[1] 기업 입장에서도 고객을 빠르게 유치하고 반응도 빨리 볼 수 있어서 초기 비용이 다소 들지만 많이 활용하는 것이다. 그런데 체험 마케팅 자체에는 문제가 없지만, 그것을 활용하는 방법에 기만적인 전술이 포함된 경우가 있다.

2019년 방송통신위원회는 '유튜브 프리미엄'●을 한 달간 무료 체험으로 제공한 뒤 유료로 전환하는 과정에서 사용자 의사를 적절히 확인하지 않고 진행한 점에 대해 유튜브를 조사했다.[2] 결국 2020년 유튜브는 벌금과 시정명령을 받았다. 무료 체험 후 유료로 전환할 때 사용자의 명시적인 동의 없이 진행했고, 사용자가 서비스 해지를 신청해도 그달 사용이 끝날 때까지는 강제로 사용하게 했으며, 가입 시에 부가세를 포함하지 않은 가격으로 안내했다는 점이 문제가 되었다.[3] 방송통신위원회는 유튜브 프리미엄 사용자가 서비스 구독을 해지할 경우, 곧바로 해지할 수 있게 하고 남은 구독 기간에 대해서는 환불하도록 명령했다. 이외에도 서비스 가입 화면 등에 부가세가 별도로 부과될 것이라는 사실을 명시하게 했다. 또한 무료 체험의 종료일을 명확하게 안내하고, 서비스가 유료로 전환되기 3일 전에 이메일 등으로 알려야 한다고 명령했다.[4]

131

이에 유튜브 측(Google LLC)은 '업계 관행'이었다고 해명했지만,[5] 결국은 이를 받아들여 구글 CEO 명의로 공지문을 올렸다.[6] 유튜브가 시정하겠다고 한 내용 중 서비스 해지 시 남은 기간을 산정하여 환불해주는 '부분 환불' 정책은 유튜브 프리미엄 서비스가 제공되는 30개국 중 한국에서 처음 시행한 것이다.[7]

유튜브의 항변처럼 당시 많은 구독 기반 서비스에서 이런 전략을 관행처럼 거리낌 없이 사용했다. 앞서 살펴본 두 가지 기준을 생

● 동영상을 광고 없이 시청할 수 있고, 오프라인 상태에서도 시청 가능하도록 다운로드 기능을 제공하는 유튜브의 유료 서비스이다.

각해볼 때 '서비스에 발을 들여놓을 때 충분히 이해되도록 안내를 받았는가?'에 대해서는 부가되는 금액을 제대로 전달하지 않았고, 유료로 전환할 때도 제대로 동의를 받지 않았다는 점에서 문제를 제기할수 있다. 그리고 '서비스에서 쉽게 발을 뺄 수 있는가?'라는 측면에서는 해지를 신청한 달의 마지막까지 강제적으로 사용하게 했다는 점에서 문제가 있다.

방송통신위원회의 결정으로 유튜브 프리미엄 서비스는 이제해지를 신청하면 바로 환불하고, 결제금액도 숨김없이 전달하며, 유료로 전환할 때도 미리 안내하여 사용자의 편의에 좀 더 다가서는 서비

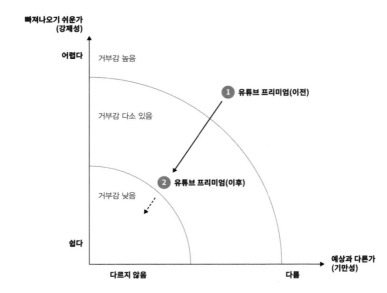

유튜브 프리미엄 서비스 이전과 이후의 거부감 변화

스가 될 수 있었다.

　유튜브에 대한 이러한 조치는 이후 다른 구독 서비스에도 적용될 것으로 보인다. 금융위원회는 구독 서비스 사용자를 보호하기 위한 조치로 관련 법규(여신전문금융업감독규정) 개정안을 의결했는데, 주요 내용으로는 무료에서 유료로 전환될 때 7일 전에 문자 등으로 고지, 영업시간 외에도 해지 신청 가능, 사용 일수나 회차에 비례한 환불, 해당 서비스 전용 포인트로 환불 제한 등이 있다.[8]

문간에 발 들여놓기 디자인

서비스 측에서는 사용자가 서비스에 많이 접속하고 이용하길 원하므로, 서비스 문간에 발을 들여놓게 하려고 디자인적으로도 큰 노력을 한다. 그래서 사용자에게 알림, 이메일, 문자 등으로 할인받을 기회를 알려주거나 구매한 제품의 간단한 리뷰를 남기라는 식의 '미끼' 메시지를 보낸다. 기대 반, 호의 반으로 막상 들어가 보면 얼마 이상 기본으로 구매해야 하고 특정 멤버십이 있어야 한다는 둥 실제로 도움이 되었던 적은 드물다.

　구글의 디자인 윤리 전문가였던 트리스탄 해리스는 '문간에 발을 들여놓는 디자인 트랩'은 사용자에게 앞으로 어떤 일이 일어날지 정확히 예측하기 어렵게 디자인되었다는 점에서 사용자를 존중하지 않는 측면이 있다고 말한다.[9] 사용자가 접하는 첫 단계에서는 마치 좋

은 제안을 하거나 부담 없는 작은 요청을 하는 것처럼 발을 들여놓게 하지만, 실상은 그렇게 좋은 제안이 아니거나 부담되는 요청인 경우가 대부분이다.

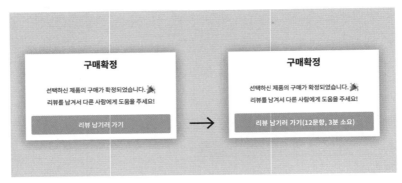

서비스가 사용자에게 어떤 것을 요청하는지 사용자가 예상할 수 있도록 디자인하는 게 좋다.

134

예를 들어 제품 구매 후 리뷰를 요청받는 경우가 많은데, 간단할 줄 알았던 리뷰가 예상보다 문항이 많거나 번거로웠던 경험이 있을 것이다. 이런 경우 '괜히 눌렀다', '낚였다'라는 부정적인 생각이 들 수 있으므로, 소요되는 시간과 문항 개수 등을 설명해주면 사용자는 미리 예상할 수 있어 존중받는다고 느낄 것이다. 할인 혜택 역시 특정 멤버십이나 얼마 이상 구매하는 고객에게 국한된다는 내용을 미리 밝히는 게 오히려 브랜드에 대한 소비자의 신뢰를 얻는 길이다.

서비스 제공자가 의도를 감추고 무리하게 유인하는 방식은 결국 사용자에게 허탈감과 부정적인 경험을 안겨줄 것이다. 단기적인

이익보다는 사용자를 진정으로 위하는 마음으로 투명하고 친절하게 서비스를 제공하는 것이 장기적으로 더 적절할 것이다.

몇 년 전까지만 해도 필요한 정보를 지금처럼 빨리 얻기는 어려웠다. 지금은 구글 덕분에 정보의 바닷속에서도 웬만한 정보는 검색 몇 번만으로 손쉽게 찾을 수 있다. 유튜브는 사용자가 좋아할 만한 콘텐츠를 미리 알아서 보여주기 때문에 검색도 필요 없다. 얼마나 매력적인가. 언뜻 보면 매우 충실하고 스마트한 비서가 곁에 있는 느낌이다. 그러나 만일 서비스 제공자가 자신들에게 이로운 정보만 선별하거나 조작해서 보여준다면 문제는 심각해진다. 우리가 접하는 정보 중 어떤 것이 진실이고 거짓인지 구별하기 어려워지기 때문이다. 심플한 디자인, 가짜 정보, 개인 맞춤형 추천 등은 보기에 따라 매력적일 수 있지만, 만들어지는 과정에서 설계자의 조작이 개입될 여지가 있어 사회적 문제로 이어지기도 한다.

매력적이지만
위험하게 만들다

13장 심플한 디자인의 이면

"모든 것은 되도록 단순해야 하지만, 그 이상으로 단순하
면 안 된다."
알베르트 아인슈타인(이론물리학자)

사용자 데이터를 간편하게 수집하기 위해 사용되었던 일괄 동의 방식. 하단에 "로
그인함으로써 이용약관 및 개인정보취급방침에 동의합니다"라고 작고 흐리게 적
혀 있다.

"인간과 좋은 친구가 되고자 하는" 인공지능 챗봇 '이루다'가 2020년 12월 출시되었다. 딥러닝 알고리즘을 기반으로 한 자연스러운 대화를 할 수 있다고 해서 큰 관심을 받았다.[1] 하지만 막상 출시되자 인공지능의 부적절한 학습으로 차별과 혐오 발언을 하는 사례가 생겨났고 결국 서비스는 20일 만에 중단되었다.● 2016년 마이크로소프트의 인공지능 챗봇 테이Tay가 잘못된 학습으로 히틀러 옹호 발언을 하는 등 논란을 일으켜 출시 16시간 만에 서비스가 중단된 사례와 매우 흡사하다. 한편 이루다의 미숙했던 소통 능력보다 더 크게 논란이 된 것이 있었는데, 바로 개발사 측에서 이루다의 학습을 위해 사용한 '데이터 수집 방법'이었다.

이루다의 개발사는 당시 '연애의 과학'●●이라는 또 다른 서비스도 운영 중이었는데, 이 서비스의 회원이 '로그인을 하면 개인정보처리방침에 모두 동의하는 것으로 간주'하고 사용자의 개인정보를 수집했다(옆의 그림 참조).[2] 이 서비스의 개인정보처리방침을 확인해보면 "신규 서비스 개발 및 마케팅 광고에 활용하겠다"라고 모호하게 적혀 있다. 자세한 내용을 알 수 없었던 사용자는 크게 개의치 않고 로그인을 했고, 서비스 측에서는 이런 방법으로 사용자의 사적인 카카오톡 대화 문장 94억여 건을 수집해 이루다 학습에 사용했다.

139

● 2022년 이루다 2.0의 베타테스트를 시작했고, 재출시를 앞두고 있다.
●● '연애의 과학'은 데이터와 심리학을 기반으로 연애 문제를 해결해주는 앱으로, 연인이나 호감 가는 상대와 나눈 카카오톡 대화를 유료로 분석해 애정도를 체크해주는 기능이 있다.

자신의 데이터가 자기도 모르게 수집되어 활용된 것을 알게 된 사용자들이 항의했지만, 서비스 측에서는 다 동의했던 사안이라 문제 될 게 없다는 입장을 취했다. 결국 개인정보보호위원회는 이를 개인정보보호법 위반 행위로 보고 개발사 측에 1억 330만 원의 과징금과 과태료를 부과하고 시정을 명령했다. 개인정보위원회는 로그인을 '모두 동의'로 간주하는 방법은 '필수' 및 '선택' 사항을 나누지 않아 현행법상 문제가 된다고 지적하고, 모호하게 적힌 약관 내용은 원래 목적에 부합하지 않다고 판단했다.[3]

'로그인을 하면 개인정보처리방침에 모두 동의하는 것으로 간주'하는 방법은 스타트업 서비스에서 간혹 보이는 사례이다. 이 방법의 문제점은 사용자에게 본인이 동의하는 내용을 명확히 파악하지 못하게 하려는 숨은 의도가 있다는 것이다. 현행법상으로는 개인정보 수집과 이용의 목적, 수집하려는 개인정보의 항목과 보유 및 이용 기간, 동의를 거부할 권리가 있다는 사실 등을 명시해야 한다. 또한 서비스 이용에 필수적인 동의와 그렇지 않은 동의 사항을 명확히 구분해야 한다고 개인정보보호법에 마련되어 있다.[4] 그런데도 기업 측에서 사용자의 로그인만으로 전체 동의를 받고 싶어 하는 이유는 바로 '심플한 디자인'으로 사람들의 눈을 가리기 위해서다.

넛지와 디폴트 디자인

2010년경 리처드 세일러Richard Thaler와 캐스 선스타인Cass Sunstein
의 저서 《넛지》가 큰 인기를 끌었다.[5] 넛지Nudge란 '팔꿈치로 쿡 찌르
다'라는 뜻으로, 부드럽게 개입하여 사람의 행동을 유도하는 방법을
말한다. 남자 변기에 파리를 그려 넣었더니 변기 밖으로 튀는 소변량
이 80% 줄었다든지,[6] 계단을 피아노 건반처럼 만들고 밟으면 소리가
나도록 바꿨더니 에스컬레이터보다 계단을 이용하는 비율이 66% 늘
었다든지,[7] 환경보호에 대한 경각심을 일깨우려고 화장지를 뽑을 때마
다 지도의 숲 면적이 줄어들게 디자인했다든지 하는 것은[8] 이제 넛지
의 단골 사례가 되었다.

이처럼 사람들에게 강제하지 않고, 슬며시 경험시켜 주는 것
만으로 생각과 행동을 긍정적으로 유도할 수 있다는 점에서 넛지는

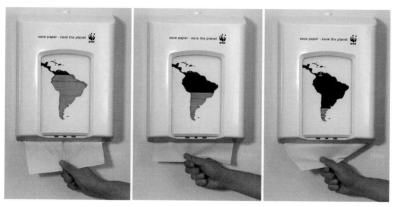

화장지를 아껴 쓰도록 유도하는 세계자연기금 WWF의 화장지 케이스 디자인

매력적인 아이디어가 아닐 수 없다. 디자인 분야에서도 사람의 행동을 부드럽게 변화시키는 디자인을 '넛지 디자인'이라 부르기도 하고, 실험적이고 기발한 넛지 관련 디자인을 많이 만들어내기도 했다.《넛지》에서는 넛지 아이디어를 활용하면 기관이나 정부의 정책을 실행하는 데도 큰 효과를 볼 수 있다고 한다. 예를 들어 공공정책에 넛지 개념을 도입하면 저축을 늘리고, 에너지 소비를 줄이고, 의료보험 혜택을 늘리고, 더 좋은 세상을 만들 수 있다는 것이다. 여기에서 중요하게 등장하는 개념이 '디폴트Default'이다. 디폴트란 '기본 설정'을 뜻하는 용어로, 이를 어떻게 설정하느냐에 따라 사람의 행동과 결정에 큰 차이가 생길 수 있다.

이를 잘 보여주는 사례가 바로 (운전면허 등록 시 답하게 되는 문항인) 장기기증에 대한 것이다. 한 연구에서[9] 문화가 비슷하지만 장기기증률이 대조적인 나라들이 있다는 사실에 주목했다. 예를 들어 덴마크는 4%지만 스웨덴은 86%였고, 독일은 12%지만 오스트리아는 100%에 가까웠다. 또한 네덜란드는 26%지만 벨기에는 98%였다. 이렇게 큰 차이가 난 배경에는 다름 아닌 장기기증 여부를 묻는 문구에 있었다.

장기를 기증할 의사가 있다면 이 네모에 표시하십시오. □

운전면허를 등록하려고 서류를 작성하는데, 이와 같은 문항이

있다면 당신은 어떻게 답하겠는가? 장기를 기증하는 것은 죽고 나서 자신의 몸을 어떻게 처리할지를 다루는 내용이기 때문에 가벼운 사안이 아니다. 가족의 의사도 물어봐야 하고, 평소에 이런 생각을 해본 적이 있어야 답할 수 있는 문제다. 많은 사람이 답할 준비가 되지 않았기 때문에 당장 결정하기를 미루고 체크하지 않는다.

장기를 기증할 의사가 없다면 이 네모에 표시하십시오. ☐

이 문항은 앞선 문항과 한 글자만 다르다. 이 문항에는 다르게 답했을까? 사람들은 역시 비슷한 이유로 어떤 결정이 맞는지 망설이다가 골치가 아파서 체크하지 않는다. 결국 어떤 상황에서든 사람들은 기본 설정 쪽(디폴트)으로 결정이 기우는 심리가 있기에 비록 한 글자 차이지만 나라 간의 장기기증률 차이가 크게 났던 것이다. 각 나라에서 어떤 문항을 보여줬을지는 짐작이 갈 것이다.

143

기만적인 '심플한' 디자인

앞서 소개한 '이루다' 사건에서처럼 '로그인을 하면 개인정보처리방침에 모두 동의하는 것으로 간주'하는 방법은 사용자 입장에선 고민해야 할 부분을 줄여주기 때문에 심플하고 편하다. 예를 들어 동의해야 하

는 내용을 하나하나 점검해보거나, 동의하지 않았을 때 어떤 일이 벌어지는지 고민하지 않아도 되므로 사람들은 당장 불편한 것이 없으면 그냥 넘겨버린다.

'디폴트'를 활용한 디자인은 사실 말이 좋아 행동을 부드럽게 유도하는 것이지, '악용'되면 사람을 기만하는 측면이 적지 않다. '자신도 모르게 내려지는' 결정이 당장은 편하고 심플할지 모르나, 그것이 어떤 의미가 있는 것인지는 정작 모르기 때문에 사람을 조종하는 측면이 있다. 그리고 사람들은 자신에게 어떤 선택지가 있는지 온전히 보기도 어렵다. 따라서 가장 큰 논란은 선택권과 자율성을 침해할 수 있다는 것이다.[10]

장기기증에 디폴트 디자인을 사용하면 정부 입장에서는 동의를 많이 얻어내고, 장기가 필요한 사람에게는 큰 도움을 줄 수 있어 언뜻 바람직하고 효과적인 듯 보인다. 하지만 장기를 내어주는 사람은 어떨까? 예기치 못한 큰 교통사고를 당했을 때 귀중한 장기를 내어줄지 말지를 선택하는 것은 매우 중요한 결정이다. 그런 만큼 이렇게 사람들의 눈을 가리는 식이 아닌, 정중하고 진지하게 요청하는 것이 더 적절한 방식이 아닐까?[11]

앞서 소개한 자동재생(8장)과 알림(9장) 등도 비슷한 경우로, 사용자에게 꼭 필요한 기능이 아닐 수 있음에도 서비스 입장에서는 큰 이득이 되고 편리한 기능이라 생각하기 때문에 논란이 있어도 디폴트로 방치한다. 이에 더하여 디폴트 기능을 해제하기 어렵거나 아예 불가능하게 만들면, 서비스 측이 원하는 효과는 배가된다. 심플한 디자

서비스 측에 유리한 기능은 대개 사용자의 의사와 상관없이 미리 기본 설정으로 되어 있고, 사용자가 이를 바꾸기는 번거롭고 어렵다.

인을 설계하는 사람•은 '편의성'과 '효율성', '공동의 선'을 강조하며 정당성을 부여하지만, 그것이 진정 누구를 위한 것인지는 생각해볼 필요가 있다.

• 《넛지》에서는 선택설계자 Choice Architect라고 부른다.

더 나은 디자인 설계를 위해

이러한 논란이 이어지자 《넛지》의 저자 리처드 세일러는 〈뉴욕타임스〉에 간결한 가이드라인 세 가지를 소개했다.[12] 첫 번째는 투명성이다. 사람들이 취할 선택권과 선택을 위해 알아야 하는 정보 등을 최대한 투명하게 제공해야 한다. 두 번째는 빠져나오고 싶을 때 언제든 쉽게 빠져나올 수 있어야 한다. 온라인이라면 더욱 간편하게 디자인되어야 한다. 세 번째는 유도된 행동으로 그 사람의 삶이 더 나아졌다고 믿을 만한 근거가 있어야 한다.

이 세 가지 측면에서 보았을 때 '이루다' 사건은 모두 충족되지 않는다. 사용자의 데이터를 어떻게 사용할지 명시하지 않았고, 데이터 수집을 거부할 방법을 따로 제공하지 않았으며, 결국 개인 데이터가 불법으로 활용되었을 뿐 개인에게 이득이 되는 부분은 없었다.

'자동재생'과 '알림'의 경우에도 이 기능을 거부할 선택권이 있는지, 어떻게 거부할 수 있는지 투명하게 보여주지 않는다는 점에서 첫 번째, 두 번째 기준에 충족되지 않는다. 사용자의 편의에는 다가갔지만, 각각 '중독'이나 '방해'로 이어지는 부정적인 부분이 있어 세 번째 기준 역시 문제가 될 수 있다.

'심플한 디자인'은 사용자의 인지 부하를 줄이고 편의를 높여주며, 설계자에게도 효율적이고 유용하다. 하지만 악용되면 사용자를 기만하는 부분이 있는 만큼 사용자의 선택권을 제약하지 않는 방향으로 주의 깊게 설계되어야 한다. 이 과정에서 효율성이 떨어지는 상황

이 생긴다면, 충분한 논의를 거쳐 모두가 공감할 수 있는 방향을 제시하는 것이 디자이너와 설계자의 중요한 역할이다.

14장 가짜 정보는 왜 매력적인가

"사기가 판을 치는 시대에는 진실을 말하는 게 혁명이다."
조지 오웰(작가)

울릉도 인근에서 보물을 가득 실은 채 침몰했다고 전해지는 돈스코이호

2018년, 어린 시절 영화나 소설에서나 나올 법한 '보물선'에 대한 뉴스가 화제가 되었다. 이야기는 1905년으로 거슬러 올라간다. 러일전쟁 당시 150조 원에 달하는 금괴를 실은 러시아의 '드미트리 돈스코이'호가 울릉도 인근을 지나다 일본 함정에 포위되었는데, 배를 일본군에 넘겨줄 수 없다고 판단한 함장이 일부러 돈스코이호를 침몰시키고 울릉도로 선원들을 피신시켰다는 것이다. 이 미스터리하면서도 흥미로운 이야기는 기록으로도 일부 남아 있고, 울릉도로 피신한 러시아 선원들을 만났다는 주민들의 목격담도 있어 세간의 관심을 받았다. 세월이 흘러 2018년 신일그룹이라는 업체가 돈스코이호를 인양하겠다는 계획을 발표하고 투자자를 모집했다.

150조 원 상당의 금괴가 정말 남아 있을지 모를 이 침몰선 뉴스에 뜨거운 관심이 쏠렸고, 많은 사람이 투자에 동참했다. 문제는 이 배에 막대한 양의 금괴가 정말 실려 있었는지, 그리고 지금까지 남아 있는지도 불확실할 뿐 아니라 수심 400미터에서 침몰된 6000톤급의 배를 인양하는 일이 매우 어렵다는 것이었다. 그런데도 신일그룹 측은 문제없다는 태도를 보였고, 투자금도 600억 원대까지 모았다고 알려졌다. 많은 사람의 관심을 받게 되자, 신일그룹에 대한 여러 의혹이 쏟아져 나오기 시작했다. 예를 들어 처음에 보물선의 가치가 150조 원이라고 발표했으나 이후 정확한 액수를 밝힐 수 없다고 말을 바꾼 점, 영화 〈타이타닉〉의 사진과 한국해양과학기술원의 촬영 사진을 돈스코이호 탐사 사진으로 무단 사용한 점,[1] 신일그룹이 돈스코이호 인양 계획을 발표하기 한 달 전에 설립된 업체라는 점, 신일그룹이 발행한 가상

화폐(신일골드코인)에 투자해야 했다는 점, 다단계식으로 투자자를 모았다는 점, 투자자가 원하면 언제든 투자금을 환불해주겠다고 공지했지만 제대로 이뤄지지 않은 점[2] 등을 꼽을 수 있다.

결국 수많은 의혹으로 신일그룹은 수사를 받게 되었고, 이 사업을 기획한 핵심 관계자들이 징역형을 받았다. 이는 가짜 정보로 사람들을 현혹한 다음 투자금을 모아 한몫 챙기려 했던 대표적인 사건으로 남았다.[3]

가짜 정보, 얼마나 심각한가

150

사람들은 허위 정보와 가짜 뉴스를 어디에서 접할까? 한국언론진행재단의 보고서에 따르면 소셜미디어 이용자의 83.5%는 소셜미디어로 뉴스를 접하고, 이 중 77.2%가 허위 정보를 접한다. 허위 정보가 주로 확산되는 소셜미디어는 유튜브(58.4%), 카카오톡(10.6%), 페이스북(8.0%), 온라인 카페(6.7%), 트위터(5.0%) 순이었다.[4]

가짜 뉴스의 실제 건수를 추정하기는 어려우므로 실제 기사의 1% 정도로 가정하고 경제적 피해 규모를 추정한 결과, 연간 30조 900억 원 수준으로 나타났다. 이는 명목 GDP의 1.9%에 해당하는 액수다.[5] 소셜미디어의 영향력이 커지면서 2016년에는 페이스북에 올라오는 가짜 뉴스와 정보의 확산이 미국 대선에까지 큰 영향을 미쳤고, 이에 대한 비판 여론이 거세지자 페이스북과 구글 등은 가짜 뉴스와의

전쟁을 선포하기도 했다.[6]

문제는 가짜 정보의 파급력 때문

가짜 정보는 사실을 전하는 뉴스보다 6배 더 빠르게 전파된다는 연구 결과가 있다.[7] 그리고 거짓이 포함된 트윗은 그렇지 않은 트윗보다 70% 더 많이 리트윗이 된다.[8] 가짜 정보는 애초에 의도를 가지고 '그럴듯하고 호기심을 자극하는' 내용으로 만들어진다. 이를 퍼 나르기 쉽도록 디자인된 SNS에 업로드하면 순식간에 (누가 시키지 않아도) '사용자' 사이에 퍼지게 된다.[9]

SNS에서 가짜 정보가 들불처럼 번지는 이유는 이를 만들어 올리는 사람과 이를 퍼 나르는 사람이 '자극적'인 정보로 사람들의 관심을 끌고, '좋아요'와 '구독 수'를 올리는 시스템이기 때문이다.[10] 소셜미디어 관련 연구를 해온 시난 아랄Sinan Aral MIT 교수에 따르면, 가짜 정보의 '새로움'은 사람들을 놀라게 하거나 분노하게 한다. 이런 새로움이 포함된 가짜 정보를 소셜미디어에 올리면, 온라인 속에서 '사회적 지위'가 높아지고 이를 원하는 다른 사람에게 공유되어 계속 퍼지게 된다. 다시 말해 가짜 정보의 확산은 분노와 놀라움의 확산이라는 것이다.[11]

가짜 정보가 판 치는 이유

비영리 팩트체킹 기관인 풀팩트의 편집자이자 언론인인 톰 필립스Tom Phillips는 《진실의 흑역사》에서 가짜 정보가 만들어지고 퍼져나가는 원인을 다음과 같이 설명한다.

진위 확인의 어려움(귀찮음)

16세기 탐험가들이 남아메리카 최남단 파타고니아에 키가 12척인 거인족이 산다고 떠벌릴 수 있었던 건 그것을 확인하기가 매우 어려운 상황이었기 때문이다. 가짜 뉴스가 만들어지더라도 대부분 사람은 소비만 할 뿐 그것의 진위를 확인해보려는 노력은 하지 않기 때문에 빨리 퍼질 수 있다.

가짜 정보의 순환 고리

여러 사람에게 퍼지면 집단지성으로 진위를 가려낼 가능성이 커지기도 하겠지만, 오히려 그 반대일 수도 있다. 예를 들어 미심쩍은 투자 정보라고 생각했는데, 이 사람 저 사람 다 똑같은 이야기를 한다면 그 정보에 대한 신뢰가 높아질 것이다. 이처럼 같은 내용을 여러 사람 또는 여러 매체를 통해 반복해서 듣는다면 진위에 대한 의심을 거두게 된다.

확증편향

자신의 신념에 맞게 생각하고 행동하는 경향을 뜻한다. 이는 '보고 싶은 것만 보고, 듣고 싶은 것만 듣는' 경향인데,[12] 가짜 정보에 쉽게 현혹되는 사람은 이런 확증편향이 강하다.

일관성의 원칙(인지부조화)

설사 정보가 허위였음이 밝혀지더라도 사람들은 자신의 생각이 잘못되었음을 쉽게 인정하지 않는다. 정보가 가짜임을 인정하는 건 자신의 오류를 인정하는 것이고 때로는 신념을 바꾸는 것이기도 하다. 그리고 자신이 가짜 정보를 퍼 나른 사람 중 하나였다면 자신도 일종의 공범인 셈이므로 쉽게 인정하지 않으려는 경향을 보인다.

그리고 앞서 소개한 바와 같이 SNS에서 '좋아요'나 '구독 수'를 높이기 위해 최대한 자극적인 콘텐츠를 찾는 과정에서 가짜 정보가 많이 양산되고 빠르게 퍼지는 것도 주요 이유 중 하나다.

가짜 정보의 디자인

어설픈 가짜 정보는 시각디자인적으로 언뜻 봐도 비전문성이 드러나는 경우가 많다. 텍스트 음영이 낮아 가독성이 좋지 않거나, 자간과 행간, 서체 정렬 등에서 교정이 필요해 보이거나, 너무 많은 서체를 사용

한다. 기사에 사용하는 사진은 일반적으로 화질이 낮거나 다른 곳에서 도용하곤 한다. 정치 뉴스는 특정 정치인에 대한 감정 표현 등을 노골적으로 드러내기도 한다.[13]

그러나 작정하고 가짜 뉴스를 진짜 뉴스처럼 디자인하면, 언뜻 봐서는 구별하기가 쉽지 않은 경우도 많다. 공인된 취재원을 인용하고, 인용부호를 그럴듯하게 쓰며, 뉴스의 제시 형태와 서술 형식을 그대로 사용한다.[14] 이렇게 사실성을 확보하면서도 기존 언론보다 일탈성을 돋보이게 하는 가짜 뉴스를 제작해 진짜 뉴스보다 주목도를 높이는 것이다.[15]

어설픈 허위 정보 디자인

가짜 뉴스 콘텐츠 89개를 분석한 연구에[16] 따르면, 모두 전통적인 뉴스와 유사한 방식인 '저널리즘 양식'의 형태로 콘텐츠를 구성한 것으로 나타났다. 실제 뉴스에서 많이 쓰이는 푸른색 배경과 구도를 사용했으며, 화면 상단 혹은 배경에 프로그램 제목, 하단에 해당 콘텐츠 제목을 보여준 점, 진행자와 보조 진행자의 바스트 샷을 화면 중앙에 배치한 점 등이 비슷했다. 또한 가짜 뉴스의 과반은 정보 출처를 밝히며 신빙성 있는 기사처럼 보이도록 노력했다.

내용상으로 봤을 때는 의혹·고발, 위기·위험, 갈등 등이 뉴스 프레임의 대부분을 차지했고, 기사의 정서는 분노와 불안, 공포가 많이 나타났다. 긍정과 중립의 논조는 나타나지 않았고 모두 부정적인 논조로 제작되어, 자극적인 기사 위주가 대부분이었다. 이들 기사에 형성된 여론을 분석한 결과, '좋아요'는 3만 5443개인데 '싫어요'는 80개에 그쳐 극명한 차이를 보였고 가짜 뉴스로 판명된 이후에도 해당 게시물이 꾸준히 소비되고 있었다.

이처럼 무분별하게 양산되는 가짜 정보의 피해를 막을 수 있는 다양한 지침이 나오고 있다. 사용자도 정보를 그대로 받아들이기보다는 경각심을 느끼고 바라보는 자세가 필요하다. 이를 위해 먼저 정보의 출처를 확인하는 것이 중요하다. 어디에서 온 정보인지, 출처가 신뢰할 만한 곳인지 등을 확인해봐야 한다. 출처가 확실하지 않다면 누가 그 정보를 전달했는지 살펴본다. 전달 매체가 어떤 언론사인지, 전달하는 작성자는 믿을 만한 기자인지 살펴보고, 의심된다면 함부로 공유하지 말고 몇 군데 더 찾아보는 것이 좋다. 또한 자신이 과

도하게 선입견을 품고 정보를 바라보고 있지 않은지 점검해보는 것도 중요하다.[17]

가짜 정보의 피해를 막기 위한 노력

이러한 노력의 결과로 긍정적인 변화도 일어나고 있다. 2019년 인스타그램이 발표한 '거짓 정보 피드백 옵션'도 그 일환이다. 외부 팩트체크 기관(14개국, 25개 파트너사)이[18] 의심스러운 정보를 독립적으로 평가한 후 거짓으로 판정하면, 해시태그를 제거해 검색 결과에 나오지 않게 한다. 또한 경고 레이블과 허위 정보 이유를 보여줌으로써 가짜

156

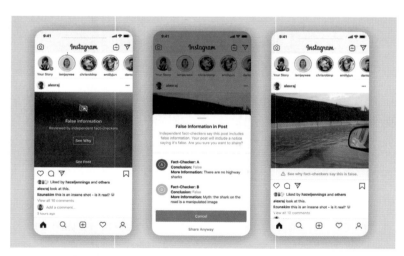

외부 팩트체크 기관의 평가 결과를 활용하는 인스타그램

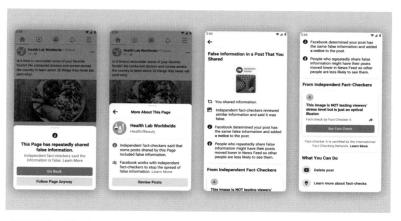

페이스북은 허위 정보로 의심되는 게시물을 올리거나 공유하는 사람에게 팩트체크 결과를 보여주며 경고한다.

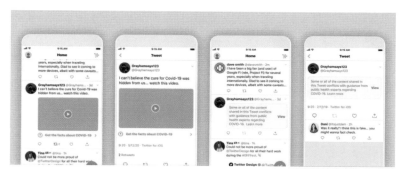

트위터는 허위 정보로 의심되는 게시물에 "OO에 대한 사실을 확인하시오"라는 레이블과 링크를 제공한다.

정보가 무분별하게 배포되는 걸 막으려고 노력한다.[19]

 페이스북은 기존에 의심스러운 게시물이 있으면 '논쟁 중Disputed'이라는 태그를 달아 사용자에게 주의를 당부했지만, 이 방

법이 가짜 정보를 줄이는 데 제 역할을 하지 못하자 2017년 중단했다. 이후 2021년, 페이스북은 잘못된 정보를 반복적으로 공유하는 사람에게 좀 더 강한 조치를 하겠다고 발표했다. 사람들이 가짜 뉴스 게시물을 좋아하거나 팔로우하려고 하면 앞서 소개한 팩트체크 기관의 평가 결과를 근거로 경고하는 식이다. 물론 가짜 뉴스를 올리는 사람에게도 경고한다.[20]

트위터 역시 2020년 허위로 의심되는 트윗에 레이블을 넣는 기능을 도입했다. 예를 들어 코로나19와 관련하여 잠재적으로 유해하고 오해의 소지가 있는 정보가 포함된 트윗에 "○○에 대한 사실을 확인하시오"라는 레이블과 링크를 제공해준다. 트위터는 정보를 '허위일 수 있는', '논쟁의 여지가 있는', '확인되지 않은' 등으로 구분해 조치한다.[21]

유튜브도 최근에 사람들이 특정 용어를 사용해 검색을 수행할 때 사실 확인을 표시하는 정보 패널 기능을 확대하기로 결정했다. 이 기능은 신뢰할 수 있는 출처 링크를 제공해 사용자가 해당 콘텐츠의 게시물을 좀 더 객관적으로 바라보고 소비할 수 있도록 돕는다.[22] 이는 현재 몇몇 국가에서만 시행되고 있다. 유튜브는 허위 정보가 가장 많이 올라오고 사람들을 현혹하는 주요 플랫폼으로 알려졌지만, 허위 정보를 줄이려는 노력을 충분히 기울이지 않는다고 여러 매체가 지적하고 있다.[23]

왓츠앱은 허위 정보가 전파되는 것을 줄이기 위해 전달받은 메시지의 이미지와 텍스트를 역으로 검색할 수 있는 새로운 기능을 출

유튜브는 허위 정보를 검색할 때 사실 확인을 표시하는 정보 패널을 제공한다.

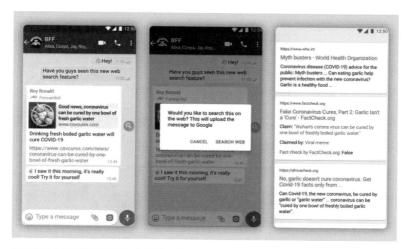

와츠앱은 허위 의심 정보를 전달받은 사용자에게 검색할 수 있는 기능을 제공한다.

시했다. 메시지 오른쪽의 돋보기 버튼을 클릭하면, 웹에서 메시지를 바로 검색해 자주 전달되는 메시지가 정확한 정보인지 간단하게 확인할 수 있다.[24]

이외에도 허위 정보와 가짜 뉴스를 줄이기 위한 인공지능 기술도 도입되어 발전하고 있다. 인공지능 기술은 기사 빅데이터를 분석해 허위 정보의 패턴을 찾고, 각 기사의 신뢰성을 평가하는 방식으로 구동된다. 기존 SNS 플랫폼(페이스북, 와츠앱, 트위터 등)과 연계된 확장 프로그램을 통해 잘못된 정보에 대해 경고하기도 한다.[25]

2020년 영국 셰필드 대학의 연구진은 인공지능을 활용해 소셜미디어에(트위터) 허위 정보를 올리기 전 예측할 수 있는 알고리즘을 개발했다고 발표했다. 연구에 따르면 이런 사용자는 주로 개인적인 내용보다 정치나 종교 위주로 트윗을 올리고, 신뢰할 수 없는 출처와 무례한 언어를 많이 쓰며, 정확도는 79.7%다. 연구진은 AI 예측 알고리즘이 허위 정보의 확산을 막아줄 것으로 기대하고 있다.[26]

이와 같이 대안이 꾸준히 제시된다고 해도, 온라인을 통한 소통량이 많아짐에 따라 가짜 뉴스를 완전히 근절하기란 쉽지 않다. 무엇보다 중요한 것은 제작자와 사용자 양쪽 모두를 포함한 사람들의 가짜뉴스를 대하는 태도이다.

SNS 플랫폼과 콘텐츠 제작자는 책임의식과 윤리의식을 가지고 가짜 정보 양산을 막는 노력을 지속해야 한다. 그리고 정보를 소비하는 사용자는 정보에 대해 무분별하게 수용하기보다는 가짜 정보를 판별하려고 노력할 필요가 있다. 이런 노력이 없다면 가짜 정보는 다

음 장에서 살펴볼 '사용자 맞춤형'이라는 매력적인 모습으로 다가와 우리를 현혹하고 조종하는 위협적인 존재가 될 것이다. 이에 대해서는 다음 장에서 좀 더 살펴보기로 하자.

15장 내가 지금 하고 있는 생각은 내 생각일까

"알고리즘은 당신보다 당신에 대해 더 잘 알고 있다."
그자비에 아마트리아인(넷플릭스 AI 전문가)

162

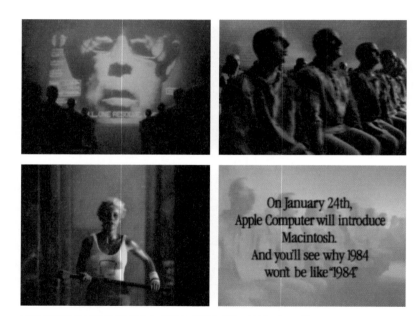

조지 오웰의 《1984》를 모티브로 제작된 애플의 매킨토시 광고(1984)[1]

남루한 차림의 노동자들이 빅브라더의 연설을 경청하고 있다.

우리는 오늘 정보 정화 지령의 영광스러운 1주년을 축하하기 위해 이 자리에 모였습니다. 우리는 처음으로 노동자가 인정받고, 악의 세력으로부터 보호받을 수 있는 이데올로기의 토대를 마련했습니다. 우리의 사상 통일은 어떤 다른 세력보다 강력합니다. 우리는 하나의 결의와 대의로 뭉쳤기 때문입니다. 우리의 적은 파멸할 것이고, 우리는 승리할 것입니다!

연설이 절정으로 치닫고 있을 무렵, 해머를 든 여성이 연설장 안으로 뛰어들어 온다. 곤봉을 든 경찰들이 무서운 기세로 쫓아 들어오지만 한발 늦었다. 여성은 빅브라더에게 해머를 던지고 빅브라더는 파괴된다. 그리고 이런 자막이 나온다.

애플이 매킨토시를 출시합니다. 이제 1984년이 왜 '1984'와 같지 않을지 알게 될 것입니다.

'빅브라더'가 우리를 감시하고 있다

조지 오웰George Orwell의 《1984》를 모티브로 제작한 이 광고는 당시 영화 〈에일리언〉, 〈블레이드 러너〉 등으로 유명했던 리들리 스콧Ridley

163

Scott이 감독했다. 1984년 슈퍼볼 시즌에 단 한 차례 방영했을 뿐이지만, 지금까지 회자되는 광고이다. 칸 광고제 그랑프리 수상, 세계광고주연맹WFA 명예의 전당에 오르는 등 광고계의 전설로 남아 있다. 원작인 소설 《1984》는 1984년을 미래로 상정했을 만큼 오래전에 쓰였는데, 막상 실제로 1984년이 되었을 땐 사람들을 일거수일투족 감시하고 통제하는 '빅브라더'●라는 존재가 크게 공감받지 못했다.

그로부터 세월이 흘러 40여 년이 지난 지금 조지 오웰의 소설은 많은 곳에서 회자되며, 빅브라더가 현대사회에서 사람들을 감시하고 통제한다고 말한다. 거리의 CCTV는 우리의 일거수일투족을 모니터링하고, 집을 포함한 건물 내부의 보안용 카메라도 우리 일상을 기록으로 남긴다. 컴퓨터와 휴대전화의 카메라와 마이크도 안전하지 않고, 대부분의 앱과 웹사이트는 우리가 사용 중에 남기는 데이터를 수집한다. 음성으로 사용자와 소통하는 음성 인식 가상 비서는 항상 우리 말을 듣고 있다. 이렇게 모인 데이터는 엄청난 양이기 때문에 데이터를 가진 기업은 생각보다 우리에 대해 많은 것을 안다. 여기에 빅데이터를 분석하는 인공지능 기술까지 연결되므로 데이터를 가진 자들이 결국 우리 자신보다 우리를 더 잘 알고 있다.[2]

● 조지 오웰의 소설 《1984》에 등장하는 최고권력자로, 텔레스크린을 이용해 사람들을 감시하고 통제한다.

왜 우리를 감시하는가 - 마케팅과 수익

"데이터는 새로운 석유이다Data is the new oil"라는 표현을 많이 사용한다.[3] '석유'를 가진 나라가 부와 힘을 가졌던 시대가 있었던 것처럼, 현대는 '데이터'가 그 역할을 대신한다. 데이터를 통해 개개인에 대한 수많은 정보들, 예를 들어 무엇에 관심이 있는지, 어떤 사람을 만나는지, 어떤 생활 패턴이 있는지, 어떤 성격인지, 지금 어디에 있고 뭘 찾고 있는지 등을 알 수 있다.

　　서비스 제공자가 개별 사용자에 대해 잘 이해한다면 사용자에게 맞춤형 서비스를 제공할 수 있고, 이는 사용자에게도 유용하고 편리할 것이다. 마치 미용실에서 고객의 취향을 잘 아는 헤어디자이너가 자세한 설명이 없더라도 알아서 머리 스타일을 잘 잡아주면 만족스러운 것과 같다. 실제로 유튜브, 인스타그램, 스포티파이, 틱톡 등에서는 좋아할 만한 콘텐츠를 알아서 보여주기 때문에 사용자는 쉽고 빠르게 소비하며 만족스러운 경험을 할 수 있다. 이에 익숙해진 상황에서 만약 맞춤형 기능이 없는 서비스를 사용한다면 대다수 사용자가 불편함을 느낄 것이다.

　　서비스 제공자가 사용자 데이터를 수집하는 가장 큰 목적은 마케팅과 수익 때문이다. 사용자에 대해 잘 이해한다는 것은 그만큼 사용자에게 파고들 틈을 많이 안다는 말과 같다. 언제 알림을 보내면 확인할 가능성이 큰지, 무슨 광고를 내보내면 외면당하지 않을지, 어떤 물건을 사게 할 수 있을지, 어떤 뉴스를 좋아하는지, 사용자에게서

다양한 버전의 넷플릭스 섬네일

수집한 수많은 데이터를 분석해 충분히 예측할 수 있는 내용이다.

온라인 쇼핑몰에서 어떤 상품을 검색해서 관심 있게 봤는데, SNS 피드에 그 상품의 광고가 뜨는, 소름 끼치는 경험을 해본 적이 있을 것이다. 사용자가 어떤 사이트를 방문하고 어떤 것을 클릭했는지에 대한 데이터가 '쿠키'●로 남아 있는데, 이를 서비스 측에서 참고해 맞춤형 광고를 보낸 것이다. 그뿐 아니라 사용자가 지금 어디에 있는지, 뭐가 필요한지 등을 추적해서 적재적소에 맞는 콘텐츠를 제공하기 위해 고군분투한다. 구글의 전 CEO 에릭 슈미트Eric Schmidt는 사용자가 뭘 보고 싶어 하는지 예측하는 프로그램을 만들고 싶다고 밝혔고,[4] 페이스북뿐 아니라 〈뉴욕타임스〉를 비롯한 많은 뉴스 웹사이트도 사용

● 사용자가 웹사이트에서 활동한 이력 등을 저장한 정보. 자동 로그인이나 개인 설정 유지 등 편리한 점도 있지만, 사용자를 지나치게 추적하는 광고 등으로 악용될 소지가 있다.

자의 특별한 관심이나 욕구에 맞춰 헤드라인을 올린다. 넷플릭스는 사용자가 어떤 영상을 주로 보는지, 어떤 장면을 특별히 좋아하는지, 어떤 스타일의 배우와 감독을 좋아하는지 등을 세밀하게 분석해 사용자의 구미를 당길 수 있는 섬네일을 제공한다(앞의 그림 참조).[5]

　　사용자도, 서비스 제공자도 다 만족스러우니 언뜻 큰 문제는 없어 보인다. 그러나 사용자의 데이터를 수집하는 과정과 사용자에게 맞춤형으로만 정보를 제공했을 때 나타나는 현상, 그리고 사용자 데이터를 악용할 경우 다음과 같은 문제가 발생할 수 있다.

프라이버시와 감시

데이터를 수입하는 과정에서부터 문제의 소지가 있다. 서비스 측에서 데이터를 수집하려면 사용자의 동의를 필수적으로 얻어야 한다. 그러나 많은 경우에 '디폴트' 방식(13장 참조)이나 깨알 글자의 긴 약관(17장 참조), 눈속임을 일으키는 디자인(20장 참조) 등 사용자를 기만하는 수법으로 동의를 얻어낸다.

데이터가 수집된 이후에도 데이터를 제공한 사용자는 이를 확인하거나 접근할 권리가 없다. 수집된 데이터를 삭제해달라고 요구할 방법도 없다. 그리고 어떤 방식으로 활용되는지도 영업비밀에 가려 투명하지 않다. 지나가듯 클릭했던 한 번의 동의로 사용자의 일상에 대한 많은 것이 기업에 매일 공유되는 셈이어서 프라이버시 문제가 불거질 수 있다.

생각의 편향과 사회의 양극화

서비스 제공자는 데이터를 기반으로 사용자가 혹할 만한 것을 잘 알고 있어 그런 콘텐츠만 선별해 사용자의 취향을 저격한다. 사용자는 기존에 시간을 들여 찾아야 했던 콘텐츠를 알아서 보여주니 매력을 느끼고, 서비스 측은 사용자가 서비스를 계속 이용해서 좋다. 사용자는 서비스가 제공하는 콘텐츠에 점점 익숙해지고 길이 든다. 제공되는 콘텐츠만으로도 흥미로운 것이 많아 사용자 본인이 직접 검색하는 시간이 줄어든다.

이런 식으로 많은 정보를 접한 사용자는 자신이 보고 있는 정보가 편향되었다는 사실을 인식하기 어렵다. 왜냐하면 서비스 제공자가 '충분히 많은' 정보를 제공하는 것처럼 느껴지고, 이것이 '자신의 관심사에 따라 추려진 일부분'이라는 느낌이 들지 않기 때문이다. 사용자는 점점 자신의 관심사 안에만 갇히게 되고, 그것이 세상의 전부라고 생각하는 '필터버블'● 현상이 나타난다.

이는 비단 사람들이 우물 안 개구리가 되고 있다는 개인의 문제를 넘어서는 것이다. 점점 서로 다른 버블에 갇히면서 서로의 생각을 이해하지 못하는 양극화 현상으로 이어질 수 있다. 현대사회의 문제로 언급되는 세대 간이나 젠더 간 갈등, 다른 부류의 사람을 향한 혐오가 점점 극심해지는 것도 이 필터버블과 관련이 깊다.[6]

● 서비스 제공자가 사용자에게 맞춤형 정보만 선별적으로 보여줘 사용자가 자신의 관점에 갇히는 것으로, 엘리 프레이저Eli Pariser의 저서 《생각 조종자들》에서 처음 소개된 개념이다.

대중의 생각과 행동을 조종

빅브라더의 대표적 사례가 '케임브리지애널리티카Cambridge Analytica' 사건이다. 2018년 케임브리지애널리티카라는 회사가 페이스북 사용자의 데이터를 무단으로 대량 수집한 뒤 정치적으로 활용했다는 폭로가 나오면서 사회적으로 큰 파장을 일으켰다. 사용자 데이터를 통해 개개인이 무엇을 좋아하는지 알기 때문에 이를 정치적으로 악용하면 무서운 무기로도 활용될 수 있다. 여기에 각 사용자의 입맛에 맞는 가짜 뉴스(14장 참조)까지 더해진다면 사람들의 생각을 마음대로 조종하고, 나라의 명운이 걸린 대선 같은 주요 결정에까지 영향을 끼칠 수 있다.

정치 캠페인 광고뿐 아니라 유튜브 영상이나 SNS의 뉴스피드, 구글의 검색 결과 등 인터넷에서 보는 많은 것이 느낌적으로는 우리가 선택하고 결정한 것 같지만 실상은 서비스 제공자의 알고리즘과 필터링을 거쳐 나온 것들 중에서 우리가 선택하는 것이다. 이 알고리즘은 서비스 제공자의 설계이므로, 그들이 어떤 의도를 품고 있느냐에 따라 우리 생각도 영향을 받을 수 있다.

169

기업과 법적 노력

사용자 데이터 수집과 맞춤형 정보 제공의 부작용에 대한 우려가 계속되자 기업들은 이런 우려를 해소하려는 시도를 이어가고 있다. 정부

기관에서도 기술 발전과 규제 사이에서 고민하면서 문제를 최소화하기 위해 노력하고 있다.

트위터의 스파클 기능

트위터는 뉴스피드에 추천 알고리즘을 적용할지 말지에 대한 선택과 전환을 사용자가 쉽게 할 수 있도록 우측 상단에 스파클Sparkle 버튼을 추가했다.[7] 알고리즘에 따라 편협해지는 것을 원하지 않는 사용자라면 단순하게 '시간순'에 따라 게시물이 올라오도록 설정할 수 있다.[8] 이는 서비스 측이 제공하는 피드를 사용자가 수동적으로 받게 하기보다는 조금이나마 제어권을 주었다는 점에 의의가 있다.

170

뉴스피드 정렬 방식을 사용자가 제어할 수 있는 트위터의 '스파클' 기능

덕덕고

우리가 쓰는 검색엔진은 사용자에게서 수집한 쿠키 등의 데이터를 기반으로 사용자가 관심 있어 할 만한 검색 결과를 보여준다. 따라서 서로 다른 곳에 사는 사람, 정치 성향이 다른 사람, 관심사가 다른 사람은 동일한 키워드로 검색해도 다른 검색 결과가 나올 수 있다. 사용자가 보고 싶어 하는 결과만 보여줘서 생기는 폐해를 막기 위해 '덕덕고Duckduckgo'는[9] 쿠키 등 사용자 데이터를 전혀 반영하지 않은 검색엔진을 제공한다. 덕덕고의 현재 점유율(2.53%)로만 봤을 때는 구글(87.33%)과 마이크로소프트 빙(6.43%), 야후(3.3%)에 밀리지만, 2021년에만 사용자 수가 47%나 증가했다.[10] 사용자 데이터의 무분별한 수집과 필터버블에 경각심을 느끼는 사용자가 점점 늘어나면서 덕덕고의 성장세도 커지고 있다.

사용자의 쿠키 정보를 반영하지 않는 검색엔진 덕덕고

애플과 구글의 개인정보보호정책 변화

사용자 데이터 수집과 활용에 대한 문제 제기가 계속되자, 애플과 구글은 온라인 개인정보보호정책을 개정하기 시작했다. 애플은 2021년 사용자의 동의 없이는 개인정보 추적을 금지하는 정책을 강화했다. 구글 역시 논란이 계속되자 2022년 개인정보보호를 위해 광고업체 등과 사용자 데이터 공유를 제한하겠다는 계획을 발표했다. 이런 영향으로 맞춤형 광고로 큰 수익을 올리던 미국의 주요 SNS 기업인 페이스북, 트위터, 유튜브, 스냅챗의 광고매출이 11조 원 이상 증발했다는 분석이 나오기도 했다.[11] 또한 일각에서는 애플과 구글이 방법만 바꿨을 뿐 여전히 사용자의 개인정보를 침해한다고 지적하는 목소리도 나오고 있다.[12]

172

사용자 동의를 묻는 애플 아이폰

위험한 알고리즘으로부터 보호하는 법안 발의

미국은 2016년 대선에서 알고리즘의 부작용과 악영향을 경험했지만, 최근까지 대책을 내놓지 못하다가, 이후 2021년 3월 미국 의회에서 '위험한 알고리즘으로부터 미국인을 보호하는 법안Protecting Americans from Dangerous Algorithms(Act)'이 발의되었다.[13] 이는 알고리즘이 유해한 콘텐츠를 생산할 경우 플랫폼에 책임을 지우는 방식으로, 기존의 통신법을 수정하는 법안이다.[14] 이 법안에 대해 일부는 혁신적이고 빠르게 성장하는 업계를 불필요하게 제한할 수도 있다고 지적하며, 규제와 발전 사이의 적절한 균형이 필요하다고 주장한다.

개인 맞춤형 콘텐츠가 사용자에게 제공하는 편의성이 크다는 점은 부인할 수 없다. 그러나 편안함을 좇다 보면 자신도 모르게 편향된 시각을 지니고 필터버블에 갇힐 위험이 있다. 기업 입장에서는 사람들이 자신들의 알고리즘에 길드는 것이 기업의 이득을 위해 나쁠 게 없으므로 적극적으로 개선하려 하지 않는다. 그리고 사용자 입장에서는 편안함에 익숙해져 개선의 필요성을 생각하지 않게 된다.[15]

기업이 사용자 정보를 무단 수집한 부분이 있다면 어떤 정보를 어떻게 수집하고 사용했는지 투명하고 명확하게 밝혀야 하고, 사용자의 정보 편식을 막기 위해 알고리즘이 추천하는 콘텐츠가 어떻게 추천된 것인지, 정보 편식을 막기 위해 어떤 다른 정보들을 보면 좋은지에 대해 고민을 계속해야 한다.

구독하던 서비스 해지하기, 회원 탈퇴하기, 더 저렴한 요금제로 바꾸기, 이미 동의한 내용을 비동의로 바꾸기 등 서비스 제공자 입장에서는 마뜩잖다고 할 일을 온라인에서 시도해본 적이 있는가? 아마도 금방 끝낼 거라 예상했지만 생각보다 시간이 걸려 당황스러웠을 것이다. 여기에도 디자인 설계의 비밀이 있다. 정교하게 설계된 디자인은 대놓고 어렵게 만들지 않는다. 많은 사용자는 문제가 해결되지 않으면 자신을 탓하며 포기하고 마는데, 이것이 바로 서비스 측이 의도한 시나리오이다. 이외에도 약관을 읽기 어렵게 디자인하거나, 사용자에게 불안을 느끼게 해 행동을 유도하는 디자인 트랩이 있다.

일부러 불편하게
만들다

16장 들어올 땐 맘대로지만 나갈 때는 아니란다

"함정을 파는 사람은 자기가 그 속에 빠지고, 돌을 굴리는
사람은 자기가 그 밑에 깔린다."
잠언 26장 27절

들어온 사람을 나갈 수 없게 만드는 미로

우리 가족은 이제 코엑스몰에 가지 않는다. 7년 전쯤, 하얀 톤의 모던한 리모델링으로 화제를 모은 코엑스몰을 아이와 함께 찾았다. 아쿠아리움을 비롯해 쇼핑가, 식당 등을 기대하며 들어섰다. 역시 리모델링 이전과 다름없이 엄청난 규모였고, 현대적인 인테리어 디자인이 눈에 띄었다.

그러나 평소에도 길치였던 우리 부부는 가고 싶은 곳을 제대로 찾을 수 없었고 아이는 다리 아프다며 걷기를 거부해 교대로 업고 다니다시피 해야 했다. 쇼핑몰 규모는 엄청난데 어딜 가나 비슷비슷해 보이니 우리에겐 미로가 따로 없었다. 하지만 길치인 건 우리 잘못이니 누굴 탓하겠는가.

그 뒤 우연히 뉴스 기사를 봤는데, 이 일이 우리 가족만의 얘기가 아니란 것을 알았다. 코엑스는 서울의 3대 미로로 불리고 있었다.[1] 가장 큰 문제는 2014년 리모델링을 하면서 모든 곳을 지나치게 획일적으로 만드는 바람에 매장 고유의 개성이 드러나지 않았고, 랜드마크 역할을 할 수 있는 장소도 흰색에 가려져 미로처럼 길을 헤매기 일쑤였던 것이다.

이쯤 되니 길을 헷갈리게 만든 것이 혹시 설계자의 의도는 아니었는지 생각해본다. 백화점에는 창문과 시계를 두지 않는다. 방문객이 날씨나 시간에 구애받지 말고 조금이라도 더 쇼핑에 집중하라는 의도에서다. 화장실 역시 조금이라도 더 매장을 둘러보면서 가라고 1층에 만들지 않는다. 코엑스에서 길을 쉽게 찾지 못한 데도 이런 의도가 숨어 있는지는 모르겠지만, 적어도 우리 가족은 그 뒤로 한 번도

안 가게 되었으니 역효과가 있었던 전략이 아닌가 싶다.

온라인서비스의 미로

온라인서비스에서도 비슷한 전략을 쉽게 만날 수 있다. 우리 집 IPTV 서비스는 즐겨보는 TV 프로그램이 있으면 예약을 할 수 있다. 예약해 두면 알림처럼 해당 프로그램이 시작될 즈음 음성으로 알려주기 때문에 편리하다. 관심 가는 프로그램이 생길 때마다 예약하다 보니 어느덧 예약된 프로그램이 꽤 쌓였다. 그러다 보니 가족끼리 식사할 때에도 예약된 프로가 시작된다고 알려주고, 주말에 영화를 보는 동안에도 재방송을 한다며 시도 때도 없이 알려준다. 처음에는 분명 편리했는데 나중에는 방해가 되어 예약 프로그램을 몇 개 지우려고 했다. 하지만 예약했던 페이지로 가보니 예약 취소 기능이 보이지 않았다. 음성 명령으로 지워달라고 애원해봤지만, 인공지능은 내가 하는 말을 통 알아듣지 못했다. 그러자 깨달음이 왔다. 사용자가 프로그램을 보도록 유도하려고 예약 기능은 쉽게 만들었지만, 반대로 취소 기능은 어렵게 만든 것이었다.

이는 온라인서비스의 유료 멤버십(구독)을 해지할 때도 흔히 나타난다. 사용자가 해지하려면 일단 '해지' 버튼을 찾는 것부터가 쉽지 않다. 또 해지를 시도하는 동안 현재 받는 혜택을 모두 잃을 것이라고 반협박을 하기도 하고, 혜택을 더 추가해주겠다고 달래기도 한다.

겨우 어렵게 찾은 해지 버튼을 누르면 단번에 해주지 않고 평일 일과 시간에 전화해달라는 안내가 나오거나, PC로 다시 로그인해서 추가 진행하라는 등 그 방법도 매우 악랄하고 다양하다.

2020년 한국소비자원 보도자료에 따르면, 공정거래위원회가 운영하는 소비자상담센터에 접수된 다크넛지● 관련 상담 건수 중 가장 높은 비중은 '사용자의 해지를 제한하고 방해하여 해지 포기를 유도한다'(49.3%)는 내용이었다.[2] 국민신문고에서도 온라인서비스 이용 계약과 관련한 민원 중 가장 많이 접수된 것은 '어려운 해지 절차'(49.2%)였다.[3]

국민신문고에 접수된 민원 내용을 살펴보자.

"자주 사용하지 않아서 해지하려는데 해지 버튼을 찾기 어렵고, 해지에 대한 안내도 나와 있지 않다", "고객센터가 전화를 받지 않고, 바쁘고 정신없는 사용자의 상황을 이용하여 해지를 어렵게 만들어놓았다", "결제 후 취소 신청을 이메일과 전화로만 받고 있으나 이메일에 답장을 하지 않고 전화도 받지 않는다", "해지를 충분히 쉽게 만들 수 있는 시스템이 있음에도 까다롭게 만들어 제재가 필요하다", "해지 후 서비스 전용 캐시로 환불되었다" 등 다양한 방법으로 해지를 가로막힌 사용자들의 하소연으로 가득하다.

국민권익위원회의 분석에 따르면 온라인 구독 서비스의 가입은 쉽고 직관적이지만, 해지하려면 많은 경우 12단계까지 거쳐야

179

● 온라인서비스에서 사용자의 비합리적 구매를 유도하는 상술로, 사람의 행동을 유도하는 기술인 '넛지nudge'와 어둠을 뜻하는 '다크dark'가 결합된 단어다. 흔히 다크패턴이라고 부른다.

음악앱 자동결제 해지과정
① 앱 설정 → ② 내정보 → ③ 내 구매정보 →
④ 이용권 관리 → ⑤ 결제방법 변경 → ⑥ 결제 관리 →
⑦ 비밀번호 확인 → ⑧ 해지 신청 → ⑨ 마케팅 광고 →
⑩ 팝업 → ⑪ 마케팅 광고 → ⑫ 해지신청 확인

음악 서비스 가입과 해지 절차 비교(국민권익위원회)

해서 상당히 대조적으로 나타났다. 이에 대해서는 언론에서도 온라인 구독 사이트의 해지 단계를 비교·조사하며, 사용자의 고충을 소개하기도 했다.[4] 이처럼 사용자가 해지하지 못하도록 어렵게 디자인하는 사례는 비단 우리나라만의 문제가 아니라, 아마존Amazon이나 어도비Adobe 등 여러 글로벌 서비스에서도 쉽게 찾아볼 수 있는 고질적인 문제이다.

사용자의 이탈을 막는 디자인

12장에서 '미끼'로 사용자를 어떻게 유인했는지 살펴보았다면, 이번 장에서는 '매운 연기'로 사용자를 어떻게 나가지 못하게 하고 옴짝달싹하지 못하게 하는지를 살펴본다. 미끼와 매운 연기는 짝꿍처럼 보통 같이 이용해 효과를 배로 높인다.

　사용자가 서비스에 가입하기는 쉽지만, 해지는 어렵게 하는

디자인 유형은 다크패턴의 '로치모텔Roach Motel' 유형과 관련이 있다.[5] 로치모텔은 미국의 유명한 바퀴벌레 덫의 상표명인데, 미끼로 바퀴벌레를 유인한 뒤 끈적한 물질로 가둬 빠져나가지 못하게 한다는 점에서 같은 이름을 붙였다. "바퀴벌레는 체크인하지만 체크아웃은 하지 않는다"라는 로치모텔의 재미있는 모토도 유명하다.

　　사용자의 이탈을 막는 디자인 트랩은 주로 '구독 해지', '멤버십 탈퇴', '환불', '로그아웃' 때 많이 쓰이는데 어떤 방법들이 있을까?

생각지도 못한 곳에 버튼 배치하기

사용자가 해지를 못 하게 하려면 해지 버튼을 찾기 어렵게 하면 된다. 왼쪽의 예시는 '해지예약'이라는 글자를 클릭해야 해지할 수 있는데, 버튼처럼 보이지 않는다. 또는 해지 버튼을 긴 페이지의 맨 아래쪽에 배치해 찾지 못하게 하는 방법도 있다.

끝날 듯 끝나지 않는 경로

언뜻 보면 복잡해 보이지 않아서 금방 끝날 것 같지만, 막상 시작해보면 단계가 매우 길고 번거롭다. 마치 놀이동산에서 줄이 별로 길어 보이지 않았는데, 코너를 돌 때마다 안 보였던 줄이 나타나는 것처럼 해지 과정에서 혜택과 협박, 설문 응답 등을 견뎌내야 겨우 성공할 수 있다.

문구로 교란하기

"혜택을 포기할래요", "나중에 인상된 가격으로 구매할래요"와 같은 문구로 버튼을 누르는 게 현명하지 않은 선택인 것처럼 느끼게 한다. 이는 19장에서 소개할 컨펌셰이밍Confirmshaming 기법으로, 사용자의 결정을 비꼬듯이 표현해 바꾸도록 유도한다.

혜택을 제안하거나 반협박하기

그동안 쌓아둔 적립 금액이나 쓸 수 있는 혜택을 보여줘 환기시키기도 하고, 해지하면 위약금을 내야 한다거나 결정을 번복하지 못한다며 겁을 주기도 한다. 이런 채찍과 당근을 번갈아 사용하느라 해지를 위한 경로는 점점 더 길어진다.

182

고객센터 문의형

구독을 해지하려면 고객센터에 따로 문의해야 하는 방식이다. 서비스에 가입할 때는 바로 되었지만, 나갈 때는 고객센터 상담원의 허락을 받아야 한다. 대부분의 사람은 밤 또는 주말에 시간을 내서 해지를 시도하지만, 고객센터는 평일 일과 시간에만 운영하기 때문에 성공이 그만큼 어렵다. 설사 어렵게 상담에 연결되어도 상담원이 위와 똑같은 방식으로 위약금이나 추가 혜택 등을 언급하고, 왜 해지하는지 꼬치꼬치 물어보니 이 방법 역시 골치 아프다.

PC 이동형
모바일에서는 해지할 수 없고 PC에서만 해지가 가능한 방식이다. 전철 안에서 혹은 거실 소파나 밥 먹는 식탁에서 생각나서 해지를 시도했는데, 모바일이 아닌 PC로 다시 접속하라고 하면 당장 하기가 어렵다. PC에 접속해도 PC 버전에서 방법을 새로 찾아야 하기에 사용자를 의도적으로 번거롭게 하려는 전략이 숨어 있다.

해지 신청
해지신청이 완료되었습니다. 관심이 있으실만한 소식이 있으면 메일로 발송해 드리겠습니다.

종료　　종료(메일받기)

이메일 수집하기
겉보기에는 이메일만 수집하고 쿨하게 해지해주는 듯 보인다. 관심 있을 만한 소식이 있을 때 이메일을 발송하겠다고 말하지만, 실제로는 온갖 마케팅 이메일이 날아든다. 마지막까지 방심해선 안 된다.

183

국내에서 처벌받은 사례

국내에 이 같은 문제를 담당하는 정부 기관이 여럿 있다. 국민권익위원회, 방송통신위원회, 공정거래위원회 등은 규제와 조치를 통해 사용자의 불편함을 해소하는 역할을 맡고 있다. 기존에도 해지를 방해하는 서비스에 제재가 가해지고 벌금이 부과된 사례가 있긴 하지만, 이는

해지 약관의 내용적 측면에 집중되어 있어 '디자인'을 통한 기만적 측면은 크게 부각되지 않았다.[6]

국민권익위원회는 온라인 구독 서비스 사용자가 겪는 어려움에 주목하여 2020년 제도를 개선한다고 발표했다. 구매는 쉽고 해지는 어려운 점을 바로잡기 위해 구매와 해지를 같은 화면에 제시해야 하고, 부당한 자동결제를 막기 위해 요금 변경 전 반드시 알림이나 문자 등으로 고지해야 한다. 계약 유지 기간과 청약 철회 등의 주요 내용에 대한 명시, 환급 방식 선택권 등에 대해서도 소비자 피해를 막기 위한 방식으로 바뀔 예정이다. 이처럼 디자인에 대한 조치도 점점 포함되어 나오고 있다.[7]

2022년 방송통신위원회는 애플 앱스토어 및 음악, 도서, 동영상 등 주요 구독 서비스 13개의 해지 절차를 점검하고 개선하라고 권

184

국민권익위원회의 콘텐츠 구독 서비스 개선 방향

고했다. 이에 기업들은 자진 시정하겠다고 나섰고, 방송통신위원회도 전기통신사업법 개정에 따른 시행령 개정을 거쳐 해지 관련 규정을 마무리하겠다고 밝혔다.[8] 국회에서도 서비스 제공자의 기만적 행태에 권고 수준만 내리는 현 상황의 한계점을 지적하며 법적 근거를 마련하겠다는 의지를 보이고 있다.[9]

해지 관련 독특한 사례

사용자가 해지를 하지 못하도록 번거롭게 만든 사례만 있는 것은 아니다. 사용자의 해지 신청에 독특한 방법으로 대응하는 사례도 있어 소개한다.

쿨하게 놔주는 디자인
온통 디자인 트랩투성이어서 오히려 쿨하게 놓아주는 디자인이 눈에 띄기도 한다. 이솝Aesop의 경우 사용자의 해지에 대응하는 태도에서 무심한 듯 따뜻함이 느껴진다.[10]
이들의 해지 문구를 보면 "성공적으로 해지되었습니다. 더는 저희에게서 메시지를 받지 않을 거예요. 혹시 실수로 구독을 해지한 거라면 홈페이지로 돌아가서 다시 구독하시면 됩니다"라는 말과 함께 "운명은 가장 친한 친구도 헤어지게 할 수 있다"라는 에드워드 영Edward Young의 시구로 마무리한다.

발상의 전환

사이드킥Sidekick은[11] 일정 기간 이메일을 확인하지 않는 사람에게 확인하라고 강요하기보다는 재치 있게 접근한다.

"크리스마스 선물로 당신을 해지해드릴게요. 우리가 보낸 이메일을 더 이상 확인하지 않는다는 걸 알게 되었거든요. 우리는 바쁜 당신을 귀찮게 해드리고 싶지 않아요. 만약 해지하고 싶지 않으면 아래 버튼을 눌러주세요."

유머 + 죄책감

"해지하신다니 유감입니다. 여기 데릭을 소개해드릴게요. 이 친구가 구독 이메일을 재미있게 만든 친구거든요."

그루폰Groupon의 해지 페이지에는[12] 궁금증을 부르는 위의 문구와 함께 '데릭 혼내기' 버튼이 있다. 이 버튼을 누르면 억울한 표정으로 앉아 있는 데릭이 상급자에게 혼나는 장면이 나온다. 그리고 클로징 문구가 이어진다.

"재밌으신가요, 짓궂으시네요. 만약 데릭에게 한 번 더 기회를 주고 싶다면 재구독해주세요."

186

유머 + 측은함

허브스폿HubSpot에서[13] 구독 취소를 누르면 마치 이별을 통보한 사람에게 읍소하듯 이야기한다. 그 내용이 절절하기도 하고 유머러스해서 상황을 되돌릴 수 있을지도 모르겠다.

"이제 내가 그만 연락하면 좋겠다는 그 마음 알겠어… 그렇지만 그때 이메일 클릭해서 시작된 거였잖아. 나 분명 봤다고… 겁주려고 했던 이야기는 아니었는데 그렇게 들렸으면 미안해… 우리 좋았던 적도 있잖아… 만일 부담스럽다면 내가 좀 바뀌면 어떨까? 이메일 말고 페이스북이나 트위터 같은 방법도 괜찮아… 친구로라도 남아주면 좋겠어."

사용자의 이탈을 막는 디자인이 서비스에서 사라지지 않는 이유는 자명하다. 사용자가 서비스에 머무르게 하여 기업의 이익을 극대화하기 위해서이다. 단기적으로는 이득이 있을지 모르겠지만, 장기적으로 봤을 때 브랜드이미지에 타격을 입을 수 있다. 떠나보낼 때도 잘 보내줘야 한다.

17장 읽어보라고 만든 약관 맞나요

"온전한 소통을 막는 모든 것은
사람들을 가르고 다투게 하는 장벽을 세워
민주적인 생활 방식을 위태롭게 한다."
존 듀이(철학자)

국내 대형마트에서 사용한 약관과 같은 크기인 글자로 작성한 항의 서한

영국에서 건물에 인터넷WIFI을 제공하는 퍼플Purple이라는 회사가 재미있는 실험을 했다. 카페나 레스토랑을 찾은 손님이 인터넷을 쓰려면 온라인 약관에 동의해야 했는데, 퍼플은 이 약관에 "무료 인터넷을 쓰는 대가로 화장실 청소, 길거리 껌 떼기, 하수구 뚫기 등 1000시간의 지역 사회봉사를 해야 한다"라는 내용을 넣어보았다. 이 장난스러운 실험이 2주간 진행되는 동안 2만 2000명이 동의했고, 그중 단 한 사람만 이 약관에 문제를 제기했다(0.0045%).[1] 우리가 서비스를 사용하기 전 수많은 약관에 동의하지만 정작 무슨 내용에 동의하는지, 무슨 데이터를 공유하게 되는지, 서비스 제공자에게 어떤 권한을 내어주는지 생각해보게 하는 실험이다.

약관, 우리는 무엇에 동의하고 있나

2020년 우리나라에서 있었던 일이다. 코로나19 때문에 노래연습장 가기가 쉽지 않은 때에 한 사용자가 반주에 맞춰 노래 부르는 자신의 모습을 찍어 올릴 수 있는 앱을 다운받아 사용했다. 이후 이 사용자는 자신의 영상이 그 앱의 광고로 사용되고 있음을 알았다. 사용자는 당장 미국에 있던 서비스 제공 업체에 영어로 자신의 영상이 실린 광고를 내려달라고 요청했지만, 소용이 없었다. 결국 법적 대응을 위해 해당 약관을 살펴보았는데, 놀랍게도 영상을 무단으로 마케팅과 홍보에 사용할 수 있고, 법적 문제를 제기하려면 캘리포니아 북부 지방법원을

찾으라고 나와 있었다. 이 약관은 영어로 적혀 있었는데, 한국 사용자 중 어느 누가 서비스 가입 시 이런 내용을 파악했을까 싶다.[2]

비슷한 사례가 2017년에도 있었다. 동영상에 재미있는 시각적 효과나 더빙 효과를 줄 수 있는 '콰이' 동영상 앱이 인기를 끌고 있었는데, 마찬가지로 회사 측이 사용자의 개인 영상을 앱 광고에 사용하여 논란이 되었다. 사용자는 자신의 의지와 상관없이 영상이 노출되는 바람에 외모를 지적하는 악플 등에 시달렸다. 하지만 서비스 측은 사용자가 약관에 이미 동의했기 때문에 문제가 없다는 식으로 대응했다. 이 또한 약관이 전부 영어로 적혀 있었다.[3]

국내 한 대형마트가 소비자의 개인정보를 수집해 7개 보험회사에 148억 원을 받고 팔아넘기는 일도 있었다. 개인정보 수집을 위해 사용자의 동의를 받았지만, 1밀리미터 크기의 깨알 글자 약관으로 논란이 되었다. 결국 대법원에서는 고객이 개인정보 제공에 대한 내용을 명확하게 인지할 수 있도록 해야 한다는 법적 의무를 회사가 위반했다고 보고, 회사 대표와 관련 담당자에게 징역형의 집행유예와 벌금형을 선고했다.[4]

우리가 자주 쓰는 검색엔진, 동영상 서비스, SNS 등의 약관에는 사용자의 활동에 대한 정보를 수집 및 이용할 수 있다는 포괄적인 문구가 포함된 경우가 많다. 제대로 읽지 않고 무심코 동의하게 되면 우리의 수많은 정보가 서비스 측에 넘어갈 수 있다.[5]

문제는 서비스 제공자가 해외에 있는 경우가 많고, 일일이 규제하기가 쉽지 않아 피해를 막으려면 사용자 개개인이 주의를 기울이

는 수밖에 없다는 것이다.

왜 약관을 읽지 않을까

미국 딜로이트Deloitte의 조사에 따르면 미국인 역시 91%가 서비스 약
관을 읽지 않고 동의하는 것으로 나타났다. 19~34세 젊은 층의 경우
는 97%까지 그 비중이 올라간다.[6] 왜 약관을 읽지 않는 걸까?

한 연구에서 인기 웹사이트 500개의 약관을 조사해본 결과,
99% 이상에 해당하는 약관이 권장 가독성 점수에 미치지 못한 것으
로 나타났다.[7]

일반적으로 중학교 2학년의 읽기 수준으로 작성해야 한다고
권장하지만, 대부분의 웹사이트 약관은 대학교 2학년 이상이 읽을 수
있는 전문 학술지 수준이었다. 한 문장에 영어단어를 기준으로 25단
어를 넘지 않아야 하는데 70.4%가 이를 초과했고, 글씨도 깨알같이
작았다. 내용도 법률적인 부분이 많아 어려웠다.

인기가 많은 글로벌 앱 14개의 약관을 조사한 결과, 성인의
평균 읽기 속도인 240wpm●을 적용했을 때 마이크로소프트의 약관
은 읽는 데만 1시간이 넘었고, 그 밖에 틱톡, 스포티파이, 애플도 30분
이 넘었다.[8]

191

● 'words per minute'의 약자로 읽는 속도를 나타내는 단위. 1분당 읽을 수 있는 단어의 수를 뜻한
다.

대부분의 약관이 영어단어 기준으로 1000~8000단어로 이뤄
져 있고, 우리가 평소에 사용하는 사이트의 약관을 모두 읽는다면 1년
에 약 244시간이 필요하다.[9]

더욱이 한국에서 사용되는 해외 서비스의 약관은 해당 나라
의 언어로 되어 있거나 직역해서 올려놓아 표현이 어색한 경우가 많
다. 형식과 내용도 한국에서 주로 사용하는 것과 달라 읽는 데 어려움
을 준다.[10]

사용자 입장에서도 약관 자체에 관심이 없는 경우가 많다. 개
인정보보호에 대한 경각심이 부족하기도 하고, 열심히 읽는다고 해서
개인 차원에서 할 수 있는 일이 딱히 있는 것도 아니다. 수많은 사람이
같이 보는 것이기 때문에 굳이 자신의 시간과 노력을 들여 읽어보게
되지도 않는다.

그런데도 우리가 약관을 주의 깊게 읽어봐야 하는 이유는 약
관이 사용자와 서비스 간의 계약서와 같은 것이기 때문이다. 따라서
자신에게 잠재적 해가 될 수 있는 위험 요소로부터 자신을 보호하려면
잘 살펴봐야 한다고 전문가들은 말한다. 서비스 측에서 사용자의 개인
정보를 위험하게 활용하지는 않을지, 특이 사항이 생겼을 때 사용자에
게 불리하게 작용하지는 않을지 등을 파악할 필요가 있다.[11]

어떤 유형의 약관 디자인이 있나?

약관 디자인에 참여해본 디자이너들과 이야기할 기회가 있었다. 그들이 공통으로 하는 이야기는 "사용자는 약관을 보지 않는다"라고 전제하고 디자인한다는 점이었다. 그 대신 가장 신경 쓰는 부분은 '자신들의 디자인이 문제가 되느냐'이다. 문제가 되면 언론에 보도되고 시정조치와 벌금 등으로 이어질 수 있어 문제가 되지 않는 선에서 최대한 줄타기를 하며 기업에 이익이 되는 방향으로 디자인한다.

그러다 보니 약관에서도 진정성 있는 디자인을 찾아보기 어렵다. 물론 모든 기업이 다 그렇지는 않겠지만, 실제로 약관 디자인을 보면 그 기업이 사용자에 대해 어떤 생각을 하는지 엿볼 수 있다. 이들은 어떤 약관 디자인으로 사용자를 기만하고 있을까?

❶ 박스 내 박스(이중 스크롤)

휴대전화 화면 자체도 크지 않은데, 그 안에 작은 글 상자를 만들어 약관을 보여준다. 이 작은 상자 안에서 스크롤 하며 읽으라는 것인데, 이 경우 스크롤을 할 수 있는 영역이 이중으로 생겨 혼란과 불편을 준다. 상자 안에선 작은 크기의 글자 5줄 정도만 볼 수 있지만, 스크롤을 다 내려보면 내용이 방대하다.

❷ 팝업

약관 동의 화면을 팝업으로 작게 띄우는 방식이다. 앞에서 살펴본

약관을 보여주는 디자인 방식:
왼쪽부터 ❶ 박스 내 박스, ❷ 팝업, ❸ 제목만 보여주기, ❹ 한 번에 보여주기

박스 내 박스 방식처럼 작은 화면에 또 하나의 작은 (팝업) 박스를 만드는 셈이어서 많은 정보가 담긴 약관을 보여주는 데 한계가 있다. 팝업이 뜨는 순간 보고 있던 화면을 가리므로 사용자는 기본적으로 거부감이 생겨 팝업을 제거하고 싶어 한다. 약관을 읽을 가능성은 그만큼 작아진다.

❸ 제목만 보여주기

첫 화면에서 차례처럼 제목만 보여주는 방식이다. 겉보기에는 글자가 많지 않고 깔끔하다는 장점이 있으나, 세부적인 약관을 확인하려면 클릭해서 한 단계 더 들어가야 해 번거롭다. 이 때문에 사용자 입장에서 약관을 볼 가능성은 그만큼 작아진다.

❹ 한 번에 보여주기

방대한 분량의 약관을 나누거나 분리하지 않고 한 번에 길게 보여주는 방식이다. 예를 들어 틱톡의 약관은 A4 용지로 약 30장 분량이므로 30쪽의 논문을 모바일 화면으로 읽고 이해해야 하는 셈이다.

이외에도 개인정보보호법에 따르면 약관에 사용자의 동의를 받을 때는 '필수 항목'과 '선택 항목'(마케팅, 홍보 목적으로 개인정보 활용에 동의하기 등)을 구분해야 한다. 주의를 기울이는 사용자는 보통 필수 항목에만 최소한으로 동의하는데, 서비스 측에서는 이를 방해하려고 필수 항목과 선택 항목을 뒤섞어 보여주기도 한다.

틱톡의 가입 약관을 확인하려면 모바일 화면 내 작은 네모 창 내부를 조심스럽게 스크롤 하면서 확인해야 한다.

읽기 좋게 만든 약관도 있을까?

깨알 같은 글자로 재미없는 내용이 적힌 약관을 즐겨 읽는 사람은 없을 것이다. 온라인뿐 아니라 오프라인에서도 마찬가지다. 은행을 떠올려보면, 계좌를 만들거나 대출받을 때 역시 골치 아픈 약관을 대면해야 한다. 그나마 오프라인에서 괜찮은 점은 은행 직원이 약관을 요약

500px의 약관은 요약 버전을 같이 보여준다.

해서 설명해주므로 편하게 이해할 수 있고, 궁금한 내용을 물어볼 수
있다는 것이다. 문제가 생기면 그 직원이 중간 역할을 해주므로 고객
이 모든 책임을 지지 않아도 된다(물론 은행 직원이 마음먹고 속이려 한
다면 별도리 없지만 말이다).

　　온라인에서도 약관을 좀 더 가독성이 높고 읽고 싶게 디자인
할 수는 없을까? 오프라인에서처럼 온라인에서도 편하게 이해할 수
있도록 디자인한 약관이 있어 소개한다. 먼저 500px의 약관은 작은
글자로 원문을 길게 적어놓은 점은 다른 약관과 같지만, 꼭 읽어야 하
는 내용의 요약 버전을 만들어 큼지막한 글씨로 같이 보여준다(위 그
림 참조).[12] 이렇게 디자인하면 사용자가 조금은 더 읽어보려고 하지
않을까?

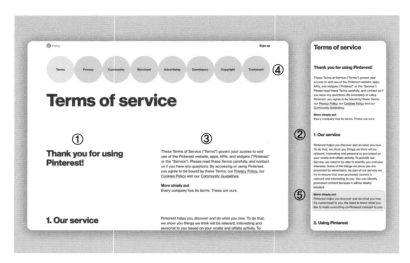

가독성과 편의성을 고려한 핀터레스트의 약관

핀터레스트Pinterest의 약관은[13] 가독성을 좋게 하는 타이포그래피Typography의 기본 원칙을 철저히 반영했다(위 그림 참조). ① 시각적 위계를 알 수 있도록 글자 크기와 굵기 등을 차별성 있게 디자인했다. ② 위계에 맞는 제목을 되도록 많이 달아서 내용 파악이 쉽게 했다. ③ 본문의 너비가 너무 넓으면 읽을 때 길을 잃고, 너무 좁으면 읽는 호흡이 끊긴다는 점을 고려하여 적절한 너비로 디자인했다. ④ 한번에 많은 양을 보여주지 않도록 내용을 분리하여 상단의 원형 탭으로 구분했다.• ⑤ 그리고 역시나 요약 버전을 제공하여 사용자의 이해를

• '상단 원형 탭'과 앞서 소개한 '제목만 보여주기' 유형은 모두 약관 내용을 구분했기 때문에 상세 내용을 확인하려면 일일이 클릭해 들어가야 한다. 둘의 차이점은 처음부터 상세 페이지를 보여주느냐의 차이인데 여기에서 상세 페이지를 숨기고 싶어 하는지를 다소 엿볼 수 있다.

돕는다.

　　약관의 피해 사례를 살펴보면, 결국 사용자 각자가 피해를 보지 않기 위해 약관을 제대로 읽고 숙지해야 한다는 원론적인 내용이 많다. 이는 피해 책임을 사용자에게만 지우는 것이다. 현재의 약관 디자인은 사용자를 전혀 배려하지 않은 듯한 모습이고, 사용자가 이렇게 디자인된 약관을 읽어야 한다는 것은 횡포에 가깝다.

　　최근에 정부는 사용자 편에서 어려운 약관을 쉽게 이해할 수 있도록 조치를 내놓고 있다. 보험 약관의 경우 앞으로 주요 내용을 표와 그래프를 활용해 쉽게 설명한 요약서를 받을 수 있다. 그리고 QR 코드를 사용하면 해당 내용을 동영상으로도 확인할 수 있다.[14] 약관에 대한 사회적 공감대가 형성되어 사용자가 읽을 수 있고, 읽고 싶게 만든 약관이 나오기를 기대해본다.

18장 불안은 디자인의 좋은 재료

"무식과 무지를 파고드는 게 아니야. 상대방의 희망과
공포를 파고드는 거지."
영화 〈보이스〉 중에서

200

자선단체 홍보물에서 흔히 볼 수 있는 이미지

깡마른 체구에 배고프고 추워 보이는 아이의 표정은 우울하다. 집 안은 쓰레기와 곰팡이, 거미줄 때문에 위태로워 보인다. 그리고 나오는 자막, "오늘도 우진이는 이곳에서 삶을 살아내고 있습니다". 자선단체에서 제작한 홍보물에 나오는 아이들의 모습을 보면 안쓰럽고 어떻게든 도와주고 싶다는 마음이 든다.

누구나 한 번쯤 봤을 법한 이런 장면이 아동 배우의 연기인 것을 아는가? 아이는 요청받은 대로 허름한 옷과 꾸미지 않은 모습으로 촬영장에 와서 최대한 우울한 표정과 절망스러운 몸짓으로 연기한다. 이러한 홍보 방법에 대한 비판의 목소리가 나오고 있다.[1] 자선단체는 예비 기부자의 관심을 끌기 위해 최대한 자극적으로 연출하지만, 이 과정에서 사회적 약자에 대한 이미지를 한정하고 그들을 바라보는 시선에 편견이 생기게 한다는 것이다.

"인권 보호를 위해 대역과 가명을 사용했습니다"라는 안내 문구가 삽입되어 있지만, 이 역시 눈에 띄지 않게 배치하기 때문에 기부자는 사진 속 아이가 대역이 아닌 실제 후원 대상자인 줄 오해하는 일도 적지 않다. 자선단체가 전통적으로 사용해오던, 감정에 호소하고 죄책감을 유발하는 홍보 전략을 넘어 진실하고 희망적인 메시징 방법은 없는 걸까?[2]

불안은 사람을 행동하게 만든다

사람의 죄책감이나 공포, 결핍 등 불안한 감정을 이용한 광고는 어제오늘만의 일이 아니다. 불안감은 안정적이지 않은 감정 상태인데, 불안감이 생기면 심적으로 불편해서 마음이 안정적인 상태가 될 수 있도록 노력하고 행동하게 된다.

만일 앞선 광고에 나온 '힘겹게 살아내고 있는 우진이'를 외면하고 아무것도 하지 않는다면 '죄책감'이 엄습할 테고, 이런 불편한 감정이 생기지 않게 하려고 기부금을 내는 것이다. 비슷한 원리로 "내 아이를 위한다면 세균이 득실거리는 가습기를 계속 쓸 것인가?"라는 메시지를 들으면 불안감 때문에 결국 가습기 살균제를 사게 된다. 불안한 미래를 생각하라는 광고를 보고 생명보험을 들거나, 살아계실 때 부모님의 건강을 챙기라는 광고를 보고 건강식품을 구매한다.

이처럼 불안한 감정은 사람의 마음이나 의도, 행동 변화에 영향을 끼친다.[3] 불안감의 원인을 찾아 해결을 시도하기도 하고, 위안으로 삼을 만한 것을 찾아보기도 한다. 결핍감이 들면 결핍을 채우려 노력하고, 죄책감이 들면 거기서 벗어날 방법을 찾아 이것저것 시도한다.

이런 심리를 이용하면 불안한 상황에 놓인 사람을 효과적으로 유인할 수도 있고, 아예 처음부터 불안감을 느끼도록 설계해 원하는 행동으로 이어지게 할 수도 있다. 예를 들어 불안한 사람은 쇼핑을 더 많이 하는데, 한정된 기간에만 할인 가격에 살 수 있다거나 몇 개 남지 않았다고 하면 조급함을 심어줘 상품을 구매할 가능성이 커진다.

불안심리를 활용한 디자인

디자인에서도 사용자의 결핍감, 아쉬움, 조급함, 죄책감, 포모 등의 불안심리를 다양하게 활용한다. 대부분 의도적으로 불안감을 느끼도록 설계해 사용자가 설계자의 의도대로 행동하는 것을 목표로 삼는다.

결핍감

탑승할 때 1등석을 지나가야 하는 비행기가 있다. 1등석이 얼마나 넓고 안락한 자리인지 눈으로 확인한 뒤 일반석에 앉으면 사람들은 결핍감을 느끼게 된다. 이는 의도적으로 불편한 감정이 들게 해 다음에는 좋은 좌석을 구매하도록 유도하는 전략이다.

온라인게임에서도 무기나 아이템이 없을 때 결핍감을 느끼도록 해서 게임을 더 열심히 하게 하거나 구매로 유도하기도 한다.

SNS에서는 다른 사람의 행복한 모습이나 팔로워 수, '좋아요' 수 등을 쉽게 자신의 것과 비교할 수 있게 디자인되어 있다. 결핍감을 느낀 사용자는 더 많은 관심을 받을 수 있도록 SNS 활동을 더 열심히 한다. 결핍감은 서비스를 계속 작동하게 하는 에너지 역할을 하므로 서비스 제공자가 이를 부추기는 면이 있다.

아쉬움

슬롯머신에서 잭팟을 아쉽게 놓치면, 그 아쉬움이 강하게 느껴지도록 시각적·청각적 이펙트를 제공한다. 그러면 약이 오른 사용자는 조금만 더 하면 잭팟이 나올 것 같은 기분에 게임을 열심히 하게 된다.

온라인 데이팅 앱인 틴더는 상대방과 아쉽게 매칭에 실패하면, 마치 운명의 상대를 안타깝게 놓친 듯한 느낌이 들게 해서 유료 서비스인 '틴더 골드'를 결제하게끔 유도한다.[4]

숙소 예약 사이트인 부킹닷컴은 관심 있게 보고 있던 숙소가 다른 사람에게 예약되면 그 안타까움을 극대화해서 보여준다.

매번 보상을 해주는 게임은 오히려 재미없다. 안타깝고 아쉬운 기분이 들게 해야 게임의 동기가 강화되어 계속 이용할 수 있다.[5]

조급함

'현재 몇백 명의 사람이 이 제품을 관심 있게 보고 있다'라는 사실을 알면 없던 관심도 생기게 된다. 바로 '밴드왜건 효과Bandwagon effect' 때문인데, 사람들은 같은 제품이라도 넉넉히 있을 때보다 적게 있거나 많은 사람이 원할 때 그 제품을 더 높게 평가한다.[6]

수량, 수요, 기간에 대해 '희소성'의 원칙을 최대한 활용하면 사람들은 조급함이 생겨 물건을 구매할 가능성이 커진다. 이런 기법은 휘발성 SNS(5장 참조)나 라이브 커머스(11장 참조) 등에서 흔히 사용된다. 조급함 때문에 생기는 불편한 마음을 해소하려는 사람들의 SNS 접속 횟수가 높아지고 즉흥적인 구매가 늘어난다.

죄책감, 수치심

언어학습 서비스에서 "앱에 접속을 안 하신 지 너무 오래되어서 슬퍼요"라는 알림을 보내거나, SNS에서 "사람들에게 연락을 안 한 지 너무 오래되었네요"라는 알림을 보내곤 한다. 이는 죄책감을 느끼게 해 재접속을 유도하는 전략이다.

또한 서비스에서 권하는 제안을 거절하려면 "비싸게 구매할게요"나 "혜택을 원하지 않아요"라는 빈정대는 듯한 문구가 적힌 버튼을 눌러야 하는데, 이는 수치심을 유발하는 전략이다. 바로 다음 장에서 살펴볼 컨펌셰이밍 전략으로, 문구의 표현 방식으로 사용자 행동을 유도한다는 특징이 있다.

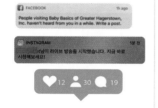

포모(Fear of Missing Out)

좋아하는 사람이 기다리던 문자를 보내거나, 자신의 게시물에 누군가 관심을 보이고 댓글을 달았을 때 이를 무시하기 어렵다. 사용자는 온라인상에서 연결이 끊기는 데 대한 두려움이 있다.[7]

서비스 측은 사용자의 이런 심리를 이용해 평범한 알림을 보낼 때도 최대한 궁금증을 유발하도록 디자인한다. 예를 들어 알림을 받고 누군가 댓글을 달았다는 것은 알 수 있지만, 그 내용은 서비스에 접속해야만 확인할 수 있다. 이는 사용자의 지속적인 접속을 유도한다.

불안 디자인을 극복하기 위해

코로나가 장기화되면서 사람들의 불안감이 커져 있을 무렵, '코로나 19를 막을 수 있는' 공기청정기 광고가 등장했다. 불안한 소비자층을 상대로 검증되지 않은 제품을 광고한 사례이다. 이외에도 마스크, 손 소독제, 가습기 등에서도 비슷한 사례가 발견되었는데, 결국 공정거래 위원회는 이러한 혐의가 있는 45개 사업자의 광고 40건에 시정을 요 구했다.[8]

예측할 수 없는 불안한 미래와 장담할 수 없는 건강 등에 대해 지나치게 불안감을 조성하고, 여기에 가족을 생각하라며 감성으로까 지 어필하면 소비자는 이를 거부하기 어렵다. 이런 식의 광고를 많이 하는 보험회사와 건강식품업체에 대해서도 식약처가 강력한 제재 방 침을 마련하고 있다. 한국인터넷진흥원의 《온라인광고 법제도 가이드 북》에 따르면 보험 광고에서는 교통사고 등이 발생하는 장면, 급작스 럽게 사람이 쓰러지는 장면 등 소비자를 지나치게 위협하는 표현을 규 제한다.[9]

사람들의 불안을 이용해 디자인을 자극적으로 만드는 이유는 간단하다. 쉽게 사람들의 관심을 끌고, 환심을 사서 원하는 방향으로 유인할 수 있기 때문이다. 특정한 디자인이 왜곡되지 않은 '진실'을 말 하고 있는지, 그리고 서비스 제공자뿐 아니라 소비자를 위해서도 긍정 적으로 작용하고 있는지 등을 객관적으로 살피고 고민해야 할 것이다.

좋은 사례도 한 가지 소개한다. 핀터레스트는 2021년 7월부

206

터 '다이어트'와 관련된 모든 광고를 금지하기로 했다. 체중감량에 대해 지나치게 불안을 불러오는 콘텐츠를 없애고 사용자가 좀 더 생산적인 일에 집중할 수 있도록 하겠다는 조치이다. 만약 사용자가 체중감량이나 다이어트 관련 키워드를 검색하면 미국 섭식장애협회NEDA 같은 전문 기관으로 안내한다. 핀터레스트가 광고 수익을 포기하면서까지 이런 결정을 내리자 사람들은 잠재적 유해 광고에 대한 과감한 조치였다며 박수를 보냈다. 많은 기업에서 이와 같은 움직임이 이어지길 기대한다.[10]

디자인이 사용자를 의도적으로 혼란에 빠뜨리는 경우가 많아지고 있다. 디자인의 목적은 사용자가 혼란스러워하지 않게 도와주는 역할을 하는 것인데, 온라인 세상에서는 그 반대의 악역도 맡고 있다. 예를 들어 버튼 색깔과 형태를 조금만 조작해도 사용자의 일시적인 착각을 유도하고, 버튼 위문구 하나도 사용자의 감정과 행동에 영향을 미친다. 과학적이지 않은 성격테스트로 사용자를 혼란스럽게 하거나, 심심풀이용이라는 명목으로 개인정보를 무단 수집하기도 한다.

혼란을 주다

<u>19장</u> 글로 꾀어내는 디자인

"여호와 하나님이 지으신 들짐승 중에 뱀이 가장 간교하더라."
창세기 3장 1절

뱀이 여자에게 물었다. "하나님이 너희에게 에덴 동산 모든 나무의 열매를 먹지
말라고 하시더냐?"

구약성서는 하나님이 천지 만물과 인간 아담과 하와를 창조하는 내용으로 시작한다. 하나님은 아담과 하와를 무척 사랑했고 풍요로 넘치는 에덴동산에서 모든 것이 다 그들의 것이라 했다. 단, 동산 중앙에 있는 나무 열매인 선악과만큼은 먹지 말라고 당부했고 아담과 하와는 풍요 속에서 하나님 말씀을 잘 따르며 행복하게 살았다. 그러던 어느 날 뱀의 모습을 한 사탄이 나타나 하와를 유혹하려고 질문을 던진다.

"하나님이 너희에게 에덴동산 모든 나무의 열매를 먹지 말라고 하시더냐?"

하나님이 먹지 말라고 한 것은 선악과뿐이었지만, 뱀은 '모든 나무의 열매를 먹지 말라고 했는지' 복잡하게 물어본 것이다. 일반적인 질문이었다면 선악과를 가리키며 "저것을 먹어도 되느냐?" 혹은 "동산에 있는 모든 열매를 먹어도 되느냐?"라는 식으로 단순하게 물어도 같은 의미였을 텐데, 굳이 부정의문문으로 꼬아서 물은 것이다. 이럴 경우 대답 역시 "모든 나무의 열매를 먹지 말라고 한 것은 아니다"라고 '이중부정'으로 해야 해서 역시나 혼란스러운 상황이 발생한다. 이처럼 표현을 조금 바꾸는 것만으로도 교묘하게 현혹할 수 있다.

211

주목받고 있는 UX 글쓰기

UX 디자인은 '사용자 경험User experience'을 디자인한다. 즉 사용자가 온라인서비스를 이용할 때 화면(UI)을 보면서 기능을 잘 이해하고 사

용할 수 있도록 하는 디자인을 뜻한다.• 'UX 글쓰기UX Writing'는 사용자가 서비스를 쉽게 이해하고 잘 사용할 수 있도록 하는 글쓰기를 말한다. 토스증권의 서비스가 UX 글쓰기에 공을 많이 들인 대표적인 사례다. 기존의 어려운 주식 앱에 젊은 사용자가 쉽게 접근할 수 있도록 주식 관련 용어를 직관적이고 친근한 방식으로 풀어냈다. 예를 들어 '매도'와 '매수'와 같은 용어를 '판매하기'와 '구매하기'처럼 쉽게 바꾸거나 '만약 한 달 전에 알았더라면', '지금 가장 많이 오르는 곳은', '건물주처럼 따박따박 배당 주식 보기' 등과 같이 자칫 딱딱할 수 있는 기능을 쉽고 재미있게 풀어낸 점이 인상적이다.

UI 화면에서 글이 차지하는 비중이 크고 말이 지니고 있는 힘이 상당하기 때문에 UX 글쓰기는 UX 디자인에서 중요한 역할을 담당하기 시작했고, 사용자에게 긍정적인 경험을 제공하는 데 일조하고 있다.

교묘한 UX 글쓰기

서비스에서 UX 글쓰기가 잘되어 있으면 장점이 큰 것은 사실이지만, 이를 악용하여 사람들을 교묘하게 유인하는 글쓰기도 성행 중이다. 오

● 편의상 화면 디자인으로 예를 들었을 뿐 가구, 자동차, 광고, 책에 이르기까지 사용자가 있는 디자인이라면 모두 UX 디자인에 해당한다. 'UI에 기반한 UX'가 내 전문 분야이기에 이 책의 많은 내용과 사례가 UI에 집중되어 있다. 이 책에서는 UX라는 용어를 의도적으로 많이 사용하진 않았지만, 여기서 호칭하는 '디자인'을 'UX 디자인'으로 이해해도 무방하다.

'해지'에서 '혜택'으로 화제를 전환하는 UX 글쓰기의 사례

른쪽 그림은 사용자가 구독 서비스를 해지하려고 할 때 혜택을 제공하면서 해지를 만류하는 페이지다. 사용자가 해지하는 도중에 맞닥뜨린 이 페이지의 주요 내용에는 '해지'란 단어는 없고, 그 대신 '혜택'에 대한 내용만 집중적으로 보여준다. 설명 후에 이어지는 하단의 버튼은 '혜택을 받을 것인지, 포기할 것인지'로 이미 화제가 전환되어 있다. '해지'라는 본연의 관심사에서 사용자를 빠져나오게 하려는 노림수라고 할 수 있다. 또 해지를 계속하기 위해 눌러야 하는 '혜택 포기하기' 버튼은 의도적으로 사용자에게 '혜택을 포기해야 하는' 모순적인 상황을 직면하도록 하는 디자인이다.

글쓰기로 유인하는 디자인

사용자를 현혹시키는 UX 글쓰기 유형은 대표적으로 1) 과장되고 빈
정대는 표현, 2) 완곡하지만 교묘한 표현, 3) 이중 부정 등이 있다.

과장되고 빈정대는 표현

애견인을 위한 웹사이트 도그스터Dogster에는 "당신의 개를 더 잘
이해할 수 있도록 정기적으로 뉴스레터를 보내드릴게요. 이메일을
입력해주세요"라고 요청하는 팝업이 뜬다. 일반적으로는 이에 동의
하면 이메일을 입력하면 되고, 싫으면 '거부' 버튼을 누르거나 창을
닫으면 된다. 하지만 이 사이트에서 이메일 입력을 거부하려면 이

214

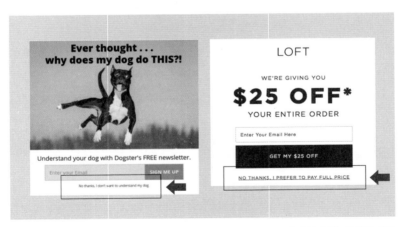

도그스터에서 이메일 입력을 거부하려면 "나는 내 개를 이해하고 싶지 않아요" 버튼(링크)을
눌러야 한다(좌측 화살표). 또 다른 사례에서 이메일 입력을 거부하려면 "나는 정가를 다 내
는 걸 좋아해요" 버튼(링크)을 눌러야 한다(우측 화살표).

런 문구가 적힌 버튼(링크)을 눌러야 한다. "괜찮아요, 나는 내 개를 이해하고 싶지 않아요."

이런 유형은 글쓰기로 유인하는 디자인에서 가장 흔하게 사용된다. 다크패턴 디자인 유형을 처음 정리한 해리 브리그널은 이와 같은 유형을 '컨펌셰이밍'●이라 이름 붙였고, 사용자의 마음에 '수치심'이나 '죄책감'을 일으켜 선택하지 않도록 유인하는 유형이라고 설명했다.[1] 서비스 측에서 쿠폰 등을 제공하면서 사용자의 개인정보를 수집하려고 할 때 거부 버튼으로 "나는 돈을 아끼는 게 싫어요", "나는 부자라서 괜찮아요"라는 식의 과장되고 비꼬는 듯한 문구를 사용해 사용자가 버튼을 누를 때 멈칫하게 한다. 이 전략은 '프레이밍 효과Framing effect'가 적용된 것으로,[2] 같은 내용이라도 부정적인 '프레임Frame'을 씌워 제시하면 사람들이 손실에 대한 부담 때문에 선택하지 않는다는 인지편향을 이용한 것이다.

국내에서도 이런 기법이 사용되고 있는데, 거부 버튼의 문구가 '비싸게 구매하기', '불편하지만 웹으로 보기' 등으로 되어 있어 막상 누를 때 다시 한번 생각해보게 된다. 비싸게 구매하거나 불편하게 사용하고 싶은 사람은 없기 때문이다. 거부 버튼의 문구를 이런 식으로 만드는 것은 미국식의 빈정거리는 유머를 반영해서이다. 하지만 한국에서는 말하거나 글을 쓸 때 이런 식으로 표현하지 않아 우리 정서에는 다소 부자연스러운 부분이 있다. 그러므로 재치 있고

215

● 번역하기 까다로운 용어라서 국내에선 다양한 이름으로 부른다. 대부분 의미가 완벽하게 전달되지 않거나 우리말로는 부자연스러워서 여기서는 영어 그대로 '컨펌셰이밍'이라 부른다.

기발한 경우가 아니라면 오히려 독이 될 수 있으니 주의해서 사용해야 한다.

완곡하지만 교묘한 표현

다음은 부정적인 내용을 긍정적으로 바꿔 표현할 때 생기는 문제이다. 일반적으로 '부정적인 내용'을 이야기할 때 이를 완곡하게 표현하면 더 바람직하고 친절한 인상을 준다. 이는 유명한 '콘텐츠 스타일 가이드Content Style Guide'에도 원칙처럼 나와 있는 상식적인 내용이기도 하다. 예를 들어 "엄마 아빠 말 안 들으면 산타할아버지가 선물 안 주신다"라고 부정적인 표현을 사용하는 것보다 "엄마 아빠 말 잘 들으면 산타할아버지가 좋은 선물 주실 거야"라고 하는 게 바

216

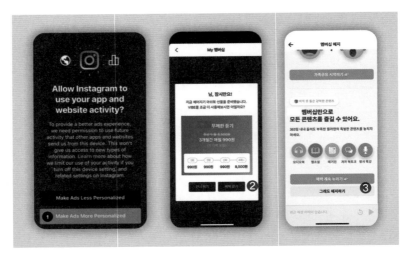

완곡한 표현인 듯 보이지만 사용자의 혼란을 일으키는 UX 글쓰기(❶은 '개인정보 수집'을 '개인 맞춤형'으로, ❷와 ❸은 '해지 취소'를 '혜택받기' 등으로 표현했다)

람직하다는 것이다.[3]

이처럼 부정적인 것을 긍정적으로 바꿔 표현하는 걸 역으로 이용해서 교묘하게 표현하는 사례가 생기고 있다. 예를 들어 인스타그램은 개인정보 수집에 대한 '동의'와 '비동의'를 묻는 대신 '광고를 사용자 맞춤형으로 받을 것인지'와 '광고를 사용자에게 맞춰지지 않게 받을 것인지'로 교묘하게 문구를 바꿔 묻는다(옆의 그림의 ❶ 참조). 또한 많은 구독 서비스에서 해지할 때 '해지 취소' 버튼 대신 '혜택받기'나 '혜택 계속 누리기'로 바꿔 표현해 사람들을 혼란스럽게 한다(❷, ❸ 참조). 당장 듣기에는 거부감이 덜하겠지만, 여기엔 바뀐 표현 때문에 정작 무엇을 말하는 것인지 실체를 이해하기 어렵게 하는 꼼수가 숨어 있다.

사용자에게 긍정적인 경험을 주기 위해 쉽고 친절한 표현으로 바꾸는 것이라면 문제 되지 않겠지만, 바꾸는 과정에서 사용자를 헷갈리게 하고 실체를 가리는 방식으로 사용된다면 개선해야 한다.

217

이중부정

디자인 트랩으로 작용하는 UX 글쓰기는 부정적인 문구를 재료로 사용하는 경우가 많다. '이중부정'도 대표적인 예이다. 이중부정문은 일반 글쓰기에서도 독자의 혼란을 부르기 때문에 지양해야 하는 표현이다. 온라인서비스에서 흔하진 않지만, 간혹 볼 수 있어 몇 가지 소개한다.

먼저 소개할 사례는 서비스에서 멤버십을 해지할 때 나타나는 팝

해지하고 싶은 상황에서 "멤버십을 취소할 것입니까?"라고 묻는다면 '계속'을 눌러야 할까, '취소'를 눌러야 할까?

218

업이다(위의 그림 참조). "멤버십을 취소할 것입니까?Canceling your membership?"라는 질문에 사용자가 선택할 수 있는 답은 두 가지다. '계속Continue'과 '취소Cancel'. 하지만 멤버십을 취소하려면 어떤 버튼을 눌러야 할지 선뜻 알 수가 없다.

이 사이트에서는 '계속'을 눌러야 멤버십이 취소되고, '취소'를 누르면 취소가 취소되도록 디자인되었다. 읽어만 봐도 혼란스럽지 않은가? 여기서는 사용자의 해지를 방해하려고 의도적으로 그렇게 디자인했는지, 아니면 세심함이 부족해서 그랬는지 알 수 없으나 이중부정이 사람을 헷갈리게 만드는 것만은 분명하다.

이 같은 사례는 해리 브리그널이 정리한 다크패턴 디자인 12가지 유형 중 '트릭 퀘스천Trick question'에 해당한다. 혼란스러운 문구를 사용해 사용자가 특정한 선택을 하도록 혹은 하지 못하도록 유인하는 전략을 말하는데, 가장 대표적인 예가 이중부정 문구이다.

> ☐ If you would like us to no longer continue to stop
> not sending you special deals and offers every
> week, please indicate you are inclined to yes by
> not checking the box.

뉴스레터 수신을 원하지 않으면 박스에 체크하지 말아주세요(이중부정)

또 다른 유명한 사례를 소개한다. 위의 문구를 번역하면 "뉴스레터 수신을 원하지 않으면 박스에 체크하지 말아주세요"라고 적혀 있다. 보통 이런 문구는 "뉴스레터 수신을 원하지 않으면 박스에 체크해주세요"라고 적혀 있어서 끝까지 주의 깊게 읽지 않으면 수신을 원하지 않는데도 체크할 수 있다. 이중부정을 사용해 사용자의 허점을 노린 경우다.[4]

글로 꾀어내는 디자인, 효과가 있을까

글로 사용자에게 혼란을 주는 디자인은 각종 커뮤니티 사이트나[5] 블로그[6] 등에서 조롱의 대상이 되곤 한다. 그런데도 끊임없이 사용되는 이유는 무엇일까? 시카고 대학의 한 연구팀은 2021년 컨펌셰이밍 디자인에 대한 실험 결과를 발표했다.[7] 데이터 보호 프로그램의 구독에 대한 동의 여부를 묻는 실험이었는데, 컨펌셰이밍 문구가 적용된 거부 옵션에는 "나는 데이터 또는 신용기록을 보호하고 싶지 않습니다"라

컨펌셰이밍 문구를 사용한 사례

고 적혀 있었다. 실험 결과, 컨펌셰이밍 문구가 포함된 실험물은 그렇지 않은 실험물보다 2배 이상 동의율이 높게 나왔다. 또한 많은 사람이 컨펌셰이밍 문구에 약간 거슬리는 정도지 거부감이 크지 않은 것으로 나타났다. 이처럼 기업 입장에서는 효과가 있고, 사용자 반발도 심각하지 않으니 계속 사용하는 것이다.

닐슨노먼그룹Nielsen Norman Group은 이런 글쓰기 전략이 단기적 효과는 있지만, 고객을 대하는 태도에 문제가 있어 장기적으로는 신뢰를 잃을 것이라고 말한다. 기업들이 이런 전략에 대한 수많은 테스트를 거쳐 동의율과 가입률을 끌어올리고 있으나, 단순히 정량적인 지표를 넘어 고객의 경험적 만족도에는 부정적 영향을 미치기 때문이다. 여기에는 기업이 고객을 대하는 태도에 주목해볼 필요가 있다. 간단히 상상을 해보자면, 실제 강아지 용품 매장에 갔는데 직원이 아래와 같이 묻는다면 기분이 어떨까?

"저희 매장에서 매월 보내드리는 소식지 한번 받아보시겠어

요? 아니면 당신의 강아지에 별로 관심이 없으신가요?"

현실에서 이렇게 묻는다면 매우 무례한 질문일 것이다. 현실에서 무례하게 들린다면 온라인 세계에서도 무례한 것이다.[8]

왼쪽 그림의 예에서 컨펌셰이밍에 해당하는 부분은 "불편하지만 웹으로 보기"이다. 언뜻 보면 사용자의 편의를 위하는 것처럼 적혀 있지만, 사용자 입장에서는 앱을 굳이 다운받아서 다시 봐야 하기 때문에 오히려 웹보다 더 불편할 수 있다. 푸시 알림을 제공하고 싶은 서비스 측이 사용자에게 정중하게 부탁해야 하는 상황임에도 문구를 이렇게 표현하니 불쾌할 수 있는 것이다. 문구를 어느 정도 비틀고 빈정대는지에 따라 사용자가 느끼는 감정도 달라질 테지만, 이 사례에서는 무난하게 "괜찮아요"나 "저는 그냥 웹으로 볼래요" 정도면 적당하지 않을까 싶다.

컨펌셰이밍과 같은 기법은 서구권 특유의 대화 방식에서 나온 부분이 있지만, 해외에서조차 이런 기법이 무례한 느낌을 줄 수 있으니 사용을 지양해야 한다는 지적이 나오고 있다. 이와 같은 역효과를 막기 위해 UX 글쓰기에 대한 가이드라인 연구가 필요한 것이다.[9] 간교한 뱀이 인간들을 꾀어낼 때 사용했던 디자인 트랩. 무심코 지나치기 쉽고, 설령 알게 되더라도 대수롭지 않게 넘기는 경우가 많다. 사소한 트릭과 속임수가 계속 용인되다 보면 그 강도는 점점 더 커지고 피해는 사용자의 몫이 될 뿐이다.

20장 눈속임을 일으키는 디자인

"삼라만상이 항상 눈에 보이는 것과 같은 건 아니다."
플라톤의 《파이드로스》 중에서

고무풍선으로 만든 가짜 전차를 들고 있는 영국군[1]

제2차 세계대전에 수많은 예술가와 디자이너가 동원되었다는 사실을 알고 있는가? 당시에는 일급비밀이었던 기록으로, 전쟁 중에 뉴욕, 필라델피아의 예술학교와 광고대행사 등에서 1100여 명에 달하는 인원이 모집되었다. '유령부대Ghost army'로 부르던 이들의 주 임무는 적군을 속이기 위해 가짜 전차나 대포, 기지 등을 만드는 일이었다. 처음에는 그림, 나무 등을 사용하다가 나중에는 고무풍선으로 더욱 실감 나게 제작했다.[2]

이 기만전술은 우리가 잘 아는 노르망디상륙작전의 주요 전략으로 활용되었다. 제2차 세계대전이 끝나기 1년여 전인 1944년, 연합군 측은 독일군을 상대로 노르망디상륙작전의 상륙 지점을 속이기 위해 상당한 공을 들인 기만전술을 펼쳤다. 예를 들어 연합군 병력이 엉뚱한 곳에 배치된 것처럼 보이게 하는 작전이 있었는데, 연합군은 이를 위해 거짓 정보를 흘리고 모형 전차(옆의 사진 참조) 600대와 가짜 기지를 제작하여 배치했다. 이에 깜빡 속은 독일군은 많은 병력을 엉뚱한 곳으로 이동시켰고, 연합군은 노르망디 상륙에 성공했다. 허위 정보에 시각적인 부분까지 더해져 기만술의 설득력이 배가되었던 사례이다.

온라인에서 사용되는 눈속임 기법

2020년 5월, 정부의 긴급재난지원금을 '기부 신청'한 사람들의 기부

긴급재난 지원금 신청 화면. 초기에는 '기부 신청'이 디폴트로 되어 있었으나(좌) 논란이 되자 '기부금 없이 신청'으로 바뀌었다(우).

를 취소할 수 있느냐는 문의가 빗발쳐 화제가 되었다. 재난지원금을 신청하려던 많은 사람이 의도치 않게 '기부 신청' 버튼을 누른 것이다. 재난지원금을 받으려면 '기부금 없이 신청'이라고 적힌 (눈에 덜 띄는) 버튼을 눌러야 하는데, 많은 사람이 (눈에 띄는) '기부 신청' 버튼을 눌러 의도치 않은 기부를 하게 된 것이다.

긴급재난지원금 신청을 받았던 금융사 앱들이 이런 식으로 디자인되어 있다 보니 온라인 커뮤니티와 메신저에서는 "실수로 기부할 수 있으니 조심하라"라는 글이 퍼지기도 했다. 의도치 않게 기부한 사람들은 취소 문의를 했으나 이마저도 어렵게 되자 "기부금을 유

도하기 위한 꼼수"라며 반발했다.[3] 당초 이 앱을 만든 카드업계에서는 지원금 신청과 기부 페이지를 나누자고 정부에 제안했으나, 정부가 한 화면에서 진행하도록 지침을 내렸다는 사실이 알려지면서 또 한 번 구설수에 올랐다.[4]

이후 신청 화면 하단의 두 버튼을 바꿔 '기부 없음'을 기본(디폴트)으로 수정했다. 정부는 "지원금 신청과 기부를 한 화면에 구성한 것은 트래픽 증가로 생기는 시스템 부하를 줄이려는 조치였다"라고 해명했다.[5]

눈속임 디자인

서비스 제공자는 사용자의 회원가입, 구독 신청, 사용자 데이터의 수집 및 활용에 대한 동의, 구매 등을 원한다. 반대로 사용자가 탈퇴하거나, 구독을 해지하거나, 데이터 수집을 거부하거나, 환불받는 것은 바라지 않는다. 서비스 측의 이러한 목적을 위해 사용자를 눈속임하는 디자인이 있다. 원리는 간단하다. 사용자가 누르기를 바라는 버튼은 눈에 띄고 단순하게, 그렇지 않은 버튼은 눈에 띄지 않고 복잡하게 디자인하면 된다.

이렇게 시각적으로 눈속임하는 유형은 여러 이름으로 불린다. 대표적으로 해리 브리그널의 다크패턴에서는 '주의집중 분산Misdirection',[6] 콜린 그레이Colin Gray 외의 분류에서는 '화면 조

작Interface interference',[7] 아루네시 마서Arunesh Mathur 외의 분류에서는 '시각적 조작Visual interference' 등인데[8] 의미는 대동소이하다.

　　이런 눈속임 디자인은 이제 수많은 앱에서 흔하게 사용되고 사람들에게도 많이 익숙해 마케팅의 일환으로 보는 이도 있다. 하지만 시각적으로 정보를 불균형하게 왜곡해서 보여주는 측면이 있고, 사용자는 눈속임 당하는 줄도 모르는 경우가 많아 기만적이라는 논란이 있다.

　　대표적인 눈속임 디자인 유형을 살펴보면 1)'초점의 원리Focal points'를 활용해 유리한 버튼을 눈에 띄게 만드는 디자인, 2)'골디락스 원리Goldilocks principle'를 활용해 주력 상품을 중앙에 배치하는 디자인, 3)'자이가르닉 효과'를 활용해 빈 곳을 채우고 싶게 하는 디자인, 4)'선택의 역설'을 활용해 의도적으로 많은 양을 보여주는 디자인 등이 있다.

유리한 버튼은 눈에 띄게, 불리한 버튼은 눈에 안 띄게 하기(초점의 원리)

사용자가 버튼을 누르기 바란다면 일단 눈에 띄게 만들면 된다. 게슈탈트 이론의 '초점의 원리'를 활용해 버튼을 크고 화려한 색으로 만들어 잘 보이는 곳에 배치하는 것이다. 또한 사람은 버튼을 보면 많이 생각하지 않고 그냥 누르고 싶어 하는 본능이 있다.[9] 이 점을 활용해 사용자가 누르기 바라는 것은 버튼으로 만들되, 그렇지 않은 것은 눈에 띄지 않게 혹은 눌러지지 않는 버튼처럼 만들거나, 누

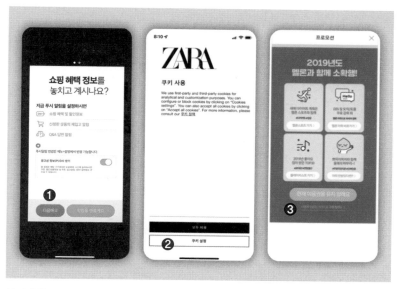

초점의 원리를 활용한 눈속임 디자인

르고 싶지 않게 만들거나, 버튼이 아닌 것처럼 만들면 된다.

❶ 먼저 사용자가 버튼을 누르지 않도록 눈에 띄지 않게 혹은 눌러지지 않는 버튼처럼 만드는 데 가장 많이 사용하는 방법은 위 그림의 첫 번째 화면처럼 무채색(회색)을 쓰는 것이다. 회색은 눌러지지 않는 비활성화된 버튼을 표현할 때 주로 사용되기 때문에 사용자에게 착각을 일으킨다. 또한 채도가 높은 색과 같이 있으면 상대적으로 눈에 띄지 않아 더 효과적이다.

❷ 다음으로 버튼을 누르고 싶지 않게 만들려면, 사용자를 귀찮게 하거나 사용자가 싫어할 만한 내용으로 만들면 된다. 두 번째 화면

하단의 "모두 허용"의 아래에 있는 "쿠키 설정"은 거부할 수 있는 버튼이 아니다. 사용자가 설정 페이지로 가서 직접 설정하라는 식으로 보이기 때문에 누르지 않게 된다.

❸ 마지막으로 버튼이 아닌 것처럼 만드는 방법은 흔히 '링크'를 사용한다. 세 번째 화면 하단의 주황색 버튼과 같은 위계에 있는 버튼은 바로 아래의 "나중에 인상된 가격으로 구매할래요" 링크다. 시각적으로도 잘 보이지 않을뿐더러 19장에서 소개한 '컨펌셰이밍' 문구까지 사용하면 효과는 배가된다. 이런 식으로 디자인된 기만적 거절 옵션(링크)을 주로 '매니퓰링크Manipulink' ●라고 부른다.

서비스에서 주력하는 상품을 중앙에 배치(골디락스 원리)

사람들은 합리적으로 결정하고 행동하고 싶어 한다. 돈을 지불할 때는 더욱 그렇다. 합리적인 소비를 위해 제품의 가격이나 성능을 꼼꼼히 비교하고, 지금 상황에서 가장 합리적인 것이 무엇인지 고민한다. 이는 골치 아프고 귀찮은 과정이다.[10] 그래서 대부분은 그냥 무난한 것을 산다. 과하게 비싸지 않으면서도 너무 싼 걸 샀다가 후회하지 않으려면 중간 정도가 가장 적당하다. 이를 '골디락스 원리'라고 하는데, 3개 이상의 선택지가 있을 때 평균에 해당하는 걸 선택하는 것이다. 대니얼 카너먼의 '전망 이론'에서도 이를 잘 설명한다.[11] 사람들은 손실 회피의 본능이 있어서 너무 비싼 걸 사면 금전

● '조작하는Manipulative'과 '링크Link'의 합성어이다.

적으로 손실이 날 수 있고, 너무 싼 걸 사면 기능이나 만족감에서 손실이 생길 수 있다고 인식한다. 결국 중간 정도인 것을 사는 게 가장 후회하지 않을 방법이 된다.

시각적으로도 3개가 있으면 중앙에 있는 것이 가장 눈에 띄고, 중요해 보인다. 주변에 있으면 어딘가 모르게 거기에 있는 이유가 있을 것 같다. 결국 시선이 집중되기 때문에 선택할 가능성은 더욱 커진다.

이러한 골디락스 원리를 역이용하는 방법도 있다. 서비스 제공자가 부각하고 싶은 상품이 가장 비싼 것일 때 이를 중앙에 놓으면 사용자는 혼란을 느낀다. 3개 상품을 나란히 놓을 경우 사용자는 무의식적으로 가격과 성능 순이라고 생각하지만, 사실은 의도적으로 순서를 지키지 않은 것이다(아래 그림 참조). 이런 경우 눈속임을 일으키는 측면이 있어, 사용자는 가격과 성능을 일일이 비교해봐야 하기에 번거롭다(매운 연기).

사용자는 가격과 성능 순으로 나열되었을 거라고 생각하지만, 그렇지 않은 경우도 있다.

빈 곳을 채우고 싶게 하기(자이가르닉 효과)

버스를 타고 라디오에서 흘러나오는 노래를 듣다가 노래가 너무 좋아서 내려야 할 곳을 지나 다음 정류장에서 내렸던 적이 있는가. 노래를 다 듣지 못하고 중간에 끊기면 아쉬움과 여운이 남아서이기 때문인데, 일이 완결되지 못하면 계속 마음에서 지우지 못하고 신경 쓰는 현상을 '자이가르닉 효과'라 한다. 자이가르닉 효과를 잘 활용하는 예는 드라마의 엔딩 신인데, 가장 궁금한 부분에서 완결짓지 않고 끊어 사람들에게 계속 생각하게 하고 다음 편도 보게 하려는 전략이 담겨 있다.

디자인에서도 자이가르닉 효과를 활용하고 있다. 첫 번째는 등급을

자이가르닉 효과를 활용한 디자인

나타내는 '프로그레스 바Progress bar'를 활용해 지금까지 진행된 부분과 앞으로 채워야 되는 양을 보여준다(옆의 그림의 왼쪽 화면 참조). 완결하려면 어떤 방법으로 채우면 되는지와 어떤 혜택이 있는지를 보여줘 사용자에게 동기를 부여한다. 두 번째는 '배지Badge'를 모으는 유형이다(오른쪽 화면 참조). 오프라인에서 도장을 찍어주는 방식과 비슷하다. 사용자에게 다양한 미션을 준 다음 배지를 제공해 사용자의 활동을 유도한다. 배지 현황을 공유할 수 있게 해 인정 욕구를 자극하기도 한다. 세 번째는 슬라이드 바와 배지 유형을 같이 사용하는 경우로 효과가 더 커질 수 있다. 자이가르닉 효과를 활용한 디자인에서는 사용자를 속이는 부분이 적기 때문에 다른 디자인 트랩 사례보다는 기만적 성격이 상대적으로 작다.

231

많은 양을 보여주어 질리게 한다(선택의 역설)

물건을 살 때 여러 선택지가 있으면 합리적으로 선택할 수 있어서 좋을 것 같지만, 오히려 선택을 포기하게 되는 모순적인 상황이 생긴다. 바로 '선택의 역설'이다. 이는 섣불리 선택했다가 생기는 나머지 것들에 대한 기회비용 때문이다. 그래서 사람들은 적은 선택지와 적은 기회비용을 더 선호한다.

이를 역이용하면 역시 사람들을 유인할 수 있다(매운 연기). 사람들에게 너무 많은 선택지를 보여주고 질리게 함으로써 서비스 측에 불리한 선택을 하지 못하게 하는 방법이다. 아마존은 회원 탈퇴 방법이 어렵기로 악명 높은데, 탈퇴하려면 수많은 정보 중 가장 하단

선택의 역설을 활용한 디자인

의 어두운 영역 안으로 들어가 맨 마지막에 있는 '도움말'에서부터 시작해야 한다(왼쪽 그림의 상단 화면 참조). 이를 몰랐다면 위에서부터 하나하나 다 확인해보는 수밖에 없다. 이렇게 너무 많은 양을 한번에 보여주고 좌절시키는 방법이다.

트위터는 추천 콘텐츠를 해제하고 싶으면 설정 페이지에 들어가서 해야 한다. 예시 화면에서는 일부만 나오지만, 실제로 몇백 가지 주제를 살펴보면서 체크를 해제해야 한다(하단 화면 참조). '모두 해제' 기능을 만들지 않아 실질적으로 많은 사용자를 포기하게 하는 디자인이라고 할 수 있다.[12]

그 밖에(어처구니없는 디자인)

다음 그림의 광고 팝업은 화면 위에 머리카락이 떨어진 것처럼 보이게 해 사용자가 화면을 쓸다가 누르게 하는 디자인이다. 중국의 운동화 제조회사인 카이에웨이니Kaiewei Ni가 인스타그램 스토리에 올렸던 광고로, 다크패턴 분야에서는 유명한 사례다. 교묘하다는 느낌보다는 어처구니가 없는데, 다크패턴 디자인을 새로운 수준으로 끌어올렸다는 비아냥도 있다.[13]

인스타그램 측은 결국 해당 광고를 삭제하고 계정을 비활성화하는 조치를 내렸다. 이외에도 팝업에서 엑스(×)표시를 지나치게 작게 만든다든지, 광고 팝업을 닫지 못하게 도망 다닌다든지,[14] 거절 버튼을 눌렀는데 오히려 실행된다든지 하는 어처구니없는 디자인이 한때 무분별하게 사용되었으나 현재는 많이 없어진 상태다.

233

머리카락이 떨어진 것처럼 보이게 해 클릭을 유도하는 운동화 광고

234

 시각적인 조작이 반드시 나쁜 것만은 아니다. 도로 위에 눈에 띄게 그려놓은 주행 안내선, 지하철 노선도의 이해도를 높이기 위한 약간의 왜곡, 모바일폰의 홈버튼을 다른 버튼과 구별되게 디자인한 것 등은 일상에서 사용자의 긍정적인 경험을 위해 필요한 디자인이다. 반면, 앞서 소개한 사례들은 사용자의 편의를 위함이 아닌 기업과 서비스 측의 이익을 위해 적용된 경우가 많아 주의가 요구된다. 닐슨노먼 그룹의 부사장 호아 로레인저Hoa Loranger는 "기만적 디자인의 사용은 단기적인 이익을 얻을 수 있을지 몰라도 결국 장기적인 손실로 이어진다"라며, 사용자를 존중하는 방식으로 사용자 경험을 디자인해야

한다고 강조했는데, 기업과 서비스 측에서도 이 말을 새겨들을 필요가 있다.[15]

21장 성격테스트에 낚이다

"온라인 퀴즈는 우리가 자신을 잘 이해할 수 있게 해주는
도구 같지만, 사실 광고주가 우리에 대해 잘 이해할 수 있
게 해주는 도구다."
아람 신라이크(럿거스 대학 교수)

페이스북 사용자 정보를 수집하기 위해 사용되었던 케임브리지 애널리티카의 성
격검사, This is your digital life[1]

케임브리지애널리티카는 2015년까지 페이스북에서 '당신의 디지털 라이프This is your digital life'라는 성격 퀴즈 앱을 퍼뜨려 사용자의 개인 데이터를 수집했다. 겉으로는 학술 목적임을 표방하며 페이스북 사용자에게 접근해 퀴즈를 푸는 참여자 개개인뿐 아니라 그 친구의 데이터까지 약 8000만 명의 정보를 수집했다.[2] 수집된 데이터는 프로필 정보 외에도 친구들과 나눈 비공개 메시지, '좋아요'를 눌렀던 게시물, 개인의 타임라인 등 매우 방대해서 개인 및 주변인과의 관계에 대해서도 상세하게 파악할 수 있었다.[3]

이 빅데이터는 정치권에 불법으로 판매되어 유권자에게 맞춘 효과적인 선거 캠페인 전략을 세우는 데 활용되었다. 실제로 2016년 미국 공화당의 선거 캠페인에 불법으로 매매되어 미국 대통령 선거에 활용되었다는 보도가 있었고, 그 외에도 영국과 인도, 말레이시아, 멕시코, 이탈리아, 브라질 등의 주요 선거에도 활용되었다는 의혹이 있다.[4] 이런 접근법을 사용하여 타기팅targeting하는 방법은 유권자의 마음을 설득하는 데 유의미한 효과가 있다고 밝혀졌다.[5][6]

237

성격테스트는 어떤 모습으로 다가오는가

우리나라에서도 주기적으로 성격테스트 열풍이 분다. 최근의 MBTI 테스트처럼 SNS를 중심으로 젊은 사용자 사이에서 유행하는데, 온라인 성격테스트는 대부분 친근하고 다정한 모습으로 다가온다. 관심 끄

온라인 성격테스트 열풍

는 제목을 내세우고, 테스트를 시작하면 흥미로운 일러스트나 사진을 보여주면서 길지 않은 문항을 물어본다. 문항에 대한 답을 모두 써넣으면 참여자의 성격 유형을 쉽고 재미있게 설명해준다.

　때론 참여자와 잘 맞는 유형, 맞지 않는 유형도 보여줘 지인들이 어떤 유형인지 호기심을 느끼게 한다. 성격테스트 결과는 참여자의 SNS에 쉽게 공유하는 기능이 있어 SNS상에서 빠르게 퍼질 수 있다. 그러면 지인들도 참여해 서로 어떤 유형이 나왔는지, 어떤 감정이 드는지, 공감하는지 등을 댓글로 공유하며 화제성은 더욱 커진다.

　테스트를 마치면 특정 앱에서 사용할 수 있는 쿠폰이나 적립 혜택을 주어 가입과 재접속을 유도하기도 한다. 또한 테스트 곳곳에 브랜드 광고 등이 은밀히 숨겨져 있을 때도 있고, 테스트 결과를 설명하면서 "해당 성격 유형에는 이 제품을 추천한다"라는 식의 노골적인

광고를 할 때도 있다.

성격테스트에 참여한 사람들의 반응은 대체로 긍정적이다. 자신을 돌아보는 기회가 될 수 있고, 다른 사람과 가볍게 이야기할 수 있는 소재거리도 된다. 나중에 광고였음을 알게 되더라도 재미있고 거부감이 덜 들어 해당 브랜드에 대한 관심과 호감도가 높아졌다는 반응도 있다.[7]

성격테스트가 인기 있는 이유

성격테스트가 인기를 끈 것은 최근의 일이 아니다. 그 기원은 미국에서 여성지가 인기를 끌기 시작한 19세기 후반까지 거슬러 올라가고, 본격적으로 인기를 끈 것은 1960~1970년대인데 흥미롭게도 현재의 모습과 상당히 유사하다.[8]

온라인 성격검사의 인기는 SNS를 통해 퍼지면서 시작되었는데, 인기 높은 온라인 퀴즈에는 몇백만 명쯤은 쉽게 참여한다. 스낵과 관련된 심리테스트에는 열흘 만에 1050만 명이 참여했고, 꽃 관련 심리테스트에는 이틀 만에 800만 명이 참여했다. 둘 다 포털사이트의 인기 검색어 1위도 기록했다.[9] 해외에서는 스케일이 더 커서 페이스북이나 인스타그램, 버즈피드BuzzFeed 같은 글로벌 사이트에 등재되는 인기 있는 테스트의 경우, 며칠 만에 수천만 명이 참여하기도 한다.[10]

성격테스트가 이렇게 인기를 끄는 데는 몇 가지 이유가 있다.

먼저 부담 없고 재미있기 때문이다. 테스트라고는 하지만, 참여 방식이 시험이 아닌 게임에 더 가깝다. 어렵지 않고, 오래 걸리지도 않아 간단히 해보기에 좋다. 마치고 나면 결과도 바로 나온다. 그리고 그 결과를 SNS에 친구들과 공유하고, 그에 대한 대화를 통해 2차 피드백 결과가 추가적으로 오게 된다.[11]

또한 성격테스트는 참여자 자신에 대해 알 기회를 준다. 한 조사에 따르면 성격테스트를 하는 가장 주된 이유는 '자신을 이해하고 싶어서'라고 한다(80.6%). 우리가 살면서 자신에 관한 이야기를 들어보거나 성찰할 기회가 생각보다 많지 않다 보니 정체성을 탐구하고 싶은 마음이 반영된 것이다. 이 결과는 젊은 층으로 갈수록 상대적으로 더 높게 나타났다(20대 86%).[12] 불안한 경제 상황과 맞물려 비슷한 성향의 사람에게 동질감을 느끼고 싶은 MZ세대의 욕구가 반영되었고, 디지털 플랫폼을 통해 새로운 네트워크를 형성하기도 한다.[13]

기업 입장에서도 성격테스트는 짧은 시간에 많은 사람에게 브랜드를 노출할 수 있는 방법이다. 잘 만들면 화제성을 낳고, 가입자 수와 전환율 등에도 긍정적인 영향을 미칠 수 있다. 제작 면에서도 기술적으로 별로 어렵지 않아 여러 홍보 마케팅 방법 중 하나로 사용된다.

성격테스트가 지닌 문제

그러나 많은 사람이 좋아하고, 또 대수롭지 않게 생각하는 성격테스트

에는 숨겨진 문제점이 몇 가지 있다.

개인정보의 무단 수집

가장 큰 문제점은 개인정보 수집이다. SNS에서 쉽게 볼 수 있는 성격테스트이지만 여기에 사용자가 입력하고 선택하는 모든 것이 '정보'이고 '데이터'이다. 그러나 이 정보를 어떻게 처리할 것인지 안내가 나와 있는 경우는 거의 없다. 테스트를 할 때 이름이나 이메일 주소 같은 개인정보를 입력하지 않더라도 서비스 측에서 제공하는 쿠폰이나 포인트 등을 다운받으려면 로그인해야 하고, 그 순간 해당 데이터는 우리의 신상정보와 연결될 수 있다(13장에서 소개한 사례인 '로그인함으로써 모든 약관에 동의하는 것으로 간주'한다고 주장할 수도 있는 일이다). 이때 우리 의도와는 상관없이 성격 데이터가 서버에 남을 수도 있다. 만약 서비스 측에서 데이터를 저장도, 활용도 하지 않는다면 그 사실을 명시해야 하고, 만약 저장하고 활용한다면 정식으로 동의를 받고 성격테스트를 시작해야 한다.

개인이 가볍게 남긴 성격 데이터라고 해서 가볍게만 생각할 일이 아니다. 앞서 소개한 케임브리지애널리티카의 사례를 보면 가볍게 수집된 개인정보가 어떻게까지 활용될 수 있는지를 보여주기 때문이다.[14] 수집한 데이터를 바탕으로 자신들의 목적을 위해 기만적인 기법을 동원해 사람의 생각을 조종하는 일도 가능해질 수 있다.[15]

실제로 국내 성격테스트 제작업체들이 이를 통해 사용자 데이터를 다량 보유하게 되었다고 인터뷰한 사례도 많이 볼 수 있다.[16] 사용

241

자에게서 얻은 데이터인 만큼 어떤 방식으로 관리하고 어떻게 활용할지 사용자에게 반드시 명시해야 할 것이다.

비과학적인 테스트 결과

대부분의 성격테스트는 과학적 근거 없이 그럴듯하게 보이도록 만들어졌다. 온라인상에서 떠돌아다니는, 잘 알려진 MBTI 성격검사역시 신뢰성과 타당성을 검증받지 않은 것이어서 전문가들은 이용할 때 주의가 필요하다고 지적한다.[17]

성격테스트 결과가 그럴듯해 보이는 이유는 '바넘효과Barnum effect' 때문이다. 이는 많은 사람에게 적용되는 성격 또는 심리 특성을 제시하면 자신만의 독특한 특성으로 믿고 받아들이는 현상이다. 성격테스트 결과도 참여자가 듣고 싶을 만한 이야기나 평이한 이야기를 중심으로 구성되어 있다. 실제로 사람들의 성격을 설명할 때호의적인 이야기일수록 더 많이 믿고, 그것을 자신만의 독특한 것이라고 믿을 가능성이 크다는 연구 결과도 있다.[18] 참여자는 성격테스트를 통해 자신에 대한 '긍정적' 이야기를 듣고 싶어 하고, SNS에공유했을 때도 마찬가지로 자신에 대한 긍정적 피드백을 얻고 싶어하기에 테스트를 계속하게 된다.[19]

참여자의 과몰입

과학적이지 않은 테스트가 문제인 또 다른 이유는 참여자가 이에지나치게 몰입하거나 그 안에 갇히는 현상 때문이다. 특별히 MZ세

대에서 과몰입하는 경우가 발견되었는데, 성격테스트의 비과학적 측면보다 이를 더 심각한 문제로 보기도 한다.[20]

사람들은 성격 유형 중에서 더 선호되는 성격과 그렇지 않은 성격을 구분 지으면서 자신과 타인을 근거 없는 잣대로 판단하게 된다. MBTI는 회사의 채용 기준으로까지 활용되어 면접에서 유형을 물어보는 경우도 종종 있다. 아예 회사의 채용 공고에서 특정 MBTI 유형의 사람은 지원할 수 없다고 못을 박아 논란이 되었던 적도 있다.[21] 성격테스트 결과가 SNS상에서 빠르게 공유되어 사람들끼리 서로 색안경을 끼고 보기도 하고, 스스로 옭아매 우울증으로 이어지기도 한다.[22]

이렇게 과몰입하는 사용자를 이용해 수익을 창출하려는 시도도 많이 이뤄진다. "당신은 이런 사람입니다"라는 설명과 함께 "그래서 이 상품이 좋겠어요"라고 추천하는 식이다. 역시나 비과학적인 방법을 이용해 과몰입한 사용자를 대상으로 마케팅에 열을 올린다. 또한 이런 식의 홍보는 광고인데도 미리 공지하고 시작하는 경우가 거의 없다는 점도 문제이다.

243

성격테스트를 위한 디자인

성격테스트는 짧은 시간에 많은 사람에게 노출할 수 있다는 장점 때문에 여러 기업에서 마케팅 기법으로 활용한다. 마케팅에 효과적인 성

격테스트를 만들려면 다음과 같은 방법을 활용하라고 알려져 있다.[23]

제목

성격테스트의 제목은 사람들이 처음 관심을 보이게 하는 역할을 하기 때문에 호기심이 들도록 만들어야 한다. 테스트 결과로 나오는 성격 유형의 이름도 많은 사람이 알 만한 슈퍼히어로나 영화 캐릭터, 운동선수 등으로 재치 있고 무미건조하지 않게 만든다. 즉 "당신은 어떤 슈퍼히어로 유형입니까?"라는 식으로 만들어진다.

테스트

성격테스트를 개성 있게 디자인해야 한다. 말투는 친근한 대화체로 작성하고, 문항은 텍스트로만 보여주기보다는 이미지나 일러스트를 함께 보여준다. '테스트'가 아닌 '퀴즈'나 '게임'의 느낌이 나도록 만들어야 한다. 문항 수는 6~10개가 적당하고 소요 시간은 2~3분이 바람직하다.

개인정보 제공 동의

개인정보를 수집하는 이유와 어떻게 활용할 것인지 미리 설명해야 한다. 경품 등의 보상이 있으면 동의율과 참여율이 높아질 수 있다. 개인정보 수집을 하지 않는다면 명시하여 참여자가 안심하고 참여할 수 있도록 안내한다. 마케팅 전략에 대해서는 숨김없이 정직해야 한다.

테스트 결과 공유

참여자의 성격테스트 결과에 대한 설명은 매력적인 사진과 신뢰도 있는 정보로 만든다. 참여자가 결과를 SNS에 공유하고 싶게 만들어야 하고, 공유하고 나서도 다른 사람과 긍정적인 이야기가 오갈 수 있도록 디자인해야 한다.

배포

페이스북, 트위터 등의 유료 광고를 활용하면 더 많은 사람에게 노출할 수 있다.

성격테스트는 사용자에게 거부감을 주지 않고 가벼운 재미를 선사할 수 있도록 부드럽게 접근하는 것이 좋다. 국내에서 제작되는 성격테스트는 데이터의 처리에 대해 명시하고 있지 않으므로, 이를 투명하게 밝혀야 한다. 또한 어린아이나 젊은 층에서도 많이 이용하는 만큼 설문 내용은 최대한 객관적인 근거를 갖추고 제작해야 한다. 설사 재미만을 위해 제작하는 경우라 하더라도 사용자가 몰입하여 부작용이 생기지 않도록 '근거 없음'을 밝히는 것이 좋다. 흥미 위주의 테스트라 할지라도 성격테스트를 접목한 마케팅이 지속적으로 늘어나고 있기 때문에 이 분야의 투명성을 확보하는 방법에 대한 연구와 노력이 절실한 상황이다.[24]

245

디자인 트랩에 대한 사람들의 인식은 각자가 처한 상황과 경험에 따라 다르다. 디자인 트랩의 개념을 생소해하는 사람도 있고, 어느 정도 알고는 있지만 어쩔 도리가 없다는 사람도 있다. 저마다 받아들이는 정도가 다르기에 디자인 트랩의 옳고 그름을 판단할 때 모호한 부분이 있다. 기업은 사용자를 기만하는 디자인으로 논란이 되면, 다른 기업도 그렇게 하고 있으니 어쩔 수 없다고 하거나 사용자 탓으로 돌리곤 한다. 아직도 많은 부분이 회색지대Gray area에 있기 때문에 혼란스러운 과도기에 있다. 8부에서는 디자인의 옳고 그름을 판단하는 기준에 대해 알아본다.

디자인 트랩을
바라보는 시각

22장 사용자가 바라보는 디자인 트랩

"상품의 대가를 치르지 않는다면 당신이 상품이다."
영화 〈소셜딜레마〉 중에서

왕비의 질문에 뭐든 대답해주는 요술 거울

"거울아, 거울아, 세상에서 누가 제일 예쁘니?" 왕비가 거울에게 물었다. "왕비님이지요." 왕비는 흡족해하며 거울에게 매일 같은 질문을 했다. 어느 날 항상 같았던 거울의 대답이 바뀐다. "이 세상에서 가장 예쁜 사람은 백설 공주입니다." 이 말을 들은 왕비는 분을 참지 못해 백설 공주를 해치우라고 사냥꾼에게 명령한다.

동화 속에 나오는 왕비는 거울에게 질문하고 답을 듣는다. 이 세상에서 가장 예쁜 사람이 자신이 아닌 백설 공주라는 말을 들었을 때, 왕비는 그것이 진실인지 의심하지 않는다. 단지 백설 공주를 없애고 다시 가장 예쁜 사람이 되고 싶다는 욕심만 있을 뿐이다.

그런데 생각해보면 거울은 어떤 기준으로 가장 예쁜 사람을 정했을까? 미적 판단은 주관적인데, 거울이 말한 것은 진실이라고 할 수 있을까? 거울이 대답하기 위해 사용한 알고리즘도 결국 거울 제작자의 주관적 기준에 맞춰져 있지 않을까?

이 이야기에서 왕비가 보여준 모습은 우리 모습과 흡사하다. 우리는 구글에 질문하고 구글은 답한다. 시리에게 음성으로 물어보고 시리 역시 답한다. 무엇이든 물어볼 수 있고, 1초 만에 답을 듣는다. 그리고 그들이 제공하는 답을 거의 의심하지 않는다.

일상에서 쉽게 접할 수 있는 디자인 트랩

왕비가 거울을 통해 세상을 이해하듯, 우리도 기업이 만든 서비스를

249

통해 세상을 경험하고 이해한다. 유튜브에서 맞춤형으로 제공되는 뉴스를 보며 세상이 돌아가는 것을 파악하고, 인스타그램에서 보여주는 피드를 보며 사람들이 어떤 생각을 하고 사는지 이해한다. 배달음식을 주문할 때는 화면에 나타난 먹음직스러운 음식과 평점을 보고 주문하고, 쇼핑 역시 다른 사람의 후기를 바탕으로 구매한다. 쏟아지는 수많은 알림은 사용자에게 가장 좋은 것을 추천해주므로 스마트한 세상에서 신경 쓸 게 많지 않아 보인다.

그러나 그 이면에 사용자가 감당해야 하는 것도 있다. 유튜브와 인스타그램의 추천 알고리즘은 우리를 필터버블에 갇히게 해서 세상을 편향된 시선으로 바라보게 하고,[1] 화면에서 보이는 상품의 평점과 후기는 상당 부분 조작되었다.[2] 사용자에게 가장 좋다고 하는 추천

(인공지능) 서비스는 편향되지 않은 진실만을 말하고 있을까?

은 정작 서비스 제공자를 위한 경우가 많다. 이는 대부분 은밀하게 가려져 있어 많은 사람이 아직도 진실을 보고 있고 진실 가운데 살고 있다고 생각한다. 우리는 어디까지가 진실이고 어디까지가 조작인지 모호한 세상에서 사는 것이다.

국내 디자인 트랩의 상황

7장까지 사람을 기만하는 디자인을 '디자인 트랩'이라 폭넓게 지칭했다. 이는 다크패턴, 다크넛지, 다크 UX, 눈속임 설계,[3] 슬러지Sludge[4] 등 부르는 명칭이 다양하고 포괄하는 범위도 조금씩 다르다. 가장 많이 사용되는 용어는 '다크패턴'인데, 최근 우리말로도 대체 지정되었을 만큼 일반적인 개념이 되었다. 다크패턴의 여러 유형과 얼마나 많이 사용되는지 한국소비자원에서 정리한 실태를 살펴보자.

한국소비자원의 2021년 다크패턴 실태 조사에 따르면,[5] 이용 빈도가 높은 인기 앱 100개를 대상으로 조사한 결과 97%에 해당하는 97개 앱에서 다크패턴 268개가 발견되었다. 가장 많이 발견된 유형은 '개인정보 공유'(19.8%)로, 사용자가 의도한 것보다 더 많은 정보를 공개적으로 공유하도록 속이는 유형이다. 그리고 '자동결제' 유형(13.8%), '선택 강요' 유형(10.4%), '해지 방해' 유형(10.1%), '압박 판매' 유형(10.1%) 등이 그 뒤를 이었다(다음 표 참조).

소비자상담센터에 다크패턴 관련 내용으로 민원이 접수된 사

252

유형	설명	발견 빈도 (%)	민원 접수 빈도(%)
개인정보 공유	사용자가 자신이 의도했던 것보다 더 많은 정보를 공개적으로 공유하도록 속이는 행위	19.8	
자동결제	무료 또는 할인 서비스 이후 사전고지 없이 등록된 신용카드로 자동 결제되는 것	13.8	32.3
선택 강요	가입 거절이나 정기 결제 서비스를 중단하려고 할 때 혜택을 포기하겠냐고 되물으며 거절하기 어렵도록 하는 것	10.4	
해지 방해	정기구독 상품의 해지 버튼을 찾기 어려운 곳에 감추는 경우, 앱 내에서 해지가 안 되는 경우, 가입은 쉬우나 탈퇴는 앱에서 어려운 경우 등	10.1	15.4
압박 판매	판매 완료, 세일 완료, 재고 부족, 높은 수요, 남아 있는 상품 1개 등 이용자들이 구매에 충동을 느낄 만한 정보를 제공하는 것	10.1	10.8
사회적 증거	출처가 분명하지 않은 후기, 협찬 제품이라는 사실을 표기하지 않은 경우, 후기 삭제, 친구 초대 시 이익을 제공받기 등 사회적 관계성을 이용함	9.3	26.2
강제 작업	잠금 해제를 위해 N초 동안 동영상 광고를 보게 하는 유형으로 작업을 방해하는 광고를 제거하려면 유료 제품을 구입해야 하는 경우	8.6	
주의 집중 분산	더 비싼 제품이나 기본으로 설정됨(사전 선택), 불리한 조건을 수락하는 옵션은 작거나 흐린 글자, 구입 옵션은 굵거나 큰 문자 또는 화려한 색상(시각적 간섭)	7.1	
숨겨진 가격	광고 첫 화면과 달리 최종 결제 단계에서 배송료나 세금, 조건이 추가로 발생하는 것	4.5	
미끼와 스위치	상세설명을 보려고 버튼을 눌렀을 때 광고로 연결되거나, 상품 페이지를 눌렀으나 다른 앱 설치로 연결되는 것	3.4	
가격 비교 방지	쇼핑몰에서 서로 다른 상품을 배치하여 가격 비교를 방지하는 것으로 첫 화면에서 가격이 없거나, 가격이 아닌 브랜드나 입점 쇼핑몰로 순위를 매기는 것	2.6	
속임수 질문	서비스 이용 시 필수 약관 외 선택 약관도 동의하게끔 체크되어 있는 경우, 마케팅 알림 수신이 기본으로 설정된 것	0.4	

국내 온라인서비스에서 많이 발견되고 민원이 접수되는 다크패턴 실태(한국소비자원)

례를 순위별로 살펴보면 '자동결제', '사회적 증거', '해지 방해', '압박 판매', '숨겨진 비용' 순이었다. 예를 들어 무료 이벤트 체험 후 고지 없이 결제된 '자동결제' 유형이 21건(32.3%)으로 가장 많았고, 후기 삭제 등 '사회적 증거' 유형이 17건(26.2%), 청약 철회 또는 복잡한 해지 경로 등 '해지 방해' 유형이 10건(15.4%), 사실과 다른 한정 판매 또는 특가 판매 등 '압박 판매' 유형이 7건(10.8%)이다.

사람들은 디자인 트랩을 어떻게 생각하고 있을까

다크패턴의 사용 빈도 순위와 소비자가 신고한 다크패턴의 순위 사이에는 차이가 있다. 대표적으로 다크패턴 빈도 1위인 '개인정보 공유'는 많은 앱에 심겨 있지만, 워낙 은밀한 탓에 사용자가 잘 몰랐을 가능성이 크고 당장 피해를 주지 않는다고 생각해 불만을 품지 않았을 수도 있다.

민원을 넣은 사람들의 이야기가 대중의 생각을 모두 대변해 주지는 않는다. 다크패턴 유형에 대한 사용자 인식은 아직 많이 연구되지 않았고, 최근 들어서야 조금씩 시작하는 추세다.[6] 지금까지 조사된 바에 따르면, 사람들은 다크패턴에 대해 다음과 같이 크게 다섯 가지 유형으로 인식한다.

문제인지 모른다

'사용자를 기만하는 디자인'의 개념은 아직 많은 사람에게 자리 잡지 못했다. 그래서 이들에게는 딱히 불만도 없다. 이런 유형의 사람을 '다크패턴 맹인'으로 부르기도 한다.[7] 다크패턴이 강하게 나타날수록 더 악하고, 약하게 나타나면 덜 나쁠 것 같지만 약하고 미묘하게 나타날수록 사용자는 알아차리지 못하고, 신고도 하지 못하기 때문에 더 위험할 수 있다. 또한 사용자의 교육 수준과 연령이 낮을수록 다크패턴을 인지하는 정도도 낮은 것으로 나타났다.[8]

사용자의 인식은 다크패턴을 얼마나 자주 경험했는지, 경험했을 당시의 감정이 어땠는지와 밀접하게 관련이 있다. 다크패턴이 존재하더라도 인터페이스가 매력적이라면 이를 인지하지 못하고 넘어갈 가능성이 크다.[9] 사용자 입장에선 매력적이라면 물 흐르듯 자연스럽고 빠르게 지나가지만, 무언가 불편하고 막히는 것이 많으면 생각을 하게 되고 그 과정에서 다크패턴을 인식할 수 있다.

문제에 대해 불쾌하게 생각한다

어떤 다크패턴이냐에 따라 차이가 있겠지만, 다크패턴을 심각한 문제로 인식하는 비중도 상당히 있었다. "42명의 사용자가 보고 있어요"나 "방이 1개밖에 남지 않았어요"라는 식의 압박 판매 전략을 사용하는 호텔 예약 웹사이트로 실험한 결과, 사용자의 3분의 2(65%)가 부정적으로 평가하고 절반(49%)은 해당 기업을 불신할 것이라고 응답했다. 3분의 1(34%)에 해당하는 인원은 경멸하는 표

현까지 사용할 정도로 부정적인 감정을 격하게 표현했다.[10] 사람들이 느낀 부정적인 감정은 성가심, 분노, 짜증, 압박감, 좌절감, 걱정, 스트레스 등 매우 다양했으며, 감정의 종류와 강도는 다크패턴이 사용자에게 끼친 '피해'와 관련이 컸다.[11]

어쩔 수 없다고 생각한다

온라인 서비스 사용 중 쿠키(사용자 정보) 수집 여부를 묻는 팝업을 경험한 적이 있을 것이다. 만약 동의를 하게 되면 자신의 정보가 수집되고, 맞춤형으로 세팅되어 편하기도 하겠지만, 개인정보가 어떻게 활용될지 모르는 막연함과 두려움이 있다. 하지만, 동의하지 않는다면 사용자를 설정 페이지로 이동시킬 테고, 무엇을 동의하고 안할지를 일일이 결정해야 하는 번거로움을 감당해야 한다. 그러니 어쩔 수 없이 동의를 누르고 만다.

다크패턴의 많은 것은 양면적이다. 사용자에게도 좋은 점이 분명히 있기에 사라지지 않고 지금까지 남아 있다. 특정 앱이 다크패턴 때문에 싫다고 해도 딱히 다른 대안이 있지도 않다. 다크패턴이 심겨 있는 서비스를 사람들이 계속 사용하는 이유는 다크패턴을 완전히 피할 수 없는 것이라고 자포자기하듯 생각하기 때문이다.[12 13]

자신의 탓으로 돌린다

1947년 미국의 한 공군 기지에서 실험이 진행되었다. 실험에 참여한 조종사들은 비행 시뮬레이션에 사용할 장비를 제공받았지만, 이

255

기기는 실패할 수밖에 없도록 미리 설정되어 있었다. 실험을 마친 조종사들은 공통으로 실패 원인에 대해 기기를 탓하기보다는 자신의 실력을 탓하는 경향이 있다는 것이 관찰되었다.[14] 다크패턴 디자인을 경험하는 사람들 역시 기술이나 디자인 자체를 탓하기보다 자신의 무능함을 탓하기 때문에 다크패턴과 같은 속임수가 쉽게 용인되고, 계속 이어진다.

점점 익숙해지고 무뎌진다

589명의 사람에게 다크패턴이 포함된 디자인을 보여주고 잘 인지하는지 관찰한 연구가 있다.[15] 실험 결과에 따르면 다크패턴을 잘 찾은 사람은 11%, 제대로 답하지 못한 사람은 25%, 아예 발견조차 하지 못한 사람은 55%로 나타났다. 처음에 다크패턴을 인지하지 못했더라도 일단 개념을 인지하고 나면 잘 찾았는데, 이들은 다크패턴을 일상에서 흔히 볼 수 있어서 악의적인 디자인이라 생각하지 못했고 이미 다 알기 때문에 기만적이라고 생각도 하지 않았다. 익숙해지고 있는 다크패턴은 사용해도 되는지 사회적 합의와 윤리성 논의가 필요한 시점이다.

같은 디자인 트랩이라도 사람들이 이렇게 다르게 받아들일 수 있다는 점이 흥미로우면서도 우려된다. 디자인 트랩에 대해 익숙치 않아서 굳이 문제를 삼지 않거나, 어쩔 수 없다고 말하는 사람들, 자신에게 문제가 있다고 스스로를 탓하는 사람들, 그리고 문제가 이미 만

연해서 문제가 아니라는 사람들은 주의가 필요하다. 동화 속 왕비가 그랬듯이 요술 거울이 악의를 갖고 교묘하게 파고들면 쉽게 현혹될 수 있다.

23장 기업은 어떻게 대응하고 있을까

"이익은 비록 속임수에서 나오더라도 달콤하다."
소포클레스(시인)

미국 CBS TV 프로그램 〈60분〉 인터뷰에 출연한 프랜시스 하우겐

페이스북은 내부 직원과 소비자, 전문가들이 제기하는 문제의 중심에 있다.[1] 그중 가장 큰 논란은 페이스북의 프로덕트 매니저였던 프랜시스 하우겐Frances Haugen이 2021년 내부고발을 한 사건이었다. '페이스북 파일Facebook Files'이라고도 부르는 이 사건은 페이스북이 자신들의 플랫폼에 존재하는 문제를 의도적으로 방치하고 있음을 내부 문건을 토대로 폭로한 것이었다.[2] 하우겐은 페이스북이 대중에게 미치는 영향보다 자신들의 수익을 더 우선시하며, 시스템을 적절하고 안전한 방향으로 운영할 의지가 없다고 말했다.[3] 또한 '좋아요' 기능과 같이 사용자 참여를 기반으로 하는 추천 알고리즘이 가짜 정보와 혐오 발언, 인종 간 폭력 등 사회적 갈등과 분쟁을 조장하고 있다고 주장했다. 특히 청소년 이용자의 정신 건강에 유해하다는 점까지 확인하고도 아무런 조치를 하지 않고 있다고 폭로했다. 이에 페이스북은 하우겐이 2년밖에 근무하지 않았으며, 회사 정책회의에도 참석하지 않았다고 반박했다. 또한 하우겐의 주장에 잘못된 전제가 있다며 사람들의 안전까지 희생하면서 이익을 창출한다는 것은 오해라고 부인했다.

259

기업은 디자인 트랩 문제에 어떻게 대응하고 있는가

'페이스북 파일' 사건을 비롯해 디자인 트랩과 관련한 사건·사고가 국내에서도 심심찮게 보도되고 있다. 앞서 많은 사례를 소개했는데, 이러한 논란에 대처하는 기업들의 모습은 다음과 같이 다양하다.

다들 이런 방식으로 하고 있다

앞서 16장에서는 서비스 측에서 사용자의 가입은 쉽게, 해지는 어렵게 설계한 디자인 트랩을 살펴보았다. 국내 음원 서비스의 경우 해지가 워낙 어렵다 보니, 많은 사용자가 다른 사용자의 해지 후기를 보며 따라 해야 하는 실정이다. 사용자의 불만이 커지고 정부의 제재도 이뤄지고 있지만, 아직도 완전히 해소되지 못한 상황이다. 서비스 측은 "모두가 다 이렇게 하는 상황에서 해지를 너무 쉽게 만들면 업체만 손해 보기 때문에 어쩔 수 없다"라는 입장이었다.[4]

13장에서 소개한 인공지능 챗봇 '이루다' 사건에서는 '로그인함으로써 이용약관 및 개인정보취급방침에 동의'하는 것으로 간주하여 사용자가 제대로 약관을 확인할 수 없도록 디자인했다. 이렇게 무단으로 수집한 사용자 데이터로 인공지능을 학습시킨 것이 논란에 휩싸였다. 개발사 측에서는 이런 방식이 "국내외 서비스에서 흔히 볼 수 있는 방법으로, 문제가 없을 것으로 판단했다"라고 입장을 밝혔다.

사용자를 위한 것이다

다시 국내 음원 서비스 사례이다. '해지 예약'을 한 사용자가 남은 기간을 사용하려 할 때 '혜택'을 보여주는 팝업을 하루에 서너 번씩 제공해서 논란이 된 경우가 있다. 사용자 입장에서는 번거로움을 느낄 수 있지만, 서비스 제공자는 "소비자가 혜택을 받을 수 있도록 안내한 것"이라는 입장을 내놓았다. 해지를 막는 디자인 트랩을 바

라보는 시각에도 기업과 사용자 사이에 온도 차가 있는 듯하다.[5]

사용자 탓이다

국내의 대표적인 지도 앱이 2021년 개인정보 유출 문제로 논란을 빚었다. 지도 앱으로 사용자의 집 주소는 물론 지인들의 주소와 자녀 유치원 정보 등도 아무나 쉽게 볼 수 있도록 디자인된 것이다. 이 정보들 가운데는 군사기밀이나 민감한 사생활 정보까지 포함되어 있어 큰 논란이 되었다. 10%가 넘는 사용자의 사생활 정보가 고스란히 노출되었다. 이에 서비스 제공자는 "사용자가 스스로 정보 공개에 동의한 것"이라고 입장을 밝혔다. 그러나 '동의'는 디폴트로 설정되었고, 정보 공개 여부를 묻는 버튼은 시각적으로 숨겨져 있었던 것으로 나타났다. 결국 정부가 해당 기업에 시정명령을 내렸다.[6]

이처럼 사용자에 대한 배려와 경험을 우선하기보다는 서비스에 유리한 쪽으로 약관 내용을 감쪽같이 은닉하거나, 기본(디폴트)으로 동의 설정을 해놓고 문제가 생겼을 때 사용자 책임이라고 떠넘기는 기업의 사례가 상당히 많다.

부당하다, 억울하다

국내 대표 포털 기업이 검색 알고리즘을 조작했다는 사실이 공정거래위원회에 적발되어 267억 원의 과징금을 물게 된 일이 있었다. 포털사이트 내 쇼핑과 동영상 분야의 검색서비스에서 자사에 유리

한 것은 검색 결과 상단으로 올리고, 경쟁사 관련 내용은 하단으로 내린 행위였다. 포털서비스 측은 "사용자의 검색 의도에 부합하는 결과를 보여준 것"이라면서 "공정거래위원회가 충분한 검토와 고민 없이 사업 활동을 침해하는 결정을 내린 것에 매우 유감"이라며 법원에서 다퉈보겠다고 했다.[7] 이 건으로 해당 알고리즘의 조작을 밝힌 공정거래위원회 사무관과 조사관 6명은 2021년 '올해의 공정인'으로 선정되었다.[8]

지적을 받아들이고 시정한다

공정거래위원회는 2021년 주요 동영상 플랫폼(넷플릭스, 웨이브, 티빙, 시즌, 왓챠, 유튜브)의 약관을 심사하고, 이들의 불공정 조항에 대한 시정을 명령했다. 이에 따라 자동결제 후 해지 시에 결제된 요금을 환불해주지 않았던 서비스들도 7일 이내에 해지하면 환불이 가능해졌다(사용을 안 했을 경우). 또한 기존에 임의로 요금을 인상했던 서비스도 앞으로는 사전 동의를 구하도록 바뀌었고 동의 없이는 자동결제가 불가능해졌다. 환불과 구독 취소 시 위약금이 있었던 경우에도 이를 없애고, 계약 해지를 어렵게 하는 조항도 수정되었다.[9] 또한 2022년 방송통신위원회가 애플과 주요 모바일 앱(멜론, 지니뮤직, 플로, 벅스, 카카오뮤직, 티빙, 웨이브)의 인앱결제In app Purchase 해지 절차를 점검하고 해지를 쉽게 할 수 있도록 단계를 최소화하라고 권고하자 애플과 앱 개발사들은 이를 받아들이고, 자진 시정하겠다고 밝혔다.

디자인 트랩에 대한 규제가 쉽지 않은 이유

기업이 사용자를 기만하는 기술과 디자인을 계속해서 사용하는 이유는 결국 자신들의 이윤을 위해서이다. 사용자의 편의보다는 사용자를 가입시키고, 접속하게 하고, 데이터를 내놓게 하고, 구매하게 하는 데 관심이 더 많다. 그러나 사용자에게 피해를 주는 악의적인 기술과 디자인이라 하더라도 규제하기 쉽지 않은 이유가 있다.

법과 규제가 기술을 따라가지 못한다(문화지체 현상)

온라인 플랫폼 서비스는 트렌드를 선도하면서 빠르게 진화하고 있다. 새로운 비즈니스 모델을 갖춘 서비스가 시시각각 나오면서 업계가 발전하고 혁신이 이뤄진다는 점에서 긍정적인 측면이 있다. 그러나 기술의 발전 때문에 생겨나는 '문화지체 현상Cultural Lag'도 있다. 이는 미국의 사회학자 오그번W. F. Ogburn이 지칭한 용어로,[10] '기술'이라는 물질적 문화와 '제도'라는 비물질적 문화의 발전 속도 차이가 발생하는데 이때 나타나는 과도기적 상황을 뜻한다. 이 속도 차이는 새로운 기술이 출시된 후에 사람들이 사용하게 되는 데까지 시간이 소요되고, 이후 문제가 생기고, 원인을 찾고, 논의하고, 규제를 만들기까지 상당한 시간이 필요하기 때문에 생겨난다.

이는 비단 오늘날만의 문제가 아닌, 역사 속에서도 신기술이 나올 때마다 반복된 흐름이다. 따라서 그 과도기에는 해당 문제를 어떻게 바라봐야 하는지, 또 규제가 필요한지에 합의하지 않은 상태여

263

서 마땅히 적용할 수 있는 규제가 없다. 기업이 이런 법의 한계를 이용하면 이윤을 극대화하기 위한 다양한 실험을 법의 경계선 위에서 하게 되고, 그때 발생하는 피해는 오롯이 사용자의 몫이 된다.

영업기밀에 해당, 베일에 싸여 있다

앞서 살펴본 포털기업의 우선순위 알고리즘 조작의 경우, 일반인은 알아차리기가 거의 불가능하다. 인공지능이 우리 일상에 스며들고 있지만, 인공지능 알고리즘이 어떻게 설계되었는지에 따라 우리가 보는 모바일 화면의 내용이 완전히 달라질 수 있다. 기업이 마음먹기에 따라 자신들에게 유리하도록 내용을 보여주면서 사람들에게는 그것이 진실인 양 믿게 할 수도 있는 것이다.

기업이 알고리즘을 공개해야 한다는 목소리가 나오는 이유가 여기에 있다. 전문가들은 중립적인 알고리즘이란 없으며, 기업의 알고리즘을 독점적으로 사용하는 횡포를 막기 위해 견제해야 한다고 말한다. 알고리즘을 공개해서 합리성을 판단해봐야 한다는 것이다.[11]

하지만 이에 대한 반론도 만만치 않다. 알고리즘은 기업의 영업기밀에 해당되어 법률에 따라 보호받을 수 있고, 기업 입장에서는 노력과 투자를 통해 만든 결과물이기 때문에 이를 공개하는 건 부당하다는 것이다.[12] 또한 규제가 심해지다 보면 기술 발전을 저해하고 혁신도 이뤄내기 어려워 알고리즘 공개를 부정적으로 생각하는 의견도 많다.

알고리즘을 '모두 공개'하는 것은 현실적으로 어려울 수 있겠지만,

두 가지 주장을 절충해서 심의위원회 등 '소수 인원에게만 공개'하는 방법이나 모두가 볼 수 있지만 원칙에 해당하는 '일부 내용만 공개'하는 방법을 제안하기도 한다. 그러나 전자의 경우 위원들의 신뢰성이 담보되어야 하고, 후자의 경우는 세부 사항에 대한 판단이 어렵다는 점에서 두 가지 모두 실효성에는 한계가 있다.[13]

앞서 몇 차례 소개한 유럽연합EU의 일반데이터보호규정GDPR은 알고리즘의 편향성과 불투명성의 피해를 줄이기 위해 최소한의 설명을 요구할 수 있는 법적 근거를 두고 있다. 예를 들어 AI가 수집한 개인정보를 어떻게 수집하고 활용할 것인지 정보제공을 요구할 권리가 있고, 만약 활용에 이의가 있다면 그에 대한 해명과 확인을 외부에서 요구할 권리도 있다.

265

사용자를 기만하는 디자인의 유형이 워낙 다양하고, 많은 것이 '회색지대'에 있다. 디자인 트랩 역시 최근 나타난 신기술이라 현재 과도기에 있으며, 사용자는 불편과 피해를 겪고 있다. 늦었지만 지금부터라도 국내에서도 이에 주목하여 피해를 줄이고자 관련 법안을 마련하고, 시정조치 및 벌금 명령을 내리는 등 다각도로 대안을 마련할 필요가 있다.

24장 디자인 트랩은 나쁜 것인가

"중요한 것은 어디에 서 있느냐가 아니라 어느 방향으로
서 있느냐이다."
요한 볼프강 폰 괴테(철학자)

완전 폐업해서 점포를 정리한다는 가게는 진짜 폐업한 가게일까?

"완전 폐업, 점포 정리, 오늘 하루 5000원에 팝니다."

대형 현수막에 이렇게 적어놓은 가게를 본 적이 있을 것이다. '저런, 장사가 안돼서 폐업하게 되었구나'라고 안쓰러운 생각이 든다. 그런데 '오늘만 이 가격'이라던 폐업 가게가 일주일이 지나고 한달이 지나도록 같은 가격으로 영업을 계속한다. 계속 영업하는 모습을 보자니 '재고 처리도 잘 안되나 보네'라며 더 안쓰러운 기분이 들기도 한다. 사실 이들 가게의 대부분은 진짜 폐업한 게 아니라, 단기로 자리를 빌려 도매로 싸게 산 물건을 잠깐 팔고 나오는 가게라고 한다.[1] 장사가 잘되면 임대를 계속 연장해 폐업 정리만 몇 년째 하는 아이러니한 상황이 생기기도 한다. 이러다 보니 진품이 아닌 경우도 많고, 문제가 생겨도 항의하기 어렵다. 코로나 시국에는 "코로나19 때문에 가게가 망했다"라며 더 기승을 부리는데, 보기에 따라서 마케팅의 일종이라는 견해도 있지만 엄밀히 말하면 소비자를 거짓말로 기만하는 방법이다.

267

마케팅인가? 거짓말인가?

온라인에서도 이런 거짓이 횡행하고 있어 문제가 된다. 숙박 예약 앱 등에서 관심 있는 호텔을 보고 있으면 "1개밖에 안 남았어요", "지금 42명이 이 물건을 보고 있어요"라는 식으로 예약을 부추긴다. 실제로 정말 급박한 상황인 경우도 있겠지만, 사용자를 불안하게 하려는 거짓 정보도 포함되어 있는 경우가 많다.[2] 데이터를 보여주는 알고리즘을

외부에서는 정확하게 알기 어려우나 거짓으로 소비자를 부추겼다가 적발되는 사례도 간간이 나오고 있다. 예를 들어 '오늘만 이 가격'이라고 고지해놓고 다음 날에도 같은 가격으로 파는 경우가 대표적이다.[3]

이렇게 우리를 속이는 거짓을 어떻게 판단해야 할까? 토마스 아퀴나스Thomas Aquinas는 거짓말을 세 가지로 분류했다. 첫 번째는 '선의의 거짓말Officious lies'로, 상대방을 위해서 하는 거짓말이다. 상대방의 새로 산 옷을 칭찬하는 식이다. 두 번째는 '재미를 위한 거짓말Jocose lies'로, 웃기려고 던지는 농담 식의 거짓말이다. 마지막으로 '악의적인 거짓말Malicious lies'은 자신의 이익을 위해 다른 사람을 속이는 거짓말이다. 이 세 가지 거짓말 중 선의의 거짓말과 재미를 위한 거짓말은 용서되지만, 악의적인 거짓말은 범죄이다.[4]

268

회색지대에 있는 디자인 트랩

앞서 7장까지 살펴본 다양한 유형의 디자인 트랩을 어떻게 바라봐야 할까? 어떤 유형은 득이 크기에 어쩔 수 없다고 할 수도 있고, 또 어떤 유형은 마케팅적으로 오랫동안 사용되었기에 괜찮다고 할 수도 있다. 또는 사용자를 속이는 것만큼은 옳지 않다고 생각하기도 한다. 이처럼 디자인 트랩의 유형이 워낙 다양하기도 하고, 같은 전략이라도 사용자에 따라 받아들이는 정도가 달라 옳고 그름을 구분하기에 모호한 면이 있다. 많은 디자인 트랩은 윤리적으로 판단하기 모호한, 이른바 '회색

지대'에 있기 때문이다. 이에 연구자들은 디자인 트랩의 윤리와 책임을 판단하는 기준을 마련하려고 노력해왔다.

디자인에 대한 윤리적 판단

디자인의 8가지 윤리원칙

1. 디자인에 의해 결과가 나타난 것이 아니라면 비윤리적 디자인이라 할 수 없다.
2. 디자인의 동기가 비윤리적이어서는 안 된다.
3. 디자이너는 자신의 디자인에서 비롯된 모든 결과를 고려해야 하고, 그에 대한 책임이 있다.
4. 디자이너는 사용자의 프라이버시를 자신의 것처럼 보호해야 한다.
5. 디자인을 통해 사용자의 정보를 제삼자에게 전달하는 경우, 개인정보 문제를 세심하게 고려해야 한다.
6. 디자이너는 디자인의 동기, 방법, 의도한 결과를 윤리성에 위배되지 않는 이상 명확히 밝혀야 한다.
7. 사용자를 설득하기 위해 잘못된 정보를 제공해서는 안 된다.
8. (황금률) 디자이너는 스스로도 설득되지 않거나 동의하지 않는 것을 사용자에게 설득해서는 안 된다.

269

디자이너의 역할과 책임에 대한 논의는 UI 디자인이 논의되기 이전부터 등장했다. 디자인이 물건을 판매하고 이윤을 높이기 위한 수단이 되면서 디자이너는 기업을 위해 소비자를 '설득'하는 사람이 되었다. 이에 1999년 다니엘 베르디체프스키Daniel Berdichevsky와 에릭 노이엔슈반더Erik Neuenschwander는 '설득 디자인Persuasive design의 윤리'를 발표했다.●5

두 사람은 디자인의 동기와 의도, 결과 등을 고려한 설득 디자인의 여덟 가지 윤리 원칙을 제시했는데, 발표된 지 20년 이상 지났지만 많은 원칙이 현 상황에도 적용된다. 예를 들어 "디자이너는 자신의 디자인에서 비롯된 모든 결과를 고려해야 하고, 그에 대한 책임이 있다", "사용자의 프라이버시를 자신의 것처럼 보호해야 한다" 등 구체적인 지침이 포함되어 있다. 이 중 마지막 원칙이 바로 '설득의 황금률'이다. 설득하는 사람이 입장을 바꾸어 생각했을 때, 자기 자신도 설득되거나 동의하지 않는 내용에 대해서는 타인을 설득하면 안 된다는 것이다.

이를 바탕으로 '디자인의 윤리성'을 판단하는 기준을 제시해보자. 윤리적 판단의 시작에는 디자인의 '결과'가 있고, 이어서 다음과 같은 세 가지 질문을 차례대로 따라가면 판정 결과에 다다를 수 있다(옆의 그림 참조).

270

● 논문에서는 '설득 디자인'과 '설득 기술 Persuasive technology'을 혼용해서 사용한다. 두 단어 모두 일맥상통하므로 이 책에서는 편의상 '설득 디자인' 또는 '디자인'으로 통칭한다.

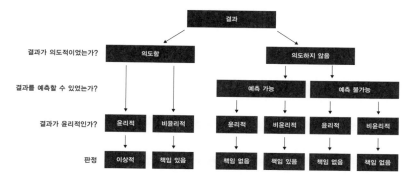

디자인의 윤리성 판단을 위한 흐름도

1) 결과가 의도적이었는가?

2) 결과를 합리적으로 예측할 수 있었는가?

3) 결과가 윤리적인가?

271

예를 들어 '오늘 폐업, 점포 정리'의 사례를 이 모델에 적용해보자. 결과를 '소비자가 속아서 물건을 사게 됨'이라고 하면, 상인은 1) 그 결과를 의도했고, 3) 소비자가 속았다는 점에서 결과가 비윤리적이므로 디자인의 윤리성에 문제가 있다는 결과가 나온다. 그러나 '결과가 의도적이었는가?'라는 첫 번째 질문은 디자이너 본인이 아니면 알기 어렵고, '결과가 윤리적인가?'라는 세 번째 질문은 다소 주관적이고 모호해서 별도의 기준이 따로 마련되어야 하는 한계가 있다.

디자인은 언제 디자인 트랩이 되는가

디자인 트랩의 윤리성에 대해 좀 더 최근에 발표된 연구도 있다.[6 7] 이 연구에서는 디자이너의 '의도Intention'와 디자인을 통해 나온 '결과Outcome' 두 가지를 기준으로 삼았다. 의도(세로축)는 '디자이너가 결과를 의도했는지'이고, 결과(가로축)는 '디자인을 통해 나온 결과가 긍정적인지, 부정적인지'이다(아래 그림 참조).

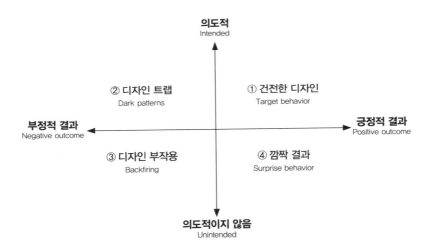

디자인에 대한 의도-결과 구조도(일부 수정함)

이렇게 보았을 때 ①은 디자이너가 사용자의 건강 습관과 절약 행동, 학습 등 긍정적인 행동을 위해 디자인을 의도했고, 결과도 긍정적으로 나온 '건전한 디자인'이다. 만약 디자이너에게 악의가 있었

고, 결과도 의도했던 대로 부정적으로 나오면 ②'디자인 트랩(다크패턴)'이 된다.

③과 ④는 디자이너가 의도하지 않았지만, 각각 나쁜 결과와 좋은 결과가 나온 경우이다. 예를 들어 디자이너가 특별히 의도하진 않았지만, 해당 디자인을 특정 연령층에서 ③불호하거나 ④선호하거나 하는 사례다. 여기서 ②디자인 트랩은 아래 그림과 같이 세부적인 구조도로 다시 만들 수 있다.

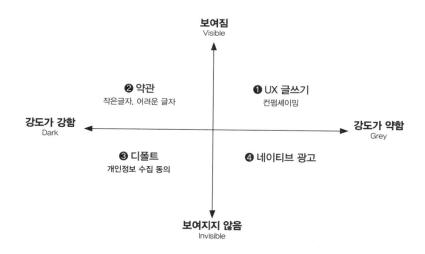

디자인 트랩에 대한 가시성–사악성 구조도(일부 수정함)

위 구조도는 '가시성Visibility'과 '사악성Darkness'을 기준으로 삼는다. 가시성은 '디자인 트랩이 사용자에게 잘 보이는지'이고 사악성은 '사용자에게 미치는 악함의 강도'를 말한다. 이 구조도에 앞서

소개한 디자인 트랩의 몇 가지 유형을 적용해볼 수 있다(앞의 그림의
❶~❹ 참조).

❶ 19장에서 소개한 'UX 글쓰기'는 사용자에게 주로 빈정대
는 문구로 수치심이나 죄책감을 주는 방식이다. 사용자에 따라서는 그
수법이 빤하기도 하고, 효과도 크지 않을뿐더러 민원의 수도 상대적으
로 적어 우측 상단에 배치했다. ❷ 17장에서 소개한 '약관'은 사용자에
게 제공되기는 하지만, 작은 글자로 길고 어렵게 만들어 사용자를 곤
혹스럽게 한다. 이렇게 디자인된 약관은 읽는 사람이 거의 없다시피
하고 그 때문에 피해도 속출해 좌측 상단에 배치했다. ❸ 13장에서 소
개한 '디폴트'는 사용자가 자신에게 주어진 선택지를 파악하기 어렵
고 자기도 모르게 개인정보 수집 및 활용 등에 동의할 수 있는 강도 높
은 수법이므로 좌측 하단에 배치했다. ❹ 10장에서 소개한 '네이티브
광고'는 사용자에게 일반 콘텐츠처럼 보이게 하여 유인하는 광고인데,
온라인서비스에서 이미 만연해 있고 사용자에게도 익숙해 우측 하단
에 배치했다. 연구자들은 좌측 하단에 있는 ❸과 같은 디자인 트랩이
윤리적으로 가장 문제가 크다고 말한다. 사용자가 알아차리기 어렵고,
악의적으로 사용된다면 큰 피해를 당할 수 있기 때문이다.

앞서 살펴본 '디자인의 윤리성 판단을 위한 흐름도'에서는 '디
자이너'의 의도와 결과에 초점이 맞춰져 있어 외부에서 사용자가 판
단하기에는 다소 한계가 있었다. 하지만 이 '가시성-사악성 구조도'는
사용자 개인의 관점에서 판단할 수 있는 기준으로 구성되었다는 점에
서 의미가 있다. 이러한 분류를 통해 디자인의 윤리성을 판단하는 것

이 사용자의 웰빙으로 이어질 수 있다.

사용자 행동을 조종하는 디자인의 기준

	디자이너가 디자인을 사용한다	디자이너가 디자인을 사용하지 않는다
사용자의 삶이 개선된다	조력자	장사꾼
사용자의 삶이 개선되지 않는다	오락가	마약상

조종 매트릭스

디자인 트랩은 사람들에게 특정 서비스를 이용하게 하고 중독으로 이어지도록 조종하기도 하는데, 이 같은 행동 유도 디자인을 '조종하는 디자인Manipulative design'이라 부르기도 한다.● 니르 이얄Nir Eyal은 자신의 책《훅》에서 이러한 디자인을 가리켜 선하게도 악하게도 사용될 수 있기에 윤리적으로 '중립적'이라 말하며 이를 구분하는 '조종 매트릭스Manipulation Matrix'를 제시했다(위의 그림 참조).**8** 이 방법에서 사용되는 판단 기준은 '디자인이 사용자의 삶을 개선하는가?'와 '디자

● 조종하는 디자인 외에도 다크패턴, 다크넛지, 설득 디자인, 사용자 기만 디자인, 속임수 설계 등 저마다 부르는 명칭이 다르고 포괄하는 범위도 비슷한 듯 다르다. 이 분야에 대한 논의와 연구가 시작된 지 얼마 되지 않아 아직 통일된 용어가 없는 실정이다.

이너가 디자인을 사용하는가?'이다.

먼저 '조력자Facilitator'는 디자인이 사용자의 삶에 도움이 되고 디자이너도 상품을 사용하기를 원하는 가장 이상적인 유형이다. '장사꾼Peddler'은 사용자에게 부분적으로 이득이 되지만, 디자이너는 이를 직접 사용하지 않는 경우다. 예를 들어 '게임을 하지 않는 게임디자이너'는 디자인할 때 사용자를 완벽하게 이해하지 못할 가능성이 크다. '오락가Entertainer'는 오직 재미만을 목적으로 하기 때문에 빠르게 유행하고 쉽게 잊힌다. 이들 유형 중 윤리적으로 가장 문제가 되는 것은 '마약상Dealer'이다. 기업에서 돈을 벌기 위해 하는 조작으로 사용자에게 해가 되는 것을 만들어내고 디자이너도 그것을 가장 잘 알기에 굳이 사용하지 않는다. 니르 이얄은 마약상 유형에 대해 사용자에게 이런 위험성에 대한 정보를 투명하게 제공하지 않는다면, 장기적으로는 나쁜 평판으로 이어질 수 있다고 경고했다.

페이스북 임원진이 본인의 자녀에게는 페이스북을 절대 사용하지 못하게 했다는 사실만으로도[9] 페이스북이 얼마나 위험한지 엿볼 수 있다. 이런 점에서 조종 매트릭스의 '디자이너가 디자인을 사용하는가'라는 기준은 일면 일리 있어 보이지만, 절대적인 기준은 아니다. 안경을 쓰지 않는 사람이 멋진 안경을 디자인할 수도 있고, 여성이 편안한 남성복을 디자인할 수도 있다. 이 기준은 '디자인을 디자이너 본인에게 사용할 수 있을 정도로 문제없는가?' 정도로 이해하면 적절할 듯하지만, 역시 디자이너의 생각을 알기 어려워 디자인의 윤리성을 외부에서 판단하는 데는 한계가 있다.

276

디자인 트랩은 나쁜 것인가? 이와 관련한 비판과 우려 섞인 논의가 시작되고 있지만, 이를 판단하는 명확한 기준이 마련되어 있지 않아 여전히 혼란 가운데 있다. 이번 장에서 디자인 윤리를 판단하는 몇 가지 기준, 즉 디자이너가 악한 의도가 있었는가, 디자인으로 인한 결과가 부정적이었는가, 사용자에게 숨기는 부분이 있는가, 사용자가 느끼는 사악한 정도가 큰가, 디자이너가 디자인을 사용하는가, 사용자의 삶이 개선되는가 등을 소개했다. 이 기준들은 앞서 언급한 바대로 적지 않은 한계가 아직 존재하기 때문에 학계의 지속적인 관심과 연구가 요구된다.

앨리스가 무심코 흰 토끼를 따라가다 토끼굴에 빠졌듯, 현대인도 정교하게 설계된 디자인 트랩의 깊은 굴에 빠지고 있다. 모바일 앱의 부작용에 대해 사회적으로 비판의 목소리가 커지자 기업은 '디지털 웰빙', '디지털 디톡스' 등을 내세우며 해소책을 도모하고 있다. 정부와 학계, 커뮤니티에서도 사용자의 어려움과 피해를 막고자 각자의 위치에서 다방면으로 노력한다. 디자이너는 어떤 노력과 자세를 견지해야 하며, 사용자와 정부, 기업, 학계, 언론 등은 어떤 역할을 할 수 있을지 알아본다.

디자인 트랩을 넘어

25장 디지털 디톡스와 웰빙을 향해

"디자인에서 가장 중요한 것은 디자인과 사람을 어떻게 연결하느냐이다."
빅터 파파넥(디자이너, 교수, 디자인 사상가)

앨리스를 토끼굴에 빠지게 한 흰 토끼

어느 날 앨리스는 시냇가에 앉아 무료한 시간을 보내고 있었다. 재미있는 일이 없을까 생각하던 차에 갑자기 양복 조끼를 입고 회중시계를 찬 흰 토끼가 "늦었다 늦었어"라고 중얼거리며 앨리스 옆을 빠르게 지나갔다. 처음 보는 광경에 앨리스는 단번에 호기심을 느끼고, 흰 토끼를 쫓아 달리기 시작했다. 그리고 얼마 지나지 않아 커다란 '토끼굴'에 다다른 앨리스는 망설임 없이 토끼를 따라 컴컴한 굴속으로 들어갔다. 그러고선 이내 훅 꺼지듯 밑으로 떨어지게 되고 칠흑 같은 어둠의 긴 굴을 지나 이상한 나라로의 모험이 시작된다.

　　소설에 등장하는 '흰 토끼'는 앨리스가 이상한 나라로 가게 되는 결정적인 계기를 제공하는데, 출판된 지 150여 년이 지난 지금도 다양한 영화, 문학, 게임 등에서 '어떤 일이 일어나도록 유인하는 메타포'로 많이 등장한다. 이 메타포는 인터넷 용어로도 등장하는데, '인터넷 토끼굴Internet rabbit hole'이 그것이다. SNS, 온라인쇼핑 등 인터넷에서 어떤 사소한 알림 등의 계기(흰 토끼)로 시작했다가 토끼굴에 빠져 밤을 꼴딱 새우게 되는 현상을 말한다. 이를 확장해 페이스북, 인스타그램 등에 빠지는 것을 '페이스북 홀Facebook hole', '인스타그램 래빗홀Instagram rabbit hole'에 빠졌다는 식으로 많이 표현한다.[12]

　　앨리스가 무심코 흰 토끼를 따라가다 의도치 않게 토끼굴에 빠졌듯, 현실에서도 많은 사람이 정교하게 설계된 디자인 트랩의 깊은 굴에 빠지고 있다. 그렇게 이어지는 온라인 지하 세계는 매력적이고 신기한 것으로 가득 차 있다. 사용자는 끝없이 이어지는 콘텐츠나 수많은 사람과 연결될 수 있다는 점에서 현실 세계와는 다른 매력을 느

281

긴다. 그러나 이 때문에 온라인 SNS 서비스 등을 무절제하게 사용하고, 이는 사회적인 문제로까지 이어지곤 한다. 구글의 디자인 윤리 전문가였던 트리스탄 해리스는 이런 현상이 사용자의 의지력이 부족해서가 아니라, 사용자가 최대한 오래 서비스를 사용하도록 전문가들이 정교하게 디자인을 설계했기 때문이라고 말한다.[3]

디지털 디톡스를 위한 디지털 웰빙 전략

모바일 앱의 중독성이 사회적으로 이슈가 되고 비판의 목소리가 높아지자, 기업에서도 사용자의 과도한 모바일 사용과 과몰입을 해소하기 위해 다양한 시도를 하고 있다. 이러한 움직임을 디지털 웰빙, 디지털 디톡스 등으로 다양하게 부르지만, 이 장에서는 편의상 '디지털 웰빙'으로 통칭하도록 한다. 기업에서 내놓은 디지털 웰빙 방법은 다양하지만, 대표적으로 네 가지로 분류할 수 있다.

자가 모니터링

모바일 중독 증상이 있는 사람에게 '모바일 사용 시간'을 보여주면 행동을 개선하는 데 효과가 있을까? 이는 디지털 웰빙 앱에서 가장 흔하게 시도하는 '자가 모니터링' 방법으로, 행동심리학 분야에서도 오랫동안 연구된 '셀프모니터링 Self-monitoring' 기법에 기반한다.[4] 문제가 있는 사람에게 객관적인 데이터를 보여줘 어떤 문제가 있는

	소극적	적극적
정보적 Informational	**자가 모니터링** 사용자가 자신의 모바일 사용 시간을 막대그래프 등으로 '모니터링'할 수 있는 기능	**조언** 사용자에게 모바일 사용을 줄이라고 '조언'하는 기능
제어적 Controlling	**보조적 제어** 모바일 사용을 자제할 수 있도록 '일부 기능에 대한 제어'를 담당하는 기능	**강제적 제어** 사용자가 모바일 사용을 과도하게 할 경우, 사용을 못 하도록 '강제'하는 기능

사용자의 과도한 모바일 사용을 막기 위한 대표적인 디지털 웰빙 전략

지 깨닫게 하고 자발적으로 행동을 수정하게 하는 원리이다.

디지털 웰빙 분야에서 자가 모니터링의 대표적 사례로는 애플의 '스크린타임 Screen time'과 구글의 '대시보드 Dashboard'가 있다.● 보통 막대그래프 등으로 표현되는데, 데이터를 세부적으로 보여줄 수록 사용자가 정확하게 자신의 행동을 이해하고 바꿀 가능성이 크 다. 예를 들어 모바일 단위의 사용 시간을 보여주는 것(하루에 모바 일을 몇 시간 썼는지)보다 모바일 앱을 개별적으로 사용한 시간(유튜 브와 인스타그램 등을 각각 몇 시간 했는지)을 보여주면 사용자는 어

● 애플 스크린타임과 구글 대시보드에서 메인 차트 부분에 해당한다.

떻게 행동을 고쳐야 하는지 구체적으로 알 수 있다. 더 나아가 각 앱에서 어떤 기능을 얼마나 사용하는지 보여주면 사용자 자신의 행동을 더욱 구체적으로 이해할 수 있다.

일반적인 자가 모니터링 기법은 기존 연구에서 사용자의 행동 변화에 실제로 효과가 있다고 알려졌다. 특히 사용자에게 어떻게 하라고 지시하거나 가르치려 들지 않고, 데이터 시각화를 통해 스스로 깨닫고 자발적으로 행동을 수정하도록 유도한다는 것이 장점이다. 그러나 현재 애플과 구글의 자가 모니터링 기법은 아직 한계가 있어 보인다. 사용자가 자신의 사용 시간을 보면서 위험 수준인지, 아니면

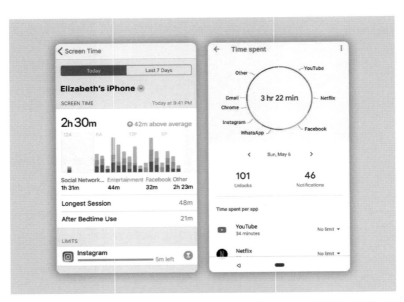

사용자의 모바일 사용 시간을 보여주는 자가 모니터링 기능(애플의 스크린타임, 구글 안드로이드의 대시보드)

잘하고 있는지 알기 어려워 큰 감흥이 없을 수 있다. 이때 판단 기준이 있으면 이해하기 쉽다. 얼마나 심각한 수준인지 인덱스Index●와 함께 보여주거나, 보통 평균적인 사람이 얼마나 사용하는지 함께 보여준다면 데이터를 이해하는 데 크게 도움이 될 것이다.

매일 비슷하고 예측 가능한 그래프가 반복된다면, 사용자는 크게 성찰할 것도 없고 흥미로워하지도 않을 것이다. 자가 모니터링을 더 의미 있게 하기 위해선 컨텍스트Context가 반영된 데이터 시각화를 시도해야 한다. 컨텍스트란 사용자의 상황이나 맥락을 뜻하는 용어이다. 스트레스받을 때나 식사할 때, 지하철로 이동할 때 등 특정한 상황에서 특정 앱의 사용 시간이 많았다는 데이터를 같이 보여주면 사용자 자신도 잘 몰랐던 나쁜 습관을 발견할 수 있다.

285

조언

모바일 의존도가 높은 사람에게 '사용을 자제하라'는 알림을 주면 효과가 있을까? 이 방법 역시 행동심리학에서 연구해온 '조언' 기법에 기반한다.[5] 사람에게 아무 개입이 없다면 변화도 없을 테지만, 조언이 제공된다면 그로 인해 행동 변화가 일어날 수 있다는 원리이다. 간단하면서도 당연한 원리이지만, 사용자의 행동 변화에도 효과가 있는 것으로 나타났다. 사용자가 과몰입해서 모바일을 사용하고 있을 때 넌지시 주의 알림을 제공해 경각심을 불러일으키는 방

● 값의 의미를 알 수 있도록 만든 지표. 예를 들어 미세먼지 앱 등에선 미세먼지 수치의 의미를 알 수 있게 '매우 나쁨', '최고' 등으로 표현한다.

법이다.

대표적으로 유튜브 앱에서 사용되는 조언 기능은 사용자가 영상을 일정 시간 이상 시청할 경우, "잠깐 쉬는 게 어떻겠느냐?Time to take a break?"라고 묻고[6] 밤늦은 시간일 때는 '자야 할 시간Time for bed'이라고[7] 알림을 준다. 귀여운 캐릭터를 사용해 친근한 느낌을 주고, 혹시나 생길 거부감에 대비해 바로 알림을 끄거나 재설정할 수 있도록 했다.

'조언'은 사용자가 무엇을 해야 하는지 분명하게 알려줘 직접적이고 효과가 빠르다. 하지만 모바일 사용 도중에 개입하기 때문에 사

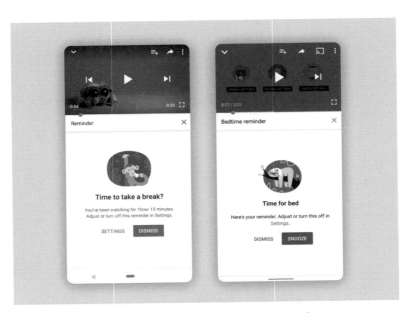

사용자의 행동 변화를 요청하는 '조언' 기능(유튜브의 휴식과 수면 알림)

용자는 방해받는다는 느낌이 들거나, 기계의 잔소리를 듣는 것 같아서 거부감이 생길 수 있다. 이를 줄이기 위해 귀여운 캐릭터를 사용하기도 하고 문구도 신경을 많이 쓴다. 애초에 모바일 사용을 자제하려고 마음먹은 사람에게는 조언 기능이 어느 정도 도움이 될 수 있겠지만, 별로 경각심을 느끼지 않는 사람에게는 큰 변화를 주기 어렵다.

보조적 제어

앞서 살펴본 '자가 모니터링'과 '조언' 기능이 사용자에게 정보를 제공하는 정보적 방법이었다면, 기기의 동작을 제어하고 조절하는 제어적 방법도 있다. 그중 먼저 '보조적 제어' 방법은 사용자가 모바일을 멀리해야 하는 시간에 시스템이 일부 기능을 제어하여 도와주는 것이다. 이런 제어적 방법이 접목되면 행동 변화의 가능성이 커지는 것으로 알려져 있다.[8]

보조적 제어의 대표적인 예로 사용자가 책상에서 집중해야 하는 시간에 스마트폰을 뒤집어놓으면 자동으로 알림을 차단해주는 '플립 투쉬Flip to shhh' 기능이 있다.[9] 사용자가 '스마트폰은 그만 보고 일에 집중하겠다'라는 결연한 의지로 스마트폰을 뒤집어놓는 행위를 바로 알림 차단으로 연결해 편의성을 높인 기능이다.

또 다른 예로, 사용자가 자야 하는 시간에 모바일을 사용하면 화면을 흑백 모드로 바꿔버리는 '윈드다운Wind down' 기능이 있다.[10] 윈드다운 모드가 시작되면 인스타그램의 사진이나 유튜브 영상을 흑

사용자의 모바일 사용 자제를 위해 일부 기능을 제어하는 '보조적 제어' 기능(구글 안드로이드의 플립투쉬와 윈드다운)

백으로 봐야 하기 때문에 사용자가 흥미를 잃고 잠자리에 들도록 하는 게 취지이다.

보조적 제어는 사용자가 설정했을 때만 작동하는 기능이기 때문에 사용자에게 큰 거부감이 없다. 스마트폰을 뒤집어놓는 행동으로 알림이 오지 않게 하거나, 잘 시간이 되면 화면을 흑백으로 바꾸는 것은 기계이긴 하지만 웃음 짓게 하는 귀여운 기능이기도 하다. 하지만 사용자가 모바일을 계속 사용하고 싶은 유혹이 생기면 언제든 간단하게 이 기능을 무력화할 수 있고, 흑백 모드가 사람의 흥미를 떨어뜨릴 것이라는 전제 역시 근거가 없다는 의견도[11] 있어 효과에

대해서는 좀 더 지켜봐야 할 것 같다.

강제적 제어

마지막으로 사용자가 과도하게 모바일을 사용할 경우, 강제로 사용하지 못하게 하는 '강제적 제어' 방법이 있다. 게임에 빠져 있으면 게임기를 빼앗으면 되고, 과식하는 사람에겐 좋아하는 음식을 못 먹게 하면 된다는 원리이다. 대표적으로 특정 시간대에 허용된 앱만 사용할 수 있도록 하는 '다운타임Down time' 기능과 특정 앱을 제한된 시간만 사용하도록 강제하는 '앱타이머App timer' 기능이 있다.

과도하게 모바일을 사용할 경우, 강제로 제어하는 '강제적 제어' 기능(구글 안드로이드의 다운타임과 앱타이머)

이렇게 강제하는 기능은 일시적으로는 효과가 있을 수 있다. 하지만 사용자가 모바일을 사용하는 중간에 차단되거나, 모바일을 급하게 사용해야 하는 상황에서 앱이 작동하지 않아 불편을 겪기도 한다. 짧게 한정된 모바일 사용 시간 때문에 오히려 과몰입 등의 부작용이 증폭될 수도 있다. 마치 다이어트를 위해 강제적인 운동이나 식단을 진행하는 것과 비슷한데, 일시적으로 효과가 있을 순 있으나 요요현상 같은 부작용이 나타날 가능성이 크다.

디지털 웰빙 전략의 효과

기업에서 대표적으로 제시하는 디지털 웰빙의 네 가지 방법을 살펴보았다. 행동심리학자 비제이 포그B. J. Fogg는 사람의 행동Behavior이 동기Motivation, 능력Ability, 계기Prompt에 따라 일어난다고 말한다.[12] 특정 행동이 일어나도록 하려면 1) 사람에게 그 행동을 하고 싶어지게 하는 '동기'가 있어야 하고, 2) 그 행동을 할 '능력'이 있어야 하며, 3) 그 행동을 촉발하는 결정적 '계기'가 있어야 한다는 것이다. 앞서 소개한 '자가 모니터링'은 사용자에게 문제를 깨닫게 해서 행동의 필요성을 느끼도록 하기 때문에 '동기'에 해당한다. '보조적 제어'와 '강제적 제어'는 제어적 방법을 통해 사용자의 목표 행동이 더 쉬워지거나, 목표 행동의 일부를 대신해주는 부분이 있기 때문에 '능력'에 해당한다.[13] 그리고 '조언'은 사용자에게 모바일 사용 자제에 대한 알림을 제

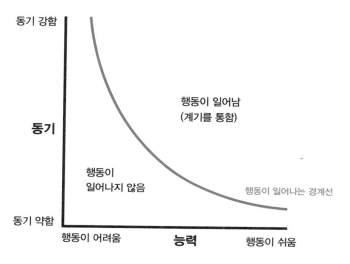

동기 강함

동기

동기 약함

행동이 일어남
(계기를 통함)

행동이
일어나지 않음

행동이 일어나는 경계선

행동이 어려움 능력 행동이 쉬움

비제이 포그의 행동이론에서는 목표행동이 일어나기 위해 동기, 능력, 그리고 계기가 필요하다고 말한다.

공하기 때문에 '계기'에 해당한다.[14]

이들 전략이 실제 사용자의 행동 변화에 얼마나 효과적일 수 있을까? 실증 연구가 미비하여 단정 짓기는 어렵지만, 사용자의 '행동 단계'에 따라 효과가 다를 것으로 예상한다. 사람의 행동은 1) 계획 전 단계, 2) 계획 단계, 3) 준비 단계, 4) 행동 단계, 5) 유지 단계의 5단계에 걸쳐 나타난다.[15] 1) 가장 초기에는 행동 변화가 왜 필요한지 배우고, 2) 필요성을 이해한 뒤에는 행동을 위한 계획을 세우기 시작하고, 3) 다음 단계에서는 행동을 위한 현실적인 준비를 마무리하고, 4) 본격적으로 행동을 시도하고, 5) 행동에 만족감을 느낀다면 계속 반복하게 된다.

앞서 소개한 네 가지 디지털 웰빙 전략은 행동 단계마다 효과가 다르게 나타날 수 있다. '자가 모니터링'은 얼마나 오래 모바일을 사용했는지 보여주는 기능이므로, 행동 변화가 왜 필요한지 확신이 없는 초기 단계(1단계)에 있는 사람에게 유용할 수 있다. '조언'은 모바일 사용 도중에 자제할 것을 리마인드 해주는 기능이므로, 이미 절제를 굳게 결심한 사람(2, 3, 4단계)에게 효과적일 수 있다. '보조적 제어'도 마찬가지로 이미 절제를 결심한 사람에게 유용할 것이다. 마지막으로 '강제적 제어'는 차단 기능이 있는 강력한 수단이므로 초기 단계(1단계)에 있거나, 절제가 어려운 유아·청소년 사용자에게 유용하게 사용될 수 있다.

현재까지 나온 디지털 웰빙 기능으로는 사용자에게 큰 임팩트를 주지 못할 것이라는 의견도 있다. 앞서 기능마다 어떤 한계가 있는지 소개했지만, 사실 기업이나 서비스 측에서는 불완전하고 효과가 크지 않은 지금의 해법에 만족하고 있을지도 모른다. 그들은 이윤추구가 목적이므로 혹여나 획기적인 디지털 웰빙 전략을 통해 사용자가 서비스를 멀리하고 방문자 수가 줄어든다면 막대한 손해로 이어지기 때문이다.

그러면 효과적인 방법은 딱히 없을까? 전문가들이 제시하는 디지털 웰빙의 해결책은 사실 의외로 간단하다. 대표적으로 특정 앱의 알림이 오지 않도록 사용자 스스로 차단 설정하는 것이다.[16][17] 호기심이 생길 수밖에 없는 자극적인 내용의 알림에 낚이지 않도록 애초에 자기 자신을 차단하는 셈이다. 깊고 컴컴한 토끼굴에 빠져 이상한 나

라로 가지 않으려면, 처음부터 호기심이 생기는 토끼를 만나지 않으면 되는 것이다.

26장 디자인 트랩을 막기 위한 노력

"디자인은 사람의 행동을 연구해 원하는 방향으로 상황을 바꾼다. 이는 환자를 위해 처방을 내리거나, 경영계획을 세우거나, 국가정책을 수립하는 일과 근본적으로 다를 바 없다."

허버트 사이먼(행동경제학자, 노벨경제학상 수상)

다크패턴에 관한 초창기 발표 자료(위)와 다크패턴 커뮤니티 웹사이트(아래)

이 책에서 소개한 개념들은 해리 브리그널의 '다크패턴'을 많은 부분에서 참고했다. 브리그널은 이 분야의 창시자 격이어서 다크패턴이 언급되는 논문이나 기사, 블로그 등에서 그의 이름을 쉽게 볼 수 있다. 그는 UX 디자이너였던 2010년, UX 콘퍼런스 발표에서 다크패턴에 대해 처음 발표했다.[1] 방대한 양의 개념을 20여 분 동안 발표해야 했기 때문에 이 개념을 지칭하는 쉬운 이름을 만들고 싶었고, 지금은 거의 고유명사처럼 쓰이는 다크패턴 용어가 이때 탄생했다.[2] 브리그널은 테레사 닐Theresa Neil과 빌 스콧Bill Scott의 책에서처럼● 사례들을 패턴화하여 설명하고 싶었다고 한다.

 브리그널은 사용자를 기만하는 인터페이스 디자인을 소개하며, 정작 이에 침묵하는 웹디자이너들의 소극적인 자세도 지적했다. 다크패턴의 심각성을 인지한 브리그널은 이를 막으려면 여러 사람의 목소리를 모을 수 있는 커뮤니티가 필요하다고 생각했다. 이를 현실화하기 위해 커뮤니티 웹사이트(darkpatterns.org)를 만들고 트위터를 비롯한 여러 SNS에 사람들이 불편하다고 올린 내용을 모아 12가지로 유형화시켰다.[3]

295

● 테레사 닐과 빌 스콧의 책은 한국에도 번역되어 나와 있는 《모바일 앱 디자인 패턴》과 《리치 인터페이스 디자인》이다. 두 책 모두 디자인 사례들을 패턴화하여 설명한다.

디자인 트랩을 막기 위한 학계의 노력

2021년 일반인이 다크패턴을 신고할 수 있도록 '다크패턴팁라인Dark Patterns Tip Line(DPTL)'이라는 웹사이트도 제작되었다.[4] 이 사이트의 운영진은 스탠퍼드 대학의 디자이너, 연구원, 법률 전문가, 정책 전문가로 구성되었고, 사용자를 어떤 방식으로 기만하는지 이해하기 위해 패턴을 수집한다. 사례 자료는 연구용으로 활용되고, 정책입안자에게 다크패턴을 설명하는 데 사용된다. 또한 사용자를 속이는 기업들을 부끄럽게 하여 다크패턴 사용을 줄이도록 하는 것이 목적이기도 하다.[5] 연구진은 사례들을 바탕으로 온라인에서 사용자를 속이는 조작 패턴에 대한 아홉 가지 사례연구를 게재한 온라인 매거진 〈아이, 옵스큐라I, Obscura〉를 온라인에 공개했다.[6] 개인에게는 해를 끼칠 수 있는 기만적인 설계를 이해하고 정책입안자에게는 조치할 수 있도록 도움을 주는 것이 이들의 목적이다.[7]

296

휴먼 컴퓨터 인터랙션Human Computer Interaction(HCI)와 UX, 인터랙션 디자인 분야의 권위 있는 학회도 다크패턴과 사용자 기만 디자인에 대한 논문을 최근 발표하고 워크숍을 활발하게 열고 있다.[8] 2021년 CHI 학회●에서는 콘라트 콜닉Konrad Kollnig의 다크패턴 디자인을 제거할 수 있는 도구가 화제가 되었다. 바로 '그리스드로이드GreaseDroid'라는 도구인데, 다크패턴이 포함된 앱에 이 패치를 설치

● HCI와 UX 분야에서 가장 권위 있는 학회로, 다크패턴 디자인에 대한 연구도 활발하게 발표하고 있다.

그리스드로이드 사용 전(좌)과 사용 후(우)

한 뒤 없애고 싶은 다크패턴을 선택하면 자동으로 제거할 수 있다. 아직 몇몇 앱에서만 작동되는 시험 단계의 솔루션이지만, 다크패턴 분야의 저명한 학자인 콜린 그레이Colin Gray는 "다크패턴에 대응하는 기존 방법에 한계가 있기 때문에 그리스드로이드가 윤리적인 '해킹' 수단으로 다크패턴에 대응할 수 있을지 기대된다"라고 평했다. 그리스드로이드는 2021년 CHI 학회의 '레이트브레이킹워크Late Breaking Work'로 선정되었다.

디자인 트랩을 막기 위한 캠페인성 노력

이외에도 디자인 트랩으로 생기는 사용자의 피해를 막기 위해 다양한 캠페인이 시도되고 있다.

러쉬

2021년 글로벌 화장품 기업 러쉬LUSH가 소셜미디어 활동을 중단한다고 밝혀 화제가 되었다. 러쉬 측은 결정의 배경에 대해 소셜미

소셜마케팅 중단을 선언한 러쉬코리아

디어가 디지털 폭력, 외모지상주의, 불안과 우울, 사이버 괴롭힘, 가짜 뉴스, 극단주의 등의 문제를 일으켜 고객을 위험에 빠뜨리는데 이는 러쉬가 지향하는 진정한 휴식과 거리가 있기 때문이라고 밝혔다. 대다수 기업이 소셜마케팅을 지향하는 시점에 러쉬의 결정은 용기 있고 쉽지 않은 것이라며 많은 사용자의 지지를 받았다.[9]

페이스북 삭제 캠페인

2018년 이후 페이스북의 사용자 데이터 무단 수집이 계속해서 논란이 되자 많은 사용자가 페이스북을 떠나기 시작했다. 왓츠앱의 창립자 브라이언 액턴Brian Acton은 페이스북의 비윤리적인 행보에 회의를 표하며, '페이스북 삭제 운동Delete Facebook Movement'을 트위터에서 주도했다. 일론 머스크Elon Musk, 스티브 워즈니악Steve Wozniak, 짐 캐리Jim Carrey 등 각계 유명 인사를 비롯해 많은 사용자도 이에 동참했다.[10] 이후에도 페이스북에서 논란이 있을 때마다 '페이스북 삭제하기'#deletefacebook 해시태그가 유행하고, 2022년 현재도 진행 중이다.[11]

드라이파이재뉴어리 캠페인

드라이파이재뉴어리Dry-Fi January는 영국에서 실시하는 캠페인으로, 소셜미디어의 위험성에 주목해 한 달간 모든 소셜미디어를 중단하는 데 동참하는 것이다. 이 행사에 동참하는 사람이 해마다 늘고 있는데, 다음과 같은 행동 지침을 따라야 한다.

디자인 드릴링 유어

300

1. 휴대전화 잠금 해제 방법을 주기적으로 변경하기
잠금 해제 방법과 암호를 변경하면 해제할 때마다 기억해야 해서 무의식적으로 해제하는 것을 줄일 수 있다.

2. 앱을 제거하거나 이동시키기
필수적인 앱만 제외하고 모두 지우거나 다른 페이지로 이동시킨다. 눈에 띄지 않아 덜 생각날 수 있다.

3. 알림 *끄기*
알림은 보통 디폴트로 켜져 있다. 알림이 오면 소리나 진동으로 오기 때문에 '음 소거'를 하면 방해받지 않을 수 있다.

4. 차단 앱 설치하기
사용자의 디지털 디톡스를 돕는 앱이 시중에 많이 나와 있다. 자신에게 잘 맞는 앱을 사용해볼 수 있다.

5. 침실 밖에서 휴대전화 충전하기
휴대전화 알람 기능을 사용하려고 침실에 가지고 들어가지만, 이로 인해 자기 직전까지 소셜미디어를 보게 된다. 휴대전화를 침실에서 분리해야 한다.

매경 M 클린 캠페인

매경미디어그룹이 17년 동안 해마다 진행하는 인터넷·모바일 정화 운동은 한국에서 진행되는 대표적인 캠페인이라 할 수 있다. 2021년에는 개인정보 보안을 강화하고 불법 콘텐츠 양산을 막을 수 있는 다양한 정화 프로그램을 캠페인으로 진행한다.[12] 과학기술정보통신부와 방송통신위원회가 후원하고 SK텔레콤, KT, LG유플러스 등 통신 3사, 삼성전자, LG전자, 넥슨 넷마블, 엔씨소프트 등 다양한 국내 대표 기업이 함께하는 캠페인이다.

정부의 노력

각국의 정부는 사용자의 피해를 줄이기 위해 법적 규제를 마련하고 시행하는데, 현재 다음과 같은 대표적인 관련 법안이 있다.

유럽연합의 개인정보보호규정

가장 유명한 관련 법은 유럽연합EU의 GDPR이다. '개인정보보호규정General Data Protection Regulation'의 약자로 개인정보와 데이터를 보호하는 규정이다. 2018년부터 시행되었고, 현재 한국을 비롯한 많은 나라에서 법안의 모델로 삼고 있다.

예를 들어 GDPR의 '디자인과 기본 설정에 따른 데이터 보호 규정Data protection by design and by default'에는 서비스 개발 초기 단계

에서 개인정보보호를 고려하고 기본 설정도 프라이버시를 보호하는 쪽에 맞춰야 한다고 명시되어 있다. 또한 알고리즘에 대해서도 '설명을 요구할 권리Right to explanation'에 관한 내용이 포함되어 있다. 이는 알고리즘도 편향될 수 있기 때문에 단순히 자동화되어 작동하는 기계의 영역이 아닌, 공공의 영역에서 사회적 감시와 규제를 받아야 한다는 것이다.[13] 또한 GDPR 규정 위반 시 기업에 전 세계 매출액의 최대 4%까지 벌금을 부과할 수 있다.

대표적으로 룩셈부르크 개인정보감독기구가 아마존에 부과한 금액은 7억 4600만 유로(한화 약 1조 원)이고, 아일랜드 감독기구가 메타(페이스북)의 자회사인 와츠앱에 부과한 금액은 2억 2500만 유로에 달했다. 2021년 12월 한국의 개인정보보호법은 GDPR과 동등한 수준임을 인정받아 적정성 결정이 통과되었다.[14]

미국의 개인정보보호법

미국의 캘리포니아 개인정보보호법California Consumer Privacy Act(CCPA)으로, 2020년부터 시행되었다. 이 법에는 디자인 트랩과 관련된 내용이 많이 포함되어 있다.

예를 들어 사용자가 거부하는 것을 어렵게 하는 디자인, 이중부정과 같은 혼란스러운 언어 사용, 설정을 바꾸기 어려운 복잡한 설계 등이 해당한다.[15] CCPA에는 사용자의 개인정보가 어떻게 활용되었는지를 공개 요청할 권리, 삭제할 권리, 거부할 권리, 소송을 제기할 권리 등이 포함되어 있다. 이 법은 이후에 '캘리포니아 개인정보

보호권리법California Privacy Rights Act(CPRA)'이라는 이름으로 바뀌었는데, 개인정보를 수정할 권리와 공개를 제한할 권리 등이 추가되어 2023년부터 시행하기로 예정돼 있다.[16] 현재 CCPA 법 규제의 실효성에 대해 엇갈린 시선이 있지만, 많은 기업이 법을 의식하고 문제가 되지 않도록 디자인을 바꾸는 등 대응하는 모습을 보이고 있다.[17]

미국의 DETOUR 법안

2019년 미국 양당의 상원의원이 '사용자 기만에 관한 법안Deceptive Experiences To Online Users Reduction(DETOUR)'을 발의했다. 이 법안은 IT 기업이 다크패턴 디자인을 이용하여 사용자가 원하지 않는 행동을 하도록 속이는 행위를 방지하기 위해 발의되었다.

구체적인 예로는 사용자가 동의할 때까지 팝업으로 방해하는 것, 디자인으로 서비스에 불리한 옵션을 덜 부각되게 하는 것, 13세 미만 아동 사용자에게 강박적 사용을 유도하는 것, 서비스에 유리한 옵션을 기본 설정으로 만드는 것, 단계를 불필요하게 늘려 사용자가 해지하지 못하게 하는 것 등이 있다.

법안을 발의한 의원들은 법안의 취지를 밝히면서 IT 기업이 사용자를 존중하지 않는 방향으로 다크패턴을 남용했다고 지적했다. 그렇기 때문에 법안을 통해 정부가 불투명한 시장에 투명성을 제공함으로써, 사용자가 합리적인 결정을 내릴 수 있도록 돕겠다고 새로운 법의 궁극적 목표를 설명했다. 하지만 이 법안은 발의 당시 사회적

으로 화제를 모았음에도 최종적으로 부결되면서 결국 실행되지 못했다.[18]

FTC법 외

연방거래위원회Federal Trade Commission(FTC)는 불공정거래를 규제하는 미국 기관이다. 다크패턴에 대한 민원이 증가하면서 2021년 온라인서비스에서 사용자를 속이는 다크패턴을 이용하는 기업을 단속하겠다며 시행정책성명을 발표했다. '소비자를 속이는 디자인'으로 서비스에 가입하게 하거나 취소할 때 덫을 놓는 행위에 대한 규제가 강화될 것이다.[19]

그 밖에 2021년에는 '필터버블투명법Filter Bubble Transparency Act'이 발의되었다. 개인화 알고리즘이 서비스를 중독적으로 만들고, 편향된 시각을 지니게 할 수 있으며, 사회적으로는 극단주의를 조장할 수 있다면서 사용자 데이터를 기반으로 하지 않는 피드 옵션을 제공해야 한다고 주장한다.[20]

같은 해 발의된 '악성알고리즘방지법 Justice Against Malicious Algorithms Act'도 개인 맞춤형 알고리즘으로 사용자가 정신적·물리적 피해를 당했을 경우, 해당 플랫폼에 법적 책임을 물을 수 있도록 했다. 프랜시스 하우겐이 고발한 페이스북처럼 젊은 사용자가 위험에 노출되거나 정신 건강을 해칠 우려가 있을 때 법적 책임을 물을 수 있는 법안이다.[21]

국내 정부의 노력

우리 정부에서도 소비자의 피해를 막기 위해 노력하고 있다. 공정 거래위원회는 2022년 구글, 넷플릭스, KT, LG유플러스, 웨이브 등 5개 OTT(동영상서비스) 사업자에 시정명령과 1950만 원의 과태료를 부과했다. 소비자가 구독은 쉽게 할 수 있게 하면서 해지는 어렵게 한 행위에 대한 제재였는데, 공정거래위원위가 대형 플랫폼 사업자에 이 같은 행위를 제재한 첫 사례였다.[22] 그 이전에는 2019년에는 5개 음원 서비스의 가입, 해지, 환불 방식에서 사용자를 기만하는 행위를 한 것에 대해 과징금 2억 7400만 원과 과태료 2200만 원을 부과하기도 했다.[23]

개인정보보호위원회에서는 2020년 페이스북이 사용자 동의 없이 개인정보를 불법으로 이용했다는 이유로 과징금을 부과했다. 2019년까지 1년 5개월 동안 사용자의 동의 없이 얼굴 인식 템플릿을 생성하고 수집한 행위 등으로 64억 4000만 원을 부과하고 시정명령을 내렸다.[24]

앞에서 언급했던 것처럼 2020년 방송통신위원회는 유튜브 사용자가 1개월 무료체험 이후 유료로 전환하는 과정에서 서비스 측이 이를 제대로 알리지 않아 전기통신사업법을 위반했다는 이유로 8억 6700만 원의 과징금을 부과하기도 했다.[25]

여러 노력에도 디자인 트랩을 일일이 규제하는 데는 다음과 같은 현실적인 어려움이 있다. 먼저 디자인 트랩의 유형이 너무 많다. 앞서 살펴본 바와 같이 수많은 기업이 저마다 창의적인 방식으로 소비자를 기만하고 있는데, 정작 이를 감시하고 대응하는 기관은 한정적인 것이 현실이다.[26] 23장에서 살펴본 '문화지체 현상'으로 인해 공감대가 형성되고 제도가 마련되기까지는 상당한 시간과 노력이 요구되므로 주먹구구식 대응은 한계가 있을 수밖에 없다.

이에 따라서 사례별 대응이 아닌 AI로 규제해야 한다는 논의도 나오고 있다. 수많은 사례에 대한 실시간 모니터링을 기반으로 촘촘한 규제가 가능하다는 것이다. 하지만 이에 대해서도 부정적인 의견이 많다. AI는 중립적일 수 있는가에 대한 것인데, 예를 들어 어떤 콘텐츠가 참이고 거짓인지를 AI가 결정하게 하는 것은 도덕적으로나 정치적으로 위험할 수 있으며, 결과적으로 소셜미디어의 가치를 떨어뜨리는 다양한 '표현의 자유' 문제가 발생한다.[27]

판단 기준 역시 모호한 점이 있다. 기만의 역사는 거의 인류역사와 함께한 것이나 다름없고, 인간뿐 아니라 자연에서 다른 생물종에서도 나타나는 본능적인 현상이다. 24장에서 살펴본 바와 같이 어디까지가 옳은지 그른지 경계선이 모호하고, 누구에게 책임 소재가 있는

지를 판단하는 것도 매우 어렵다.●

결국 디자인 트랩을 해결할 쉬운 답은 없다. 따라서 소비자뿐
아니라 서비스 제공자와 디자이너, 정부도 디자인 트랩에 대한 공감대
를 형성해야 하고 활발한 논의가 지속되어야 한다.

● '디자인 트랩이 디자이너의 책임인가?'라는 논의도 활발히 이뤄지고 있다. 디자이너는 기업의 전
략을 충실히 따른 것일 뿐 비난의 대상이 되면 안 된다는 의견도 있다. 그에 대한 저자의 생각은
다음 장인 27장에서 밝힌다.

27장 디자인 윤리와 자세

"디자인을 하는 것은 직업이 아니라 태도다."
라슬로 모호이너지(바우하우스 교수)

308

구글 직원들의 메이븐 프로젝트 반대 캠페인

2018년, 구글이 군사용 인공지능을 개발하는 메이븐Maven 프로젝트에 참여하고 있다는 사실이 알려져 논란이 되었다. 이 프로젝트는 인공지능과 무인 항공 기술을 활용하여 전쟁 무기 및 감시 기술을 연구한다. 이에 구글 직원 4000여 명은 "구글의 기술을 전쟁에 사용하면 안 된다"라며 반발했다. 실리콘밸리의 대기업과 미국 국방성이 서로 협력하는 게 특별한 일이 아니긴 했지만, 구글 측은 직원들의 요청을 받아들이기로 하고 프로젝트 계약을 연장하지 않겠다고 약속했다.[1] 이후 구글은 AI 기술을 살상용 무기에 사용하지 않겠다는 윤리 지침을 발표하기도 했다.[2]

같은 해 미국 트럼프 행정부가 불법 이민자에 대한 강도 높은 정책을 시행하고 있을 무렵, 불법 이민자를 단속하는 데 마이크로소프트MS가 개발한 얼굴 인식 기술이 사용될 것이라고 알려졌다.[3] 이를 두고 정부가 MS의 기술을 이용하여 시민을 감시하고 인권을 침해한다며 시민사회뿐 아니라 MS 내부 직원들의 반발이 컸고, 결국 MS 측은 자사의 기술을 정부에 제공하지 않겠다고 발표했다.

이 두 사건에서 기업과 직원의 입장이 처음엔 달랐는데, 어떤 것이 옳고 그른지는 보는 시각에 따라 논쟁의 여지가 있을 수 있다. 그러나 우리가 주목해야 하는 점은 직원들이 사안에 대해 방관하지 않고 적극적으로 참여했다는 점이고, 기업 역시 이들의 의견을 묵살하지 않고 검토 후 행동으로 옮겼다는 점이다.

디자이너는 올바르게 살고 있는가

당신이 만약 디자인을 업으로 삼고 있다면 디자인과 사랑에 빠져 열정을 불태우던 시절이 있었을 것이다. 디자인 자체가 워낙 재미있는 일이기도 하지만, 디자인으로 세상을 아름답게 바꾸고 사람을 더 편하고 행복하게 해줄 수 있을 거라 기대하며 꿈을 키워나갔을 것이다. 실무 현장에 들어서면 갖은 역경과 도전이 힘들게 하기도 하지만, 자신이 디자인한 상품을 사용자가 잘 쓸 때 보람을 느끼고 세상에 작게나마 기여한다는 생각에 내심 감격스러울 때도 있다. 그러나 지금 하는 디자인이 윤리적으로 옳은 것인지 깊이 생각해본 적이 있는가?

UX 디자인의 대부분 업무는 '어떻게 하면 사용자가 서비스를 잘 이용하게 만들 수 있을까?'에 집중되어 있다. 언뜻 그럴싸하게 들리지만, 이 말 안에는 '어떻게 디자인하면 사용자가 서비스에 가입하게 할 수 있을까?', '사용자가 알림과 광고를 확인하게 할 수 있을까?', '사용자가 서비스를 재접속하게 할 수 있을까?', '사용자를 오랫동안 서비스에 머물게 할 수 있을까?', '사용자의 해지를 막을 수 있을까?', '사용자가 구매하게 할 수 있을까?' 등의 뜻이 내포되어 있다. 이윤을 추구하는 기업이기 때문에 이 같은 목적은 어쩌면 당연하지만, 이를 위해 사용자를 기만하고 속이는 디자인을 하고 있다면 이것은 정말 문제이지 않은가?

디자이너가 되기로 결심했던 그때의 마음가짐으로 돌아가 보길 바란다. 어느 누구도 애초에 사람을 기만하고 속이기 위해 디자인

을 하겠다고 시작하지는 않았다.

디자인계의 히포크라테스 선서

디자이너란 직업은 변호사나 회계사처럼 자격시험이 필수로 요구되지는 않는다. 의사처럼 히포크라테스선서와 같은 윤리강령이 있지도 않다. 수업에서 디자인 윤리를 따로 과목으로 배우는 경우도 드물다. 어떻게 디자인하는 것이 옳고 그른지에 대한 기준도 마련되어 있지 않아 모호하다. 멋지고 기발하고 유용한 것은 좋은 디자인으로, 후지고 진부하고 쓸모없는 것은 나쁜 디자인으로 여겨지기 때문에 디자이너는 온 에너지를 '좋은 디자인'을 만드는 데 쏟게 된다. 디자이너는 어떤 마음가짐과 사명감으로 '올바른' 디자인을 해야 하는지에 대한 논의가 우리 사회에 필요한 시점이다.

311

《디자인에 의한 파괴Ruined by Design》의 저자 마이크 몬테이로Mike Monteiro는 "디자이너는 자격시험이 필요하지 않고, 디자인 윤리강령이 따로 있지도 않아서 마땅히 지켜야 하는 윤리 규범에 대한 고민이 부족"하다고 했다. 그는 다음과 같은 '디자이너 윤리 지침'을 제안했다.[4]

마이크 몬테이로가 제안하는 디자이너 윤리 지침

- 디자이너는 먼저 인간이어야 한다.
- 디자이너는 자신의 디자인에 대한 책임이 있다.
- 디자이너는 형태보다 디자인이 미칠 영향을 중시해야 한다.
- 디자이너는 고용주에게 노동만 제공하는 것이 아니라, 조언
 자 역할을 수행해야 한다.
- 디자이너는 비평에 열려 있어야 한다.
- 디자이너는 사용자를 이해하기 위해 노력해야 한다.
- 디자이너는 소외되는 사람이 없도록 노력해야 한다.
- 디자이너는 전문적인 커뮤니티의 일원이다.
- 디자이너는 다양한 사람들의 경험에 대해 고민하고 배우려
 는 자세를 가져야 한다.
- 디자이너는 자기반성을 위한 시간을 가져야 한다.

디자이너는 사람들이 일상에서 사용하는 상품을 디자인하기
때문에 크고 작은 영향을 미치게 된다. 자신의 디자인이 사람들에게
어떤 영향을 미치는지 정확히 이해하고, 그에 대한 책임을 질 수 있어
야 한다. 디자이너는 시키는 일만 하는 것이 아니라, 전문가로서 조언
할 수 있고 옳지 않은 디자인에 대해 말할 수 있어야 한다. 기꺼이 비
판을 받아들이는 자세가 필요하고 이를 통해 항상 자신의 디자인을 개

선해나가야 한다. 디자이너는 자신의 디자인을 사용하는 사람에 대한 이해가 필요하고, 소외되는 사람이 없도록 노력해야 한다. 자신만을 위해 일하지 않고, 다른 디자이너와 지식과 경험을 서로 공유하고 배려해야 한다. 디자이너는 다양한 분야와 접목된 일을 하므로 항상 겸손하고 배우려는 자세가 필요하다. 그리고 자신이 하는 일을 돌아보는 성찰의 시간을 가짐으로써 사람들에게 해를 끼치지 않는 디자이너가 될 수 있도록 항상 주의해야 한다.[5]

우리 모두의 노력

디자이너가 아니더라도 디자인 트랩을 막기 위해 각자의 위치에서 노력할 수 있는 역할이 있다.

사용자

디자인 트랩을 사용하는 주체인 대중의 노력 역시 중요하다. 디자인 트랩이 왜 문제이고 사용자에게 어떤 해를 끼칠 수 있는지에 대한 이해를 바탕으로, 문제점이 있다면 목소리를 내야 한다. 디자인 트랩을 기획하고 만드는 사람은 "이 모든 것이 사용자를 위한 것이다"라는 변명으로 일관하지만, 합당하지 않은 것이 있다면 요구할 수 있어야 한다. 그래야 사용자의 요구가 반영된, 좀 더 개선된 디자인을 제공받을 수 있다. 기업과 서비스 측에서 가장 무서워하는 것

은 대중의 비판이기 때문이다.

정부

디자인 트랩에 대한 대책을 마련하기 위한 정부의 노력이 계속되고 있다. 일반 사용자가 서비스에 가입할 때마다 약관의 세세한 내용을 읽어보거나, 복잡하게 설계된 디자인 구조를 파악하는 데는 한계가 있기 때문에 이를 감시하고 규제하는 정부 기관이 반드시 필요하다. 문제는 현재 공정거래위원회를 비롯한 정부 부처 내 한정된 인원과 자원으로 기업의 무수한 사례를 모니터링하는 것에는 한계가 있을 수밖에 없다. 이들에 대한 아낌없는 지원과 국민의 관심이 필요하다.

기업

디자인 트랩을 부추기고 지원하는 기업 측의 자성적 노력도 요구된다. 기업은 경쟁력 있는 기술을 개발하는 주역이고 이들의 노력은 우리나라 산업 발전의 원동력이 된다. 기업이 가치를 만들어내는 과정은 정당하고 합리적이어야 하는데, 방법이 공정하지 못하고 공감을 얻지 못한다면 단기적으로 반짝 이익을 얻을지언정 장기적으로는 대중에게 외면당할 것이다. 기업은 사용자를 항상 존중하는 마음으로 서비스를 기획하고 운영해야 한다.

학계, 연구기관

디자인 트랩에서 가장 어려운 점 중 하나는 '모호함'에 있다. 옳고 그름에 대한 전반적인 지침이 마련되어 있지 않아 기업과 사용자, 정부 모두 판단할 때마다 어려운 점이 있다. 따라서 이에 대해 각계 각층의 적극적인 논의와 연구가 필요한 시점이다. 예를 들어 디자인 트랩마다 어느 수준까지 '적정'한지, 어느 수준부터는 허용되지 않는지 가이드라인을 만드는 연구가 진행되어야 한다. 이를 바탕으로 법제화까지 이어진다면 현재의 혼란도 극복될 것이다.

언론, 전문가

이 책을 쓰면서 가장 많이 참고한 자료는 언론 기사와 전문가 칼럼이었다. 언론은 현재 일어나는 이슈에 대해 가장 발 빠르게 대중의 목소리를 대변해주므로 디자인 트랩을 견제하는 역할을 잘 수행할 수 있다. 아직 연구가 많이 부족한 상황이어서 기자가 직접 조사와 실험을 하는 경우도 있고, 전문가 의견을 참고하여 객관성과 전문성을 갖추려고 노력한 기사도 있었다. 각계의 전문가도 언론사 등에 칼럼을 게재하고 있어 일반인이 해당 이슈를 쉽게 접할 수 있는 통로가 되고 있다.

315

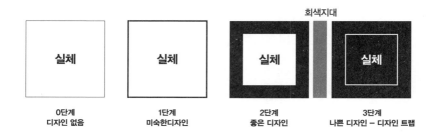

디자인이 적용되는 단계와 회색지대

디자인 트랩과 회색지대

많은 디자인이 회색지대에 있다. '효과적인 좋은 디자인(2단계)'을 넘어서 그 '효과'를 극대화하기 위한 속임수 디자인, '디자인 트랩(3단계)'으로 가는 것이다. 사용자에게 피해가 발생하지만, 정교하게 만들어진 디자인일수록 문제 삼기가 쉽지 않다. 피해가 '디자인' 때문이라고 하기에는 모호한 경우도 많고, 법적으로 빠져나갈 수 있도록 애초에 작정하고 만든 경우도 많다.

　　디자인 트랩 유형들을 앞서 소개했지만, 다 소개할 수 없을 정도로 수많은 사례가 있었다. 비판받는 기업들은 "모두가 다 하고 있는데 무엇이 문제냐?", "경쟁에서 뒤처지지 않으려면 어쩔 수 없다"라고 말한다. 그러나 좀 더 장기적인 관점에서 보면 서로를 속이는 것으로 이익을 취하는 방식은 우리 사회에 전혀 도움이 되지 않고 건강한 방법이 아니다. 회색지대에 있어서 괜찮은 것이 아니라 회색지대와 같은

혼란스러운 영역을 투명하게 만들어 더 이상의 피해가 발생하지 않도록 우리 사회의 구성원이 함께 노력해야 한다.

　　이 책 초반에 소개한 플라톤의 '동굴의 비유'에는 세 가지 유형의 사람이 있었다. 왜곡된 진실을 무력하게 받아들이는 자(죄수), 진실을 왜곡하려고 속이는 자(형상으로 그림자를 만드는 자), 그리고 진실을 이해하고 이를 알리고자 하는 자(풀려난 죄수). 이 책을 다 읽은 지금, 당신은 어떤 사람이 되어야 하겠는가?

에필로그

"가장 위험한 거짓은 적당히 왜곡된 진실이다."
게오르크 크리스토프 리히텐베르크(물리학자, 작가)

이사하고 나서 얼마 지나지 않아 생긴 일이다. 퇴근길에 아파트 엘리베이터를 기다리는데, 경비아저씨가 "잠깐만요" 하며 나를 부른다(우리 아파트는 오랜 연식의 아파트라 입구마다 경비실이 있다). 그는 아파트 입주민 동의서를 가리키며 서명을 부탁했다. 무엇을 위한 서명이냐고 물어보니 "우리 아파트를 위한 거죠"라며 대충 얼버무린다. 잘 살펴보니 한쪽 구석에 꽤 두께가 있는 규정집과 개정안이 빼곡히 적힌 문서가 있었다. 해당 내용을 읽어보고 있는데, 때마침 아파트 입구에 다른 이웃 주민이 들어선다. 그리고 경비아저씨의 서명 요청에 익숙한 듯 아무렇지 않게 바로 서명하고 엘리베이터에 오른다. 익숙하지 않은 용어와 내용으로 가득 찬 규정을 읽고 있자니 골치가 아프기 시작한다. 문득 집에서 나를 기다리는 아내와 아이들, 따뜻한 저녁 생각이 난다. 내 앞에 서 있는 경비아저씨도 눈짓으로 무언의 압박을 주는 것만 같다. 결국 나는 서명을 했다. 며칠 뒤 엘리베이터 안에는 80% 이상의 압도적인 동의율로 규정이 개정되었다는 공지가 붙었다. 어떻게 이런 압도적인 동의율이 나왔는지 의아함도 잠시 이내 고개가 끄덕여졌다.

합리적으로 동의를 얻어내는 과정이라면, 주최 측인 입주자대표회의는 입주민에게 납득이 가도록 친절하게 설명한 뒤 신중히 결정할 수 있는 기간을 충분히 명시해야 한다. 이번처럼 경비아저씨에게 맡겨 엘리베이터를 기다리는 찰나의 시간에 다급히 부탁하게 하면 사람들은 호의 반, 귀찮음 반으로 영문도 모르고 서명하게 된다. 모든 게 이런 식이라면, 입주자대표회의 측은 대부분의 일을 자신들의 입맛대로 처리하는 게 어렵지 않을 것이다.

일상에서 무심코 접할 수 있는 사례지만, 앞서 소개되었던 다양한 전략이 이 안에 숨어 있다. 매운 연기처럼 골치 아프게 해서 신경 쓰지 않게 하는 전략, 조급함을 유발하는 전략, 부지불식간에 수집하는 개인정보, 모든 게 사용자를 위한 것이라는 허울, 과정이 어찌 되었든 동의했으니 모든 책임은 동의한 사람에게 지우는 함정 등.

생각해보면 이는 우리가 다른 사람에게 흔히 사용하는 전략이기도 하다. 나 역시도 동료 교수에게 뭔가 부탁해야 할 때 "쉬워요. 별로 할 거 없어요"라는 부분을 내심 강조하고 자세한 설명은 되도록 생략한다. 골치 아픈 일이라는 사실을 상대방이 알게 되면 수락할 가능성이 작아지기 때문이다. 일을 진행하는 사람 입장에서는 그렇게라도 안 하면 혼자 모든 것을 감당해야 하니 최대한 협조를 끌어내기 위해 쓰는 전략이고, 앞서 경비아저씨의 상황도 마찬가지다. 그러나 어찌 보면 이 또한 기만 전략이고, 우리는 크고 작은 기만이 난무하는 가운데 살고 있다.

일상에서 많이 경험하고 익숙해졌기 때문에 이런 기만술을 온오프라인에서 사용하는 것이 괜찮은 걸까? 좀 더 진실하고 서로를 신뢰할 방법은 없을까? 프롤로그에서 밝혔듯이 이 책에서는 이러한 질문에 세세한 답을 내리기보다는 현 상황을 이해해보고 논의를 시작하자는 취지가 더 크다. 이 책을 통해 조금이나마 생각해볼 기회가 되었기를 바란다.

온라인에서 횡행하는 다양한 디자인 기법과 전략을 《디자인 트랩》에서 쉽고 흥미롭게 소개하려고 노력했다. 이 책에서는 자세

히 다루지 못했지만 점점 고도화되는 VR·AR, 메타버스, 게임 등의 가상 세계와 딥페이크Deepfake 같은 첨단 인공지능 콘텐츠가 사람들에게 실감 나게 전달되기 때문에 디자인 트랩은 더욱 심각해질 수 있다. 우리가 오프라인에서 해온 대부분의 일이 가상 세계로 옮겨질 거라는 예측도 있는 만큼 실체와 가상, 거짓의 구분은 점점 어려워질 것이다.

이 책에서 다루는 많은 내용은 최신 사례들을 소개하며 설명하려고 노력했지만, 빠르게 진화하는 IT 업계의 특성상 책을 읽는 시점에 따라 일부 내용은 이미 뒤처진 사례가 될 수 있어 미리 양해를 구한다. 그리고 이 책에서 다루는 내용은 논문과 아티클 등의 참고문헌을 통해 객관성을 확보하려고 노력했으나, 사실이 아닌 정보가 혹여나 발견된다면 출판사로 문의를 부탁드린다. 시정이 빨리 이뤄질 수 있도록 최대한 노력할 것이다.

이 책을 위해 많은 도움을 주신 분들이 있다. 집필을 시작하던 당시 많이 알려지지 않은 생소한 주제인데도 관심을 보이고 열심히 참여해준 DEEP 연구실의 박예랑, 이성지, 임은수, 조보민, 이채린, 신민아, 강하영, 이지영, 장순규, 정은선, 최나은 연구원에게 깊은 감사를 보낸다. 바쁘신 와중에 추천사를 기꺼이 허락해주신 김경일 교수님, 유지원 선생님에게도 고개 숙여 깊은 감사를 드린다. 부끄러운 첫 책의 출간에 많은 관심과 응원을 보내준 홍익대학교 시각디자인과 교수님과 학생들에게도 감사를 표하고 싶다. 한국연구재단과 홍익대학교의 학술 연구 지원 역시 이 책을 진행하는 데 크나큰 힘이 되었다. 이 책이 세상에 나오기까지 물심양면으로 지원해준 김영사 출판사와 편

집자님에게도 깊은 감사를 드린다.

마지막으로 이 책의 처음과 끝을 함께 지켜보며 응원해준 아내 수경에게 특별히 감사의 말을 전한다. 집필 초기에 아내에게 읽어보라고 초창기 원고를 보여줬는데, 몇 줄 못 읽고 깊이 잠드는 모습을 보고 충격에 빠졌다. 목표를 급선회해서 일단 '아내를 잠들게 하는 책이 되어서는 안 되겠다'라고 생각하고 다시 쉽게 원고를 쓰기 시작했는데, 그 목표라도 달성해서 다행이라고 생각한다. 힘겨운 모든 과정을 함께해준 사랑하는 아내와 딸 세아, 지아 그리고 부모님께 이 책을 바친다.

주

1장 우리 눈을 가리는 디자인 트랩

1 김영찬. (2015). 플라톤의 관점에서 바라본 디자인의 의미와 가치: [국가 · 정체]에 제시된 이데아 론을 중심으로. 디지털디자인학연구, 15(4), 73–82.

2 Whiteley, N. (1993). Design for society. Reaktion books.

3 스테판 비알. (2018). 멈추고 디자인을 생각하다: 디자인 시대의 어려운 질문들에 철학이 대답하다. 홍디자인.

4 Papanek, V. (2011). Design for the Real World: Human ecology and social change, 1971. St Albans, Herts. (빅터 파파넥. (2009). 인간을 위한 디자인. 미진사.)

5 카시와기 히로시. (2005). 모던 디자인 비판. 안그라픽스.

6 Grudin, R. (2010). Design and truth. Yale University Press.

2장 디자인 트랩은 어떻게 작용하는가

1 Prochaska, J. O., & Velicer, W. F. (1997). The transtheoretical model of health behavior change. American journal of health promotion, 12(1), 38–48.

2 Ajzen, I. (1991). The theory of planned behavior. Organizational behavior and human decision processes, 50(2), 179–211.

3 Fishbein, M., & Ajzen, I. (1975). Belief, attitude, intention and behavior. Addison–Weslay. Reading, MA, 1, 975.

4 Geller, E. S. (2002). The challenge of increasing proenvironment behavior. Handbook of environmental psychology, 2, 525–540.

5 Kahneman, D. (2011). Thinking, fast and slow. Macmillan.

4장 슬롯머신을 닮은 SNS 디자인

1 Harris, T. V. (2016, July 27). The Slot Machine in Yout Pocket. DER SPIEGEL. https://www.spiegel.de/international/zeitgeist/smartphone–addiction–is–part–of–the–design–a–1104237.html

2 Itoh, Y. (n.d.). Slot machine. Google Patents. https://patents.google.com/patent/US4773648A/en?oq=US4773648A

3 Okada, K. (n.d.). Slot machine. Google Patents. https://patents.google.com/patent/

US5010995?oq=US5010995A

4 Schüll, N. D. (2012). Addiction by design. Princeton University Press.

5 Sullivan, M. (2019, June 25). These are the deceptive design tricks and dark patterns that steer your clicks each day. Fast Company. https://www.fastcompany.com/90369183/deceptive-design-tricks-and-dark-patterns-that-steer-your-clicks

6 Auxier, B., & Anderson, M. (2021, April 7). Social Media Use in 2021. pewresearch. https://www.pewresearch.org/internet/2021/04/07/social-media-use-in-2021/

7 박소정. (2021년 6월 17일). 한국, 세계에서 두 번째로 SNS 많이 한다. 조선비즈. https://biz.chosun.com/international/international_general/2021/06/16/Z3VO6I2GENFENG577CH7EZWUJE/

8 Latest Social Media Addiction Statistics of 2021 [NEW DATA]. FameMass. https://famemass.com/social-media-addiction-statistics/

9 Kruger, D. (2018, May 8). Social media copies gambling methods 'to create psychological cravings'. Institute for Healthcare Policy and Innovation. https://ihpi.umich.edu/news/social-media-copies-gambling-methods-create-psychological-cravings

10 Salinas, S. (2017, November 9). Facebook co-founder Sean Parker bashes company, saying it was built to exploit human vulnerability. CNBC. https://www.cnbc.com/2017/11/09/facebooks-sean-parker-on-social-media.html

11 Madrigal, A. C. (2013, August 1). The Machine Zone: This Is Where You Go When You Just Can't Stop Looking at Pictures on Facebook. The Atlantic. https://www.theatlantic.com/technology/archive/2013/07/the-machine-zone-this-is-where-you-go-when-you-just-cant-looking-at-pictures-on-facebook/278185/

12 Collins, G. (2020, December 10). Why the infinite scroll is so addictive. UX Collective. https://uxdesign.cc/why-the-infinite-scroll-is-so-addictive-9928367019c5

13 Social media apps with infinite scrolling and addictive autoplay videos may be banned. (2019, August 1). deccanchronicle. https://www.deccanchronicle.com/technology/in-other-news/010819/social-media-apps-with-infinite-scrolling-and-addictive-autoplay-video.html

14 Williams, O. (2020, December 16). How Snapchat Stories Became a Universal Format That Won't Ever Go Away. Medium. https://debugger.medium.com/how-snapchat-stories-became-a-universal-format-that-wont-ever-go-away-586ec9848341

15 Ingram, S. (2016, September 19). The Thumb Zone: Designing For Mobile Users. Smashing Magazine. https://www.smashingmagazine.com/2016/09/the-thumb-zone-designing-for-mobile-users/

16 Dulenko, V. (2020, December 8). How TikTok Design Hooks You Up. UX Planet. https://uxplanet.org/how-tiktok-design-hooks-you-up-6c889522c7ed

17 Vahed, S. (2019, November 6). The Real Reason Instagram Doesn't Allow You To Use Links. Stone Create. https://stonecreate.com/the-reason-instagram-doesnt-allow-links/

18 Welch, C. (2018, July 2). Instagram will now tell you when you've seen all posts from the last two days. The Verge. https://www.theverge.com/2018/7/2/17526788/instagram-all-caught-up-new-feature

19 CIpriani, J. (2019, January 9). How to use YouTube's Take a Break feature. CNET. https://www.cnet.com/tech/mobile/how-to-use-youtubes-take-a-break-feature/

5장 휘발성 SNS의 열풍

1 O'Connel, B. (2020, February 1). History of Snapchat: Timeline and Facts. thestreet. https://www.thestreet.com/technology/history-of-snapchat#:~:text='Zombie'%20RadioShack%20Reborn%20as%20Crypto%20Company&text=%E2%80%9CWhat%20Snapchat%20said%20was%20if,t%20try%20to%20save%20it.%E2%80%9D

2 Bruch, S. (2021, May 20). Snapchat Hits 500 Million Monthly Users. The Wrap. https://www.thewrap.com/snapchat-hits-500-million-monthly-users/

3 Wittenstein, J, (2021, February 22). Snap hits $100-billion market value after doubling in four months. Los Angeles Times. https://www.latimes.com/business/story/2021-02-22/snap-hits-100-billion-market-value

4 Bishop, D. (2019, February 12). Ephemeral Content: Why Your Audience Loves It And How You Can Use It For Brand Building. Rebrandly. https://blog.rebrandly.com/ephemeral-content/

5 Dillet, R. (2020, June 12). Snapchat redesigns its app with new action bar. TechCrunch. https://techcrunch.com/2020/06/11/snapchat-redesigns-its-app-with-new-action-bar/

6 Moore, S. (2021, July 19). Twitter's Copycat Feature was a Truly Fleeting Moment. OneZero. https://onezero.medium.com/twitters-copycat-feature-was-a-truly-fleeting-moment-719bac2a0bed

7 Perez, S. (2021, August 5). TikTok confirms pilot test of TikTok Stories is now underway. TechCrunch. https://techcrunch.com/2021/08/04/tiktok-confirms-pilot-test-of-tiktok-stories-is-now-underway/

8 Feng, E. (2020, October 7). Why media formats (like Snapchat Stories and TikTok music videos) become hits?. Medium. https://efeng.medium.com/why-media-formats-like-snapchat-stories-and-tiktok-music-videos-become-hits-c6d2b9c79371

9 Linden, I. Singh, M. (2020, November 5). WhatsApp now lets you post ephemeral

messages that disappear after 7 days. TechCrunch. https://techcrunch.
com/2020/11/05/whatsapp-now-lets-you-post-disappearing-messages-which-go-
away-after-7-days/

10 Statt, N. (2020, November 12). Facebook's Vanish Mode on Messenger and
Instagram lets you send disappearing messages. The Verge. https://www.theverge.
com/2020/11/12/21561286/facebook-vanish-mode-launch-instagram-messenger-
disappearing-snapchat

6장 SNS '좋아요' 디자인

1 Ferster, C. B., & Skinner, B. F. (1957). Schedules of reinforcement.

2 Newport, C. (2019). Digital minimalism: Choosing a focused life in a noisy world.
Penguin.

3 Locke, M. (2028, April 26). How Likes Went Bad Facebook didn't invent the feature, but
they defin. Medium. https://medium.com/s/a-brief-history-of-attention/how-likes-
went-bad-b094ddd07d4

4 Eranti, V., & Lonkila, M. (2015). The social significance of the Facebook Like
button. First Monday, 20.

5 Sharrock, J. (2013, April 9). Zuckerberg Didn't Like The "Like" Button At First, But
Now He's Banking On It. BuzzFeed News. https://www.buzzfeednews.com/article/
justinesharrock/zuckerberg-didnt-like-the-like-button-at-first-but-now-hes-b

6 Speed, B. (2015, October 9). "A cursed project": a short history of the Facebook "like"
button. New Statesman. https://www.newstatesman.com/science-tech/2015/10/
cursed-project-short-history-facebook-button

7 Facebook에서 '좋아요'가 무슨 의미인가요? Facebook. https://www.facebook.com/
help/110920455663362

8 Singel, R. (2011, August 24). Google +1 Button Lets You Share, Finally. Wired. https://
www.wired.com/2011/08/google-plus-button-works/

9 Heilweil, R. (2021, May 26). Facebook's empty promise of hiding "Likes". Vox. https://
www.vox.com/recode/2021/5/26/22454869/facebook-instagram-likes-follower-
count-social-media

10 Ariano, R. (2021, August 27). How to 'dislike' a TikTok video to make the app better
understand what kind of content you want to view. Business Insider. https://www.
businessinsider.com/how-to-dislike-a-tiktok

11 김유민. (2021년 7월 15일). '좋아요'가 뭐길래…위험천만 셀카 찍다 숨진 사람들. 서울신문.
https://www.seoul.co.kr/news/newsView.php?id=20210715500005

12 박다솜. (2016년 6월 29일). [TONG] [통피니언] 아무리 '좋아요'가 좋아도…. 중앙일보. https://www.joongang.co.kr/article/20235491#home

13 Hilliard, J. (2021, December 17). Social Media Addiction. Addiction Center. https://www.addictioncenter.com/drugs/social-media-addiction/

14 Eranti, V., & Lonkila, M. (2015). The social significance of the Facebook Like button. First Monday, 20. https://firstmonday.org/article/view/5505/4581

15 Perez, S. (2021, May 26). Facebook and Instagram will now allow users to hide 'Like' counts on posts. TechCrunch. https://techcrunch.com/2021/05/26/facebook-and-instagram-will-now-allow-users-to-hide-like-counts-on-posts/

16 McMullan, T. (2017, October 20). The Inventor Of The Facebook Like: "There's Always Going To Be Unintended Consequences". Alphr. https://www.alphr.com/facebook/1007431/the-inventor-of-the-facebook-like-theres-always-going-to-be-unintended-consequences/

17 Festinger, L. (1957). Social comparison theory. Selective Exposure Theory, 16.

18 Dunbar, R. (1993). Coevolution of neocortex size, group size and language in humans. Behavioural and Brain Sciences; 16: 4: 681–735.

19 Smith, A. (2014, February 3). What people like and dislike about Facebook. Pew Research Center. https://www.pewresearch.org/fact-tank/2014/02/03/what-people-like-dislike-about-facebook/

20 Warrender, D., & Milne, R. (2020). How use of social media and social comparison affect mental health. Nursing Times; 116: 3, 56–59. https://www.nursingtimes.net/news/mental-health/how-use-of-social-media-and-social-comparison-affect-mental-health-24-02-2020/

21 최주희. (2021년 2월 18일). #이 시국에 #SNS 인정 욕구. The Psychology Times. http://http://psytimes.co.kr/news/view.php?idx=740&sm=w_total&stx=SNS&stx2=&w_section1=&sdate=&edate=

22 King, H. (2016, February 24). Facebook adds 'love,' 'haha,' 'wow,' 'sad' and 'angry' to its 'like' button. CNN International. https://money.cnn.com/2016/02/24/technology/facebook-reactions/

23 Somers, J. (2017, March 21). The Like Button Ruined the Internet. The Atlantic. https://www.theatlantic.com/technology/archive/2017/03/how-the-like-button-ruined-the-internet/519795/

24 Macmillan, A. (2017, May 25). Why Instagram Is the Worst Social Media for Mental Health. time. https://time.com/4793331/instagram-social-media-mental-health/

25 김현기. (2021년 5월 29일). [글로벌] 인스타그램-페이스북, 결국 '좋아요' 숫자 없애기로. 테크M. https://www.techm.kr/news/articleView.html?idxno=84176

26 YouTube removing dislike 'discourages trolls' but 'unhelpful for users'. (2021,

Novemver 12). BBC. https://www.bbc.com/news/newsbeat—59264070

27 Return YouTube Dislike. (2021, December 13). https://chrome.google.com/webstore/detail/return—youtube—dislike/gebbhagfogifgggkldgodflihgfeippi

7장 관성을 이용한 디자인

1 Forstall, S., Christie, G., Lemay, O. S., & Chaudhri, I. (2005). Figure 11C [Patinting]. patents. https://patents.google.com/patent/US7786975B2/en
2 Kahney, L. (2017, June 29). The inside story of the iconic 'rubber band' effect that launched the iPhone. Cult of Mac. https://www.cultofmac.com/489256/bas—ording—rubber—band—effect—iphone/
3 Brian, M. (2012, August 7). The Apple patent Steve Jobs fought hard to protect, and his connection to its inventor. TNW. https://thenextweb.com/news/the—apple—patent—steve—jobs—fought—hard—to—protect—and—his—connection—with—its—inventor
4 Koss, H. (2021, January 7). Infinite Scroll: What Is It Good For?. Built In. https://builtin.com/ux—design/infinite—scroll
5 Collins, G. (2020, December 10). Why the infinite scroll is so addictive. UX Collective. https://uxdesign.cc/why—the—infinite—scroll—is—so—addictive—9928367019c5
6 Tiffany, K. (2019, March 18). The Tinder algorithm, explained Some math—based advice for those still swiping. Vox. https://www.vox.com/2019/2/7/18210998/tinder—algorithm—swiping—tips—dating—app—science
7 Nguyen, S., & McNealy, J. (2021). I, Obscura. UCLA & Stanford PACS. https://pacscenter.stanford.edu/wp—content/uploads/2021/07/I—Obscura—Zine.pdf
8 Schüll, N. D. (2012). Addiction by design. Princeton University Press.
9 Madrigal, C. A. (2013, August 1). The Machine Zone: This Is Where You Go When You Just Can't Stop Looking at Pictures on Facebook. The Atlantic. https://www.theatlantic.com/technology/archive/2013/07/the—machine—zone—this—is—where—you—go—when—you—just—cant—looking—at—pictures—on—facebook/278185/
10 Baumeister, R. F., & Nadal, A. C. (2017). Addiction: Motivation, action control, and habits of pleasure. Motivation Science, 3(3), 179.
11 Tran, K. (2018, July 5). Instagram is telling users they've seen enough. Business Insider. https://www.businessinsider.com/instagram—adds—youre—all—caught—up—feature—2018—7
12 O'Boyle, B. (2021, December 11). Instagram Take a Break: How to turn the feature on or off. Pocket—lint. https://www.pocket—lint.com/apps/news/instagram/159343—what—

is—instagram—take—a—break—feature—how—it—works—turn—on—off

13 Hind, S. (2020, February 14). Helping users manage their screen time. TikTok. https://newsroom.tiktok.com/en—us/helping—users—manage—their—screen—time

8장 자동재생 디자인

1 Air France crash: Trial ordered for Airbus and airline over 2009 disaster. BBC News. https://www.bbc.com/news/world—europe—57084090

2 Pasztor, A. (2010, November 5). Pilot Reliance on Automation Erodes Skills. The Wall Street Journal. https://www.wsj.com/articles/SB10001424052748704353504575595641282602022

3 PARC. (2013). Operational Use of Flight Path Management Systems. https://www.faa.gov/aircraft/air_cert/design_approvals/human_factors/media/oufpms_report.pdf

4 Dolak, K. (2011, August 31). 'Automation Addiction': Are Pilots Forgetting How to Fly?. ABC News. https://abcnews.go.com/Technology/automation—addiction—pilots—forgetting—fly/story?id=14417730

5 FAA Report: Pilots Addicted to Automation. (2013, November 22). NBC Bay Area. https://www.nbcbayarea.com/news/local/faa—report—pilots—addicted—to—automation/2044684/#:~:text=The%20FAA%20report%20stresses%20the,%2Don%2C%20manual%20flying%20skills.&text=The%20Investigative%20Unit's%20probe%20followed%20the%20fatal%20crash%20of%20Asiana%20flight%20214

6 Rifkin, J. (1996). End of work (p. 400). Pacifica Radio Archives. (제러미 리프킨. (2005). 노동의 종말. 민음사.)

7 Sarter, N. B., Woods, D. D., & Billings, C. E. (1997). Automation surprises. Handbook of human factors and ergonomics, 2, 1926–1943.

8 Norman, D. (2014). Things that make us smart: Defending human attributes in the age of the machine. Diversion Books. (도널드 노먼. (1998). 생각 있는 디자인. 학지사.)

9 Diamond, D. M., Campbell, A. M., Park, C. R., Halonen, J., & Zoladz, P. R. (2007). The temporal dynamics model of emotional memory processing: a synthesis on the neurobiological basis of stress—induced amnesia, flashbulb and traumatic memories, and the Yerkes—Dodson law. Neural plasticity, 2007.

10 Yerkes, R. M., & Dodson, J. D. (1908). The relation of strength of stimulus to rapidity of habit—formation. Punishment: Issues and experiments, 27–41.

11 Young, M. S., & Stanton, N. A. (2002). Attention and automation: new perspectives on mental underload and performance. Theoretical issues in ergonomics science, 3(2),

178–194.

12 Kinni, T. (2016, October 20). Beware the Paradox of Automation. MIT Sloan Management Review. https://sloanreview.mit.edu/article/beware-the-paradox-of-automation/

13 Chen, X. B. (2018, August 1). Autoplay Videos Are Not Going Away. Here's How to Fight Them. The New York Times. https://www.nytimes.com/2018/08/01/technology/personaltech/autoplay-video-fight-them.html

14 Wansink, B., Painter, J. E., & North, J. (2005). Bottomless bowls: why visual cues of portion size may influence intake. Obesity research, 13(1), 93–100.

15 Hern, A. (2017, April 15). Netflix's biggest competitor? Sleep. The Guardian. https://www.theguardian.com/technology/2017/apr/18/netflix-competitor-sleep-uber-facebook

16 Ainsley F. (2018, August 10). App Addiction—the Invisible Plague. UX Planet. https://uxplanet.org/app-addiction-the-invisible-plague-73447926d734

17 Barhum, L. (2021, January 22). Binge-Watching and Your Health. Verywell Health. https://www.verywellhealth.com/binge-watching-and-health-5092726

18 Exelmans, L., & Van den Bulck, J. (2017). Binge viewing, sleep, and the role of pre-sleep arousal. Journal of Clinical Sleep Medicine, 13(8), 1001–1008. https://jcsm.aasm.org/doi/10.5664/jcsm.6704

19 Flayelle, M., Maurage, P., & Billieux, J. (2017). Toward a qualitative understanding of binge-watching behaviors: A focus group approach. Journal of behavioral addictions, 6(4), 457–471. https://akjournals.com/view/journals/2006/6/4/article-p457.xml

20 맷 존슨 & 프린스 구먼. (2021년). 뇌과학 마케팅. 21세기북스.

21 Perez, S. (2021, October 4). Netflix brings its shuffle mode feature, 'Play Something,' to Android users worldwide. TechCrunch. https://techcrunch.com/2021/10/04/netflix-brings-its-shuffle-mode-feature-play-something-to-android-users-worldwide/

22 Raheja, S. (2019, August 4). YouTube update introduces new autoplay function, but it might be short-lived. Mint. https://www.livemint.com/technology/apps/youtube-update-introduces-new-autoplay-function-but-it-might-be-short-lived-1564933845029.html

23 휴식 시간 알림. (n.d.). YouTube 고객센터. https://support.google.com/youtube/answer/9012523

24 McGuinness, D. (2021, August 16). YouTube Finally Turns off Autoplay for Kids. Here's the Catch. Fatherly. https://www.fatherly.com/news/youtube-autoplay-kids/

25 동영상 자동재생. (n.d.). YouTube 고객센터. https://support.google.com/youtube/answer/6327615?hl=ko

26 Alexandar, J. (2021, January 29). Netflix testing a timer feature on Android

devices that stops streaming after set period. The Verge. https://www.theverge.com/2021/1/29/22256308/netflix-timer-test-feature-android-global-sleep-kids-ios-tv-desktop

27 How does YouTube support users' digital wellbeing?. YouTube. https://www.youtube.com/howyoutubeworks/our-commitments/promoting-digital-wellbeing/

9장 빨간 동그라미 알림 디자인

1 Cherry, K. (2020, September 13). The Color Psychology of Red. Verywell Mind. https://www.verywellmind.com/the-color-psychology-of-red-2795821

2 Prithyani, K. (2019, September 17). If red means emergency, why are exit signs green?. UX Collective. https://uxdesign.cc/if-red-means-emergency-why-are-exit-signs-green-111760c217c1

3 Goode, L. (2019, June 26). A Brief History of Smartphone Notifications. Wired. https://www.wired.com/story/history-of-notifications/

4 Lancaster, L., & German, K. (2022, January 8). The original iPhone's competition: Remember these top phones from 2007?. CNET. https://www.cnet.com/pictures/original-apple-iphone-competition-remember-these-top-phones-2007/

5 Herrman, J. (2018, February 27). How Tiny Red Dots Took Over Your Life. https://www.nytimes.com/2018/02/27/magazine/red-dots-badge-phones-notification.html

6 Zajonc, R. B. (1968). Attitudinal effects of mere exposure. Journal of personality and social psychology, 9(2p2), 1.

7 Wilshere, A. (2017, July 25). Are Notifications A Dark Pattern?. Designlab. https://designlab.com/blog/are-notifications-a-dark-pattern-ux-ui/

8 Herrman, J. (2018, February 27). How Tiny Red Dots Took Over Your Life. The New York Times. https://www.nytimes.com/2018/02/27/magazine/red-dots-badge-phones-notification.html

9 Larry, D. & Rosen, Ph. D. (2018, March 11). Obsessive/Addictive "Tiny Red Dots". Psychology Today. https://www.psychologytoday.com/us/blog/rewired-the-psychology-technology/201803/obsessiveaddictive-tiny-red-dots

10 Wheelwright, T. (2022, January 24). 2022 Cell Phone Usage Statistics: How Obsessed Are We?. Reviews.org. https://www.reviews.org/mobile/cell-phone-addiction/

11 Mom, T. (2021, December 16). How Phones Hack Our Brain: Anatomy of a Notification. TechDetox Box. https://www.techdetoxbox.com/how-notifications-hack-our-brain/

12 Shankland, S. (2015, July 10). Enough, already! Why we all share the blame for notification overload. CNET. https://www.cnet.com/tech/mobile/why-we-all-share-

the-blame-for-notification-overload/
13 Material.io. Android notification: Behavior. https://material.io/design/platform-guidance/android-notifications.html#behavior
14 Apple Developer. Notification. https://developer.apple.com/design/human-interface-guidelines/ios/system-capabilities/notifications
15 Santiago, V. S. A Comprehensive Guide to Notification Design. Toptal. https://www.toptal.com/designers/ux/notification-design
16 Friedman, V. (2019, April 18). Privacy UX: Better Notifications And Permission Requests. Smashing Magazine. https://www.smashingmagazine.com/2019/04/privacy-better-notifications-ux-permission-requests/
17 Chen, A. (n.d.). New data shows up to 60 of users opt-out of push notifications (Guest Post). @andrewchen. https://andrewchen.com/why-people-are-turning-off-push/
18 Goode, L. (2019, June 26). A Brief History of Smartphone Notifications. WIRED. https://www.wired.com/story/history-of-notifications/

10장 광고인 듯, 광고 아닌, 광고 같은 디자인

1 Schwartz, B. (2011, February 9). Google Switches AdWords Color Back To Yellow From Purple. Search Engine Land. https://searchengineland.com/google-switches-adwords-color-back-to-yellow-from-purple-64222
2 Leuta, R. (2020, November 30). Dark Patterns of Google Search Result. Unikorns. https://www.unikorns.work/magazine/dark-patterns-of-google-search-result
3 Marvin, G. (2020, January 28). A visual history of Google ad labeling in search results. Search Engine Land. https://searchengineland.com/search-ad-labeling-history-google-bing-254332
4 Patel, H. (2020, January 27). 3 recent dark pattern implementations you have probably missed. UX Collective. https://uxdesign.cc/3-dark-patterns-you-may-have-missed-53980251024
5 Leach, J. (2019, May 22). A new look for Google Search. The Keyword. https://www.blog.google/products/search/new-design-google-search/
6 Elgan, M. (2020년 2월 18일). 칼럼 | 구글과 MS는 선을 넘었다…윤리적인 검색엔진으로 가야 할 때. CIO Korea. https://www.ciokorea.com/news/144220
7 Quote Tweets. (2020). Twitter. https://twitter.com/searchliaison/status/1216782592755634176/retweets/with_comments
8 Hoofnagle, C. J. (2009). Beyond Google and evil: How policy makers, journalists and consumers should talk differently about Google and privacy. First Monday, 14(4-6).

9 Google SearchLiaison. (2020, January 25). Twitter. https://twitter.com/searchliaison/
 status/1220769537513013248

10 파워 콘텐츠가 모바일 통합검색 'VIEW' 영역에 노출됩니다. (10/31 노출). (2019년 9월 30일). 네
 이버 광고. https://saedu.naver.com/notice/view.naver?notiSeq=3551&catg=&fixYn=N&s
 earchOpt=all&keyword=VIEW

11 Wojdynski, B. W. (2016). The deceptiveness of sponsored news articles: How readers
 recognize and perceive native advertising. American Behavioral Scientist, 60(12),
 1475–1491.

12 Johnson, J. (2021, November 16). Google: quarterly revenue as 2008–2021.
 Statista. https://www.statista.com/statistics/267606/quarterly-revenue-of-
 google/#:~:text=The%20majority%20of%20Google's%20revenue,Search%2C%20
 Google%20Maps%20and%20more

13 Marvin, G. (2020, January 28). A visual history of Google ad labeling in search
 results. Search Engine Land. https://searchengineland.com/search-ad-labeling-
 history-google-bing-254332?utm_campaign=socialflow&utm_source=twitter&utm_
 medium=social

14 Ting, D. (2020, January 23). Google's latest search results change further blurs
 what's an ad. Digiday. https://digiday.com/marketing/googles-latest-search-results-
 change-blurs-whats-ad/

15 정유림. (2022년 2월 10일). 네이버, 광고 라인업 확대…검색 · 커머스 시너지 가속. 디지털투데이.
 http://www.digitaltoday.co.kr/news/articleView.html?idxno=433962

16 공정거래위원회. (2021년 1월 20일). 온라인 플랫폼 검색 광고 관련 소비자 인식 설문조
 사 결과 발표. 대한민국 정책브리핑. https://www.korea.kr/news/pressReleaseView.
 do?newsId=156432773

17 김상윤. (2021년 1월 20일). 공정위, 플랫폼 광고 규제 추진…"순수 검색-검색광고 구분해야". 이
 데일리. https://www.edaily.co.kr/news/read?newsId=03247206628919688&mediaCodeN
 o=257&OutLnkChk=Y

18 권해영 & 주상돈. (2021년 2월 1일). 허위 · 과장 광고 땐 '벌금'…플랫폼 '소비자 보호' 강화. 아시
 아경제. https://view.asiae.co.kr/article/2021020111311283992

11장 급부상하는 라이브 커머스

1 김재학. (2021년 12월 14일). [라이프 트렌드] "2023년 시장규모 10조, 온라인쇼핑의 대세가 될
 것". 중앙일보. https://www.joongang.co.kr/article/25031946

2 부애리. (2021년 7월 16일). "거래액 2500억 원" 네이버 '쇼핑라이브' 이유 있는 폭풍 성장. 네이
 트뉴스. https://news.nate.com/view/20210716n10514

3 선양무역관 동흔. (2020년 5월 20일). 코로나19 영향, 중국 라이브 커머스 열풍. KOTRA & KOTRA 해외시장뉴스. https://dream.kotra.or.kr/kotranews/cms/news/actionKotraBoardDetail.do?SITE_NO=3&MENU_ID=180&CONTENTS_NO=1&bbsGbn=243&bbsSn=243&pNttSn=181874

4 CSF. (2021년 2월 25일). [이슈트렌드] 中 2021년 라이브 커머스 시장 1조 2000억 위안 돌파 전망. CSF 중국전문가포럼. https://csf.kiep.go.kr/issueInfoView.es?article_id=41387&mid=a20200000000&board_id=2

5 권가영. (2021년 12월 15일). 중국 라이브 커머스 방송, 이제 아무나 못 한다. 중앙일보. https://www.joongang.co.kr/article/25032501#home

6 어도비 코리아. (2021년 1월 20일). 라이브 커머스, 쇼핑의 패러다임을 바꾸다. Adobe Blog. https://blog.adobe.com/ko/publish/2021/01/20/live-commerce-is-changing-online-shopping-tag-unfinished#gs.lcei2d

7 정보통신정책연구원, 정용찬 & 김윤화. (2021). 2021 방송매체 이용 행태 조사. (11-B55212600003910). 방송통신위원회. https://www.mediastat.or.kr/viewer/web/viewer.htm

8 박수지. (2021년 5월 3일). 모바일로 달려가는 홈쇼핑…"플랫폼 공룡 벽을 넘어라". 한겨레. https://www.hani.co.kr/arti/economy/consumer/993587.html

9 김지성. (2012년 11월 26일). TV 홈쇼핑 실질 '수수료 81%'. NEXT ECONOMY. https://www.nexteconomy.co.kr/news/articleView.html?idxno=7438

10 이수호. (2020년 11월 9일). "수수료만 30%?" 홈쇼핑 대신 라이브 커머스로 모이는 이유. 테크M. https://www.techm.kr/news/articleView.html?idxno=77135

11 김보현. (2021년 1월 12일). 카카오 vs 네이버, '라이브 커머스'로 한판 붙었다. 비즈한국. http://www.bizhankook.com/bk/article/21239

12 이베스트투자증권 리서치 센터, 오린아. (2020). #살아 있다: 라이브 커머스. (1600644329845). 이베스트투자증권. https://ssl.pstatic.net/imgstock/upload/research/industry/1600644329845.pdf

13 Feigei Liu. (2021, February 28). Livestream Ecommerce: What We Can Learn from China. Nielsen Norman Group. https://www.nngroup.com/articles/livestream-ecommerce-china/

14 최동현. (2020년 11월 20일). '규제 공백' 라방 어쩌나…"TV 홈쇼핑-라이브 커머스 규제 형평성 맞춰야". 뉴스1. https://www.news1.kr/articles/?4125407

15 시장조사국 약관광고팀, 이수미. (2020). 라이브 커머스 광고 실태조사. 한국소비자원. https://https://www.kca.go.kr/smartconsumer/board/download.do?menukey=7301&fno=10030206&bid=00000146&did=1003136730

16 Cardello, J. (2014, September 14). Scarcity Principle: Making Users Click RIGHT NOW or Lose Out. Nielsen Norman Group. https://www.nngroup.com/articles/scarcity-principle-ux/

17 Mathur, A., Acar, G., Friedman, M. J., Lucherini, E., Mayer, J., Chetty, M., & Narayanan, A. (2019). Dark patterns at scale: Findings from a crawl of 11K shopping websites. Proceedings of the ACM on Human–Computer Interaction, 3(CSCW), 1–32.

18 신관식. (2016년 3월 8일). TV 홈쇼핑 "마감 임박ㆍ물량 부족"…83%가 '뻥이요'. 일요경제. http://www.ilyoeconomy.com/news/articleView.html?idxno=23091

19 China grapples with fake traffic on live-streaming sites. (2020, December 11). WARC. https://www.warc.com/newsandopinion/news/china-grapples-with-fake-traffic-on-live-streaming-sites/44465

20 상하이무역관 방정. (2021년 5월 6일). 中, 인터넷 라이브 커머스 관리방법(시행발표. KOTRA & KOTRA 해외시장뉴스. https://dream.kotra.or.kr/kotranews/cms/news/actionKotraBoardDetail.do?SITE_NO=3&MENU_ID=90&CONTENTS_NO=1&bbsGbn=244&bbsSn=244&pNttSn=188278

21 장신신. (2021년 5월 6일). 中, '인터넷 라이브 커머스 관리방법' 시행 발표. 아시아뉴스. https://asianews.news/news/newsview.php?ncode=1065599947526598

22 전지원. (2021년 11월 16일). 승승장구하던 '라이브 커머스', 플랫폼 규제 리스크 직면. 테넌트뉴스. http://tnnews.co.kr/archives/91209

12장 문간에 발을 들여놓게 하는 디자인

1 Schmitt, B. (1999). Experiential marketing. Journal of marketing management, 15(1–3), 53–67.

2 방송통신위원회. (2019년 2월 12일). 방통위, '유튜브 프리미엄' 서비스의 이용자 이익 저해행위 여부 조사. 대한민국 정책브리핑. https://www.korea.kr/news/pressReleaseView.do?newsId=156316894

3 방통위, 유튜브 '프리미엄 서비스'에 8억 과징금. (2020년 1월 22일). YTN. https://www.ytn.co.kr/_ln/0106_202001222130460765

4 김화정. (2020년 6월 26일). 유튜브 프리미엄, 세계 최초로 해지 후 남은 기간 '부분 환불'. 소비라이프뉴스. http://www.sobilife.com/news/articleView.html?idxno=27102

5 김일창. (2020년 1월 22일). "한 달 무료 체험 후 슬그머니 유료 전환"…유튜브 8억 원대 과징금. 뉴스1. https://www.news1.kr/articles/?3823235

6 심서현. (2020년 6월 22일). 유튜브 접속하면 '순다 피차이 대표' 명의로 나오는 공지의 정체는. 중앙일보. joongang.co.kr/article/23807214

7 송화연, 김정현. (2020년 6월 27일). '공짜 꼼수'에 혼쭐난 유튜브…방통위 칼 빼자 "세계 최초 부분 환불". 뉴스1. https://www.news1.kr/articles/?3976856

8 오정인. (2021월 10월 28일). 구독경제사업자, 무료→유료 전환 시 일주일 전 사전 고지. SBS Biz. https://biz.sbs.co.kr/article/20000036191

9 Harris, T. (2016, May 19). How Technology is Hijacking Your Mind — from a Magician and Google Design Ethicist. Medium. https://medium.com/thrive-global/how-technology-hijacks-peoples-minds-from-a-magician-and-google-s-design-ethicist-56d62ef5edf3

13장 심플한 디자인의 이면

1 이동인. (2021년 1월 11일). 혐오 발언·개인정보 유출 논란에…AI 챗봇 '이루다' 서비스 잠정 중단. 매일경제. https://www.mk.co.kr/news/society/view/2021/01/33307/

2 홍진수. (2021년 4월 28일). AI 챗봇 '이루다' 개발사에 과징금 및 과태료 1억 330만 원 부과…개인정보보호법 위반. 경향신문. http://m.khan.co.kr/amp/view.html?art_id=202104281400001&sec_id=930100&artid=202104281400001&code=930100&nv=stand&utm_source=naver&utm_medium=newsstand&utm_campaign=row1_3&C=&__twitter_impression=true

3 정혜진. (2021년 1월 14일). '다른 서비스처럼 했다'는 이루다 개발사, 위법성 관련 쟁점은. 서울경제. https://www.sedaily.com/NewsView/22H94OUAH1

4 스타트업의 잘못된 개인정보 수집 사례 세 가지 (feat. 개선). (2021년 6월 14일). 캐치시큐.https://www.catchsecu.com/%EC%8A%A4%ED%83%80%ED%8A%B8%EC%97%85%EC%9D%98-%EC%9E%98%EB%AA%BB%EB%90%9C-%EA%B0%9C%EC%9D%B8%EC%A0%95%EB%B3%B4-%EC%88%98%EC%A7%91-%EC%82%AC%EB%A1%80-3%EA%B0%80%EC%A7%80-feat-%EA%B0%9C%EC%84%A0/

5 Thaler, R. H., & Sunstein, C. R. Nudge: Improving decisions about health, wealth, and happiness. Chicago.

6 Pritchar, E. B. (2013). Aiming To Reduce Cleaning Costs. Works That Work. https://worksthatwork.com/1/urinal-fly

7 Rolighetsteorin. (2009, October 7). Piano stairs—The FunTheory.com—Rolighetsteorin.se[Video]. Youtube. https://www.youtube.com/watch?v=2lXh2n0aPyw&t=70s

8 김대호. (2014년 12월 11일). 이래도 외면하시렵니까? 환경보호를 위한 넛지 디자인. HMG 저널. https://news.hmgjournal.com/Tech/Design/nudge-design

9 Johnson, E. J., & Goldstein, D. (2003). Do defaults save lives?. Science, 302(5649), 1338–1339.

10 강준만. (2017). 왜 '넛지' 논쟁이 뜨거운가?: 설득 커뮤니케이션의 윤리에 관한 고찰. 사회과학연구, 56(2), 349–388.

11 List, J., & Gneezy, U. (2014). The why axis: Hidden motives and the undiscovered economics of everyday life. Random House.

12 Thaler, H. R. (2015, December 13). 좋은 넛지, 나쁜 넛지. The New York Times. https://

www.nytimes.com/2015/11/01/universal/ko/upshot-good-bad-nudges-korean.
html?ref=oembed

14장 가짜 정보는 왜 매력적인가

1 임주현. (2018년 7월 23일). 돈스코이호 사진에 웬 타이타닉 영화 장면이?. KBS NEWS. https://
 mn.kbs.co.kr/news/view.do?ncd=4013375
2 권선미. (2018년 7월 28일). '돈스코이' 사기극…여전히 금괴 장사. 조선일보. https://www.
 chosun.com/site/data/html_dir/2018/07/28/2018072800079.html
3 김정석. (2021년 12월 17일). 다른 '보물선'은 건졌다…"150조 금괴 보물선" 끝나지 않은 의문 [e
 즐펀한토크]. 중앙일보. https://www.joongang.co.kr/article/25033225#home
4 한국언론진흥재단. (2021). 2021 소셜미디어 이용자 조사. https://www.kpf.or.kr/front/
 research/consumerDetail.do?miv_pageNo=&miv_pageSize=&total_cnt=&LISTOP
 =&mode=W&seq=592324&link_g_topmenu_id=&link_g_submenu_id=&link_g_
 homepage=F®_stadt=®_enddt=&searchkey=all1&searchtxt=
5 정민. (2017). 가짜 뉴스의 경제적 비용 추정과 시사점. (경제주평 17-11호). 한국경제주평.
 https://eiec.kdi.re.kr/policy/domesticView.do?ac=0000139337
6 Wakabayashi, D., & Isaac, M. (2017, January 25). In Race Aganist Fake News, Google
 and Facebook Stroll to Starting Line. The New York Times. https://www.nytimes.
 com/2017/01/25/technology/google-facebook-fake-news.html
7 Vosoughi, S., Roy, D., & Aral, S. (2018). The spread of true and false news online.
 Science, 359(6380), 1146-1151.
8 Langin, K. (2018, March 8). Fake news spreads faster than true news on Twitter—
 thanks to people, not bots. Science. https://www.science.org/content/article/fake-
 news-spreads-faster-true-news-twitter-thanks-people-not-bots
9 Andrews, L. E. (2019, October 9). How fake news spreads like a real virus. Stanford
 University. https://engineering.stanford.edu/magazine/article/how-fake-news-
 spreads-real-virus
10 허진. (2021년 6월 29일). "정부도 언론도 못 믿어"…자극적 언어로 클릭 끄는 가짜 뉴스, 무너지
 는 신뢰 사회. 서울경제. https://www.sedaily.com/NewsVIew/22NTOKGOB8
11 김신영. (2020년 1월 1일). 가짜가 진짜보다 6배 빨리 퍼진다…인류 파괴하는 '거짓 정보'. 조선일
 보. https://www.chosun.com/site/data/html_dir/2020/01/01/2020010100127.html
12 Condra, A. (2018, July 3). How to use the psychology principle of confirmation bias in
 UX design. UX Planet. https://uxplanet.org/how-to-use-the-psychology-principle-
 of-confirmation-bias-in-ux-design-9166e1ec017b
13 Ruiz, J. M. G. (2018). Discerning Disinformation through Design: Exploring Fake News

Website Design Patterns.

14 이충환. (2013). 저널리즘에서 사실성. 커뮤니케이션북스.

15 김미경. (2019). 뉴스 신뢰도, 뉴스 관여도와 확증편향이 소셜커뮤니케이션 행위에 미치는 영향: 가짜 뉴스와 팩트 뉴스 수용자 비교. 정치커뮤니케이션연구, (52), 5–48.

16 표시영 & 정지영. (2020). 가짜 뉴스의 형식적 · 내용적 특징과 여론 형성력: 가짜 뉴스가 가지고 있는 위험요소에 대한 실증적 분석을 바탕으로. 정보통신정책연구, 27(4), 25–62.

17 AhnLab 콘텐츠기획팀. (2021년 1일 27일). 팩트와 한 끗 차이, 가짜 뉴스를 피하는 방법. AhnLab. https://www.ahnlab.com/kr/site/securityinfo/secunews/secuNewsView. do?seq=29884

18 Lyons, T. (2018, June 14). Hard Questions: How Is Facebook's Fact–Checking Program Working?. Meta. https://about.fb.com/news/2018/06/hard–questions–fact–checking/

19 Combatting Misinformation on Instagram. (2019, December 16). Meta. https://about. fb.com/news/2019/12/combatting–misinformation–on–instagram/

20 Taking Action Against People Who Repeatedly Share Misinformation. (2021, May 26). Meta. https://about.fb.com/news/2021/05/taking–action–against–people–who– repeatedly–share–misinformation/

21 Heilweil, R. (2020, May 11). Twitter now labels misleading coronavirus tweets with a misleading label. Recode–Vox. https://www.vox.com/recode/2020/5/11/21254889/ twitter–coronavirus–covid–misinformation–warnings–labels

22 Lewis, S. (2019, March 7). YouTube adds feature to fact–check viral conspiracy videos and fake news. CBS NEWS. https://www.cbsnews.com/news/youtube–adds–feature– to–fact–check–viral–conspiracy–videos–and–fake–news/

23 Milmo, D. (2022, January 12). YouTube is major conduit of fake news, factcheckers say. The Guardian. https://www.theguardian.com/technology/2022/jan/12/youtube–is– major–conduit–of–fake–news–factcheckers–say

24 Still, J. (2020, October 3). How to use WhatsApp's fact–checking feature to research the validity of viral, forwarded messages. Business Insider. https://www. businessinsider.com/how–to–use–whatsapp–fact–check

25 Sebastiaan van der Lans. 13 AI–Powered Tools for Fighting Fake News. Trusted Web. https://thetrustedweb.org/ai–powered–tools–for–fighting–fake–news/

26 Barton, S. (2020, December 14). AI can predict Twitter users likely to spread disinformation before they do it. The University of Sheffield. https://www.sheffield. ac.uk/news/ai–can–predict–twitter–users–likely–spread–disinformation–they–do–it

15장 내가 지금 하고 있는 생각은 내 생각일까

1 Mac History. (2012, February 2). 1984 Apple's Macintosh Commercial (HD)[Video]. YouTube. https://www.youtube.com/watch?v=VtvjbmoDx-I

2 Power, D. J. (2016). "Big Brother" can watch us. Journal of Decision systems, 25(sup1), 578–588. https://www.tandfonline.com/doi/full/10.1080/12460125.2016.1187420

3 Data Is the New Oil of the Digital Economy. (n.d.). Wired. https://www.wired.com/insights/2014/07/data-new-oil-digital-economy/

4 Goodfellow, J. (2016, May 30). Advertising will always dominate Google despite new tech expansion, says ex-CEO Eric Schmidt. The Drum. https://www.thedrum.com/news/2016/05/30/advertising-will-always-dominate-google-despite-new-tech-expansion-says-ex-ceo-eric

5 Vohra, A. (2019, March 29). The danger of the filter bubble. UX Planet. https://uxplanet.org/burst-your-bubble-1f3b1273601b

6 한국방송통신전파진흥원. (2020). [미디어 이슈 & 트렌드] [리뷰리포트] 맞춤형 콘텐츠 추천 서비스의 사회적 문제와 권고 사항. https://portal.kocca.kr/portal/bbs/view/B0000204/1943336.do?menuNo=200372&categorys=4&subcate=62&cateCode=0

7 Twitter. (2018, December 19). https://twitter.com/Twitter/status/1075074100412985345

8 Rousseau, N. (2019, October 29). We're Trapped in a Social Filter Bubble. MarTech Series. https://martechseries.com/mts-insights/guest-authors/were-trapped-in-a-social-filter-bubble/

9 DuckDuckGo. https://duckduckgo.com/about

10 Henry, J. (2021, December 27). DuckDuckGo Daily Search Queries Now Average More than 100 Million | 47% Increase in 2021. Tech Times. https://www.techtimes.com/articles/269794/20211227/duckduckgo-daily-search-queries-now-average-more-100-million-47.htm

11 https://www.edaily.co.kr/news/read?newsId=03086486629241456&mediaCodeNo=257&OutLnkChk=Y

12 Nield, D. (2021, May 9). What's Google FLoC? And How Does It Affect Your Privacy?. Wired. https://www.wired.com/story/google-floc-privacy-ad-tracking-explainer/#:~:text=FLoC%20is%20based%20on%20the,users%20without%20overstepping%20the%20mark.&text=Google%20wants%20FLoC%20to%20replace,people%20on%20the%20internet%3A%20cookies

13 REPS. MALINOWSKI AND ESHOO REINTRODUCE BILL TO HOLD TECH PLATFORMS ACCOUNTABLE FOR ALGORITHMIC PROMOTION OF EXTREMISM. (2021, March 24). Representative Tom Malinowski. https://malinowski.house.gov/media/press-releases/reps-malinowski-and-eshoo-reintroduce-bill-hold-tech-platforms-accountable

14 Kelly, M. (2021, April 27). Congress is way behind on algorithmic misinformation. The Verge. https://www.theverge.com/2021/4/27/22406054/facebook-twitter-google-

youtube-algorithm-transparency-regulation-misinformation-disinformation

15 금준경. (2021년 12월 18일). "알고리즘이 우릴 길들이고 있다". 미디어오늘. https://n.news.
naver.com/article/006/0000110980

16장 들어올 땐 맘대로지만 나갈 때는 아니란다

1 여현구. (2017년 11월 9일). 서울 사람도 길 잃기 십상이라는 '서울 3대 미로'. 중앙일보. https://
www.joongang.co.kr/article/22098380

2 한국소비자원. (2020년 1월 20일). 무료이용기간 후 자동결제 등 '다크넛지' 피해 주의!. https://
www.kca.go.kr/kca/sub.do?menukey=5084&mode=view&no=1002886335

3 국민권익위원회. (2020). 콘텐츠 구독 서비스 이용피해 방지방안. https://www.acrc.go.kr/
board.es?mid=a10402010000&bid=4A&act=view&list_no=9115

4 김윤수. (2021년 7월 8일). 음원 앱 1위 '멜론'의 미로 같은 구독 해지에 소비자 분통. 조선비즈.
https://biz.chosun.com/it-science/ict/2021/07/08/7IGOIOBD65GULCWJE3DLZM76IY/

5 Brignull, H. Roach motel. Dark Patterns. https://www.darkpatterns.org/types-of-
dark-pattern/roach-motel

6 전자거래과. (2019년 8월 28일). 5개 음원서비스 사업자의 전자상거래법 위반행위 제재. 공정거래
위원회. https://www.ftc.go.kr/www/selectReportUserView.do?key=10rpttype=1report_
data_no=8276

7 최은상. (2020년 6월 3일). 음원사이트, 인터넷 동영상 서비스 자동결제는 미리 알리고, 해지는 쉬
워진다. 문화체육관광부. https://www.mcst.go.kr/kor/s_notice/press/pressView.jsp?pSeq
=18045&pMenuCD=0302000000&pCurrentPage=1&pTypeDept=&pSearchType=01&pSea
rchWord=

8 방송통신위원회. (2022년 1월 5일). 모바일 앱 구독 서비스 해지 절차 개선. 대한민국 정책브리핑.
https://www.korea.kr/news/pressReleaseView.do?newsId=156490270

9 양현주. (2021년 7월 2일). 구독 서비스 '배짱영업'…이유 있었네 [이슈플러스]. 한국경제TV.
https://www.wowtv.co.kr/NewsCenter/News/Read?articleId=A202107020068

10 Salazar, K. (2018, April 29). Top 10 Design Mistakes in the Unsubscribe Experience.
Nielsen Norman Group. https://www.nngroup.com/articles/unsubscribe-mistakes

11 Lantukh, K. (2015, February 2). 9 Effective Email Unsubscribe Pages. HubSpot Blog.
https://blog.hubspot.com/marketing/email-unsubscribe-pages

12 Slade, K. (2010, April 3). Groupon's Unsubscribe Page[Video]. YouTube. https://www.
youtube.com/watch?v=to5znws7mvU&t=3s&ab_channel=KristinaSlade

13 Keck, C. (2013, August 6). HubSpot Email Unsubscribe Video-Dan Sally[Video].
YouTube. https://www.youtube.com/watch?v=Lt8p0_Cp76ct&=12s

1 Thomas, J. (2017, July 11). 22,000 people willingly agree to community service in return for free WiFi. Purple WiFi. https://purple.ai/blogs/purple-community-service/

2 전연남. (2020년 11월 23일). 내 얼굴이 앱 광고에…무심코 동의한 '영어 약관' 발목. SBS 뉴스. https://news.sbs.co.kr/news/endPage.do?news_id=N1006086242

3 박성은. (2017년 11월 12일). [카드뉴스] "나도 모르게 내 얼굴이 광고에"…줄줄 새는 개인정보. 연합뉴스. https://www.yna.co.kr/view/AKR20171110070200797

4 이수정. (2019년 8월 6일). "판사님은 이 글자가 보이십니까"…1mm 깨알 고지 홈플러스 '유죄'. 중앙일보. https://www.joongang.co.kr/article/23544642

5 곽주현. (2020년 6월 2일). 구글·페북이 개인정보 쓸어 담는 '모두 동의' 버튼. 한국일보. https://www.hankookilbo.com/News/Read/202006011602076377

6 Guynn, J. (2020, January 28). What you need to know before clicking 'I agree' on that terms of service agreement or privacy policy. USA TODAY. https://www.usatoday.com/story/tech/2020/01/28/not-reading-the-small-print-is-privacy-policy-fail/4565274002/

7 Benoliel, U., & Becher, S. I. (2019). The duty to read the unreadable. BCL Rev., 60, 2255.

8 LePan, N. (2020, April 18). Visualizing the Length of the Fine Print, for 14 Popular Apps. Visual Capitalist. https://www.visualcapitalist.com/terms-of-service-visualizing-the-length-of-internet-agreements/

9 McDonald, A. M., & Cranor, L. F. (2008). The cost of reading privacy policies. Isjlp, 4, 543.

10 김수원 & 김성철. (2018). 인터넷 서비스 개인정보 이용약관 숙지 행위의 영향 요인에 관한 연구. 방송통신연구, 9-37.

11 Why Should You Always Read The Terms And Conditions Carefully?. (2021, May 1). The European Business Review. https://www.europeanbusinessreview.com/why-should-you-always-read-the-terms-and-conditions-carefully/

12 Terms of Service & Privacy Policy. (2019, September 27). 500px. https://500px.com/terms

13 Terms of Service. (2018, May 1). Pinterest Policy. https://policy.pinterest.com/en/terms-of-service

14 안효성. (2020년 8월 31일). 문 대통령 지시에 '암호문' 보험 약관, 그림·동영상으로 설명해준다. 중앙일보. https://www.joongang.co.kr/article/23860734#home

18장 불안은 디자인의 좋은 재료

1 윤소정. (2019년 12월 12일). [뷰엔] 대역 써서 최대한 불쌍하게…자선단체 '빈곤 마케팅'. 한국일보. https://www.hankookilbo.com/News/Read/201912111315738693

2 Kagalwalla, S. (2022, January 25). The changing face of guilt marketing. Best Media Info. https://bestmediainfo.com/2022/01/the-changing-face-of-guilt-marketing/

3 Passyn, K., & Sujan, M. (2006). Self-accountability emotions and fear appeals: Motivating behavior. Journal of Consumer Research, 32(4), 583–589. https://academic.oup.com/jcr/article-abstract/32/4/583/1787464?redirectedFrom=fulltext&casa_token=BD5U8SvGh-8AAAAA:SN8xQBueM_68V9ZkX_82N6Ge0JCGwOP2AiYmrV_epT1fCAgWqyJtKc2u-8xUh_SfAHZgXoiG7_GI

4 Reid, R. L. (1986). The psychology of the near miss. Journal of gambling behavior, 2(1), 32–39. https://www.stat.berkeley.edu/~aldous/157/Papers/near_miss.pdf

5 Alter, A. (2017). Irresistible: The rise of addictive technology and the business of keeping us hooked. Penguin.

6 Worchel, S., Lee, J., & Adewole, A. (1975). Effects of supply and demand on ratings of object value. Journal of personality and social psychology, 32(5), 906. Chicago

7 D.Phii, R. P. (2020, February 3). Anxiety and Social Media Use. Psychology Today. https://www.psychologytoday.com/us/blog/digital-world-real-world/202002/anxiety-and-social-media-use

8 한국소비자원. (2020년 3월 8일). 검증되지 않은 코로나19 거짓 광고로 인한 소비자 피해 주의해야. https://www.kca.go.kr/home/sub.do?menukey=4002&mode=view&no=1002914284&page=10

9 한국인터넷진흥원. (2021년 7월 27일). 2020 온라인광고 법제도 가이드북. 한국디지털광고협회. http://kodaa.or.kr/17/?q=YToxOntzOjEyOiJrZXl3b3JkX3R5cGUiO3M6MzoiYWxsIjt9&bmode=view&idx=7371690&t=board

10 전종보. (2021년 7월 14일). 다이어트 광고 금지한 美 SNS…모범 사례 될까?. 헬스조선. https://m.health.chosun.com/svc/news_view.html?contid=2021071401541

19장 글로 꾀어내는 디자인

1 Brignull, H. Confirmshaming. Dark Patterns. https://www.darkpatterns.org/types-of-dark-pattern/confirmshaming

2 Tversky, A., & Kahneman, D. (1985). The framing of decisions and the psychology of choice. In Behavioral decision making (pp. 25–41). Springer, Boston, MA.

3 Grammar and Mechanics. Welcome to the Mailchimp Content Style Guide. https://
 styleguide.mailchimp.com/grammar—and—mechanics/#header—3—write—positively
4 Lamenza, F. (2018, April 12). Stop calling these Dark Design Patterns or Dark UX—
 these are simply ahole designs. UX Collective. https://uxdesign.cc/stop—calling—these—
 dark—design—patterns—or—dark—ux—these—are—simply—asshole—designs—bb02df378ba
5 Dark Patterns. Hall of shame. https://www.darkpatterns.org/hall—of—shame
6 confirmshaming—Tumblr. confirmshaming. https://confirmshaming.tumblr.com/
7 Luguri, J., & Strahilevitz, L. J. (2021). Shining a light on dark patterns. Journal of
 Legal Analysis, 13(1), 43—109.
8 Moran, K., & Salazar, K. (2017, April 30). Stop Shaming Your Users for Micro
 Conversions. Nielsen Norman Group. https://www.nngroup.com/articles/shaming—
 users/
9 Schroeder, E. (2019, June 4). UX Dark Patterns: Manipulinks and Confirmshaming.
 UX Booth. https://www.uxbooth.com/articles/ux—dark—patterns—manipulinks—and—
 confirmshaming/

20장 눈속임을 일으키는 디자인

1 Wilson, M. (2021, February 24). The artists who outwitted the Nazis. BBC. https://
 www.bbc.com/culture/article/20210223—the—artists—who—outwitted—the—nazis
2 Neary, L. (2007, September 25). Artists of Battlefield Deception: Soldiers of the 23rd.
 NPR. https://www.npr.org/templates/story/story.php?storyId=14672840
3 김명일. (2020년 5월 12일). "재난지원금 기부 유도가 스미싱 수준". 사회 | 한경닷컴—한국경제.
 https://www.hankyung.com/society/article/2020051279827
4 유영규. (2020년 5월 12일). '재난지원금 실수로 기부' 취소 문의 많은 이유 있다?. SBS 뉴스.
 https://news.sbs.co.kr/news/endPage.do?news_id=N1005784100
5 구정모. (2020년 5월 12일). '재난지원금 실수로 기부' 취소 문의 많은 이유가 있다?(종합2보). 연
 합뉴스. https://www.yna.co.kr/view/AKR20200511145352002
6 Dark Patterns. Misdirection. https://www.darkpatterns.org/types—of—dark—pattern/
 misdirection
7 Gray, C. M., Kou, Y., Battles, B., Hoggatt, J., & Toombs, A. L. (2018, April). The dark
 patterns side of UX design. In Proceedings of the 2018 CHI conference on human
 factors in computing systems (pp. 1—14).
8 Mathur, A., Acar, G., Friedman, M. J., Lucherini, E., Mayer, J., Chetty, M., &
 Narayanan, A. (2019). Dark patterns at scale: Findings from a crawl of 11K shopping
 websites. Proceedings of the ACM on Human—Computer Interaction, 3(CSCW), 1—32.

9 Alter, A. (2017). Irresistible: The rise of addictive technology and the business of keeping us hooked. Penguin.

10 류재언. 비즈니스의 시작과 가격 결정의 심리학: 구매를 부르는 10가지 심리적 요인. Publy.co. https://publy.co/content/5642

11 Kahneman, D., & Tversky, A. (2013). Prospect theory: An analysis of decision under risk. In Handbook of the fundamentals of financial decision making: Part I (pp. 99–127).

12 Infospectives. (2021, December 7). Twitter. https://twitter.com/TrialByTruth/status/1468088742980341762?s=20

13 Morey, R. (2020, January 29). The Worst Social Media for Business Mistakes of 2019 (and What You Can Learn From Them). Revive Social. https://revive.social/social-media-for-business-fails/

14 박경윤, 윤재영, 박윤하. (2018). 온라인광고 팝업 유형에 대한 사용자 선호도 조사. 커뮤니케이션디자인학연구, 65, 319–332.

15 Brownlee, J. (2016, August 22). Why Dark Patterns Won't Go Away. Fast Company. https://www.fastcompany.com/3060553/why-dark-patterns-wont-go-away

21장 성격테스트에 낚이다

1 Brodwin, E. (2018, March 20). Here's the personality test Cambridge Analytica had Facebook users take. Business Insider. https://www.businessinsider.com/facebook-personality-test-cambridge-analytica-data-trump-election-2018-3

2 Cadwalladr, C., & Harrison, G. E. (2018, March 17). Revealed: 50 million Facebook profiles harvested for Cambridge Analytica in major data breach. The Guardian. https://web.archive.org/web/20180318001541/https://www.theguardian.com/news/2018/mar/17/cambridge-analytica-facebook-influence-us-election

3 Lapowsky, Issie. (2018, April 10). Cambridge Analyica Could Have Also Accessed Private Facebook Messages. Wired. https://www.wired.com/story/cambridge-analytica-private-facebook-messages/

4 Cambridge Analytica: The data firm's global influence. (2018, March 22). BBC. https://www.bbc.com/news/world-43476762

5 Zarouali, B., Dobber, T., De Pauw, G., & de Vreese, C. (2020). Using a personality-profiling algorithm to investigate political microtargeting: Assessing the persuasion effects of personality-tailored ads on social media. Communication Research, 0093650220961965.

6 Matz, S. C., Kosinski, M., Nave, G., & Stillwell, D. J. (2017). Psychological targeting

as an effective approach to digital mass persuasion. Proceedings of the national academy of sciences, 114(48), 12714–12719.

7 안시현. (2020년 5월 29일). 소비자의 체험에서 소비로 이어지는 심리테스트 광고. CIVIC뉴스. http://www.civicnews.com/news/articleView.html?idxno=28773

8 Bisceglio, P. (2017, July 14). The Dark Side of That Personality Quiz You Just Took. The Atlantic. https://www.theatlantic.com/technology/archive/2017/07/the-internet-is-one-big-personality-test/531861/

9 유주현. (2021년 3월 6일). 심리테스트, 젊은 층 놀이터인가 불안한 심리 반영인가. 중앙SUNDAY. https://www.joongang.co.kr/article/24005854

10 Shapiro, J. (2014, January 18). The Reason Personality Tests Go Viral Will Blow Your Mind. Forbes. https://www.forbes.com/sites/jordanshapiro/2014/01/18/the-reason-personality-tests-go-viral-will-blow-your-mind/?sh=581bfe6d1876

11 Vizor, D. (2019, March 29). The Psychology Behind an Online Quiz. LeadQuizzes. https://www.leadquizzes.com/blog/online-marketing-quizzes-psychology/

12 트렌드모니터. (2021). 2021 자아 정체성 및 MBTI 관련 인식 조사(TK_202103_NWY6886). https://www.trendmonitor.co.kr/tmweb/trend/allTrend/detail.do?bIdx=2101&code=0401&trendType=CKOREA

13 MZ세대를 움직이는 레이블링. (2021년 2월 17일). 프럼에이. https://froma.co/acticles/627

14 Confessore, N., & Hakim, D. (2017, March 6). Data Firm Says 'Secret Sauce' Aided Trump; Many Scoff. The New York Times. https://www.nytimes.com/2017/03/06/us/politics/cambridge-analytica.html

15 Bisceglio, P. (n.d.). The Dark Side of That Personality Quiz You Just Took. The Atlantic. https://www.theatlantic.com/technology/archive/2017/07/the-internet-is-one-big-personality-test/531861/

16 Yen. (2021년 4월 30일). [마케팅 톺아보기] 온라인 성격 심리테스트 마케팅, 왜? 사례 총정리!. 모비인사이드. https://www.mobiinside.co.kr/2021/04/30/psychological-test-marketing/

17 신용관. (2017년 3월 16일). 성격 유형 검사 'MBTI' 얼마나 믿을만 한가. 정경조선. http://pub.chosun.com/client/article/viw.asp?cate=c01&nNewsNumb=20170323922

18 THE FALLACY OF POSITIVE INSTANCES. Wiley Online Library. http://www.wiley.com/college/psyc/huffman249327/resources/links/pseudo.html#self-servingf

19 Smith, V. S. (2014, March 18). Quizzes are free data mining tools for brands. Marketplace. https://www.marketplace.org/2014/03/18/business/quizzes-are-free-data-mining-tools-brands/

20 스티브 아얀. (2014). 심리학에 속지 마라. 부키.

21 신혜연. (2022년 3월 13일). "INFP는 안 뽑습니다"…MBTI에 중독된 한국서 살아남는 법 [밀실]. 중앙일보. https://www.joongang.co.kr/article/25054930#home

22 강홍민 & 주수현. (2020년 6월 25일). "T는 이래서, F는 저래서 싫어" MBTI에 갇힌 우리들. 매거

진한경. https://magazine.hankyung.com/job-joy/article/202006257385b

23 Patel, N. How to Use Quizzes in Your Marketing Strategy. Neil Patel. https://neilpatel. com/blog/quizzes-for-your-marketing-strategy/

24 Graves, C., & Marz, S. (2018, May 2). What Marketers Should Know About Personality-Based Marketing. Harvard Business Review. https://hbr.org/2018/05/what-marketers-should-know-about-personality-based-marketing

22장 사용자가 바라보는 디자인 트랩

1 Pariser, E. (2011). The filter bubble: What the Internet is hiding from you. Penguin UK.

2 차창희, 김금이, 명지예. (2021년 4월 23일). 월 1만 건 가짜 리뷰…자영업자 "싸우기 지쳐, 나도 조작해볼까". 매일경제. https://www.mk.co.kr/news/society/view/2021/04/394127/

3 이종길. (2020년 1월 20일). '다크패턴' 대신 '눈속임 설계'라고 말해요. 아시아경제. https://www.asiae.co.kr/article/2020012011035820358

4 Nobel, N. (n.d.). Nudge vs. sludge − the ethics of behavioral interventions. Impactually. https://impactually.se/nudge-vs-sludge-the-ethics-of-behavioral-interventions/

5 한국소비자원. (2021). 다크패턴(눈속임 설계) 실태조사. https://www.kca.go.kr/smartconsumer/sub.do?menukey=7301&mode=view&no=1003159790&cate=00000057

6 Gray, C. M., Kou, Y., Battles, B., Hoggatt, J., & Toombs, A. L. (2018, April). The dark (patterns) side of UX design. In Proceedings of the 2018 CHI conference on human factors in computing systems (pp. 1−14).

7 Di Geronimo, L., Braz, L., Fregnan, E., Palomba, F., & Bacchelli, A. (2020, April). UI dark patterns and where to find them: a study on mobile applications and user perception. In Proceedings of the 2020 CHI conference on human factors in computing systems (pp. 1−14).

8 Luguri, J., & Strahilevitz, L. J. (2021). Shining a light on dark patterns. Journal of Legal Analysis, 13(1), 43−109.

9 M. Bhoot, A., A. Shinde, M., & P. Mishra, W. (2020, November). Towards the identification of dark patterns: An analysis based on end-user reactions. In IndiaHCI'20: Proceedings of the 11th Indian Conference on Human-Computer Interaction (pp. 24−33).

10 Shaw, S. (2019, June 12). Consumers Are Becoming Wise to Your Nudge. Behavioral Scientist. https://behavioralscientist.org/consumers-are-becoming-wise-to-your-nudge/

11 Maier, M., & Harr, R. (2020). DARK DESIGN PATTERNS: AN END-USER PERSPECTIVE. Human Technology, 16(2).

12 Lanier, J. (2018). Ten arguments for deleting your social media accounts right now. Random House.

13 Maier, M., & Harr, R. (2020). DARK DESIGN PATTERNS: AN END-USER PERSPECTIVE. Human Technology, 16(2).

14 Fitts, P. M. (1947). Psychological Aspects of Instrument Display. 1. Analysis of 270 'Pilot-Error' Experiences in Reading and Interpreting Aircraft Instruments. AIR TECHNICAL SERVICE COMMAND WRIGHT-PATTERSON AFB OH AERO MEDICAL LAB.

15 Di Geronimo, L., Braz, L., Fregnan, E., Palomba, F., & Bacchelli, A. (2020, April). UI dark patterns and where to find them: a study on mobile applications and user perception. In Proceedings of the 2020 CHI conference on human factors in computing systems (pp. 1–14).

23장 기업은 어떻게 대응하고 있을까

1 Swant, M. (2021, December 7). EDITORS' PICK|Dec 7, 2021, 06:00am EST|5,475 views Why Frances Haugen Is One Of The World's Most Powerful Women In 2021. Forbes. www.forbes.com/sites/martyswant/2021/12/07/why-frances-haugen-is-one-of-the-worlds-most-powerful-women-in-2021/?sh=3925351e2869

2 Hao, K. (2021, October 5). The Facebook whistleblower says its algorithms are dangerous. Here's why. MIT Technology Review. https://www.technologyreview.com/2021/10/05/1036519/facebook-whistleblower-frances-haugen-algorithms/

3 Perrigo, B. (2021, November 22). Inside Frances Haugen's Decision to Take on Facebook. TIME. https://time.com/6121931/frances-haugen-facebook-whistleblower-profile/

4 최형주. (2021년 12월 7일). 음원 · OTT 서비스 가입은 원클릭, 해지는 다단계…꼭꼭 숨은 해지 버튼 찾아 3~5단계 클릭. 소비자가 만드는 신문. http://www.consumernews.co.kr/news/articleView.html?idxno=638778

5 정우진. (2017년 9월 18일). 멜론 '해지 방어 팝업'에 소비자 원성…닫는 방법 '진실 공방'까지. 소비자가 만드는 신문. http://www.consumernews.co.kr/news/articleView.html?idxno=520654

6 김세진. (2021년 1월 14일). [단독] 군사 기밀 · 외도 사실까지…개인정보 '줄줄' 카카오맵. MBC뉴스. https://imnews.imbc.com/replay/2021/nwdesk/article/6058233_34936.html

7 정철운. (2020년 10월 6일). 네이버의 '검색 알고리즘 조작'이 사실로 드러났다. 미디어오늘. http://www.mediatoday.co.kr/news/articleView.html?idxno=209643

8 최효정. (2021년 1월 12일). 네이버 검색 알고리즘 조작 잡은 6인, 올해의 공정인 선정. 조선비즈. https://biz.chosun.com/site/data/html_dir/2021/01/12/2021011200812.html

9 김소미. (2021년 1월 27일). 넷플릭스, 자동결제 후 7일 내 중도해지 시 전액 환불. 더파워.
https://cm.thepowernews.co.kr/view.php?ud=2021012713273510233c89f9c076_7

10 Ogburn, W. F. (1957). Cultural lag as theory. Sociology & Social Research.

11 구민기., & 이승우. (2020년 9월 10일). AI는 정말 중립?…"알고리즘 공개해야" vs "기업 기밀".
한경닷컴. https://www.hankyung.com/it/article/2020091072271

12 이상직. (2020년 10월 29일). AI 알고리즘 규제와 영업비밀. 법률신문. https://m.lawtimes.
co.kr/Content/Info?serial=165203

13 모정훈. (2021년 10월 20일). 디지털사회 제36호: 알고리즘 공개에 관하여. 디지털사회과학센터.
http://cdss.yonsei.ac.kr/index.php/issue-brief/?mod=document&uid=119

24장 디자인 트랩은 나쁜 것인가

1 정연. (2019년 9월 18일). '폐업 정리' 한다면서 1년째 영업 중?…사장님께 물어봤다. SBS 뉴스.
https://news.sbs.co.kr/news/endPage.do?news_jd=N1005442246

2 Gossett, S. (2021, October 20). How Much Can We Regulate Dark Patterns?. Built In.
https://builtin.com/design-ux/dark-patterns-regulation

3 Mathur, A., Acar, G., Friedman, M. J., Lucherini, E., Mayer, J., Chetty, M., &
Narayanan, A. (2019). Dark patterns at scale: Findings from a crawl of 11K shopping
websites. Proceedings of the ACM on Human-Computer Interaction, 3(CSCW), 1-32.

4 BBC. (n.d.). Lying. https://www.bbc.co.uk/ethics/lying/lying_1.shtml

5 Berdichevsky, D., & Neuenschwander, E. (1999). Toward an ethics of persuasive
technology. Communications of the ACM, 42(5), 51-58.

6 Stibe, A., & Cugelman, B. (2016, April). Persuasive backfiring: When behavior change
interventions trigger unintended negative outcomes. In International conference on
persuasive technology (pp. 65-77). Springer, Cham.

7 Nyström, T., & Stibe, A. (2020, November). When Persuasive Technology Gets Dark?. In
European, Mediterranean, and Middle Eastern Conference on Information Systems (pp.
331-345). Springer, Cham.

8 Eyal, N. (2014). Hooked: How to build habit-forming products. Penguin. (니르 이얄, 라이
언 후버. (2014). 훅. 리더스북)

9 Ciaccia, C. (2017, December 12). Former Facebook exec won't let own kids use social
media, says it's 'destroying how society works'. Fox News. https://www.foxnews.
com/tech/former-facebook-exec-wont-let-own-kids-use-social-media-says-its-
destroying-how-society-works

1 Wave, E. (2011, September 11). FacebooK–Hole. Urban Dictionary. https://www.urbandictionary.com/define.php?term=FacebooK–Hole

2 Clake, A. (2021, October 6). Escaping the Instagram Rabbit Hole. Medium. https://medium.com/@asherclarke/escaping–the–instagram–rabbit–hole–4d2cc99741bf

3 Kruger, D. (2018, May 8). Social media copies gambling methods 'to create psychological cravings'. Institute for Healthcare Policy and Innovation. https://ihpi.umich.edu/news/social–media–copies–gambling–methods–create–psychological–cravings

4 Kanfer, F. H. (1970). Self–monitoring: Methodological limitations and clinical applications.

5 Crisci, R., & Kassinove, H. (1973). Effect of perceived expertise, strength of advice, and environmental setting on parental compliance. The Journal of Social Psychology, 89(2), 245–250.

6 Take a break reminder. (n.d.). YouTube Help. https://support.google.com/youtube/answer/9012523?hl=en&co=GENIE.Platform%3DiOS

7 Set a bedtime reminder. (n.d.). YouTube Help. https://support.google.com/youtube/answer/9884905?hl=en&co=GENIE.Platform%3DAndroid

8 Fogg, B. J. (2002). Persuasive technology: using computers to change what we think and do. Ubiquity, 2002(December), 2.

9 Bradshaw, K. (2019, November 27). 'Flip to Shhh' now available on Google Pixel 2 w/ Digital Wellbeing beta update. 9to5Google. https://9to5google.com/2019/11/27/flip–to–shhh–pixel–2–digital–wellbeing/

10 New ways to find balance for you and your family. (n.d.). Android. https://www.android.com/intl/en_in/digital–wellbeing/

11 Gonzalez, R. (2018, May 9). The Research Behind Google's New Tools for Digital Well–Being. Wired. https://www.wired.com/story/the–research–behind–googles–new–tools–for–digital–well–being/

12 BJ Fogg. (n.d.). Fogg Behavior Model. Behavior Model. https://behaviormodel.org/

13 Yun, R., Scupelli, P., Aziz, A., & Loftness, V. (2013, April). Sustainability in the workplace: nine intervention techniques for behavior change. In International conference on persuasive technology (pp. 253–265). Springer, Berlin, Heidelberg.

14 Fogg, BJ. Fogg Behavior Model – Prompts tell people to "do it now!". https://behaviormodel.org/prompts/

15 Prochaska, J. O., & Velicer, W. F. (1997). The transtheoretical model of health behavior

change. American journal of health promotion, 12(1), 38–48.

16 Newport, C. (2019). Digital minimalism: Choosing a focused life in a noisy world. Penguin.

17 The Social Dilemma. https://www.thesocialdilemma.com/

26장 디자인 트랩을 막기 위한 노력

1 Brignull, H. (2010, September 13). Dark Patterns: User Interfaces Designed to Trick People (Presented at UX Brighton 2010). SlideShare. https://www.slideshare.net/harrybr/ux-brighton-dark-patterns

2 Sellam, H. (2020, January 5). DARK PATTERNS—Interview of Harry Brignull, the inventor of this concept. Medium. https://hannahsellam.medium.com/dark-patterns-interview-of-harry-brignull-the-inventor-of-this-concept-4dcede7eac16

3 Brignull, H. (2011, November 1). Dark Patterns: Deception vs. Honesty in UI Design. A List Apart. https://alistapart.com/article/dark-patterns-deception-vs-honesty-in-ui-design/

4 Dark Pattern Tipline. https://darkpatternstipline.org/

5 Hatmaker, T. (2021). A new tip line invites anyone to name and shame companies for dark pattern designs. TechCrunch. https://techcrunch.com/2021/05/19/dark-patterns-tip-line-eff/

6 Nguyen, S., & McNealy, J. (2021, July 15). I, Obscura. Stanford and UCLA. https://pacscenter.stanford.edu/wp-content/uploads/2021/07/I-Obscura-Zine.pdf

7 Padejski, J. D. (2021, July 15). "I, Obscura," a dark pattern zine launched from Stanford and UCLA. Stanford PACS. https://pacscenter.stanford.edu/news/i-obscura-a-dark-pattern-zine-launched-from-stanford-and-ucla/#:~:text="I%2C Obscura"%2C a,made available to the public

8 CHI WORKSHOP. (2021, May 8). https://darkpatternsindesign.com/

9 전세은. (2021년 12월 1일). 글로벌 기업 러쉬가 "SNS 중단" 선언하고도 박수받은 까닭은. 한국일보. https://m.hankookilbo.com/News/Read/A2021112916420003655

10 Newton, C. (2018, March 20). WhatsApp co-founder tells everyone to delete Facebook. The Verge. https://www.theverge.com/2018/3/20/17145200/brian-acton-delete-facebook-whatsapp

11 Davies, P. (2022, April 2). Thumbs down for Facebook as users opt to #DeleteFacebook in a further blow to social media giant. Euronews. https://www.euronews.com/next/2022/02/04/thumbs-down-for-facebook-as-users-opt-to-deletefacebook-in-a-further-blow-to-social-media-

12 신찬옥. (2021년 4월 13일). 디지털 시대의 그림자, 17살 M 클린이 환하게 밝혀줄게요. 매일경제. https://www.mk.co.kr/news/it/view/2021/04/354882/

13 이원태. (2016). EU의 알고리즘 규제 이슈와 정책적 시사점. (ISSN 2233-6583). KISDI 정보통신 정책연구원. http://prof.ks.ac.kr/cschung/2016-Algorithm.pdf

14 김윤희. (2021년 12월 17일). 한국 기업, GDPR 걱정 던다…적정성 결정 통과. 지디넷코리아. https://zdnet.co.kr/view/?no=20211217165449

15 Vincent, J. (2021, March 16). California bans 'dark patterns' that trick users into giving away their personal data. The Verge. https://www.theverge.com/2021/3/16/22333506/california-bans-dark-patterns-opt-out-selling-data

16 CCPA vs CPRA: What's the Difference?. (2021, July 13). Bloomberg Law. https://pro.bloomberglaw.com/brief/the-far-reaching-implications-of-the-california-consumer-privacy-act-ccpa/

17 Fowler, A. G. (2020, February 19). Don't sell my data! We finally have a law for that. The Washington Post. https://www.washingtonpost.com/technology/2020/02/06/ccpa-faq/

18 GovTrack. (2019, April 9). S. 1084 (116th): Deceptive Experiences To Online Users Reduction Act. https://www.govtrack.us/congress/bills/116/s1084

19 Federal Trade Commission. (2021, October 28). FTC to Ramp up Enforcement against Illegal Dark Patterns that Trick or Trap Consumers into Subscriptions. https://www.ftc.gov/news-events/press-releases/2021/10/ftc-ramp-enforcement-against-illegal-dark-patterns-trick-or-trap

20 Morse, J. (2021, November 9). Lawmakers come for Facebook algorithm with 'filter bubble' bill. Mashable. https://mashable.com/article/filter-bubble-transparency-act-threatens-facebook-news-feed

21 김익현. (2021년 10월 15일). 페북의 '개인 맞춤형 알고리즘' 도마 위에 오르다. 지디넷코리아. https://zdnet.co.kr/view/?no=20211015153654

22 정진호. (2022년 2월 13일). 소비자 농락한 '바퀴벌레 모텔'…공정위, 넷플릭스에 칼 뺐다. 중앙일보. https://www.joongang.co.kr/article/25047779

23 강승태. (2019년 9월 2일). [재계톡톡] 멜론 음원 판매 '꼼수' 부리다 공정위 제재받은 카카오. 매일경제. https://www.mk.co.kr/news/business/view/2019/09/687064/

24 장주영. (2021년 8월 25일). "동의 없이 개인정보 수집"…페이스북 64억·넷플릭스 2억 과징금. 중앙일보. https://www.joongang.co.kr/article/25001376#home

25 장주영. (2021년 8월 26일). "얼굴식별 서비스 위법" 페이스북 과징금 64억. 중앙일보. https://www.joongang.co.kr/article/25001546

26 Simonite, T. (2021, January 29). Lawmarkers Take Aim at Insidious Digital 'Dark Patterns'. Wired. https://www.wired.com/story/lawmarkers-take-aim-insidious-digital-dark-patterns/

27 Bradshaw, S. (n.d.). Monetising clicks – incentivising junk news. Carter–Ruck. https://www.carter-ruck.com/insight/fakes-news-authentic-views/responding-to-fake-news-through-regulation-and-automation/

27장 디자인 윤리와 자세

1 Wakabayashi, D., & Shane, S. (2018, June 1). Google Will Not Renew Pentagon Contract That Upset Employees. The New York Times. https://www.nytimes.com/2018/06/01/technology/google-pentagon-project-maven.html

2 Shane, S., & Wakabayashi, D. (2018, April 4). 'The Business of War': Google Employees Protest Work for the Pentagon. The New York Times. https://www.nytimes.com/2018/04/04/technology/google-letter-ceo-pentagon-project.html

3 ITFIND. (2018년 12월 26일). 주간기술동향. https://www.itfind.or.kr/publication/regular/weeklytrend/weekly/list.do?selectedId=1059

4 Monteiro, M. (2019). Ruined by Design: How designers destroyed the world, and what we can do to fix it. Mule Design.

5 Monteiro, M. (2017, July 10). A Designer's Code of Ethics. Mule Design. https://muledesign.com/2017/07/a-designers-code-of-ethics